ISBN 978-0-428-09268-9
PIBN 11244516

1 MONTH OF
FREE
READING

at
www.ForgottenBooks.com

By purchasing this book you are eligible for one month membership to ForgottenBooks.com, giving you unlimited access to our entire collection of over 700,000 titles via our web site and mobile apps.

To claim your free month visit:

www.forgottenbooks.com/free1244516

English
Français
Deutsche
Italiano
Español
Português

www.forgottenbooks.com

Mythology Photography **Fiction**
Fishing Christianity **Art** Cooking
Essays Buddhism Freemasonry
Medicine **Biology** Music **Ancient
Egypt** Evolution Carpentry Physics
Dance Geology **Mathematics** Fitness
Shakespeare **Folklore** Yoga Marketing
Confidence Immortality Biographies
Poetry **Psychology** Witchcraft
Electronics Chemistry History **Law**
Accounting **Philosophy** Anthropology
Alchemy Drama Quantum Mechanics
Atheism Sexual Health **Ancient History**
Entrepreneurship Languages Sport
Paleontology Needlework Islam
Metaphysics Investment Archaeology
Parenting Statistics Criminology
Motivational

MUSEO
FIORENTINO
CHE CONTIENE
I RITRATTI DE' PITTORI
CONSACRATO
ALLA SACRA CESAREA MAESTÀ
DELL' AUGUSTISSIMO
FRANCESCO I.
IMPERADORE DE' ROMANI
RE DI GERUSALEMME E DI GERMANIA
DUCA DI LORENA E DI BAR
GRANDUCA DI TOSCANA ec. ec. ec.

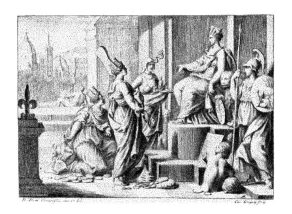

IN FIRENZE
M D C C L X I I.

SERIE
DI RITRATTI
DEGLI
ECCELLENTI PITTORI
DIPINTI DI PROPRIA MANO

CHE ESISTONO

NELL' IMPERIAL GALLERIA
DI FIRENZE

COLLE VITE IN COMPENDIO DE' MEDESIMI

DESCRITTE

DA FRANC'ESCO MOÜCKE

VOLUME IV.

IN FIRENZE. L' ANNO MDCCLXII.
NELLA STAMPERIA MOÜCKIANA.

CON APPROVAZIONE.

INDICE

DE' RITRATTI

CHE SONO

IN QUESTO QUARTO VOLUME.

L. PIE-

I L F I N E.

ANDREA POZZO

DELLA COMPAGNIA DI GESU'

PITTORE, E ARCHITETTO.

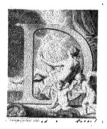

ALL' offervare le opere egregie dall' erudito pennello di ANDREA POZZO efeguite , e dal confultare gli utiliffimi ftudj a comun vantaggio da lui pubblicati , chiaramente fi ravvifa in queft' infigne pittore e architetto la fublimità del fuo profondo talento , e la rarità delle di lui peregrine e vafte idee . Nacque egli nella città di Trento il dì 30. di Novembre dell' anno 1642. I fuoi genitori , che quanto adorni erano di oneftà , e di religiofa pietade , altrettanto privi ritrovavanfi de' beni di fortuna ; non oftante fi sforzarono giufta lor poffa di mantenere il figliuolo nelle pubbliche fcuole , indi nel fargli imparare l' arte del dipignere , com' egli medefimo moftravane defiderio .

L' elezione però del precettore , ch' effi fecero , come inefperti a diftinguere più di quello , che comportava la pratica del loro umil meftiere , fu molto pregiudiciale al giovanetto , per effer quegli un pittor dozzinale , ed inferiore all' ifteffa mediocrità ; quale appunto fu egli coftretto a riconofcerfi , alloraquando vide , che Andrea copiò con più belle rifoluzioni i primi efemplari , che aveagli dato a ftudiare . Perlochè vedutofi il maeftro fin dalle prime operazioni già fuperato dallo fcolare : e non volendofi ancora dichiarare infufficiente ad inftruirlo , il mandava a ricavare in difegno le pitture , che in Trento ritrovanfi .

Seguitando l' ordinatagli applicazione , gli riufcì d' adunare quantità sì grande di difegni , che il padre fuo coperfe tutte le pareti delle ftanze ove abitava ; ed oltracciò , in occafio-

Andrea Pozzo ne di dover paſſare una proceſſione avanti alla ſua caſa , diſteſe confuſamènte parte de' medeſimi in tutta la facciata . La novità di tale apparato obbligò la curioſità del popolo a rimirarlo con piacere ; dal che ne ottenne il giovane lode ed applauſo , non ſenza crepacuore del maeſtro , che ſentiva da ognuno giudicarſi in capacità minore del ſuo ſcolare .

Capitato frattanto in Trento un pittore di Como , che avea fatti i ſuoi ſtudj in Roma , dimoſtroſſi in certo lavoro , che fece , di gran lunga migliore di tutti gli artefici , che in Trento adopraſſero pennelli : perlochè molte furono le ordinazioni , che gli venivan fatte . Andrea , che dal franco e vago dipigner di colui riconobbe quanto era lontano dalla vera ſtrada , ſi poſe ſotto alla ſua direzione , sì nel diſegnare con maggior correzione , quanto nel far pratica di maneggiare i colori . Molto tempo ſi trattenne quel maeſtro in Trento ; ma indi eſſendogli mancata l' affluenza delle commiſſioni , riſolvè di paſſare a Milano ; e Andrea pure colla permiſſione de' genitori , in qualità di ſuo allievo gli fece compagnia .

Il notabile avanzamento , che il giovane fece in Milano , diede motivo al maeſtro di permettergli qualche piccol guadagno ; mentre non altro aveagli fino allora ſomminiſtrato , che uno ſcarſo vitto , e mediocre veſtito ; concedendogli perciò di colorire qualche propria invenzione a tempo avanzato , e di poterla eſitare a proprio vantaggio . Di queſti denari poi , che avea con tanto ſtento accumulati , vennegli in penſiero di ſervirſene nel portarſi a Venezia , ed a Roma , ove bramava di potere ſtudiare le ſtupende pitture di quelle celebri ſcuole ; perlochè un giorno intorno a ciò ne tenne bonariamente diſcorſo col maeſtro , domandandogli permiſſione di fare un tal viaggio , con promeſſa inviolabile di tornar poſcia a ſervirlo , come fino a quel tempo avea fatto .

Un' iſtanza cotanto oneſta , ed eſpoſta con ogni riſpetto da Andrea , in vece di ottenere l' aſpettato conſenſo , acceſe sì fattamente ad ira l' animo dell' imprudente maeſtro , che ſopraffatto da un impetuoſo furore , ſenz' altra riſpoſta dargli , il caricò di percoſſe e di villanie , e a viva forza cacciatolo di caſa , minacciollo di aſſai peggior trattamento , ſe giammai aveſſe ardito di farvi ritorno . Riflettendo frattanto il giovane tapino
pino

pino a quanto era feguito , confufo e piangente rampognava **ANDREA**
sè fteffo qual difobbediente ed ingrato, e già pentendofi della **POZZO**
propofizione avanzata al maeftro , fi credeva in obbligo , non
oftante il rigorofo comando avuto di non tornare da lui·, di
chiedergli perdono pel motivo , che aveagli dato di alterarfi .

E già ftava egli per dare efecuzione a quefto fuo penfiero ;
ma abbattutofi frattanto in alcuni ftudenti di pittura , effi nel-
l' offervarlo dolente e penfierofo , lo ricercarono della cagione
di fua triftezza ; e dopo averla intefa , lo diffuafero dal manda-
re ad effetto il fuo proponimento , offerendogli per fuo follie-
vo la graziofa protezione di perfona nobile , e gran dilettante
dell' arte , che effi gli avrebbero proccurata . Lo che effendo
feguito a tenore delle loro promeffe , fu da quella accettato in
cafa , facendogli fomminiftrare il bifognevole per mantenerfi ,
e donandogli inoltre tutto 'l comodo di ftudiare a fuo genio ;
e allora fu , che genialmente cimentoffi ne' lavori di profpetti-
va , e architettura . .

Le finezze , e i donativi , che giornalmente Andrea rice-
veva da quel Signore per qualunque piccola operazione , che
prefentavagli , forpaffavan di gran lunga la di lui efpettazione ,
e molto più , che quegli affai fi affaticava di promuovere ap-
preffo alla nobiltà di Milano il giovane protetto . Per tal mez-
zo continue erano le occafioni , che gli eran date di far nuovi
lavori ; ficchè in breve trovoffi in grado di avere in avanzo
qualche fomma di danaro , ed in concetto univerfale di effere
un valorofo pittore . La felicità però , che allora godeva , quan-
to inalzavalo a' vantaggi temporali , altrettanto eragli pregiu-
diciale allo fpirito ; avvegnachè aderendo a' perverfi configlj ,
e alla libertà di alcuni compagni , traboccò anch' egli nelle
diffolutezze , tralafciando totalmente quegli efercizj di pietà ,
ch' era folito praticare . Ma da quefti perniciofiffimi lacci ben
prefto col divino aiuto fi liberò ; mentre una mattina in paffan-
do per una chiefa fenti predicare l' abbandonamento , che fa
Iddio del peccatore oftinato a non rifpondere alle celefti chia-
mate ; onde fermatofi ad afcoltare , talmente fi compunfe , che
ritornato in sè fteffo , fece rifoluzione di ritirarfi dal mondo ,
per fuggire tutte le occafioni di perderfi .

A tal effetto adunque rivolfe il penfiero verfo uno de' più

aufteri Inftituti regolari , in cui s' eleffe volontariamente di
profeffare ; ma comecchè la rigidezza delle coftituzioni era mol-
to incompatibile colla fua compleffione gracile ed emaciata , fu
configliato dagli fteffi direttori ad abbandonarne l' imprefa . Ob-
bedì Andrea , e frattanto rifolvè di accoftarfi a' Padri della Com-
pagnia di Gesù , da' quali effendo ftato ricevuto , dopo le con-
fuete pruove , l' anno 1665. , e dell' età fua il ventitreefimo ,
venne ammeffo a prender l' abito in qualità di fratello coadiu-
tore , trasferendofi perciò nel Piemonte a fare il noviziato .

Terminato il corfo del noviziato , fi trasferì di nuovo a
Milano , ove eragli ftato affegnato luogo nel collegio di San Fe-
dele , colla carica d' affiftere alla difpenfa . Efeguiva puntual-
mente il Pozzo all' incumbenza comandata , e nell' ore di mi-
nore occupazione , ritirato nella fua ftanza applicava tutto l' ani-
mo ne' fuoi dilettiffimi ftudj dell' arte , ed in ifpezie nel per-
fezionarfi in quello dell' architettura .

Offervando frattanto i Padri , che il Pozzo toglieva anche
agli occhi il ripofo per difegnare e dipignere , e che appunto
avea terminati due quadri , condotti di propria invenzione ,
rifolverono di fentire il parere di qualche valente maeftro , ac-
ciocchè gli rendeffe informati , fe quanto quel fratello operava ,
poteafi comportare . Ricercarono adunque il configlio di Luigi
Scaramuccia di Perugia , che in Milano godeva l' acclamazione
d' uno de' primi profeffori (1) ; e quefti confiderati i fuddetti
quadri , afficurò i fuperiori , che feguitando il Pozzo ad ope-
rare in quella guifa , farebbe preftamente arrivato a prendere
un gufto sì nobile e ftrepitofo , che il nome fuo fra gli eccel-
lenti artefici avrebbe acquiftata ficuramente una diftintiffima ri-
nomanza .

A quefto fincero giudizio , per la ftima , che avevano i
Padri del foprammemorato Scaramuccia , lafciarono , che il fra-
tello fi efercitaffe , e particolarmente nel dipignere a frefco va-
rie ftorie facre in quella chiefa e collegio . Colorì pure varj
quadri a olio , parte de' quali rimafero nella medefima cafa e
città , ed altri furon mandati in Savoia , ove riceverono mag-
giore l' applaufo , che altrove . Ed in fatti i Gefuiti del col-
legio di Mondovì richiefero al Generale , che permetteffe al
pit-

pittore di portarsi colà a dipignere la volta della lor chiesa
nuova , dedicata a San Francesco Saverio .

ANDREA
POZZO

Ricevuto l' ordine di Roma , si trasferì il Pozzo al luogo
destinato , ed osservando primieramente la fabbrica , vide con
suo dispiacere la volta assai difettosa pel gran rigoglio sproporzionato ed ineguale , ch' erale stato dato dall' architetto ; sicchè essendo oramai il male irremediabile , pensò disubito ad
un ingegnoso compenso , col quale , adattando la sua dipintura a correggere gli errori altrui , trasformò la deformitade stessa in grazia ed eleganza . Precorso il grido della bell' opera di
Mondovì nella città di Torino , i Gesuiti di quel collegio
avendo interposta l' autorità del Duca Vettorio Amadeo II. , ottennero di avere quel valente religioso a colorire la loro chiesa .

Principiata l' opera , incontrò la disgrazia di precipitar
dalla scala , che conduceva al palco del lavoro , e di rompersi
una gamba . Dopo una lunga e diligente assistenza , trovatosi in
grado di poter proseguire il suo impegno , ridusse a fine la
pittura con applauso universale . Il Duca medesimo dopo avergli dimostrate singolari finezze e distinzioni , fecegli osservare
una galleria , che bramava vedere adornata da' suoi pennelli ;
ma il Pozzo per allora graziosamente esimendosene , fecegli sperare , che presto si credeva in istato di tornare a servirlo . Lo
che però non mai eseguì , non ostante le replicate premure ,
che gli vennero fatte .

Coll' occasione di doversi restituire nella Lombardia volle
considerare le celebrate pitture della scuola Veneziana ; siccome quelle , ch' esistono nella città di Genova . Indi fatto ritorno a Milano , non potè dispensarsi dal colorire a' Principi
Trivulzi e Odescalchi alquante pitture a olio , ed altre con
architettura . Il somigliante fece in passando di Como , e di
Modena . Ricevuto frattanto ordine dal Padre Gio. Paolo Oliva Generale della Compagnia di portarsi a Roma , subitamente
incamminossi a quella volta .

Presentatosi nel suo arrivo al sopraddetto Padre Oliva , fu
da questo amorevolmente ricevuto , ed in seguito gli partecipò quale era la sua intenzione nel richiamarlo appresso di sè ,
e la quantità delle opere , che avea stabilito fargli eseguire .
Diedegli inoltre permissione , che dopo il riposo del viaggio ,
egli

egli fi poteffe liberamente foddisfare nella confiderazione di quei celebratiffimi monumenti dell' arte , che fono il ficuro efemplare di ben operare , dall' ottime forme de' quali poteva frattanto arricchir la fua mente , per condur pofcia con maggior eleganza quanto aveagli divifato.

In quefto tempo fu più volte vifitato il Pozzo da Carlo Maratta , e da altri profeffori , i quali come amici del Padre Oliva avean già vedute alcune fue pitture , e perciò configliato il medefimo Generale a farlo venire in Roma , dove avrebbe più facilmente potuto apprendere quella perfezione , che eragli duopo . Tennero eziandio varj ragionamenti intorno alle invenzioni , che il Pozzo meditava di fare , per obbedire alla volontà del fuo fuperiore ; e ne riportò da effi l' approvazione .

Ma alloraquando accingevafi daddovero a principiar le pitture , delle quali avea già fatte tutte le preparazioni , effendo paffato all' altra vita il Padre Oliva , Andrea ebbe immediatamente il comando di non profeguir più oltre le fue operazioni . E ficcome la non curanza di taluni , che prefeggono , dimoftrata in disfavor de' valentuomini , perlopiù produce ne' fottopofti l' avvilimento degl' ingegni più elevati , ed un gran pregiudizio alle belle arti ; così nella mutazione del governo regolare affai pericolò di rimanere affatto foppreffo il nome , e inutili quei talenti poffeduti da quefto pittore , fe un coraggio invincibile per l' arte non gli aveffe infpirata una prudente condotta a fuperare il maggior impegno di sì duro comando .

Videfi egli in feguito coftretto dall' obbedienza ad abbandonare i pregiati ftrumenti de' virtuofi fuoi ftudj , ed in quel cambio prendere in mano la granata per ifcopare le fordidezze della cafa e della cucina ; e ad impiegarfi in altri abiettiffimi minifterj . Venne inoltre deftinato a fervir di compagno a qualunque Padre , che faceagli bifogno di camminare per la città ; onde ad ogni tempo , e a difcrizione di chiunque , il Pozzo era in moto per tutta Roma .

Continuò egli adunque ad efercitarfi pazientemente nelle baffe incumbenze del fuo collegio , infinattantochè alcuni perfonaggj Romani effendo ftati eletti a foprintendere alla macchina folita erigerfi con maeftofa pompa dalla Congregazione de' Nobili nella chiefa de' Gefuiti ; quefti , ficcome appieno informati

mati

mati della grande abilità del Pozzo , fecero iftanza a' Superio-
ri , acciocchè volelfero accordargli , ch' egli s' impiegalfe in
quell' opera . Il dubbio pertanto , che alcuni di elfi aveano ,
che quefto lor fratello non folfe invero capace di farfi onore
in una sì fatta imprefa , gli fece validamente opporre alla do-
manda con varie reflelfioni , in apparenza prudenti e incontra-
flabili .

Il concetto però ben fondato , in cui quei Signori tene-
van l' abililfimo pittore , viepiù nelle negative ftelfe fece rifal-
tare apprelfo loro il di lui merito ; dimodochè ottennero final-
mente quanto bramavano . Avendo adunque i contrarj conde-
fcefo , il religiofo preparolfi all' opera ; e comecchè per fuoi
particolari fini nel colorire le vafte tele andava difordinatamen-
te difponendole , fenza apparenza alcuna di connelfione , ciò
diede maggior occafione a' fuoi contradittori di confermarfi
nello ftabilito penfiero d' elfer egli affatto incapace dell' arte ,
e perciò di continuo inquietavanlo col rinfacciargli la fua trop-
po audace prefunzione .

Terminata finalmente la pittura , ed ordinata la macchina
interiore , difpofe a' proprj luoghi ciafcheduna tela , unendo
così tutte le parti ; ed allora comparve a fentimento univerfa-
le un complelfo di novità altrettanto elegante , che peregrina .

Quefto nobile ed applaudito lavoro accrebbe negli animi
altrui quell' eftimazione , in cui meritamente tenevano un sì
franco ed intelligente artefice ; laonde quegli ftelfi , che con-
trariavanlo , fi videro obbligati a crederlo un gran valentuomo ,
e di accordargli perciò di poter impiegare i fuoi pennelli nel
foddisfare alle ricerche di molti Porporati e Principi , che bra-
mavano le operazioni del Pozzo . I medefimi Padri quindi die-
rongli l' incumbenza di adornare con varie pitture il corridoio ,
che conduce alle ftanze , ove abitò e morì Sant' Ignazio loro
fondatore .

Il maravigliofo artifizio ufato dall' ingegnofilfimo Pozzo a
fine d' ingannare i difetti delle pareti , e del reftante di quel
fito , fu oltremodo ftimato da chiunque ; ficchè i Gefuiti fi ri-
folverono d' impiegarlo nelle numerofe pitture , che avean de-
ftinato di fare per abbellire la chiefa di Sant' Ignazio . Una tal
deputazione , che efponevalo a dimoftrare al pubblico la pro-
pria

pria abilità, rifvegliò invidiofi fentimenti in quei pittori, che
conofcevano di quant' onore e credito farebbe ftata per lui la
fuddetta imprefa, perlochè temendo, che foffe in avvenire per
toglier loro di mano le opere più grandiofe di Roma, cangiaron
linguaggio, convertendo le lodi e le acclamazioni in biafimo
e in critiche, indi in maldicenze, e in fatiriche pafquinate,
che offendevan pure tutta la Compagnia.

A quefto maligno fufurro, che denigrava la chiara fama
del poc' anzi encomiato pittore, e che oramai erafi dilatato
per tutta la città, penfarono avvedutamente i Superiori di por
qualche freno, coll' ordinare al Pozzo, che defifteffe dall' ope-
ra, per non efporlo di vantaggio agli ftrapazzi e agl' infulti di
quegl' impertinenti. Ma frattanto i finceri ufic̄j paffati a' mede-
fimi Padri da alcuni accreditati artefici, amanti del giufto e
dell' onefto, fecero sì, che alla fine venne permeffo al mortifi-
catiffimo religiofo di por mano al lavoro.

Condotta al fuo termine l' opera, ed efpofta al giudizio
d' ognuno, la petulanza de' fuoi malevoli non ebbe luogo di
lacerarla, come avrebbe voluto; poichè la novità dell' idea,
e la felice efecuzione nel dimoftrare per intelligenza d' ottica
fulla piana fuperficie di una tela elevata la vafta macchina
d' un' altiffima cupola, annodò loro la lingua, e rintuzzò l' ar-
dire (1). Il fomigliante accadde nell' offervare le altre pitture,
che il Pozzo egregiamente avea condotte nella tribuna, nel-
l' arcone, negli angoli, e nella fpaziofa volta della medefima
chiefa di Sant' Ignazio.

Quindi occupoffi, oltre alle fuddette geniali applicazio-
ni, a dipignere diverfi quadri rapprefentanti ftorie facre, o
componimenti ideali, ornati con belliffime architetture, che
da molti perfonaggj venivangli frequentemente ordinati. Egli
pertanto nella continuazione delle fue operazioni già ritrova-
vafi aver depofitato in mano de' deputati gran fomma di de-
naro; onde gli fu molto facile l' impetrare da' fuoi Superiori
la licenza di poter impiegare duemila fcudi nell' intaglio
de' rami, e nell' impreffione de' fuoi ftimatiffimi ftudj d' archi-
tettura, a' quali fotto la propria affiftenza fece dar principio.

Nel

(1) Poco diffimili alla fuddetta cupola furono due al-
tre, che il *Pozzo* inventò, e colorì nella piana tela
per le chiefe del fuo Ordine in Arezzo, e in Mon-
tepulciano, città ambedue della Tofcana.

IACOPO CHIAVISTELLI
PITTORE

Ant.Dom.Campiglia del. Carlo Gregori in.

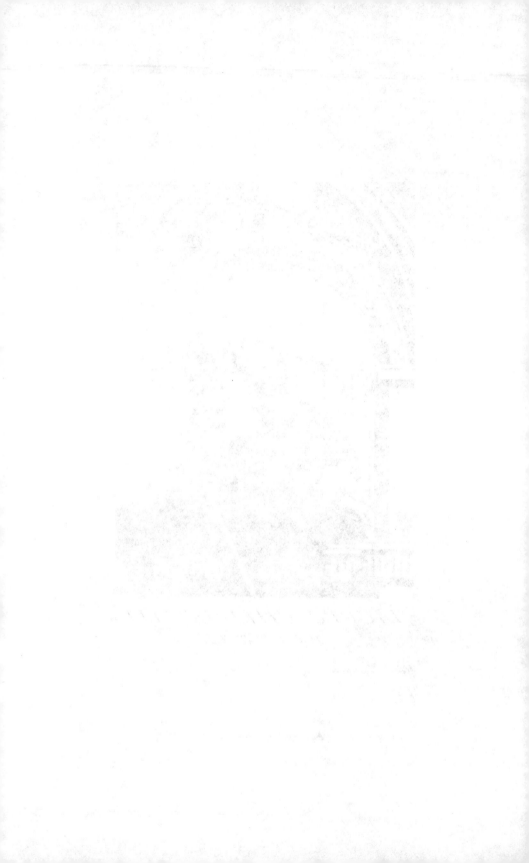

IACOPO CHIAVISTELLI

P I T T O R E:

EGLETTE, ed in una totale deplorabile dimenticanza unitamente alle altre, giaceanſi le ottime leggi dell' Architettura, conculcate dall' ignoranza de' barbari edificatori, i quali diſpregiando la perfezione degli antichi monumenti, più ſecoli a capriccio freneticando, comparir fecero sì nobil arte, ſenz' ordine, e regola moſtruoſamente difettoſa; e tale invero ſarebbeſi rimaſa, e peravventura in peggiore ſtato ridotta, ſe le immenſe fatiche, ed induſtrioſe cure dell' immortal Buonarroti., e di altri ſuoi illuſtri coetanei ed allievi, non aveſſero proccurato di reſtituirla alla primiera eleganza e decoro, in cui già dalla Greca e Latina perizia con ſaggia elezione era ſtata ingegnoſamente condotta.

Dal riſorgimento pertanto, che nel ſuo vero aſpetto fece l' Architettura, varj eziandio furono i pittori, che fiancheggiati dalle certiſſime regole della Geometria, e della Proſpettiva ſi cimentarono ad imitar con più vaga finzione macchine ideali di vaſti edificj, ingannando in sì fatta guiſa l' occhio coll' indurlo a credere quel che non è, come ſe realmente foſſe. In tal genere di operare molto fra gli altri ſi diſtinſero i maeſtri della Scuola Bologneſe, i quali, diſtaccandoſi da quella gretta e diſadorna maniera dal maggior numero de' trapaſſati artefici uſata, ſollevaron lo ſtile con magnificenza di ornati, e con nobiltà ed armonia di parti maraviglioſamente rilevate dall' intelligenza de' lumi. Quindi il noſtro Iacopo Chiaviſtelli, ed in ſeguito Andrea Pozzo, profeſſori dotati di ſingolari talenti, con indefeſſi replicati ſtudj arricchirono talmente la maniera di colorire le architetture, che ben a dovere può dirſi, che la faceſſero aſcendere al ſommo dello ſtupore.

Il ritratto adunque , e le notizie del foprammemorato
IACOPO CHIAVISTELLI daranno faufto principio al prefente
Volume IV. , che comprende tutto il reftante di quegli origi-
nali , che formano l' illuftre ferie di quefta rinomata Galleria .
Nacque egli nella noftra Città di Firenze il dì 2. di Giugno
dell' anno 1621. d' Andrea di Domenico Chiaviftelli , e di Ca-
terina Fumanti , famiglie ambedue afcritte alla cittadinanza di
quefta Patria . Vedendo frattanto Andrea , che il figliuolo in-
clinatiffimo dimoftravafi ad imparar l' arte della pittura , racco-
mandollo a Fabbrizio Bofchi , maeftro fra' migliori , che allora
fioriffero (1) , col quale ftudiò per alcuni anni il difegno , e il
modo di colorire . Ma ficcome l' umore bisbetico del fuddetto
Bofchi rendevafi col crefcer degli anni più infoffribile a chiun-
que , Iacopo dopo aver fuperato tutti i condifcepoli in una
paziente perfeveranza , tollerando la ftravaganza di quell' uo-
mo , alla fine fu neceffitato a licenziarfi dalla fua fcuola .

Ritrovavafi in quel tempo ftabilito in quefta fua patria il
celebre pittore , architetto , e macchinifta Baccio del Bianco (2) ,
che a benefizio pubblico avea eretta nella propria cafa un' Ac-
cademia d' architettura civile e militare ; perlochè il Chiavi-
ftelli feguitando il lodevole efempio di molti ftudiofi giovani ,
e de' nobili Fiorentini , incominciò a frequentarla . E per dire
il vero , in quefto ftudio talmente s' approfittò , che in breve
tempo potè gloriarfi d' aver fuperato ogn' altro fuo concorren-
te , eziandio di lunga mano più antico di anni , e di efercizio .

La facilità pertanto , ed il franco poffeffo , che in tal ge-
nere di operare erafi egli fatto proprio , l' induffe a porgere
orecchio a' configli de' parenti , e degli amici , i quali con-
fortavanlo ad applicarfi totalmente nel dipignere a frefco le ar-
chitetture , afficurandolo , che con gli ottimi fondamenti dell' ar-
chitettura , e della profpettiva , che già aveva acquiftato , ugua-
le , fe non fe forfe fuperiore , poteafi rendere a quei profeffo-
ri , che per tutta l' Italia eran reputati i migliori , e perciò
da ognuno invitati ad abbellire i palazzi , ed i luoghi facri .

Rifolutofi finalmente il Chiaviftelli di abbracciare le per-
fuafive de' fuoi benaffetti , impegnoffi a quel lavoro , princi-

piando

(1) V. Filippo Baldinucci nel Decenn. II. Part. III. (2) Le notizie del fuddetto artefice v. nel Baldinucci
Sec. IV. Decenn. IV. Part. I. Sec. V.

piando le fue guftofe applicazioni full' opere di Angiol Michel Colonna (1), che efiftono in quefto palazzo de' Pitti, ed in quei de' Corfini, e de' Niccolini. Indi trasferitofi a Bologna molto trattennefi ad offervar le pitture del fopraddetto artefice, di Girolamo Curti (2), e di Agoftino Metelli (3), le quali in abbondanza fi ammirano in quella città. IACOPO CHIAVISTELLI

Tornato quindi alla patria, incominciò ad impiegare i pennelli per chiunque il ricercava, facendo in principio diverfi fregj, che ricorrevano per le ftanze, come allora coftumavafi, di quefta nobiltà, e cittadinanza. Le graziofe invenzioni intrecciate con putti, ed iftoriette, e la vaghezza del colorito, con cui faceva rifaltare i fuoi dipinti, in sì fatta guifa accreditarono il di lui valore, che innumerabili poffon dirfi i luoghi, ove egli fu chiamato ad operare. Ma di quefti tralafciando d' additarne i particolari, pafferemo a far parola di alcune di quell' opere, che, fecondo l' avvifo de' profeffori, dimoftrano la fomma perizia di quefto egregio artefice.

Si prefentano in primo luogo fecondo l' ordine delle fue operazioni, le fquifite pitture di architettura e di profpettiva, che egli fece in varie ftanze terrene, ed altrove del palazzo Corfini in Parione; le belliffime fale del Cerretani, e del Peruzzi; le diverfe ftanze in cafa Ugolini; e i molti e fpiritofi dipinti da lui condotti negli appartamenti de' Salviati, de' Riccardi, de' Capponi, de' Serriftori, de' Renuccini, de' Buonaccorfi Perini, e di altri nobili di quefta Città. Oltracciò ebbe l' onore di occuparfi fovente in fervizio della Corte di Tofcana, ed in ifpezie del Granprincipe Ferdinando, grande eftimatore dell' ottimo, che da tutte le belle arti fi produce, e potente foftenitore di tutti i valentuomini.

In un quartiere pertanto del real palazzo de' Pitti, che indi venne affegnato alla Granprincipeffa Violante di Baviera, d' ordine del prefato Granprincipe, dipinfe otto ftanze. In quattro di effe, che reftano al piano terreno, fece in vero il Chiaviftelli trionfare quanto di nobile e d' ingegnofo poffa dimoftrarfi in una mole architettata e difpofta in due ordini di vaga modinatura, per fare apparire ne' vani de' medefimi, biz-

Vol. IV. A 2 zarri

(1) Le notizie di quefto pittore v. nel Vol. III. di que-
fta Serie alla pag. 45.
(2) Fanno menzione di *Girolamo Curti*, detto il *Den-*
tone, il *Malvafia*, il *Baldinucci*, ed altri.
(3) Di *Agoftino Metelli* v. quanto ne fcrivono il *Mal-*
vafia, il *Baldinucci*, lo *Zannotti*, ed altri.

IACOPO CHIAVISTELLI zarri penſieri di proſpettive, leggiadre ſtatue di finito rilievo, con maeſtoſi ornamenti grazioſamente tratteggiati a oro.

Nella ſala poi, e nel reſtante delle tre ſtanze da ricevere, che ſono nel ſuddetto quartiere, continuò le ſue belle operazioni, variando in ciaſcheduna le idee, delle quali eleſſe ſtudioſamente le più difficili ad eſeguirſi, e che all'occhio rappreſentar poteſſero quella magnificenza e decoro, qual li conviene ad una reale abitazione. In una di queſte ſtanze l'intelligente profeſſore ſeppe artificioſamente ingannare l'acuto de' quattro angoli, poſtando perciò gl'imbaſamenti dall'una all'altra parte dell'angolo ſteſſo, inalzando quindi i pilaſtri, e gli archi con tal diſpoſizione nelle linee, che riguardata la pittura dal ſuo punto, appariſce tutt'altro, che una quadrilatera macchina, in cui ammiranſi rari ornamenti, tutti lumeggiati a oro, e lontananze ſtupende di una ben inteſa proſpettiva.

Volendo in ſeguito il Granduca Ferdinando II. dar l'ultimo compimento alle grandioſe volte di quella Imperial Galleria, ne diede la commiſſione al Principe Leopoldo ſuo Fratello [1]. Nel numero degli altri ottimi profeſſori, che dal ſuddetto Principe ſcelti furono ad eſeguire le magnifiche intenzioni del Sovrano, vi ebbe luogo ancora il noſtro Pittore [2]. Accintoſi egli pertanto al lavoro in compagnia de' ſuoi ſcolari [3], impiegò tutto il ſuo talento nel far maraviglioſamente riſaltare i numeroſi componimenti delle architetture, e proſpettive con nobile ſtruttura in tutte le ſue parti piacevolmente diſpoſti, e gli eruditi ornamenti ne' vani delle medeſime con ſaggio avvedimento collocati [4]. Perlochè con tutta ragione ha un tal lavoro meritato dagl'intendenti la comune approvazione [5].

Fralle diverſe opere di egual concetto e ſtima, che eſpoſte ſi veggono al pubblico ne' luoghi ſacri di quella città, di alcune ſoltanto faremo brevemente menzione. Dipinſe per la

<div style="text-align:right">chieſa</div>

(1) Che fu dipoi promoſſo al Cappello Cardinalizio da *Clemente IX.* nell'anno 1667.
(2) Gli altri erano *Coſimo Ulivelli*, *Angiolo Gori*, e *Giuſeppe Maſini*.
(3) Queſti erano *Giovanni Sacconi*, *Rinaldo Botti*, e *Giuſeppe Tonelli*.
(4) Ebbero luogo nella ſcelta degli ornati il Canonico *Lorenzo Panciatichi*, *Aleſſandro Segni*, ed il Conte *Ferdinando del Maeſtro*, Gentiluomini di camera del ſuddetto Principe, e Letterati di gran merito.

(5) Le pitture fatte dal *Chiaviſtelli* nelle volte di queſta Imperial Galleria ſono quelle, che rappreſentano la *Muſica*, la *Medicina*, la *Poliſica*, la *Varia erudizione*, la *Magnificenza delle fabbriche*, la *Prudenza civile*, il *Valor militare in terra*, il *Valor militare in mare*, le *Signorie preſſo gli ſtranieri*, la *Liberalità*, la *Liberalità verſo la patria*, i *Principi ſecondeggenti*, ed i *Principi con dominio*. Queſte unitamente all'altre vedonſi intagliate in rame colla ſpiegazione, ed illuſtrazione fatta dal celebre *Domenico Maria Manni*.

chiefa di Santa Maria degli Angioli la vafta ed affai lodata fof-
fitta , in cui di propria mano vi colori ancora lo sfondo , che
doveva effer opera dell' accreditato pittore Cofimo Ulivelli (1)
fcolare del Volterrano , figurandovi in breve fpazio di tempo
la gloria , che gode in cielo Santa Maria Maddalena de' Paz-
zi (2). Nella chiefa di San Michele de' Teatini dipinfe i foffit-
ti delle due cappelle laterali all' altar maggiore . Colori ancora
alcune tavole da altare , e fra quefte quella di Santa Lucia
nella chiefa di San Felice in Piazza , efprimendovi il martirio
della medefima Santa . Fece inoltre a quefto medefimo altare
diverfi rifarcimenti , e a piè dell' ifteffo vi fondò la fepoltura
per sè , e per quelli di fua famiglia .

In grandiffima quantità parimente fono i dipinti , che di
mano del Chiaviftelli fparfi fi trovano in quefti luoghi del di-
ftretto Fiorentino , ed in altre città di quefto Stato , nelle qua-
li fi trasferì ; fra' quali degni fono d' annoverarfi quelli da lui
felicemente condotti in quefte deliziofe ville reali , del Pog-
gio Imperiale , di Pratolino (3) , e di Lappeggi . Nella villa
poi de' Dragomanni a Quarto havvi una pregiabiliffima galleria
con nobile artifizio egregiamente condotta , e nella ftudiata di-
fpofizione delle architetture , e delle profpettive , e nella fua
propria elegante maniera di lumeggiare a oro (4).

La ftima , che erafi univerfalmente guadagnata pel vivace
colorito de' fuoi dipinti , gli avea già fatto oramai aequiftare il
giufto nome di celebre artefice ; laonde continue erano le ri-
chiefte che gli venivan fatte delle fue opere . E' ben vero pe-
rò , che alcuni de' fuoi fcolari , invidiando la fortuna del lor
maeftro , proccurarono di toglierli qualunque occafione di far
femprepiù conofcere il fuo mirabile ingegno per mezzo de' fuoi
lavori . Quindi è che fcoperto dal Chiaviftelli tale infidiofo ar-
tifizio , dopo d' efferfene co' medefimi fortemente lagnato , fi
rifolvè ancora d' abbandonare la patria , ed immantinente efeguì
una sì fatta determinazione , prendendo il cammino per le Spa-
gne . Sentitafi appena l' inafpettata partenza di sì eccellente

pit-

(1) V. il *Baldinucci* Decenn. v. Par. 1. Sec. v.
(2) V. le Bellezze di Firenze defcritte da *Francefco Boc-
.chi* , ed ampliate da *Giovanni Cinelli* .
(3) In quelle di Pratolino dipinfe a foggia di galleria
la maeftofa fala del trucco ; le belliffime vedute di
campagna , che fi vedono , fono opera di *Crefcenzio
Onofri* Romano eccellente paefifta , ed i ritratti de'

cacciatori dipinti dal naturale fono del celebre *Piero
Dandini* .
(4) La nominata galleria avendo in alcuni luoghi no-
tabilmente patito , fu nell' anno 1738. rifarcita , e
ridotta alla fua primiera vaghezza dalla fingolar pe-
rizia di *Niccolò Pintucci* .

pittore dalla Real Cafa de' Medici , fu dalla medefima con pre-
murofe iftanze richiamato alla patria .

Reftituitofi pertanto in Firenze , il Cardinal Francefco
de' Medici , Principe che nodriva nell' animo fuo un particola-
re affetto pe' virtuofi , e grande ammiratore del vero merito ,
fi dichiarò fuo amorevoliffimo protettore (1) . Ond' è , che in-
coraggito da un sì felice incontro , dimenticando i paffati di-
fturbi , terminò con univerfale applaufo gl' incominciati lavori .

Conduffe inoltre d' ordine del fuddetto Cardinale in que-
fto noftro celebratiffimo Teatro degl' Immobili di via della Per-
gola numerofe pitture in occafione delle magnifiche fefte : ivi
rapprefentate per le fontuofe nozze del Granprincipe Ferdinan-
do colla Principeffa Violante Beatrice della cafa Elettorale di
Baviera (2) . Ma effendo ftato dipoi il nominato teatro nell' an-
no 1755. dagli Accademici reftaurato , tutte le pitture del no-
ftro artefice reftarono atterrate . Quanto però egli fece intorno
agli fcenarj (3) , tuttora di prefente fi conferva , e non manca
di fare in tutto la fua luminofa comparfa in compagnia delle
moderne produzioni de' più accreditati pennelli Italiani (4) .

Giunto felicemente Iacopo all' età d' anni 59. , e veden-
dofi ricco di copiofe foftanze , acquiftate mediante l' indefeffa
fua applicazione , rifolvè d' accafarfi , e da Doralice Bottini ,
colla quale fi congiunfe in matrimonio , n' ebbe cinque figliuoli .

In tale ftato di vita , febbene in età avanzata , non cefsò
mai il noftro infaticabile artefice d' impiegare con prontezza i
fuoi pennelli in quelle varie , e diverfe occafioni , che di gior-
no in giorno fe gli prefentavano . Ma non dee però recar ma-
raviglia agl' intendenti il ravvifare i dipinti di quefto valentuo-
mo condotti negli ultimi tempi del viver fuo privi e difador-
ni , fe non in tutto , in qualche parte almeno , di quella loro
primiera e natural vaghezza ; potendo forfe tal mutazione effer
in lui fucceduta , o da un notabile indebolimento della fua vi-
vace

(1) Il fuddetto Cardinale lafciò il Cappello Cardinali-
zio , e fposò nel 1709. la Principeffa Eleonora Figliuo-
la di Vincenzio Gonzaga de' Duchi di Guaftalla .
(2) Che feguirono a' 20. di Novembre dell'anno 1688.
La defcrizione delle fefte , che furon fatte in tale oc-
cafione, fi può vedere nel libro intitolato Memorie de'
viaggi , e fefte per le Reali Nozze de' Sereniffimi Spofi ecc.
ftampato in Firenze l'anno medefimo .
(3) Gli Scenari , che allora dipinfe , furono dodici , e
di quefti folamente fi vedano intagliati in rame da

Arnaldo Wefterheut , quelli , che fervirono per la rap-
prefentazione del Greco in Troia , opera di Matteo
Noris .
(4) Gli ornati ultimamente fatti in quefto noftro tea-
tro fono opera di diverfi , come d' Anton Domenico
Galli Bibbiena gli fcenarj , di Domenico Gianrè i pal-
chetti , di Domenico Stagi la parete dell' udienza , di
Giulio Mannaioni l' architettura della volta , e di Giu-
feppe Zocchi gli sfondi della medefima .

vace immaginativa , come fovente addivenir fuole nella maggior parte di quelli fpiriti fublimi , che molto s' affaticarono nel più forte vigore degli anni loro , o forfe da quel grave e intenfo accoramento , in cui egli immantinente cadde , toftochè vedde preferirfi ne' migliori e più accreditati lavori Giufeppe Tonelli fuo fcolare (1) . Perlochè non guftando più a fondo le dilettevoli occupazioni dell' arte , di uno affai fcarfo pregio fono le opere , che indi intraprefe a colorire . Laonde abbandonatofi ad una veemente paffione d' animo , e per l' età fua molto avanzata , e per averne già riportato un confiderabil pregiudizio la fua macchina , giunfe finalmente all' anno fettanzettefimo , in cui dopo breve malattia a fe chiamollo l' eterno Creatore nel dì 27. di Aprile dell' anno 1698.

Il fuo cadavere con decorofa pompa funebre fu fepolto in quefta Chiefa di San Felice in Piazza , dove in vita erafi preparato , come già accennammo , la fepoltura , fopra la quale leggefi la feguente ifcrizione :

D. O. M.
IACOBVS , NICOLAVS , LAVRENTIVS , PETRVS , FRANCISCVS FRATRES
ANDREAE DOMINICI DE CHIAVISTELLIS ET
CATHARINAE ANGELI LAVRENTII DE FVMANTIBVS
EX CAPTANEI A VICORATA
F I L I I
HOC COMMVNE VOLVERE SEPVLCHRVM
NE MORS CORPORA EORVM SEPARET
QVOS AMOR AB ORTV FECIT VNANIMES
SITQVE EORVMDEM POSTERIS
VIVVM PACI INCITAMENTVM
ANNO DOMINI MDCLXXVIIII.

(1) *Giufeppe Tonelli* fu uno de' giovani più diligenti ; che elciffero dalla fcuola del noftro *Iacopo* . La prima occafione , che egli ebbe di lavorare , fu in una delle abitazioni di quefto real palazzo de' Pitti , in compagnia d' altri profeffori . Trovatofi un giorno a vederlo operare il Granprincipe *Ferdinando* , ed offervata la natural grazia ed accuratezza , che egli praticava nel terminare qualunque benchè piccola minuzia , conofcendo in lui un' abilità non ordinaria , dichiaroffi fubito fuo protettore , affegnandogli un' annua penfione . Dal fuddetto Granprincipe fu pofcia in età di anni 32. inviato a Bologna ; raccomandato alla direzione del rinomato pittore in quadratura *Tommafo Aldobrandini* , acciocchè colla fcorta delle ficure regole di quefto valentuomo , e coll' efatta offervazione di quelle famofe opere a frefco , fi rendeffe maggiormente perfezionato in tal genere di pittura . Ritornato in Firenze diede fubito belliffime prove de' fuoi virtuofi acquifti ne' lavori , che intraprefe a fare , non folo nelle chiefe e pubblici oratorj , quanto ancora ne' palazzi e ville de' primarj nobili di quefta città fua patria .

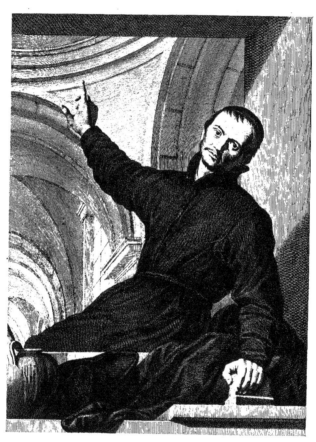

ANDREA POZZO

della Compagnia di Gesù

PITTORE e ARCHITETTO

Gio. Dom. Campiglia del. F. A. Faraci sc.

Nel maggior fervore però delle fue applicazioni , giunfe-
ro nello fteffo tempo al Padre Generale due lettere , che una
del Duca di Savoia , che richiedeva il Pozzo a' fuoi fervigj ,
l' altra de' Gefuiti di Milano , i quali defideravano , che varie
pitture della lor chiefa foffero condotte dall' efperta mano del
Pozzo ; ma perchè il pittore dimoftroffi totalmente alieno dal
trattenerfi in corte , ed eziandio di dover tralafciare l' intra-
prefo impegno della pubblicazione delle fue opere , per allora
fu lafciato quietamente in libertà , come avea bramato .

Avendo frattanto i Gefuiti rifoluto di far adornare la cap-
pella di Sant' Ignazio nella chiefa del Gesù , diedero perciò
incumbenza a varj architetti , che pretendevan quell' opera ,
di farne il difegno , promettendo loro , che quello, che foffe
reputato a fenfo de' profeffori dell' arte il migliore , farebbe
ftato efeguito . Diedero pur luogo fegretamente anche al fra-
tello Pozzo , che egli ne formaffe uno di tutto fuo gufto ,
che indi unito agli altri de' concorrenti , celato il nome di
ciafcheduno artefice , avrebbero in un giorno determinato po-
fto fotto al rigorofo efame de' periti a ciò eletti . D' unanime
confenfo adunque i fuddetti periti fcelfero fenza faperlo quel-
lo del Pozzo , per effere il più fontuofo , e di peregrina in-
venzione ; onde con effo reftò coftruita l' incomparabil macchi-
na della rinomata cappella di Sant' Ignazio , nella guifa che
oggigiorno fi vede nella foprammemorata chiefa del Gesù .

Numerofi inoltre furono gli ftimati difegni , che il Pozzo
ideò per diverfi luoghi di Roma , e dell' Italia ; fra' quali
contanfi due differenti , condotti a contemplazione del Cardi-
nal Panfilj , per inalzare la facciata di San Giovanni in Laterano ;
ed uno parimente per la facciata della Madonna delle Forna-
ci , ch' ei fece di volontà di un altro Porporato (1) . L' altare
di San Luigi nella chiefa di Sant' Ignazio è parto della di lui
mente ; ficcome lo fono moltiffimi altri , rammentati dal Pa-
fcoli (2) , e riportati ne' volumi pubblicati dallo fteffo autore .
L' invenzione poi delle ftupende macchine , e de' nuovi teatri ,
che arricchì co' proprj pennelli , non è di minor maraviglia (3) .

Non tralafciava frattanto quefto valentuomo d' impiegare
Vol. IV. C più

(1) I fuddetti difegni non ebbero poi altrimenti il de- (2) Nel volume II. delle Vite de' pittori ecc.
ftinato effetto . (3) V. il *Pafcoli* nella Vita del *Pozzo* .

più ore del giorno nel dipignere in diverſi luoghi , e ſpecial-
mente nel Noviziato di Sant' Andrea a Montecavallo , ove fece
un quadro , in cui rappreſentò il ſanto giovanetto Stanislao in
atto di chiedere umilmente a San Franceſco Borgia l' abito
della Compagnia ; e parimente nel Collegio Germanico con
iſceltiſſimo guſto colori la volta di quella libreria . Indi per
comando eſpreſſo de' ſuoi Superiori gli fu d' uopo d' eſprimere
il proprio ritratto , che il Granduca di Toſcana Coſimo III.
avea loro ricercato per collocarlo nella celebre ſtanza della ſua
Galleria .

Ed in fatti anche in tal genere di pittura riuſcì il Pozzo
braviſſimo , e di sì pronta e forte imaginativa , che dopo aver
oſſervato una volta ſola le fattezze di alcuno , rappreſentavalo
poſcia a ſuo talento sì al naturale , vivace e ſomigliante , che
non eravi perſona , che diſubito non ravviſaſſe i di lui dipin-
ti , e non moſtraſſegli a dito . Con queſta facilità ritraſſe il
Padre Tirſo Gonzalez Generale de' Geſuiti , che non avea per-
meſſo giammai , che veruno il poteſſe dipignere . Lo ſteſſo pra-
ticò co' Cardinali Imperiali , e Ruffo , allorachè queſti era nel-
la carica di maeſtro di camera del Papa . Fece pure il ritratto
di un certo antico fratello nominato Giorgio , ch' era cuſtode
della villa Balbina , avendolo figurato nell' atto curioſiſſimo di
ſgridare un fanciullo , che piangendo ſi diſpera battendo i pie-
di . E ſimilmente con eſtro pittoreſco ritraſſe al naturale al-
quanti Padri della Compagnia nelle pitture della chieſa di
Sant' Ignazio , per allontanargli da sè , mentre di ſoverchio il
diſturbavano con importune domande e chiacchiere , allora-
quando trovavaſi applicato in quell' impegnoſo lavoro .

Invitato quindi dall' Imperadore Leopoldo I. alla ſua cor-
te , ſi diſpoſe immediatamente alla partenza , fermandoſi nel
viaggio alla patria , ove laſciò qualche opera delle ſue ma-
ni . Pervenuto finalmente a Vienna , e benignamente accolto
dal prefato Auguſto Monarca , diedegli quelli l' incumbenza di
colorire la ſala della Favorita , poſta nel ſobborgo , o ſia città
Leopoldina , nella quale ſovente trasferivaſi a diporto l' Impe-
rial famiglia . Nel decorſo di un anno reſtò terminata l' ope-
ra , che poſcia ſcoperta al pubblico , ſomme furon le lodi , che
ricevè dalla corte , e dagl' intendenti ed amatori dell' arte , con-
correndovi inoltre ad oſſervarla un popolo innumerabile .

Fece dopo il ritratto dell' Arciduca Giufeppe , che riufcì d' ammirabil bellezza . Oltre a' molti quadri , che quefto pittore dipinfe in fervizio della corte Cefarea , uno fu la tavola rapprefentante l' adorazion de' Magi , che l' Imperadrice Amalia fece collocare nel fuo privato oratorio . Diede eziandio miglior ordine al teatro per le commedie , accomodando con gufto affai vago e bizzarro tutte le fcene ; e per tali operazioni ne riportò onori e premj confiderabili .

Parimente al Principe Adamo Lichtenftein , ottenutane la permiffione dall' Imperadore , colori nel di lui cafino un miglio diftante da Vienna la volta di quella vafta fala , ed ornò la medefima con alquanti quadri grandi condotti a olio , ne' quali efpreffe le fognate bravure d' Ercole , figurate in ameniffime vedute di graziofe profpettive , e di ampliffime architetture . Quindi nella chiefa de' Gefuiti , dedicata alla Santiffima Vergine affunta in cielo , mutò la ftruttura , di barbara che era , in moderna , fenza devaftare le muraglie , facendola oltracciò rifaltare colle fquifite opere de' fuoi pennelli , non tanto nel primo altare efprimendovi la gloriofa Affunzione , quanto ancora nella tribuna , e volta , ove finfevi una grandiofa cupola , ad imitazione di quella , che già avea colorito nella chiefa di Sant' Ignazio di Roma .

Alloraquando poi l' Imperial corte interveniva alle fefte folenni nelle chiefe de' Gefuiti , il Pozzo le adornava con fontuofe macchine , adattate al miftero , che vi fi rapprefentava ; come avea praticato in Milano , in Roma , ed altrove . Perlochè il concorfo del popolo , come inclinatiffimo e affuefatto a godere fomiglianti divoti fpettacoli , era innumerabile , ed univerfale l' applaufo ; e l' autore perciò veniva reputato dalla nazione Alemanna incomparabile per le belle allufioni , che inventava , a feconda del genio , che predominava quel popolo .

Ricercato il Pozzo da diverfi Religiofi di Vienna a volerfi impegnare co' fuoi eleganti difegni nel ridurre alla moderna le loro chiefe , coftruite alla maniera Gotica , egli gentilmente condefcefe agli altrui defiderj , e col fuo buon gufto riduffele in ogni parte oggetto graziofo di novità e di vaghezza . Nel numero di quefte chiefe da lui rinnovate regiftreremo

ANDREA
POZZO

mo quelle de' Padri Minori Oſſervanti , di Santa Maria della Mercede , detta del Riſcatto , della Miſericordia , e della Caſa Profeſſa del ſuo Ordine , nella quale ereſſe dipoi nell' occaſione della morte dell' Imperadore Leopoldo I. un ſontuoſo catafalco di ſtraordinaria coſtruttura , non mai più veduto in quell' inclita città .

La lunga dimora , che oramai l' eccellente arteſice avea fatta nella corte Imperiale , un ſoverchio rincreſcimento incominciava a produrre in molti , che aſpettavano il di lui ritorno a Roma , colla ſperanza , ch' egli doveſſe intraprendere alquante opere vaſte , le quali riſerbavangli , ed in iſpezie la pittura della volta nella chieſa di Santa Maria degli Angeli . A tal fine pertanto avean ſupplicato il Sommo Pontefice Clemente XI. acciocchè con ſue lettere lo richiamaſſe in Italia . Ma in queſto tempo un diſordine fatto colà dal pittore nell' eſſerſi cibato ſuperfluamente di quei frutti , dileguò all' improvviſo tutte le idee formate da diverſi ſulla luſinga di un più lungo vivere del Pozzo . La quantità adunque , e la diverſa naturalezza del ſuddetto cibo cagionògli una ſì violenta diſſenteria , che reſtando da eſſa abbattuta e ſuperata affatto la ſua graciliſſima ed affaticata compleſſione , nello ſpazio di dodici giorni lo rapì dal numero de' viventi il dì 31. di Agoſto del 1709. , e nell' età ſua di anni ſeſſantaſette .

Il di lui cadavere fu tenuto eſpoſto nella chieſa della Caſa Profeſſa di Vienna , ove concorſe la maggior parte de' cittadini a ſuffragare il rinomato profeſſore , che cotanto ſtimavano . Indi dopo le conſuete eſequie religioſe nello ſteſſo luogo gli fu data ſepoltura .

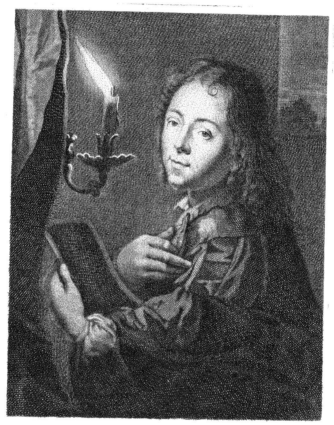

GOFFREDO SCHALCKEN

PITTORE

GioDom.Campiglia del. P.Ant.Pazzi fc.

GOFFREDO
SCHALCKEN
PITTORE.

ON ingegnofo artifizio di curiofa novità feppe l' eccellente artefice GOFFREDO SCHAL-CKEN accreditare il valore alle proprie operazioni, fervendofi ne' fuoi dipinti, in luogo de' lumi naturali, di un folo artificiale; e quefto fovente con gagliardo riverbero, avventato perlopiù nelle tefte delle figure. Nacque egli adunque l' anno di noftra falute 1643. nella città di Dordrecht nell' Olanda meridionale, e dal padre fuo, che occupava il pofto di rettore di quel collegio, era ftato deftinato a fuccedergli nel medefimo impiego; ma il genio ftrabocchevole per la pittura, che predominava la mente del figliuolo, non davagli piacere alcuno di attendere a quegli ftudj, che il genitore gli proponeva.

Attefe perciò nella patria ad imparare l' arte cogl' infegnamenti di Salomone Van Hoogftraaten, e indi pafsò fotto la direzione di Gerardo Dou, che lo affiftè con grand' attenzione ed amore, facendogli conofcere la neceffità, che obbliga un pittore, per effer nominato valentuomo, di ben intendere i refleffi de' lumi, che fan trionfare il chiarofcuro, e danno il natural rilievo alle figure. Intorno a ciò fu tanta l' applicazione di Goffredo, che fi rendè molto nominato in quelle parti.

Volle inoltre allontanarfi dal comune operare, attenendofi ne' fuoi lavori a formar componimenti, ne' quali molte figure in gran parte abbagliate poneva, e dal folo refleffo del lume artificiofo o di torcia, o di lucerna graziofamente avvivavale. Il gradimento univerfale di quefti fuoi foggetti il fece cimentare a colorire in sì fatta guifa anche i ritratti al naturale; ficchè

una

una tal novità capricciofa effendo fommamente piaciuta , nu-
merofe furon le commiffioni , che venivangli continuamente da-
te eziandio da' più qualificati perfonaggj delle Fiandre .

Nel ritrarre però dal vivo le femmine non ebbe egli dal-
le medefime tutto l' applaufo ; imperciocchè ficcome voleva
efattamente efeguir co' pennelli quanto appunto dimoftrava
l' originale , non piaceva loro gran fatto una sì rigorofa imita-
zione ; amando elleno più tofto di vagheggiare il proprio fem-
biante alterato con qualche artificiofo aiuto di bellezza e di
avvenenza non poffeduta , che il rimirarfi cotanto fomiglianti ,
e prive di quelle grazie , che l' avara natura non avea voluto
lor compartire . Lo che fpeffe fiate effendogli da varie dame
pubblicamente rinfacciato , egli con piacevoli ed argute rifpofte
poneva in ifcherzo il loro fdegno .

Allettato quindi dalla fperanza di maggiormente inalzarfi
nell' eftimazione del fuo nome , e nell' avanzamento delle ric-
chezze , volle trasferirfi a Londra , ove nel principio la for-
te fe gli dimoftrò affai favorevole , mentre le curiofe ricer-
che de' principali titolati di quella vafta città dierongli largo
campo di farfi conofcere . Unito a quefto felice incontro ot-
tenne ancora la protezione de' primarj miniftri della corte , per
mezzo de' quali fu introdotto nella grazia del Re Gugliel-
mo III.

E comecchè il pittore godeva la libertà di trattenerfi fpef-
fo nel palazzo reale , fupplicò di poter colorire il ritratto di
quel Sovrano . Accordatagli la grazia , fu ammeffo alla prefen-
za del Re , per ricavarne dal naturale l' effigie . L' elezione
però nel formarlo , ficcome dallo Schalcken venne inconfidera-
tamente penfata , così in vece di apportargli onore e vantag-
gio , come per la novità dell' invenzione immaginavafi , in
fommo fuo pregiudizio e biafimo andò a terminare .

Rapprefentò egli il volto del Re lumeggiato dal folo re-
fleffo di una candela accefa , che figurò tenere il medefimo in
mano ; e quello , che più fconvenevole appariva , fi era , che
la fteffa candela nel confumarfi , imbrattava colle gocciole , che
cadevano , la di lui mano . Prefentato il quadro , niun gradi-
mento ne dimoftrò quel Regnante ; onde la corte in feguito
ne criticò l' idea , e ne difprezzò l' efecuzione . Per la qual
cofa

cofa ognuno fi ritirò dal farfi dipignere , reputandolo in fimil forta di lavoro un pittore di baffi talenti .

Vedendo adunque lo Schalcken mancargli affatto le occafioni pe' ritratti , fi diede ad impiegare i pennelli nel colorire foggetti ideali e curiofi finti di notte , ed in grandezza maggiore della fua folita maniera ; ma perchè anche in queft' operare avea tentato un volo fuperiore alle proprie forze , perciò non foddisfece totalmente al buon gufto de' dilettanti . In ultimo riconofcendo egli medefimo , che le fuddette maniere non eran da veruno gradite , fi pofe di nuovo a rapprefentare in piccoli fpazj gli fteffi componimenti , ad imitazione del fuo maeftro Dou : e quefti furon volentieri ricevuti ed apprezzati ; ficchè appena potea foddisfare alle premurofe ricerche , che di effi venivangli fatte , per adornare i più fcelti gabinetti .

Finalmente ritornato nelle Fiandre , dopo aver feguitato ad operare in quelle parti fino all' anno feffantatreefimo dell' età fua , terminò di vivere all' Haya nel 1706. I valorofi incifori Giovanni Gole , Niccola Verkolie , e I. Smith hanno intagliato diverfi penfieri di Goffredo Schalcken .

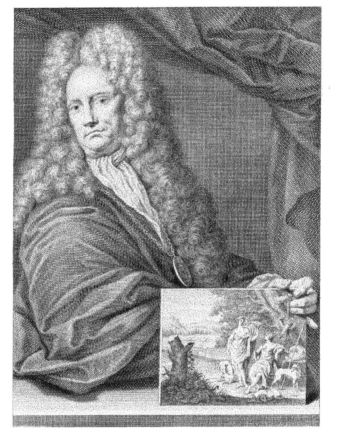

ANGELO ANDREA VANDER NEER

PITTORE

Gio. Dom. Campiglia del. G. M. Preisler sc.

ANGELO ANDREA
VANDER NEER
PITTORE.

ITROVASI perlopiù quefto valorofiffimo artefice appreffo agli fcrittori oltramontani contraddiftinto unicamente col primo fuo nome in idioma Tedefco, e col luogo della patria, cioè EGLON D' AMSTERDAM; perlochè fuppor deefi, che in cotal guifa foffe univerfale la di lui denominazione per tutte le Germanie, ove pure affai grande era divenuto il credito de' fuoi dipinti, pe' quali fi meritò la protezione, e gli ftipendj da molti di quei Principi.

Il natale adunque del pittore ANGELO ANDREA VANDER NEER fegui nella città d' Amfterdam l' anno di noftra redenzione 1643., ed ebbe in forte di aver per maeftro nell' arte il proprio genitore Arnoldo Vander Neer. Quefti ficcome avea fatte offervazioni indefeffe per efprimer naturaliffime le vedute de' paefi e delle campagne, e ftudj affai laboriofi per fuperare tutte le difficoltà, che nell' elegante operare fe gli erano prefentate, agevolò in sì fatta guifa co' fuoi pratici infegnamenti la ftrada al figliuolo, che potè facilmente ridurre un tal genere di pittura ad un genio più raffinato, e d' ottima efpreffione.

Ed in fatti, fe ad Arnoldo fralle fquifite parti del fuo dipignere, fpecialiffima veniva reputata quella di rapprefentare egregiamente ne' fuoi paefi il chiaro fplendor del Sole nel giorno, e quello della Luna nella notte, imitandone al vivo le irradiazioni de' proprj lumi col dimoftrare gli oggetti, che fotto di effi cadono, rifchiarati e diftinti; Angelo Andrea però follevoffi di lunga mano fopra al padre coll' aggiugner ne' fuoi

Vol. IV. D quadri

ANGELO
ANDREA
VANDER
NEER

quadri maggior la vaghezza e l' intelligenza delle naturali impreſſioni ; dimodochè eran cotanto dolci i tocchi del ſuo pennello , che l' amenità della veduta , e la delicatezza dello ſfuggire , che dava all' aria , traeva ſeco l' occhio de' riguardanti , per indagar curioſamente il terminare della finta diſtanza orizzontale .

Inoltre egli dimoſtrò ne' ſuoi dipinti con figure ben formate e proprie , sì per l' eſatto e vago diſegno , che per li piacevoli e bizzarri atteggiamenti , quanto fu inventato da' poetici delirj del Paganeſimo a fine d' immortalare i ſozzi capriccj de' lor falſi Numi . Nell' adornare adunque a bella poſta le accreditate pitture delle ſue ameniſſime campagne e paeſi , con qualche favoloſo ſoggetto eruditamente rappreſentato , laſciò , come in fatti tuttavia lo ſono , dubbioſi i dilettanti a quale delle due poſſedute maniere dehban meritamente attribuire la precedenza .

Per la qual coſa non apporterà maraviglia , qualora venga aſſerito , che le di lui opere furon ricercatiſſime , e pagate a prezzi ſtraordinarj ; mentre sì luſinghevoli al piacere riuſcivano in ogni ſua parte i ſoggetti , che oltracciò coloriva con un impaſto di tinte cotanto ſoave e morbido , che nulla cedeva nel contrapporlo alla tenerezza e candor naturale delle più delicate carnagioni d' ambedue i ſeſſi .

Feceſi pur conoſcere per eccellente queſto valentuomo nel condurre i ritratti dal vivo ; onde per la ſua perizia anche in queſto genere di operare ebbe frequenti occaſioni d' impiegarſi in ſervizio di varj Principi , e di altri perſonaggj qualificati . Diverſe furon pertanto le corti , alle quali fu invitato , e dove avendo ſoddisfatto interamente a' comandi di quei Sovrani , ne ottenne alla fine con ſomma lode diplomi e privilegj onorifici , ed inſieme ricchi decoroſi ſtipendj , e remunerazioni conſiderabili .

Ultimamente trasferitoſi alla corte dell' Elettor Palatino Giovan Guglielmo , occupoſſi in diverſe commiſſioni dategli da quel Principe , fralle quali fu il dover colorire la ſua ſteſſa effigie per mandarla in Toſcana al Granduca Coſimo III. acciocchè faceſſela collocare nella ſingolare ſtanza de' ritratti di pittori celebri , ch' eſiſtono nella Galleria Medicea . Perfezionato

· il

il quadro il medefimo pittore vi notò nel didietro la feguen-
te memoria .

EGLON HENDRIE VANDER NEER
F. 1696.

L' anno fegnato nel fuddetto ricordo fu il penultimo del-
la vita di Angelo Andrea ; poichè pervenuto al 1697. lafciò
la fpoglia mortale nella città di Duffeldorf , in età di anni
cinquantaquattro .

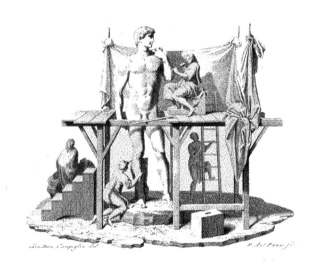

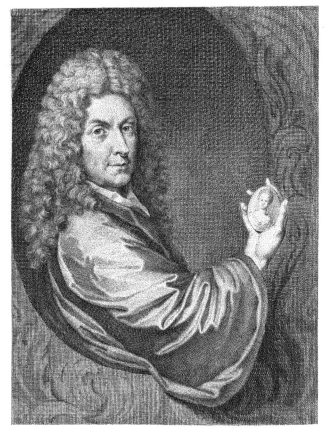

MICHELE MIISSCHER

PITTORE

Gio.Dom.Campiglia del. Dell.Barabani

M I C H E L E
M U S S C H E R
P I T T O R E.

NATURALI talenti, che queſto accreditato pittore avea ricevuti in dono dalla natura per l' arte del diſegno, furon da lui avvedutamente impiegati a proprio credito e vantaggio; quantunque l' uno e l' altro doveſſegli già aver tolto un certo ſpiacevol contegno, che maiſempre a capriccio conſervò, di non volerſi adattare nell' elezion de' ſoggetti agli altrui deſiderj; ma bensì d' eſprimere in quella vece quanto di curioſo, e di baſſo andava raggirandoſi per la ſua ſtravagante fantaſia.

La patria di MICHELE MUSSCHER fu la città di Roterdam, e il di lui natale ſeguì il giorno 25. di Marzo dell' anno 1645. Non era per anche il fanciullo pervenuto al primo luſtro dell' età ſua, che oramai ſenza precetti, o direzione alcuna formava aſſai propriamente ſulla carta la figura degli uomini: e ſovente univa diverſi gruppi de' medeſimi in varie azioni occupati, e in quella ſteſſa guiſa perlopiù, che gli ſi preſentavano all' occhio nelle ſtrade più frequentate. Quindi ſimilmente paſsò ſenza veruno indirizzo a copiare alquante pitture, che ne' luoghi pubblici della ſua patria eſiſtevano; continuando una tale applicazione fino all' età di anni quindici.

Vedendo pertanto i ſuoi congiunti la naturale inclinazione del giovanetto per la pittura, ed altresì riflettendo, che il laſciarlo inoltrare privo affatto di guida e di regole, ſarebbe ſtato in fine un manifeſto pregiudizio pe' ſuoi avanzamenti, riſolverono di raccomandarlo alla cura di Martino Zaagmulen, pittore di qualche credito nella medeſima città di Roterdam.

Con

Con queſto maeſtro adunque , che nelle rappreſentazioni di
ſoggetti popolari teneva il ſuo credito , preſe il Muſscher pia-
cere nel ſeguitarlo ; non tanto per eſſer genialmente portato
alla bizzarria , e alle azioni curioſe , quanto ancora per aver
provato nell' eſecuzione di ſomiglianti ideali capriccj maggiore
la facilità , con cui ſi allontanano quei noioſi ſtudj , che ſi ri-
chieggono nell' inventare , e condurre a perfezione i ſerj com-
ponimenti .

Dopo alquanto tempo licenziatoſi dal primo maeſtro paſsò
nella ſcuola dello ſtimato pittore Abramo Vanden Tempel , col
quale proſeguì le incominciate applicazioni ; e ſucceſſivamente
altri due maeſtri volle eſperimentare , che furono Adriano
d' Oſtade , e Gabbriello Metz (1) . E perchè tutti queſti ſuoi
precettori dimoſtravano ſoltanto il lor valore nell' imitare le
buffoneſche rappreſentazioni di Pietro de Laer , e di altri ſuoi
ſeguaci ; così il Muſscher viepiù s' invoglìò di farſi conoſcere
anch' egli al pubblico per un braviſſimo alunno della ſcuola
de' Bamboccisti .

Quello però , che fecegli acquiſtare onore ed eſtimazione
appreſſo a' ſuoi concittadini , fu l' impegno , a cui s' accinſe ,
dopo l' eſſerſi licenziato da' ſoprammemorati maeſtri , cioè di
allontanarſi totalmente dalle maniere praticate da' medeſimi nel
dipignere ; dimodochè quando diede fuori le prime opere de'
ſuoi pennelli , comparve eziandio inventore di un vago , robu-
ſto , e non più veduto ſtile burleſco . E per farſi inoltre gradi-
to agli uomini ſerj , e non curanti de' ſoggetti ridicoli , intra-
preſe a colorire i ritratti al naturale ; colle quali pitture acqui-
ſtò l' amicizia e la protezione delle principali famiglie di Ro-
terdam , che indi gli ſerviron di grand' aiuto nel promuover
l' opere ſue , ed il ſuo nome in tutte le Fiandre .

Riconoſcendo oramai il Muſscher , che il credito de' ſuoi
lavori pel ſuddetto mezzo erali al ſommo ſtabilito , determinò
di trasferirſi in perſona nella città d' Amſterdam , per accreſcer-
ne il pregio colla ſua preſenza . Accoſtatoſi pertanto di primo
arrivo ad uno di quei facultoſi negozianti , che anche di lon-
tano avea dimoſtrato parzialità di ſtima per eſſo ; molti , e diver-
ſi furono i componimenti piacevoli , che gli dipinſe ; ed in
fine

(1) V. *Cornelio de Bie* nel Gabinetto aureo ecc. e l' Abregè del 1745. nel Tom. II.

fine, per fecondare il genio di quel ricco ed ambiziofo uomo, lo ritraffe dal vivo . Quel dipinto, effendo invero riufcito fomigliantiffimo, ed in ogni altra fua parte degno di lode, incontrò sì fattamente la compiacenza della perfona ritratta, che l' obbligò, dopo averlo remunerato con iftraordinaria fplendidezza, a farfi fuo panegirifta appreffo a tutti gli amici fuoi, da' quali gli vennero dare occafioni affai vantaggiofe .

A mifura però, che andavan crefcendo le acclamazioni de' cittadini d' Amfterdam per le belle pitture del Mufchcr, egli avvedutamente profittava del favor della forte col ritirarfi a poco a poco dall' accettar le commiffioni de' dilettanti, fotto il pretefto d'. effer occupatiffimo in fervigio di alquanti Principi . Più frequenti e numerofe perciò facevanfi le ricerche dell' opere fue, che frattanto a proprio gufto e di nafcofo dipigneva ; indi efponendole quafi alla sfuggita all' offervazion de' curiofi, pretendeva in ciò di far loro una gran finezza, avanti, come ad effi fupponeva, d' inviarle al loro deftino .

L' appaffionato impegno, che fufcitavafi allora negli animi generofi di quelli, che abbondavan nell' oro, riducevafi a difpiacere indicibile, ful riflefo, che tali opere, che cotanto apprezzavano, doveffero ufcir. del. paefe ; perlochè quafi a gara offerivano all' artefice quantità grande di denaro per ottenerle . Ed in quefta guifa l' accorto promotore di quegli. artificiofi contrafti godeva l' ubertofo frutto, che da' fuoi ftrattagemmi proveniva ; rilafciando alla fine per fingolar favore i quadri al più liberale oblatore (1) .

Lo fteffo accadde di un quadro, in cui avea colorita la propria effigie, quella della moglie, e di tutto il reftante della famiglia ; poichè avendolo pofto all' incanto fra gli eftimatori della fua abilità, ebbe il piacere di udire, che il prezzo del medefimo foffe arrivato a più migliaia di fiorini . Similmente vendè per fomme confiderabili alcuni. quadretti efprimenti le bizzarre facezie di Giovanni Klaaz, e di Saart-je Jans rinomatiffimi buffoni delle Fiandre .

Reftano tuttavia ftimatiffime e rare le pitture di queflo valentuomo ; imperciocchè le invenzioni delle medefime, che fon perlopiù fondate fugli avvenimenti giocofi della plebe,

ren-

MICHELE
MUSSCHER
rendon diletto all' occhio nel rimirargli , per eſſer invero sì
naturalmente rappreſentati ; ed oltracciò la vivacità nel colo-
rirgli , e l' eſatta diligenza in terminargli , accreſce loro mol-
tiſſimo pregio . Continuò il Muſcher ad operare in Amſter-
dam fino alla morte , la quale ſeguì il dì 20. di Luglio dell' an-
no 1705. e dell' età ſua il ſeſſanteſimo .

FRAN-

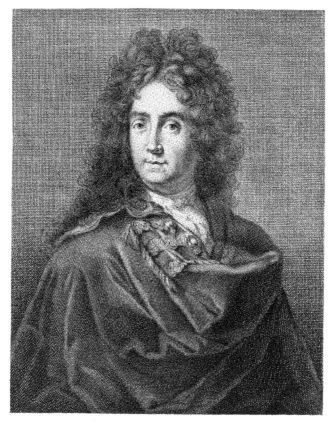

FRANCESCO DE TROJ
PITTORE

Gio. Dom. Camp. del. M. A. sculp.

FRANCESCO

DE TROY

P I T T O R E.

 OLOSA , città capitale della provincia di Linguadoca , fu la patria del celebre pittore FRANCESCO DE TROY , che nacque nel 1645. , ed ebbe per maeſtro nell' arte in quei primi tempi Niccolò ſuo genitore . Pervenuto all' età di anni diciaſſette , ſi trasferì a Parigi , ove ſotto la direzione di Niccolò Loir , profeſſore accreditato , e poſcia direttore dell' Accademia Reale (1), fece un indefeſſo e profittevole ſtudio . Con diverſi componimenti ſtorici moſtrò ſul principio il ſuo valore , quantunque più volentieri s' adattaſſe a ſoddisfare la propria inclinazione , che lo portava a colorire i ritratti al naturale ; applicazione , a cui egli atteſe ſeguitando gl' inſegnamenti del rinomato Claudio le Fevre (2) .

Innamoratoſi frattanto di una figliuola di Mr. Cotelle , uno de' pittori ammeſſi all' Accademia Reale , finalmente l' ottenne per iſpoſa ; e con tal maritaggio pervenne al grado di cognato col ſuo maeſtro Loir . Venne in ſeguito da' ſuoi nuovi parenti confortato a farſi merito coll' opere ſue , per eſſer ammeſſo anch' egli nel numero de' profeſſori della ſuddetta Accademia ; lo che ottenne dopo aver preſentato all' eſame de' principali maeſtri il quadro rappreſentante Mercurio in atto di troncare il capo ad Argo .

L' approvazione , che fu data al ſopraddetto lavoro , e l' eſſere ſtato perciò ammeſſo all' Accademia , notabil credito gli accrebbe appreſſo a' dilettanti ; ſicchè venne impiegato a colo-

Vol. IV. E rir

(1) V. il *De Piles* , e l' Abregè impreſſo in Parigi l' anno 1745. nel Tom. II. (2) V. Mr *Le Comte* , ed il ſopraccitato Tom. II. del l' Abregè .

rir molte iftorie facre e profane , ed in ifpezie nel palazzo
pubblico di Parigi , e nella chiefa di Santa Geneviefa (1) . An-
che al Duca di Maine dipinfe con allegorica ed elegante diftri-
buzione più di cinquanta figure viventi efpreffe al naturale ,
fervendofene a rapprefentare gl' ideati fplendidi trattamenti ,
che Didone fece godere ad Enea , in mezzo a' quali il mede-
fimo Eroe diftintamente narrò a quella Regina le vicende gran-
di della forte , che fino a quel tempo avea incontrate .

Ottenne inoltre nella Reale Accademia la carica di retto-
re , e per tre anni quella di direttore . Ebbe pure l' onore
d' effere incaricato d' ordine del Re Luigi XIV. a fare le in-
venzioni e le pitture per una muta d' arazzi . Quindi fu eletto
dal fuddetto Monarca a trasferirfi nella corte dell' Elettor Fer-
dinando Maria di Baviera , per ritrarre dal vivo l' effigie della
Principeffa Anna Maria Criftina , deftinata fpofa del Delfino .
Reftituitofi in Parigi col foprammemorato ritratto , fu da tutta
la real famiglia applaudito per la fquifitezza del lavoro , e per
l' avvenenza , e per la vivacità fingolare , poffedute da quella
Principeffa , e trafportate egregiamente dall' eccellente artefice
fulla tela (2) .

Ed in fatti Francefco de Troy veramente fi diftinfe nel
colorire i ritratti al naturale ; avvegnachè i fuoi pennelli , ol-
tre alla morbidezza , e al delicato impafto , arrivarono a dare
un vigorofo rifalto alle figure dipinte con certi graziofi tocchi
particolari , che indi ferviron di norma ad altri valorofi ritrat-
tifti , per maggiormente accoftarfi alla nobiltà , e all' armonia
del reftante dell' opera . In gran numero perciò contanfi i qua-
dri de' ritratti da lui condotti , mentre quefta fu la fua più di-
letta applicazione , non tanto per l' utile , che ne ritraeva ,
quanto ancora pel credito , che fempre andava acquiftando in
tutta la Francia .

E tal vantaggiofo concetto venivagli eziandio accrefciuto
dalle inceffanti lodi , che le femmine tutte , ragguardevoli o
per doni naturali , o per eminenza di fangue , davano a' fuoi
ritratti ; imperciocchè nel dipignerle ufava egli di accrefcer loro
quella grazia e gentilezza , di cui la natura le avea fcarfamen-
te

te arricchite. Se poi affatto difadorne erano di quefte preroga- Francesco
tive, i di lui pennelli ne fomminiftravan loro a dovizia; tal- de Troy
chè trasformava bene fpeffo i fembianti delle medefime a fe-
conda di quanto favoleggiarono i poeti intorno alla beltà e al-
la leggiadria di quel feffo. Nel condurre pofcia i ritratti de-
gli uomini, ficcome nel colorirgli non ifcoftoffi gran fatto dal
vero, così dimoftra in quefti di aver praticato un differente fti-
le anche nell' operare, quantunque reputati vengano merita-
mente anch' effi in ogni lor parte maravigliofi (1).

Finalmente la notizia delle altre pitture di Francefco de
Troy, de' fuoi eleganti difegni, e del reftante delle virtuofe
produzioni fatte nell' arte, ficcome degl' incifori, che le hanno
pubblicate coll' intaglio in rame, fi può vedere appreffo a varj
fcrittori (2). Egli pertanto arrivato felicemente, e fempre ope-
rando all' anno 1730., e dell' età fua l' ottantacinquefimo, do-
po breve infermità pafsò all' altra vita in Parigi, e in quella
chiefa di Sant' Euftachio fu data fepoltura al di lui cadavere.

D. Campiglia inc. C. Gregori fcol.

(1) V. la defcrizione di molti ritratti coloriti da que- (2) V. il *Le Comte*, l' Abregè del 1745., i Supplimenti
fto artefice nel *Le Comte* Tom. 1II. di Parigi del 1736., il Dictionaire des beaux arts ecc.

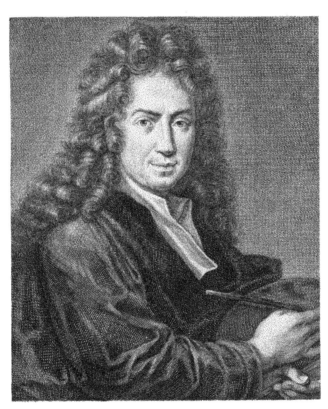

PIERO DANDINI

PITTORE

PIERO DANDINI

PITTORE.

'OGGETTO principale, a cui dagli ſtudenti dell' ingegnoſa arte della pittura s' aſpira di pervenire, è l' eſatta imitazione di quanto mai venne dalla natura prodotto, o che l' uomo ſeppe avvedutamente inventare per comodo e difeſa, od utile del comune civile commercio. Ma in ciò per vero dire non tutti ebbero in ſorte di conſeguire interamente il bramato fine; mentre rari contanſi quelli, che indi ottennero coll' univerſalità dell' operare l' applauſo, e l' acclamazione di maraviglioſi ed eccellenti profeſſori.

Per uno di queſti però poſſiamo ſenza contraſto alcuno annoverare il noſtro PIERO DANDINI, il quale dotato di un' inſtancabile compleſſione, e guidato da uno ſpirito tutto fuoco e riſoluzione, non ſolamente formoſſi una maniera corretta e nobile, con vago e gagliardo impaſto di colorito, che tentò eziandio con eſito feliciſſimo, quando a lui piacque di trasformare i ſuoi pennelli, e la fantaſia medeſima in quella di Tiziano, del Tintoretto, di Paolo, e di altri celebri maeſtri della Lombardia; ma oltre a ciò gli riuſcì di renderſi pittore univerſale, inventando e dipignendo con pari eleganza e intelligenza qualunque componimento ſtorico, ideale e capriccioſo, ritratti al naturale, e caricature, paeſi, architetture, fiori, frutti, animali d' ogni ſorta, battaglie, e marine, come ſe ciaſcheduna di queſte differenti applicazioni foſſe ſtata la ſua particolare elezione.

Nella noſtra città di Firenze nacque queſto eccellente artefice il dì 12. d' Aprile dell' anno 1646. ed il padre ſuo Ottaviano ſi diede cura, quando fu in età capace di poter apprendere, di occuparlo in varie ſcuole. Una di èſſe fu quella

di

di Valerio Spada , profeſſore aſſai bravo di miniature in pen-
na , e ſtimatiſſimo nell' inventare e formare qualunque ſorta di
caratteri . Piero pertanto , che grandemente dilettavaſi nel trat-
teggiar colla penna , avendo rilevate varie figure e paeſi con
valore e franchezza , dimoſtrò al maeſtro e al genitore nelle
prime operazioni qual foſſe il proprio genio ; perlochè Otta-
viano ſubito condeſceſe di porlo ſotto la direzione di Vincen-
zio ſuo fratello , pittore di gran reputazione nella noſtra Italia .

L' indefeſſa ed accurata vigilanza dell' amorevole zio , e la
volontaria premura del nipote nell' imparare , di tal maniera
lo abilitarono , che preſto potè arrivare a farſi diſtinguere in
queſt' Accademia del Diſegno , ove correttamente , e alla pri-
ma formava qualſiſia difficile attitudine de' naturali . Colla bra-
vura del diſegno unì tantoſto la continua lezione de' libri ſto-
rici e favoloſi , ſu' quali poſcia inventava diverſi componimen-
ti , che ſervivan di ripruova del frutto , che dall' applicazione
de' medeſimi ne ritraeva . Per la qual coſa volendo Vincenzio
renderlo viepiù capace di bene operare , fondatamente inſegno-
gli l' anatomia del corpo umano , e lo mandava talora negli
ſpedali , quando ſi facevano le pubbliche lezioni di miografia
ſopra i cadaveri .

Fattolo poſcia paſſare ad impratichirſi nel maneggio del-
le tinte e de' pennelli , colorì varj quadri di propria invenzio-
ne , che furono con lode approvati non tanto da' dilettanti ,
quanto ancora da' profeſſori ſteſſi , che nelle primizie del ſuo
òperare conobbero chiaramente a qual ſollevato grado nell' arte
ſarebbe aſceſo . Mancavagli fin quì l' eſperienza nel lavorare a
freſco ; ma anche in queſto proccurò Vincenzio , che ſi ren-
deſſe molto pratico . Coll' occaſione pertanto , che egli doveva
dipingere un cenacolo in un certo monaſtero della campagna ,
conduſſe ſeco Piero , a cui nell' atto di operare domandò , ſe
aveſſe voluto terminare la mano di una figura , che appunto
formava . Accettata dal giovane volentieri l' offerta , immanti-
nente le diede con molta propria lode il compimento . Poſcia
di conſiglio del medeſimo zio , e colla di lui aſſiſtenza s' inol-
trò a colorire animoſamente un' altra figura . Oſſervatoſi da Vin-
cenzio che ciò riuſcivagli con gran felicità , la mattina ſe-
guente poſtolo al lavoro , gli commiſe il terminarlo ; ed egli
ſe

PIERO
DANDINI

fe ne tornò a Firenze, lafciandolo folo nel cimento, da cui in breve ne ufcì con applaufo e foddisfazione di quei religiofi, appreffo a' quali rimaneva l' opera.

Frattanto quefti Monaci Vallombrofani avendo ftabilito di fare nella lor chiefa di Santa Trinita la folenne traslazione di una miracolofa immagine di Gesù Crocififfo (1), trovaronfi perciò in grandiffime anguftie, poichè erano giunti oramai preffo al giorno determinato, e mancava loro la pittura a chiarofcuro di alquante vafte tele, per le quali non trovarono artefice, che voleffe prenderne l' impegno. In tali ftrettezze ricorfero al giovane Dandini, che fubito gentilmente gli afficurò, che averebbe egli rimediato allo fconcerto, come in fatti feguì, poichè maeftrevolmente, e con indicibil preftezza diede compimento alle bramate ftorie, benchè Vincenzio fuo maeftro non mai aveffe approvato l' azzardo del nipote per l' eccedente brevità del tempo. Di quefti quadri avendone offervata il Volterrano (2) l' idea, l' efecuzione, e l' armonia, dichiaroffi pubblicamente, che l' efperta mano, che aveagli condotti, dimoftrava in vero di non temer punto l' incontro anche di maggiori impegni nell' arte. Colla fteffa follecitudine e bravura dipinfe nello fpazio di quei giorni medefimi altre tele a' Padri della Compagnia di Gesù nel folennizzarfi da loro la fefta della canonizzazione di San Francefco Borgia (3).

Incoraggito pertanto il noftro Dandini da' vantaggiofi pronoftici, che i profeffori difappaffionati e di credito facevano del fuo operare, s' accinfe tutto ardore a render verace la loro efpettativa con indefeffi ftudj intorno a quanto poffa giammai efprimerfi nell' univerfalità del dipingere. Ed in fatti da' copiofi faggi, che in generale ne diede al pubblico, potè gloriarfi d' effer finalmente giunto al bramato poffeffo.

Vago in feguito di offervare con tutta la quiete e refleffione le opere dell' altre fcuole, fi portò nella Lombardia, ed in ogni luogo arricchì la fua mente full' efame de' migliori efemplari. In Venezia poi avendovi fatta più lunga dimora,

ebbe

(1) La fuddetta pubblica traslazione feguì nell' anno 1671. dalla celebre fuburbana chiefa di San Miniato al Monte a quella di Santa Trinita di quefta città. L' immagine vien creduto effer l' ifteffa, che a San Gio. Gualberto, che indi fondò la Religione de' Monaci Vallombrofani, prodigiofamente chinò la tefta in contraffegno di gradimento, per aver egli rilafciato in vita un fuo nemico quando era in atto di poterlo uccidere, avendogliela quefti domandata per amor di Gesù Crocififfo.

(2) Le notizie di Baldaffarre Francefchini detto il Volterrano v. nel Vol. III. di quefta Serie.

(3) Che feguì nel 1671.

ebbe comodo di copiare molti componimenti di Tiziano , del Tintoretto , e di Paolo . Indi paſsò a Modana , ove diſegnò le belliſſime pitture del Coreggio , che ivi ſi ritrovano .

Reſtituitoſi alla patria fece moſtra a' ſuoi concittadini delle belle copie da lui ricavate in Venezia , alcune delle quali non potè diſpenſarſi dal venderle , e del reſtante ſe ne ſervì allora per adornar la ſua ſtanza .

La nuova e robuſta maniera con una guſtoſa armonia di non più veduto colorito adoperata da queſto valentuomo , avendogli oramai cagionato un grido non ordinario , gli procacciò varj lavori , fra' quali ſi numera la ſtimatiſſima tavola. per la chieſa di Santa Maria Maggiore de' Carmelitani , nella quale vi moſtrò San Franceſco d' Aſſiſi , che riceve le Stimate . La figura del Santo con propriſſima attitudine vedeſi abbandonata nelle braccia d' alcuni Angioli , i quali lo ſoſtengono in quell' amoroſo deliquio . Tutta la ſoprannaturale azione · fu dal pittore rappreſentata in tempo di notte ; onde dal ſolo ſplendore de' celeſti ſpiriti parte del componimento è lumeggiato , ed il reſtante rimane abbagliato coll' orrore della finta notte . Colorì ſimilmente la bella tavola col Beato Giovacchino , ſiccome i medaglioni a freſco , che adornano la chieſa della Santiſſima Nunziata .

Ricevuta in ſeguito dal Cardinal Celio Piccolomini di Siena la commiſſione di colorire per quel Duomo la tavola eſprimente lo ſpoſalizio di Santa Caterina , dopo averla terminata , coll' occaſione che colà ſi portò per oſſervare il luogo , ove doveva eſſer collocata , gli venne deſiderio di paſſarſene a Roma per ammirare le ſtupende opere , che ivi ſi conſervano . Avendo appagato pienamente in quelle il ſuo guſto , paſsò per la ſeconda volta a Venezia , conducendo in ſua compagnia Pandolfo Reſch pittore accreditato di fiori e frutti , e ſuo amiciſſimo . Ritornato poſcia alla patria , venne frequentemente impiegato in queſta città non tanto nelle opere particolari , quanto ancora in quelle , che alla pubblica oſſervazione doveano eſſere eſpoſte .

Di qualche numero di queſte adunque farem parola , e primieramente della gran tavola , che vedeſi al primo altare della chieſa di Santa Verdiana , rappreſentante la glorioſa Aſ-

fun-

funzione di Maria ; e dell' altra ch' ei colori per la chiefa di

Sant' Appollonia , efprimendovi la Santiffima Trinità . Un tal

foggetto replicò pure in altra tavola , che ebbe luogo nel prin-

cipale altare della chiefa di Santa Trinita , ove inoltre dipinfe

cinque quadri colla figura di altrettanti Santi dell' ordine Val-

lombrofano .

Il meritato concetto , che il Dandini univerfalmente go-
deva , veniva eziandio confermato da tutt' i Principi della Real
Cafa de' Medici , i quali fervivanfi fovente dell' opera fua sì
nel fare adornare i proprj appartamenti della città , che quelli
delle loro deliziofiffime ville . Il Granduca Cofimo III. diede-
gli motivo pertanto di far moftra del fuo valore in un' opera ,
che rifpetto al luogo può francamente dirfi , effer fenza com-
parazione di maffimo impegno . Quefta fu lo sfondo da lui
colorito nella volta della celebratiffima ftanza della Galleria ,
in cui confervanfi i ritratti , che di propria mano dipinfero
tanti rinomati pittori dell' Europa . Il foggetto che il Dandini
a buon frefco vi fece , denota la Tofcana coronata dalla Virtù ,
e circondata dalle più nobili fcienze ed arti , che a lei feftofe
e liete ricorrono , come a lor regina e madre . Dal prefato
Gran Duca gli venne in feguito data commiffione di colorire
una ftanza terrena della real villa della Petraia colla rapprefen-
tazione del Paradifo , e indi la cupola della cappella ove con-
fervafi il corpo della noftra concittadina Santa Maria Maddale-
na de' Pazzi (1). Efpreffevi in quella la Santa in gloria , rice-
vuta dalla Santiffima Vergine , e coronata da Gesù Crifto .
Ne' peducci poi vi figurò varj gruppi di Angeli , che da' dif-
ferenti fimboli , che portano in trionfo , dimoftrano le principali
virtù eroicamente praticate dalla medefima Santa .

Parimente la Granduchefla Vittoria della Rovere fovente
impiegò i pennelli del Dandini nell' efecuzione di molti com-
ponimenti facri , che poi faceva collocare nelle fue ftanze , o
in quelle della maeftofa villa del Poggio Imperiale , ove fpeffo
trasferivafi a diporto . Anche il Gran Principe Ferdinando di
Tofcana fuo figliuolo , ottimo difcernitore , e generofo mecena-
te degli uomini fcienziati , e de' peritiffimi artefici , occupollo

Vol. IV. F a co-

(1) *Gio. Batifta Fagiuoli* indirizza un Capitolo al *Dan-*
dini fuo particolare amico , ove prima lo ringrazia
d' avergli colorito il ritratto ; poi con dovute lodi
efalta la fomma fua perizia nell' aver condotta la ftu-
penda pittura della fuddetta cupola . V. il Tomo II.
delle fue Rime . Cap. XXXVI.

a inventare e colorire molti foggetti ftorici, ed altri di fanta-
fia, e foprattutto di bizzarriffime caricature (1). Quindi oltre
alle numerofe opere, che fecegli condurre nella rinomata villa
di Pratolino, volle che dipingeffe la graziofa cupolina della
chiefa di quefte Monache di San Francefco, la quale fimilmen-
te di fua volontà fu tutta ornata di ftucchi. Si fervi eziandio
di quefto valentuomo nel ricavare alquante efattiffime copie di
rari quadri, che fommamente piacevangli, per ritenere appreffo
di fe gli originali.

Una fomigliante eftimazione dimoftrò pure pel Dandini il
Principe Francefco Maria di Tofcana Cardinale di Santa Chiefa,
mentre frequenti contanfi le ordinazioni, che davagli, ed in
ifpezie per la vaghiffima villa di Lappeggio. Non mancò anco-
ra la Gran Principeffa Violante di Baviera di favorire il merito
di quefto pittore con impiegarlo fpeffe fiate in fuo fervizio.

Sicchè nella moltiplicità delle occafioni, che tenevan gior-
nalmente occupato l' ingegnofo e velociffimo artefice, non tan-
to per i fuoi Principi, quanto ancora per moltiffimi nobili, e
cittadini della patria, e viepiù per foddisfare alle frequenti
commiffioni, che riceveva da varie città dell' Italia, non mancò
frattanto di produrre nuovi eleganti componimenti da efporfi
al pubblico. Uno di effi fu la tavola ch' ei fece a' Monaci di
Ceftello, nella quale rapprefentò San Bernardo in atto di offe-
rire il facrofanto facrificio dell' altare. Colori parimente tutta
quella cappella a frefco, dimoftrando nella volta di effa il San-
to Abate in eftafi, che riceve nelle fue labbra il puriffimo lat-
te fpruzzatogli da Maria Vergine, e nelle lunette laterali vi
efpreffe alcuni fatti prodigiofi, che fon regiftrati nella ftoria di
detto Santo. Nella fagreftia poi avvi di fuo uno sfondo a olio
coll' Affunzione di Maria.

Fece inoltre diverfe pitture nell' ofpizio detto del Mela-
ni; fra effe fonvi tre tavole da altare, in una delle quali egre-
giamente dimoftrò il vecchio Simeone còl divino Infante nel-
le braccia (2), e nell' altre due il miftero della Trinità, e la
fanta Converfazione. Dipinfe pure a frefco in alcune lunette
le opere della mifericordia, che in quel facro luogo fi efer-
citano.

(1) Tanto era l' affetto, che il fuddetto Principe por-
tava al *Dandini*, che fpeffo andava incognito alla di
lui ftanza per vederlo lavorare; indi facevalo qua-

lunque giorno di fefta andare a palazzo a motivo
di poter difcorrer feco.
(2) Quefta tavola fi trova incifa in rame.

tano . E nella chiefa di San Giovannino delle Monache Gero-
folimitarie colorì una tavola colla decollazione di San Gio. Ba-
tifta , figurata di notte , e dimoftrata coll' artificiofo lume
d' una torcia .

 Nell' età avanzata dimoftrò pure il noftro Dandini la gran
perizia e fpeditezza de' pennelli , che tuttavia confervava , in
occafione , che in quefta Bafilica di San Lorenzo dalla Real
Cafa de' Medici faceanfi celebrare le pubbliche efequie per la
morte dell' Imperator Leopoldo I. (1) , poichè in un breviffimo
fpazio di tempo diede compimento alla vafta pittura , che do-
veva ornare efternamente tutta la facciata della detta Bafilica .
In una fimil maniera lavorò la tenda , che copriva l' organo del-
la chiefa di San Marco de' Domenicani (2) ; le due lunette a
frefco nel fecondo chioftro del fuddetto convento ; ficcome le
altre tre lunette , che egli pure colori a frefco nel chioftro
del convento di Santo Spirito degli Agoftiniani .

 Sono ancor degne d' effer rammentate le pitture , che in
diverfi tempi egli conduffe in quefti palazzi. Corfini , e Orlan-
dini , adeffo del Beccuto ; ed in quelli di campagna del Fero-
ni a Bellavifta nella Valdinievole , e del Santini nel Lucche-
fe , ove fece fpiccare altrettanta franchezza unita alla forza del
colorito , e alla vaftità dell' erudizione . Per dimoftrare il gran
poffeffo , che di quefta egli aveva , ogn' opera di lui ne rende
incontraftabile teftimonianza ; poichè oltre alle peregrine in-
venzioni ideali mirabilmente efeguite , non vi ha ftoria facra e
profana , o poetico favolofo racconto , che dal Dandini in dif-
ferenti maniere non veniffe rapprefentato con proprietà di fi-
gure , di vefti , armi , ed ornati convenienti a quelle nazioni,
che introduceva a formare i fuoi vaghiffimi componimenti .

 Nè fu folamente Firenze , e fuo diftretto a godere il van-
taggio di veder efpofte al pubblico le felici operazioni di que-
fto valentuomo ; mentre anche diverfe città dell' Italia hanno
lo fteffo onore , e particolarmente Perugia , ove inviò un' ele-
gante tavola col martirio di San Lorenzo ; Volterra , che nel-
la chiefa di San Giufto conferva la ftoria di Sant' Orfola ; e
Prato , che poffiede la tavola di San Vincenzio Ferrerio . Pari-

 Vol. IV. F 2 mente

PIERO
DANDINI

(1) Seguita il dì 5. Maggio dell' anno 1705. ta , acciò non periffe , fu trasferita in convento , ed
(2) La fuddetta pittura cotanto univerfalmente ftima- in fuo luogo di prefente fe ne vede un' altra .

mente Pifa moftra tre tavole del Dandini , una colla morte di
San Pier Martire , l' altra colla decollazione di Santa Cecilia
nella chiefa di Santa Caterina de' Domenicani (1) , e la terza
col San Giovanni da San Facondo nella chiefa di San Niccola
degli Agoftiniani . E nel palazzo detto de' Priori colorì nella
fala la famofa azione dell' efercito Pifano , quando coraggiofa-
mente intraprefe l' affalto di Gerufalemme . All' opere fin quì
rammentate è neceffario aggiugnere il numero grande di ritrat-
ti al naturale , che per diverfi perfonaggj con fommo applaufo
conduffe il Dandini , il quale feppe dimoftrare la fua grande
abilità anche in quefto genere di pittura .

Da' già defcritti lavori , e da quegli innumerabili pari-
mente , che del noftro valente artefice furon trafportati ne' paefi
oltramontani , fpecialmente nella chiefa de' Cappuccini di Cra-
covia in Pollonia , derivò quell' eftimazione univerfale , che i
dilettanti d' ogni culta nazione aveano del merito di quefto ec-
cellente pittore , mentre feppe trasformare a fuo talento i pen-
nelli nel paragonare tutte le maniere antiche , egregiamente
ufate dagl' infigni maeftri di ciafcheduna fcuola . Tali preroga-
tive però cotanto rare ed invidiabili non fempre fecero rifalto
ne' fuoi dipinti , potendofi francamente afferire , che l' opere
ufcite dalle fue mani con perfezione di ftudio e di accuratez-
za , furon quelle , che gli vennero pagate a feconda de' fuoi
voleri ; e il comparir , ch' egli fece in alcun' altre inferiore a
fe fteffo , dà un indizio manifefto dello fcarfo onorario per effe
ftabilito (1) .

In tal guifa pertanto continuò ad operare colla fteffa ve-
locità e bravura fino all' anno 1711. in cui provò in fe mede-
fimo un cangiamento notabile , originato da un' ipocondria ; che
lo refe al maggior fegno timorofo della morte ; ficchè ad ogni
tratto alzavafi dall' applicazione pieno d' angofcia , lamentandofi
di continuo d' una mortale oppreffione . Rimeffo indi alquanto
in calma , profeguiva i lavori ; ma nella continuazione di que-
fte agitazioni incominciò a provare ne' fuoi ftudj , in vece del
con-

(1) La fuddetta tavola è copia fatta dal *Dandini* di al-
tra pittura d' *Orazio Riminaldi* , che per effer quefta
pregiabile , venne in potere del Gran Principe Fer-
dinando di Tofcana .
(1) E' fama , che quefto valentuomo teneffe con fuo
grande fvantaggio per maffima invariabile di doverfi
occupare in tutto , e ad ogni prezzo ; laonde fu da
alcuni pittori del fuo tempo tacciato d' effere ftato
di foverchio predominato dalla cupidigia del guada-
gno ; ma ciò puoffi francamente afferire effere in lui
proceduto dal non faper difdire a chiunque , fpecial-
mente fe quefti gli erano amici , acquiftandofi così
il nome di pittor da tutt' i prezzi .

consueto diletto, un' afflizione assai noiosa, ed un sommo rin-
crescimento, essendosi finalmente ideato, che il suo corpo fosse
ripieno d' un' umidità superflua e nociva, acquistata, com' egli
immaginavasi, ne' molti lavori da lui eseguiti a buon fresco.
E quantunque intorno a ciò venisse assicurato da' medici di go-
dere allora una sanità sufficiente a poterlo per anche conservare
in vita; nulladimeno malgrado i sinceri attestati de' professori,
i conforti degli amici, e le preghiere de' figliuoli, e de' pa-
renti, non mai arrivò a persuaderli, che gli dicessero il vero;
anzi che credè sempre d' essere di momento in momento presso
al termine de' suoi giorni, se non veniva curato a suo modo;
lo che al fine fu duopo accordargli per sua consolazione.

Lasciato adunque in libertà, ottenne dall' azione de' repli-
cati medicamenti una perdita considerabile di umidi, com' ei
bramava. Ma di lì a non molto fu attaccato da una continua
noiosa tosse, che nè tampoco la notte il lasciava riposare. Ul-
timamente poi essendo assalito da fiera pleuritide, videsi in
breve corso di giorni ridotto a cambiare la vita temporale col-
l' eterna, e ciò segui il giorno 26. di Novembre del 1712.,
e dell' età sua il sessanzeesimo

Al suo cadavere fu data sepoltura nella compagnia di
San Benedetto Bianco di questa città, della quale era stato
uno degli affezionati fratelli, ed ove riposavano ancora le ossa
di Cesare, di Vincenzio, e di Ottaviano suo padre (1).

MAR-

(1) Il Dottor *Giovanni Targioni Tozzetti* pubblico
professore di Bottanica, Prefetto della Biblioteca Ma-
gliabechiana ecc., in casa del quale, mediante la sua
moglie, passò metà dell' eredità *Dandini*, ha raccol-
te più diffusamente le notizie di questo valentuomo,
le quali conserva manoscritte ed annesse a quelle di
Vincenzio suo maestro. V. inoltre la nota seconda al-
la vita di *Filippo Maria Galletti* nel Vol. III. di que-
sta Serie pag. 275.

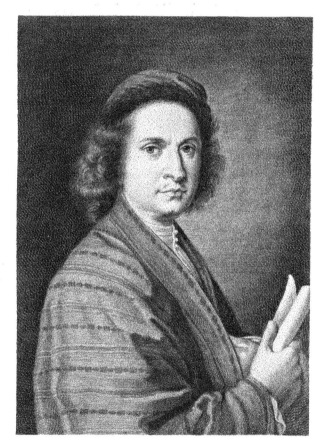

MARCANTONIO FRANCESCHINI

P I T T O R E

Gio. Dom. Campiglia del. P. Ant. Pazzi fc.

MARCANTONIO

FRANCESCHINI

P I T T O R E .

TIMABILE invero dovrà da noi reputarſi quel felice accoppiamento , che il celebre profeſſor di pittura MARCANTONIO FRANCESCHINI ſeppe in sè ſteſſo unire , cioè , di un virtuoſo ſtudio di morale criſtiana , coll' altro di una lodevole eccellenza nell' arte ſua ; laonde ſembra , che tuttora reſti quaſi indeciſo in quale delle due applicazioni più faceſſe trionfare la rinomanza del proprio merito .

D' antica famiglia aſcritta alla cittadinanza di Bologna nacque nella medeſima città Marcantonio il dì 5. d' Aprile dell' anno 1648. Queſti dopo aver atteſo alle lettere umane paſsò nell' età di anni diciaſſette ad imparare il diſegno nella ſcuola di Gio. Maria Galli , detto il Bibbiena (1) . Il maraviglioſo avanzamento , che andava facendo il giovanetto , dimoſtravalo nell' accademie del nudo ; ſicchè dagli altri maeſtri , che v' intervenivano , era propoſto per raro eſempio a ſtimolare i loro ſcolari .

Dopo tre anni mancatagli la direzione del Bibbiena ſuo maeſtro , il Franceſchini avea volontà di approfittarſi negli ſtudj incominciati col far pratica ſull' opere de' valentuomini ſenz' altra direzione , indotto a queſto dall' amore , ch' ei portava alla ritiratezza , e dall' aborrimento di converſare nelle ſcuole con iſtudenti perlopiù dediti alla libertà del vivere . Ma perchè il giovane dotato naturalmente trovavaſi di un giuſto modo di penſare , andava fra sè ſteſſo reflettendo , che ſe impegnato ſi foſſe colle ſole forze proprie in un sì difficile e faticoſo viag-
gio

(1) V. il *Malvaſia* nella Part. IV.

gio fenza la fedel guida di chi lo aveffe fcortato, alla fine ma-
lagevole 'potea riufcirgli, e peravventura inutile e dannofo;
per quefto determinò faggiamente di fottoporfi a' precetti del
rinomato Carlo Cignani (1).

L' attenzione, che pe' vantaggj del Francefchini ebbe fin
dal principio l' amorevol maeftro, il riduffe tantofto capace
d' inventare alquanti componimenti, de' quali dal medefimo di
poi coloriti, facevane graziofamente dono a' genitori, e a' pa-
renti fuoi. Pofcia dipinfe una tavola da altare 'per la città
d' Imola; e da effa riconobbero con fuo piacere il Cignani, ed
altri profeffori la gran riufcita, che farebbe egli ftato per fare
nell' arte; perlochè volle l' induftriofo maeftro, che faceffe an-
che pratica nel maneggiare le tinte a frefco, conducendolo a
tal effetto da fe medefimo nella chiefa di San Michele in Bo-
fco, per inftruirlo ful fatto di quanto abbifognavagli.

Quantunque però il Francefchini aveffe oramai pofto le
mani in ogni pittura sì a frefco, che a olio, e che nel dife-
gno foffe franco, elegante e corretto, e imitatore dell' ottime
forme; non oftante confideravafi in iftato di dover fempremai
ftudiare, per giugnere, com' ei diceva, a poter fegnare a per-
fezione una figura. Lo che avendo offervato il Cignani, al
fommo davagli nell' umore; e pel grande avanzamento, che in
effo vedeva, incominciò a prevalerfi della di lui abilità col far-
gli ridurre in grande fu' cartoni i penfieri, che in piccolo fpa-
zio aveva abbozzati.

Inoltre per fargli prender maggior gufto nell' operare,
diedegli per ammaeftramento, che nel rilevare qualfifia parte
del corpo umano, proccuraffe di tenere avanti agli occhi varj
modelli formati da' più intelligenti maeftri, per ifcegliere da
effi l' ottimo; mentre tutto il vero ed il bello della natura e
dell' arte, non può reftar compendiato in un folo efemplare:
infegnamento giovevole, di cui in avvenire fempre fe ne pre-
valfe l' ingegnofo fcolare.

Frattanto il Francefchini attendeva talvolta a colorire qual-
che proprio lavoro, nel numero de' quali noteremo tre tavole
da altare, una delle quali per la chiefa del Suffragio d' Imola,
l' altra per la Parrocchiale d' Ozzano, e la terza per li Gefuiti

di

(1) Le notizie di quefto valentuomo, v. nel vol. III. di quefta Serie.

di Piacenza . Il Cignani però , che a paffi di gigante vedealo camminare , non mancava d' impiegarlo nell' opere proprie , delle quali confegnavagli foltanto le invenzioni , rilafciando pofcia a fuo carico l' efecuzione delle medefime , come fegui nelle ftimate pitture a frefco , ch' ei per lui fece ne' portici delle chiefe de' Teatini e de' Servi .

Quefte pubbliche operazioni , ficcome apportarono al Francefchini un' eftimazione ben grande , così i dilettanti dell' arte ebbero giufti motivi di far acquifto di qualche fattura de' fuoi pennelli ; laonde i negozianti di quadri , che fentivanlo da ognuno lodare , il prefero di mira per far negozio de' fuoi dipinti . Ed in fatti riufcì loro faciliffima cofa di ottenere quanto bramavano , mentre nel trattar con effo , avendolo ritrovato dolce di pafta , e condefcendente a tutto , fi approfittarono altresì ftraordinariamente della fua bontà , pagandogli prezzi viliffimi quell' opere , che gli cavavan di mano .

Venuto ciò a notizia del Cignani , che allora trovavafi nella città di Forlì a dipignere la cappella di San Giufeppe de' Padri Filippini , e difpiacendogli , che uno de' più bravi allievi fuoi , e che molto amava , per naturale indolenza reftaffe in cotal guifa ingannato , prefe il compenfo di richiamarlo colà , fotto il pretefto , che abbifognavagli il di lui aiuto in quell' opera . Portatofi adunque ad obbedire il maeftro , ed occupatofi in fuo fervizio , penfò frattanto il Cignani di riparare a' danni , che a sè fteffo cagionava l' efperto giovane per la foverchia docilità e timidezza ; ficchè gli propofe di accafarlo con una fua cugina , forella di Luigi Quaini ftato condifcepolo col medefimo Francefchini (1) .

Alle propofizioni del maeftro , che il configliava , non feppe contraddire il rifpettofo giovane , e nè pure allora , quando lo fteffo Cignani diedegli per compagno il fuddetto Quaini , e gl' impofe inoltre , che nel fare i prezzi de' lavori doveffe totalmente dipendere dal configlio , e dal regolamento del fuo cognato . Dato pertanto compimento all' opera di Forlì , tutti infieme fi reftituirono a Bologna ; ed il Cignani occupò quefti fuoi allievi ad efeguire co' proprj cartoni le pitture a frefco , che fono nella cappella maggiore di San Petronio , e nel-

Vol. IV. G l' ora-

1) Di *Luigi Quaini* , v. le notizie nel Tom. I. della Storia Clementina di Bologna ecc.

MARCANTONIO FRANCESCHINI

l' oratorio di San Giufeppe , ove invero il Francefchini fi di-
ftinfe con qualche novità di fua invenzione .

Quindi i due compagni avendo aperta una nuova fcuola ,
pel credito grande , che godevano , indicibili furono le com-
miffioni de' lavori , che capitavan lor tutto giorno , non folamente per la città di Bologna e fuo diftretto , quanto ancora
da varj luoghi della Lombardia , e dello Stato Pontificio . Ma
l' amore ed il rifpetto , che il Francefchini nutriva pe' vantaggj del fuo maeftro Cignani , gli fecero pofporre ogni privato
intereffe ; onde al primo avvifo d' efferfi quegli impegnato col
Duca Ranuccio II. di Parma a profeguire le pitture ov' era la
rinomata volta dipinta da Agoftino Caracci in una ftanza del
giardino , fubito colà fi trasferì per aiutarlo nel condurre valorofamente a termine quella difficile imprefa .

Reftituitofi alla patria , intraprefe col compagno a colorire
le copiofe pitture , che fon defcritte da Gio. Pietro Zanotti [1] . Di alquante di effe farem menzione , ed in ifpezie di
quelle lavorate a' Padri detti della Carità , ove dipinfe a frefco
con indicibile eleganza San Giovanni Evangelifta nell' ifola di
Patmos in atto di fcrivere le fue mifteriofe vifioni ; e della tavola a olio colla Santa Elifabetta . Nel refettorio poi di quel
convento conduffe lo ftimatiffimo frefco efprimente il divin
Salvatore dopo il digiuno riftorato e fervito dagli Angioli .

Parimente la chiefa del Corpus Domini fu dal Francefchini ridotta alla moderna con vivaci pitture a frefco , rapprefentanti le virtuofe gefta di Santa Caterina de' Vigri Bolognefe .
Indi per quel maggiore altare vi colori la tavola a tempera ,
dimoftrando in effa Gesù Grifto , che comunica gli Apoftoli , e
i due quadri laterali ; ed in altro altare vi colori una tavola
col felice tranfito di San Giufeppe , e tutto il reftante a frefco , ch' efifte nella fteffa cappella .

Operò pure nella chiefa di San Giovambatifta de' Monaci
Celeftini , conducendovi la bella tavola colla Beata Vergine ,
il Bambino Gesù , ed i Santi Giovambatifta , Luca , e Pier Celeftino . Nella Madonna di Galiera de' Padri Filippini dipinfe
un' intiera cappella a frefco , e la tavola di quell' altare a tempera , figurandovi la Vergine Santiffima col divin Figliuolo , e

San-

(1) Nel Tom. 1. della Storia Clementina di Bologna ecc. alle pagg. 223. e fegg.

Sant' Anna nell' alto , e fotto i Santi Francefco di Affifi e di
Sales .

Anche in San Bartolommeo di Porta de' Padri Teatini fe-
cevi tre quadri a frefco , efprimendovi quando il Santo Apo-
ftolo atterra gl' Idoli , e libera un' offeffa , ed il crudel martirio
fofferto dal medefimo . Similmente nel Duomo , e nelle chiefe
de' Domenicani , di Santo Stefano , de' Servi , delle Scalze ,
nell' Iftituto pubblico delle fcienze e delle arti , s' ammirano di-
verfe pitture di mano del Francefchini (1). .

Non avrà però il vanto Bologna d' effere ftata unica nel
ricevere dalla prefenza e da' pennelli di quefto eccellente fuo
concittadino luftro ed ornamento ; avvegnachè altre città d' Ita-
lia fono ftate in pari grado onorate ed abbellite con opere va-
fte e grandiofe . Fra effe la prima a dimoftrare una pubblica
ftima pel valore del Francefchini fu Piacenza , che lo deftinò
a dipignere nella cupola di quella cattedrale i peducci , i la-
terali , e fotto l' arco . Pofcia in altro tempo vi colori la cap-
pella di Santa Maria del Popolo ; facendo eziandio ad iftanza
del Duca Francefco una tavola per la chiefa della Steccata , ed
altri quadri pel palazzo dello ftelfo Duca .

Indi pafsò a Modena per dipignere la gran fala del palaz-
zo Ducale , a cui diede termine con tanta foddisfazione di
quel Principe , che fe aveffe voluto reftare alla fua corte , fa-
cevagli offerta di onorarlo in conformità del fuo merito , e di
affegnargli un vantaggiofo ftipendio ; ma egli come amantiffimo
della libertà e della quiete , con umili ringraziamenti feppe
fottrarfi da quella fervitù obbligata , che cotanto aborriva . Quin-
di nell' anno 1701. fi trasferì a Reggio , dove lavorò a frefco
tutta la fagreftia della chiefa di San Profpero .

L' anno feguente incamminatofi a Genova pofe mano al-
la pittura della vaftiffima fala di quel Configlio , in cui vi di-
moftrò la fecondità della fua mente nell' inventare , e la peri-
zia dell' arte nell' efeguire componimenti sì numerofi di figure
rapprefentanti varie imprefe militari , e magnanime azioni ope-
rate in diverfi tempi da quella Repubblica . E alloraquando fu
invitato da' Padri Filippini a trasferirfi di nuovo a Genova nel-
l' anno 1714. vi dipinfe la loro chiefa , ed un quadro efpri-

Vol. IV. · G 2 mente

mente il ripofo d' Egitto ; ed oltracciò moltiſſimi quadri per quei nobili , e luoghi particolari , ed in iſpezie pel Principe di Carignano , e càfa Pallavicini .

Avendo già lavorata il Francefchini pel Senato di Bologna la figura di Santa Caterina Vigri in atto di ricevere dalla Vergine Santiſſima il Bambino Gesù , il medeſimo Senato determinò di prefentare quell' egregia pittura a Clemente XI. nel tempo della di lei canonizzazione . Indicibile pertanto fu il gradimento , che quell' opera incontrò appreſſo al Papa , dimodochè diede ordine , che quanto prima foſſe fatto venire a Roma il pittore , da cui volle , che foſſero colorite le tele , che dovean fervire d' originale per ricavarſi il lavoro a mofaico per una delle cappelle di San Pietro . Obbedì prontamente il pittore , il quale conduſſe a fine le ordinate pitture con ſomma preſtezza , e con incontrare il gradimento del Pontefice , e l' approvazione di tutta la città .

Avrebbe eziandio il Papa defiderato , che il Francefchini di fua mano ſi foſſe poſto a colorire la galleria del Vaticano ; ma per la premura , che queſti avea di reſtituirſi alla patria , non volle accettarne l' impegno . Bensì promifegli di colorirgli follecitamente fei quadri , de' quali ne ricevè dal medeſimo l' idea de' componimenti ; lo che efeguì dopo il ſuo ritorno a Bologna . Nella partenza oltre ad un generoſo regalo , fu onorato colla croce de' Cavalieri di Griſlo .

L' ultimo viaggio fatto da queſto valentuomo feguì nell' anno 1716. , portandoſi alla città di Crema , ove dipinfe la cappella di Noſtra Signora del Carmine ; nel qual luogo avea poc' anzi fatta la tavola dell' altare , efprimente la Vergine Santiſſima , che porge lo ſcapolare al Beato Simone Stock . Quindi ritiratoſi alla patria continovò a lavorare la copioſa quantità di opere , che rammenta lo Zanotti , e le quali ſono ſparſe in tutte le città e corti dell' Europa (1).

Memore il Pontefice Clemente XI. delle virtuofe operazioni , e perciò del gran merito del Francefchini , volle nell' anno 1720. che diſtintamente foſſe onorato anche dell' abito e della croce de' Cavalieri di Griſto di Thomar , immediatamente ſottopoſti al Re di Portogallo , come Gran Maeſtro di

quell'

(1) V. il Tom. 1. dell' Accademia Clementina di Bologna aggregata all' Inſtituto delle ſcienze e dell' arti ecc. ;

quell' Ordine (1) . Il breve del ricevimento fu fpedito all' Arcivefcovo di Bologna , e la funzione per conferirgli un tal onore determinarono , che feguiffe nella fala dell' Arcivefcovado , coll' intervento del Principe , e degli Accademici Clementini , e di chiunque ebbe curiofità di trovarvifi prefente . Il Conte e Generale Luigi Manilj decorò quell' atto pubblico , affiftendo in qualità di padrino al novello Cavaliere .

Pervenuto frattanto il Francefchini all' anno 1729. dipinfe per Genova il celebrato quadro della Rachelle ; mentre quefto valentuomo godè la rara forte , che anche nell' età fua più grave e molefta confervò vivaciffimo il proprio elevato ftile nell' operare , come fe foffe ftato allora nel maggior vigore del fuo fiorire . Il foprammemorato quadro adunque fu l' ultimo , ch' ei dipigneffe ; poichè nel mefe di Luglio riconobbefi quafi all' improvvifo oppreffo da una debolezza univerfale , fvanimento di tefta , e inappetenza al cibo .

Quefti peffimi effetti giornalmente viepiù rendevanfi peggiori ; dimodochè giunto al mefe di Dicembre , un giorno effendofi , com' era fuo coftume , trasferito alla chiefa ad affiftere a' divini uficj , al terminar de' medefimi trovoffi sì fattamente impotente a muoverfi , che gli fu duopo l' ufo della fedia per ritornare a cafa . Vedutofi pertanto ridotto a tale ftato , egli medefimo con gran premura fece. a sè venire il confeffore , coll' aiuto del quale volle prepararfi coraggiofamente alla morte , che in fomma quiete , raffegnazione e placidezza incontrò il dì 24. del fuddetto mefe di Dicembre dell' anno 1729. , e ottantunefimo dell' età fua .

Il di lui cadavere , a motivo della folennità del Santo Natale , venne trafportato privatamente alla chiefa di San Biagio , ove fu fotterrato nella fepoltura de' Conti Vizzani ; e pofcia il giorno 28. gli furon fatte nello fteffo luogo quell' efequie , che nel fuo teftamento avea difpofte .

Lafciò a' fuoi eredi una pingue eredità , non oftante di avere impiegato una gran quantità di danaro in opere pie , in limofine copiofe a' poverelli , e in fovvenimento a' fuoi parenti

ed

(1) La fondazione della fuddetta militare Religione fu inftituita dal Re *Dionifio* di Portogallo nell' anno 1317. a motivo di reprimere l' infolenza de' Mori , che infeftavangli fovente lo Stato . Della di lei origine , avanzamenti , imprefe e riforme , v. *Angelo Manrique* , *Crifoftomo Henriquez* , *Lorenzo Perez Cavalcho* , ed altri .

MARCANTO-
NIO
FRANCE-
SCHINI

ed amici, a' quali non permife mai, che mancaffe il neceffario
trattamento ; ed in ciò avvedutamente talvolta prevenivagli
co' foccorfi . Perlochè all' avvifo della di lui morte rari furon
quelli , che non piangeffero , o per tenerezza nel rammentare
il nome d' uomo sì degno , o per difpiacimento di aver per-
duto nella mancanza di cotanto liberal benefattore il ficuro fol-
lievo alle proprie indigenze .

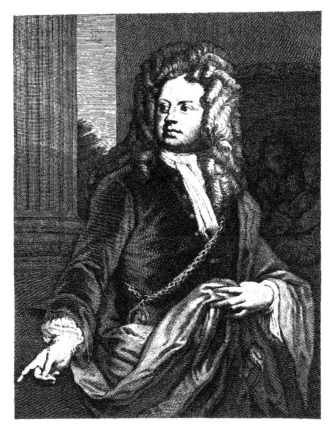

GOFFREDO KNELLER

PITTORE

Gio. Dom. Campiglia del. Carlo Gregori f.

G O F F R E D O
K N E L L E R
P I T T O R E.

N Lubecca città Imperiale, già capo della for-
te lega Hanfeutica, nacque l'anno 1648. il
celebre ritrattifta GOFFREDO KNELLER,
il quale dopo aver apprefo nella patria il
difegno in compagnia del fuo fratello Gio-
van Zaccheria (1), fe ne pafsò infieme con
lui nell' Olanda, per iftudiarvi l'arte del-
la pittura. Il primo maeftro, che inftruif-
fe i due giovanetti, fu Rembrant (2). Indi
paffarono quelli unitamente lotto la direzione di Ferdinando
Bol, allievo del foprammemorato Rembrant, ma molto più di
lui regolato sì ne' coftumi, che nel modo di lavorare (3).

Dopo un lungo foggiorno fatto da' due fratelli Kneller
nelle Fiandre, rifolverono concordi d'intraprendere il viaggio
dell' Italia, a fine di apprender l'ottimo dell' arte full' opere
di quefti rinomati profeffori, da' quali è ftata elevata a' gradi
più nobili e fublimi. Ciò mandato ad effetto, per molto tem-
po fi occuparono nel copiare diverfi eccellenti monumenti,
colla differenza, che Goffredo attendeva allo ftudio de' compo-
nimenti ftorici, e Giovan Zaccheria all' architettura, e nel far
pratica di colorire a frefco.

Efperimentando frattanto a pruova Goffredo, che l'occu-
parfi nel lavoro delle ftorie, operazione lunga riufcivagli e di
fomma fatica, e confiderando altresì, che l'inoltrarfi per lo
ftabilimento in tal genere farebbegli riufcito in fine di un uti-
le fcarfiffimo, determinò di abbandonar l'imprefa, e di affue-
farfi a formare i ritratti al naturale, in cui conofceva minore

il

(1) Di quefto pittore v. *Giovacchino Sandrart* nella
Part. 1I. Libr. 1II. Cap. XXVIII.
(2) Di *Rembrant* famofo pittore v. quanto ne è ftato

fcritto nel Vol. 1I. di quefta Serie.
(3) Del fuddetto artefice ne fcriffe la vita in idioma
Olandefe *Iacopo Campo Weyerman* nella Part.1I. p. 54.

il tedio , e maggiore il guadagno . Stabilitofi adunque con cre-
dito in tal genere di operare , e ricercato in feguito da chic-
cheffia a volergli condurre qualche quadro di ftorie , foleva
fcherzando rifpondere : fomiglianti pittori s' ingegnano di far
vivere i morti , da' quali alcuna vita non poffon mai ricevere ;
ma io all' oppofto m' induftrio folamente a dipignere i viven-
ti , da' quali fplendidamente fon trattato .

· Acquiftato nell' Italia quanto bramavano i due fratelli a
lor vantaggio , s' incamminarono verfo la Germania , fermandofi
primieramente nella Baviera , in cui trovarono diverfe occafio-
ni da lavorare ; pofcia paffarono a Norimberga , e di lì ad Am-
burgo . Ivi incontrarono maggior favore , che in altri luoghi ;
avvegnachè Goffredo dipinti in una medefima tela i ritratti
d' Iacopo de le Boë , della moglie , e de' loro figliuoli , tale fu
il gradimento e l' applaufo , che della bella pittura fecene quel
ricco negoziante , che oltre all' avergli dato un' eccedente ri-
compenfa , lo promoffe ancora con impegno appreffo agli altri
fuoi pari , facendogli guadagnare fomme confiderabili di con-
tanti .

Vedutofi oramai Goffredo inalzare nel credito dal favore
della fortuna , penfò di fecondarla col trasferirfi a Londra , ove
fentiva , che le arti nobili venivano più che in altro cielo ac-
colte e premiate ; ficchè in compagnia del fratello colà imman-
tinente fi trasferì . E comecchè egli con molta imitazione fi
era in gran parte appropriato l' elegante ftile del Vandyck ; co-
sì colle prime pitture , che dipinfe in Londra , rifvegliò non
piccola gelofia nel cuore del Lely (¹) , che col titolo di primo
pittore del Re , vi godeva eziandio un diftinto pofto fra tutt' i
profeffori .

Proccurò frattanto Kneller per mezzo di un mercatante af-
fai accreditato d' effere introdotto a fare il ritratto del Duca
di Montmouth ; ed effendo il quadro riufcito di tutto il ge-
nio di quel Signore , egli medefimo impegnoffi di prefentarlo
all' offervazione del Re Carlo II. Invaghito a primo afpetto il
Re di quel robufto ftile , comandò al pittore , che immediata-
mente gli coloriffe anche il fuo ; e nello fteffo volle , che Le-
ly parimente lo ritraeffe anch' egli . Nel tempo però , che Gof-
fredo

(1) V. del *Lely* il Vol. III. di quefta Seria .

fredo avealo quafi terminato , Lely ftava appunto abbozzando- <small>Goffredo</small>
lo ; per la qual cofa il Re molto ftimando la velocità e fran- <small>Kneller</small>
chezza del Kneller , lodò pubblicamente la bella operazione ,
da cui derivò il principio della gran fortuna , che indi fece .

E vaglia intorno a ciò il vero , sì affluente fu in feguito
il concorfo de' primarj Miniftri e de' Titolati del Regno , i
quali affollavanfi per farfi ritrarre , che a Goffredo fu di me-
ftieri il prendere varj aiuti , riferbando a sè fteffo il colorire
unicamente il volto e le mani delle figure . Pensò inoltre , per
accrefcere il diletto a' concorrenti , di adornare i quadri de' fuoi
ritratti con bizzarre vedute di giardini , di architetture , di
fiori , e di frutti diverfi ; fervendofi in quefti lavori del fuo
fratello Gio. Zaccheria , di Pietro Backer , d' Iacopo Vande
Roër , de' due fratelli Bingh Inglefi , di Gio. Batifta Monoyer ,
e di Vanbuyfum .

La novità de' penfieri efpreffi nelle tele accrebbe la curio-
fa concorrenza , ed in ifpezie nelle dame , le quali oltre a' no-
bili e ricchi ornati godevano il vantaggio , che le fattezze
de' loro volti compariffero co' colori , e coll' induftria del pit-
tore molto più vaghi e graziofi di quello , che in effetto na-
turalmente foffero ; onde impegnatiffime dimoftravanfi nel ge-
nerofamente premiarlo , acciocchè più copie moltiplicaffe dap-
pertutto della medefima loro comparifcente effigie .

Mancato per la morte di Lely il pofto di pittor regio ,
Carlo II. lo eleffe a tal carica , ed inviollo a Parigi per colo-
rirvi dal vivo il Re Luigi XIV. ; nel ritorno , che Kneller fa-
ceva a Londra , pafsò da quefta vita il prefato Regnante ; laon-
de il Duca d' Yorch , che gli fuccedè nel trono col nome di
Giacomo II. , confermò a Goffredo il titolo e l' onorario di pri-
mo fuo pittore . Parimente dal Re Guglielmo III. , dopo effere
ftato ammeffo al fuo fervizio , venne fpedito dal medefimo a
Ryfwick per farvi i ritratti de' Plenipotenziarj , che vi avevan
formato il congreffo , in cui fu ftabilita la pace fra la Francia
e l' Inghilterra . Ed al ritorno del pittore in Londra lo di-
chiarò Cavaliere .

Succeduta alla Corona d' Inghilterra la Regina Anna , vol-
le , che Kneller le coloriffe il ritratto , diftinguendolo in tale
occafione coll' onorifico grado di Gentiluomo di camera . Nel

Vol. IV. H fog-

GOFFREDO foggiorno pofcia , che fece nell' Inghilterra l' Arciduca Carlo
KNELLER di Auftria , pel fuo paffaggio nella Spagna , Kneller lo ritraffe
al naturale , inviando quindi il quadro all' Imperator Giufeppe
fuo fratello , da cui in premio ne ottenne una catena d' oro ,
con medaglia fimile , ov' eravi l' impronta dello fteffo Impera-
tore , ed un diploma , che il dichiarava Cavaliere ereditario
dell' Imperio . Altra fiata fu pure decorato quefto pittore dalla
corte di Londra col titolo diftinto di Baronetto .

In tal guifa confiderato e favorito continovò profperamen-
te Goffredo Kneller ad operare fino all' anno 1717. in circa , o
come vuole Iacopo Campo Weyerman fino all' anno 1722. , nel
qual tempo terminò i fuoi giorni nella città di Londra .

Dom. Campiglia inv. Carol. Gregory fculp.

AN-

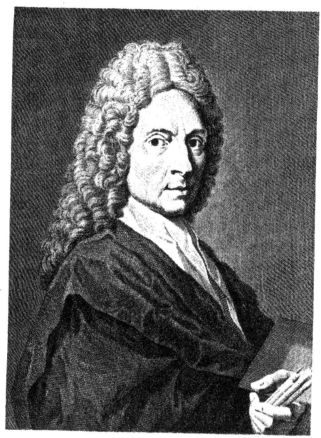

ANTONIO DOMENICO GABBIANI
PITTORE

ANTON DOMENICO

GABBIANI

P I T T O R E.

FFETTO d' una mente perfpicace , e d' un fervido naturale applicato maifempre allo ftudio , deefi certamente riputare , che foſſe nel rinomato pittore ANTON DOMENICO GABBIANI , quel maravigliofo inventare con nobiltà , quella ftraordinaria grazia nel difporre il compofto , e quella viva efpref- fione degli affetti , e de' movimenti varj nelle fue figure , cui feppe in vero forma- re con fomma intelligenza , e con inappellabil correzione nel difegno . Di quefte rariffime prerogative dal noftro Gabbiani tutte infieme poffedute teftimonianza indubitata ne rendono al pubblico le tante opere da lui dipinte , le quali fanno a ba- ftanza palefe la fecondità della fua fantafia , e la maravigliofa efattezza de' fuoi pennelli . Perlochè giufto fembra poterfegli adattare quanto di altro celebre profeffore fu detto , cioè che troppo gran torto gli fi farebbe , negandogli il titolo non folo di maeftro infigne , ma quello ancora di pittore di prima claf- fe , per effer egli uno de' più diftinti e ragguardevoli artefici , che abbiano illuftrato il fecolo prefente (1) .

I pericoli ed i timori di perder la vita , come in feguito vedraffi , furono fuoi indivifibili compagni , e principiaron que- fti avanti che egli reftaffe fprigionato dall' utero materno ; poi- chè

(1) In tal giufio fentimento di tutt' i profeffori , e di- lettanti non concorfe punto un moderno fcrittore , il quale nel defcrivere la vita di *Benedetto Luti* fta- to nella comun patria Firenze fcolare del *Gabbiani* , malavveduto fi avanzò a dire , che i difetti di un maeftro mediocre eranfigli attaccati qual morbo con- tagiofo , e che gli fu duopo portarfi a Roma per aver già di gran lunga fuperato il maeftro ; e. per liberarfi ancora col tempo , colla pazienza , e colla fatica da' pregiudizj , che conofceva aver acquiftato fotto la di lui direzione . Quanto pregiudiciali però

fono le fallacie di coftui alla virtù del *Gabbiani* , altrettanto degne fono di fcufa , e da non farfene conto ; avvegnachè inconfideratamente intorno a ciò fcriffe quello che più gli tornava in acconcio ; e per viepiù inalzar lo fcolare , credè proprio deprimere il maeftro , del quale per avventura non avrà avuta contezza alcuna , non eftendendofi , per quanto ap- parifce , la fua cognizione e ftima de' valentuomini , fe non fe forfe nel luogo , in cui erafi domiciliato , o per la città di Perugia fua patria .

chè approssimandosi il tempo del parto, fu la genitrice sorpre-
sa da tali incomodi, che le convenne sottoporsi all' estrazione
del feto ; ed essendo un tal tentativo vano riuscito, tanto la
madre, che il figlio, rimasero in quasi certo pericolo di per-
der la vita ; quando passate poche ore, ella naturalmente lo
partorì il dì 13. Febbraio dell' anno 1652.

L' educazione di Anton Domenico fu dal padre suo deter-
minata per le lettere, con intenzione di farlo attendere alla
professione della Medicina ; ma perchè il figliuolo dava dimo-
strazione di un particolar genio pel disegno, volle in questo
il genitore compiacerlo, consegnandolo alla direzione di Vale-
rio Spada disegnatore in penna, e valentissimo scrittore, e di
Remigio Cantagallina eccellente nell' arte del miniare colla pen-
na. Giunto pertanto all' età d' anni dieci, videsi il giovanetto
incorso nel primo pericolo di morire sbranato da uno de' lio-
ni, che con altre indomite fiere conservansi in questo rinomato
serraglio ; avvegnachè essendosi egli trasferito in quel luogo col
padre, nel tempo che questi discorreva col custode, poste le
braccia nella ferriata, principiò inavvedutamente a scherzare
col lione ; ma avendolo per buona sorte osservato il custode,
accorse prontamente a distaccare dalla ferriata l' incauto giovi-
netto, e sano e salvo lo restituì al padre, che per l' improv-
viso dolore era affatto venuto meno.

Avanzandosi viepiù il genio di Anton Domenico pel dise-
gno, stimò proprio suo padre di secondare la naturale inclina-
zione del figliuolo ; onde consegnare lo volle alla custodia di
Giusto Subtermans (1), e indi lo fece passare nella scuola di
Vincenzio Dandini stimatissimo professore di pittura (2). Quin-
di è che coll' indirizzo di sì valente maestro pervenne in bre-
ve a tal franchezza nel disegnare correttamente, che i medesi-
mi professori ne restavano al sommo maravigliati. Ed acciocchè
esso ogni dì più acquistar potesse sopra di ciò maggiore esat-
tezza, il Dandini dopo avergli fatto copiare le opere più per-
fette, volle che disegnasse tutte le pitture di Pietro da Corto-
na, che sono nel real palazzo de' Pitti.

Nel tempo che occupavasi in sì fatto studio, il Granduca
Cosimo III. fermossi un giorno ad osservare quanto faceva, ed
essen-

(1) V. nel Volume II. di questa Serie. (2) V. il *Baldinucci* nel Decenn. III. Part. I. Sec. V.

essendogli piaciuta l' esatta imitazione di quei dipinti , esortol-
lo a volere accrescere le sue applicazioni ; indi per maggior-
mente animarlo lo ricevè fin d' allora sotto la sua protezione
coll' assegnamento d' un mensuale onorario . Impegnato il gio-
vane dalla benignità del Sovrano , oltre al proseguire con mag-
giore impegno nell' incominciato fervore , diedesi ancora a com-
porre di propria invenzione ; e ben presto colorì varie operet-
te , che sottoposte al giudizio del maestro , ne ricevè lode , ed
approvazione .

Egli pertanto non potendo giammai saziare la virtuosa bra-
ma di viepiù apprendere , altro sollievo in mezzo a tale stu-
diosa occupazione non ammetteva , se non che portarli talora a
pescare colla canna , essendo questo un divertimento propria-
mente adattato al suo naturale quieto , pacifico e solitario . Ma
anche in questo innocente spasso ebbe egli a perdere disgrazia-
tamente la vita ; avvegnachè trasferitosi un giorno con tre com-
pagni simili a lui d' età , e di genio fuori della città a pesca-
re , cadde , nel volersi tirare addietro , nel fiume Arno , e dal-
la corrente dell' acqua fu trasportato in un profondo gorgo , da
cui venne poco dopo cavato semivivo , non senza grave peri-
colo de' medesimi amici , che lo soccorsero .

Osservato lo straordinario profitto , che egli aveva fatto
sotto la direzione di Vincenzio Dandini , dal Granduca Cosi-
mo III. , fu dal medesimo graziato di un posto in Roma nel-
l' Accademia de' giovani Toscani , che a spese del prefato So-
vrano colà si mantenevano coll' assistenza dell' accreditato pit-
tore Ciro Ferri (1) . Portatosi adunque il Gabbiani in quella
città , con indefesso studio applicò la sua mente a disegnare le
opere più cospicue di quei sommi pittori , che seppero con
leggiadra e naturale espressione imitare quanto havvi nell' arte
di più difficile . Passati tre anni inviò alcune sue pitture al
Granduca ; ed essendo queste dal medesimo fatte esporre al giu-
dizio di alquanti bravi professori , furon reputate da essi fattu-
ra di una mano veramente maestra , e che ben sapeva far cor-
rispondere all' invenzion del pensiero la perfetta espression del
disegno .

Chiamato finalmente alla patria d' ordine del medesimo
Gran-

(1) V. nel Vol. uI. di questa Serie .

Granduca Cofimo III. , diverfe furon le richiefte , che de' fuoi dipinti fece all' eccellente giovane quefta nobiltà , per la quale immediatamente occupoffi , ed in ifpezie per le cafe Salviati , e Riccardi , delle quali godeva una particolar protezione . Ma defiderofo oltremodo d' acquiftar femprepiù maggiori lumi , pafsò a Venezia affiftito dal Duca Gio. Vincenzio Salviati , e dal Marchefe Francefco Riccardi , ove rinnovando le indefeffe fue applicazioni , efercitoffi in copiare per.effi molti degli originali più ftimati di quei valorofi maeftri . E molto più operò per fe ftudiando a fuo talento , ed inventando nuovi componimenti , i quali poi Sebaftiano Bombelli pittore di gran nome (1) , e col quale aveva egli contratta una fincera amicizia , proccurava d' efitare a' principali Signori di quella fiorita Repubblica .

Alle replicate iftanze del Padre gli fu duopo alla fine d' abbandonare contro fua voglia Venezia , e di far ritorno alla propria cafa . Quivi allora principiò a colorire i ritratti al naturale ; e di quefti ne conduffe a fine un buon numero con fommo applaufo , e vantaggio , per effergli riufcito di terminargli a tutta perfezione . Effendo giunte tali notizie al fuddetto Granduca , egli determinò , che il valente giovine feco fi trasferiffe alla Real Villa di Caftello ; e lì ordinogli alcuni quadri d' iftorie , con condizione però ; che nelle figure , che concorrer dovevano a rapprefentare l' ideato foggetto , ritraeffe al naturale i fuoi più nobili cortigiani , e le perfone di fuo fervizio ; lo che fu tofto efeguito con ammirazione di tutta la corte dal noftro ingegnofo ed eccellente pittore , il quale dipoi s' applicò a dipingere per la Granducheffa Vittoria della Rovere alcune immagini facre .

Il Gran Principe Ferdinando avendo offervato l' egregio ed elegante ftile dal pittore praticato nel rapprefentare al vivo le naturali fomiglianze di quei cortigiani , di propria volontà volle farfi da lui ritrarre . Terminata la pittura , che grandemente incontrò l' approvazione del Gran Principe , gli diede il medefimo commiffione di fare il ritratto della Gran Principeffa Violante di Baviera fua fpofa ; e parimente di colorir quello della Principeffa Anna Luifa di lui forella (2) . Quindi gl' impofe , che feguitaffe la fua corte nella deliziofa villeggiatura di Pratolino ,

ac-

acciocchè ritraeſſe al naturale , come aveva già fatto a Caſtel-
lo , in diverſi quadri di propria e guſtoſa invenzione i muſici ,
ſuonatori , e cacciatori di ſuo attual ſervizio . In queſt' impie-
go l' accorto pittore per viepiù incontrare il genio del Princi-
pe , e per diviſar tutti coloro con maggior facilità , adattò a
ciaſcheduno quell' iſtrumento , per cui già famoſo rendevaſi ,
ed eccellente ; ed i cani , gli ſparvieri , ed altro a quei , che
ne avevano la cuſtodia.

Venutagli frattanto occaſione di fare una tavola per una
chieſa del caſtello di Barberino in Mugello , accettò di buona
voglia l' impegno , per eſſer queſta la prima opera che eſpone-
va al pubblico . Il ſoggetto era la Santiſſima Vergine col bam-
no Gesù in atto di preſentare il roſario a San Domenico , ac-
compagnato da altri Santi , ed Angeli . Prima però d' inviarla
al ſuo luogo l' eſpoſe pubblicamente in Firenze , incontrando-
ne da' più eccellenti profeſſori ſomma lode , ed applauſo . Per-
lochè ebbe ſuhito commiſſione di dipingere per queſla chieſa
de' Santi Apoſtoli la bella tavola eſprimente San Franceſco di
Sales in gloria . Poſcia colorì a freſco pel Gran Principe Fer-
dinando nella ſala del ſuo appartamento un piccolo sfondo , ef-
figiandovi una Flora grazioſamente adornata ; ed eſſendo queſto
riuſcito a ſeconda del buon guſto del ſuddetto Gran Principe ,
volle queſti che s' impiegaſſe a fare lo sfondo del vaſto teatro
di via della Pergola , in cui rappreſentovvi con vaga e maeſto-
ſa foggia d' ornati , e d' altre maravillioſe figure , Talia che
preſenta la Muſica ad Apollo , e nel più baſſo poi effigiovvi
l' Iſtoria , la Poeſia , ed una Baccante che tiene una maſchera
in mano (1).

La ſtima che oramai del noſtro pittore meritamente face-
vaſi per le principali città dell' Europa , moſſe l' Imperator Leo-
poldo I. a chiederlo al Gran Principe Ferdinando , pel gran
deſiderio che aveva di poſſedere un ſomigliantiſſimo ritratto di
Giuſeppe Arciduca d' Auſtria , ſtato eletto Re de' Romani (2) .
Laonde avutane la permiſſione dal ſuo protettore , portoſſi im-
me-

(1) Queſta ſtlmata pittura l' anno 1755. in occaſione
d' eſſere alzato il ſuddetto teatro , e ridotto con
nuovi ornamenti in forma più comoda , reſtò atter-
rata , eccettuatone le figure della Muſa Talia , e
dell' Apollo , che furono diligentemente cavate in
due interi pezzi riquadrati , che di preſente ſi con-

ſervano nel palazzo del Marcheſe Ruberto Pucci .
E' da notarſi ancora come dipinſe il ſuddetto sfon-
do nel breve ſpazio di tre giorni , e che più mura-
tori appena potevano ſupplire coll' intonaco alla ve-
locità , e preſtezza de' ſuoi pennelli .
(2) Ciò ſeguì l' anno 1690.

mediatamente a Vienna per dare efecuzione agl' imperiali vo-
leri. Ivi arrivato, nel tempo che afpettava il ritorno in Vien-
na del fuddetto Re, dipinfe alcuni quadretti, e ritratti, ed
in particolare quello del Conte di Molart. Quefto quadro co-
tanto al vivo rapprefentato, andò in moftra per tutta la corte
Imperiale; dimodochè nell' effere ammeffo ad inchinare la Sa-
cra Maeftà dell' Imperadore, fenti benignamente dirfi dal me-
defimo, che fe egli doveva far dipingere il ritratto del Re
de' Romani fuo figliuolo, voleva che gli facefle anche il fuo,
poichè avendo offervato quello del Conte di Molart, eragli af-
fai piaciuto e per la perfetta e natural fomiglianza, e per il
vago ed eccellente colorito; ma nel tempo che egli ftava at-
tendendo gl'imperiali comandi, fu attaccato da una febbre quar-
tana, che gl' impedì il profeguimento delle fue belle operazio-
ni. Pazientò con fomma coftanza l'oftinazione del male per lo
fpazio di fei mefi; ma confiderando lo fcarfo acquifto, che fat-
to aveva in quefto tempo, ficcome era di un naturale timido,
e di foverchio apprenfivo in ogni benchè minima cofa, rifolvè
in tal miferabile ftato di ritornare alla patria, ficcome mandò
ad effetto con indicibil fuo patimento e pericolo.

Appena ricuperata col benefizio dell' aria nativa, e molto
più colla quiete dell' animo la primiera fanità, occupoffi a far
la copia della bella tavola di Fra Bartolommeo della Porta Do-
menicano, efprimente lo Spofalizio di Santa Caterina, che fu
collocata in San Marco nel luogo dell' originale (1). Seguitò in-
di pel medefimo Principe Ferdinando ad operare in frefco nella
villa del Poggio a Caiano, e ne' fontuofi mezzanini del di lui
appartamento in quefto Real palazzo de' Pitti; dipignendo an-
cora per le Monache d' Annalena la volta della loro chiefa (2).

Di volontà del più volte nominato Gran Principe gli con-
venne tornare a fare un giro per la Lombardia, con ordine di
fare acquifto di pitture originali de' più infigni maeftri dell' ar-
te. Qualche maggior foggiorno fecelo in Venezia, poichè ol-
tre a' negozj, che vi conclufe, ebbe occafione di operare
anch' egli per foddisfare al defiderio di varj dilettanti.

Ri-

(1) L' originale fu dal Gran Principe *Ferdinando* fatto
trafportare negli appartamenti di quefto palazzo de'
Pitti. Prefe poi abbaglio chi fece le note a *Raffael-
lo Borghini*, affegnando la copia di quefta tavola a
Francefco Petrucci.

(2) Nel dipinger quefto sfondo corfe gran pericolo di
precipitare dal palco per efferfegli attraverfato nel
camminare un pennello tra' piedi, che fecelo cadere
all' indietro, balzando colle gambe verfo la fine del
medefimo palco.

Ritornato alla patria intraprefe nuove opere sì per quelle chiefe , che pe' palazzi di quelle primarie famiglie ; ma nel mezzo di tante occupazioni gli fu duopo impiegarfi anche in fervizio del fuo Gran Principe , il quale alcune fiate per la ftima grande , che ne faceva , non ifdegnava portarfi alla propria abitazione , ed ivi per lunga pezza trattenerfi in familiari difcorfi , e nel vederlo dipignere . Fra' molti quadri , che per effo colori , eleganti al più alto grado per l' efattezza del difegno , e per l' impafto de' colori , tengonfi il Ganimede rapito da Giove , e l' Erminia in atto di fcender da cavallo , e di prefentarfi al paftore , ed il ripofo della Santa Famiglia nel viaggio d' Egitto (1).

Fralle altre opere condotte dal noftro Gabbiani , e che fi veggono in quefte chiefe , havvi la ftupenda tavola dell' altar maggiore di Santa Maria di Candeli , rapprefentante la gloriofa Affunzione di Maria Santiffima , e fotto gli Apoftoli in figura maggior del naturale , che in diverfe e maravigliofe attitudini ftanno intorno al di lei fepolcro . Parimente al primo altare della chiefa dello Spirito Santo colori la tavola efprimente la venuta del divino Spirito . E nel Capitolo de' Padri Agoftiniani di San Spirito conduffe a frefco la tavola di quell' altare , figurandovi la Vergine addolorata con San Giovanni , e con Santa Maria Maddalena a' piedi d' un devoto Crocififfo di rilievo .

Anche nella città di Siena arricchì co' fuoi pennelli in cafa Sanfedoni una fingolar cappella dedicata al Beato Ambrogio della fuddetta famiglia . In Piftoia nella chiefa delle Monache di Sala confervafi una fua ftimatiffima tavola colla Prefentazione al tempio della Beatiffima Vergine ; ficcome nella Cattedrale di Pefcia vi è la celebrata tavola col martirio di San Lorenzo , e nell' alto della volta dell' iftefla cappella lo sfondo fu tela a olio coll' Affunzione di Maria . Altra tavola fimilmente ritrovafi nella terra di Santa Croce del Valdarno di fotto , nella quale rapprefentò la Madonna col Bambino

Vol. IV.　　　　　I　　　　　Gesù ,

(1) Effendo efpofto quefto quadro nell' anticamera del Gran Principe alla vifta della corte , v' intervenne poco dopo anch' effo feguitato da una cagnolina , la quale avendo veduto due naturaliffimi coniglj , che ftanno pafcendo intorno alla Vergine Santiffima , corfe tutta furiofa , ed abbaiando per afferrargli . Lo che avendo dato, motivo di feftofe rifa , venne fubito allontanata , acciocchè non isfondaffe la tela ; ridondando il tutto in lode dell' eccellente artefice , che qual altro Zeufi aveva coll' imitazione del vero potuto ingannare l' antipatia degli animali .

Gesù , ed i Santi Luigi Re di Francia , e Maria Maddalena .
Chi voleſſe poi diſtintamente annoverare le numeroſe , e
ſtimabiliſſime pitture , che il Gabbiani fece ne' palazzi di que-
ſta nobiltà Fiorentina , ſarebbe certamente impreſa troppo va-
ſta . Perciò di alcune ſoltanto farem parola , rammentando quan-
to vi operò a freſco , ſenza diviſarne i ſoggetti , e le altre par-
ticolarità , che molto invero contribuirebbero all' erudita cu-
rioſità di chiccheſſia .

Nel palazzo Corſini oltre al grande ſfondo della magnifica
ſala , in diverſi tempi altre tre ſtanze furono adornate dalle no-
bili invenzioni eſpreſſe da' ſuoi pennelli . Ed in quello de' Ric-
cardi conduſſe nella celebre galleria dipinta da Giordano varj
ſcherzi di putti ſul criſtallo in quattro porte finte , che danno
un armonioſo compimento a tutto il reſtante dell' opera (1) ;
indi ſeparatamente lavorò gli ſfondi di tre vaſtiſſime ſtanze .
Anche nel palazzo Gerini , dopo · aver colorito lo ſfondo di
una camera , vi ornò con molta eleganza due ſtanze ; che dal
ſoggetto rappreſentatovi furon denominate di Flora , e di Dia-
na . Hanno parimente i Rinuccini , gli Acciaiuoli , gli Orlan-
dini , i Ridolfi , ed altri ne' loro palazzi , ſtanze , e ſfondi co-
loriti dal noſtro valoroſiſſimo Gabbiani .

Diede l' ultimo compimento nell' anno 1718. alla pittura
della cupola di Ceſtello , nella quale vi dimoſtrò la Santa pe-
nitente Maria Maddalena ricevuta in gloria (2) . E quantunque
l' incomoda ſtruttura ed altezza della medeſima renda molto
diſadatta l' oſſervazione del gran lavoro ; pur non oſtante vi ri-
ſalta la ſopraffina intelligenza dell' artefice nel diſporvi sì nu-
meroſe figure . Dovea quindi por mano a colorire i peducci ,
che avea tralaſciato di fare (3) ; ma per alcuni ſuoi giuſti mo-
tivi non volle altrimenti eſeguire il rimanente d' un tal la-
voro .

Si traſportò pertanto all' Eremo di Monte Senario , ove
fece in uno ſfondo la Vergine Santiſſima , che dà la forma dell'
abi-

(1) In queſto lavoro s' unirono anche i pennelli di
Bartolommeo Bimbi eccellente pittore di fiori , e frut-
ti , e di *Pandolfo Reſch* braviſſimo pel colorire pae-
ſi , animali , e battaglie .
(2) Nella ſtupenda pittura di queſta cupola impiegò
ſedici anni , avendovi lavorato ſolamente ne' giorni
più lunghi dell' eſtate . Alcuni anni dopo principiò
ad eſſere in qualche parte danneggiata dall' umidità ;

onde temendo i Monaci , che fattura sì bella col-
l' andar de' tempi ſi guaſtaſſe tutta , per conſiglio di
un certo muratore crederono rimediarvi con levare
il piombo , che la ricopriva , e mettervi gli embri-
ci fatti a foggia di ſcaglia di peſce .
(3) Queſti furono poi fatti da *Matteo Bonechi* , ma di
una maniera di gran lunga inferiore .

abito a' fette Beati Fondatori dell' Ordine de' Servi . Torna-
to ch' ei fu in città efeguì a richiefta de' Padri dell' Oratorio
di San Filippo Neri per la loro chiefa di San Firenze la bel-
liffima tavola efprimente il detto Santo follevato in un' eftafi
all' altare , nell' atto di celebrare la fanta Meffa , coll' appari-
zione di Maria Vergine col Santo Bambino . Attefe in feguito
a dipingere varj ritratti al naturale sì di dame , che di nobi-
li ; e pel Granduca Cofimo III. fece altri quadri , che gli fu-
ron pagati con generofità conguagliante il fuo merito .

Era qualchè tempo , che Anton Domenico avea acconfen-
tito al Marchefe Filippo Incontri di dipingerli la volta della
fua galleria , non fenza un' interna contradizione , non folo
per cagione del fuo incomodo , effendo già fettuagenario , co-
me ancora per dover lafciare indietro varj lavori a olio , alcu-
ni de' quali erano molto avanzati . Laonde avendo già prepara-
ti tutti i fuoi ftudj , e cartoni, pofe mano all' opera , rappre-
fentando in effa il convito degli Dei , la quale indefeffamente
profeguì , riducendola a fegno , che vi mancavano folo i ritoc-
chi; ma ficcome fin dal principio fi era prognofticato, che quel-
la doveva effer cagione della fua morte , volle far teftamento ,
il quale reftò inutile per mancanza del rogito , poichè la mat-
tina del dì 19. Novembre dell' anno 1726. , accompagna-
to da Francefco Salvetti uno de' fuoi allievi , falì ful palco del
lavoro , e aiutato dal medefimo Salvetti volle alzare una tavo-
la , per poter indi offervare di terra per fua regola la figura ,
che voleva ritoccare . Ma il follevar la tavola , e l' effer già il
Gabbiani precipitato da quel piccolo fpazio fu una cofa fteffa ,
e lo fcolare fentì prima il colpo , che fi foffe avveduto che il
maeftro più non era ful palco .

Accorfi di fuhito alle grida del Salvetti i famigliari di
cafa Incontri , lo ritrovarono immobile , e di tal forta abban-
donato , che altro fegno di vita non dava , fe non un tardo ed
interrotto refpiro . Fu condotto perciò con ogni diligenza fo-
pra di un letto del Marchefe , dove continuò nell' ifteffo ftato
fino al dì 22. , nel quale cambiò la vita mortale coll' eterna .

Il fuo cadavere fu portato con pompa funebre in quella
chiefa di San Felice in Piazza , e indi fotterrato nella fepoltu-
ra di fua famiglia . Nella caffa poi , ove lo collocarono , fu ri-

ANTON DO-
MENICO
GABBIANI

poſta in un cannone di piombo la memoria , che quì ſotto ſi legge (1). Indi alla ſepoltura , che fu decorata col ſuo ritratto ſcolpito in marmo (2), fu poſta la ſeguente iſcrizione .

<div align="center">

D. O. M.

ANTONIO DOMINICO GABBIANIO FLOREN. IO. F. PICTORI EGREGIO
QVI FLORENTIAE ROMAE VENETIIS ARTEM TANTO SVCCESSV DIDICIT
VT COSMO III. M. E. D. EIVS FILIO FERDINANDO APPRIME CARVS
ET A LEOPOLDO ROM. IMPERATORE
HONORIFICENTISSIME EXCEPTVS SIT
PRAECLARIS TANDEM AD NOMINIS SVI CELEBRITATEM
PATRIAEQVE DECVS RELICTIS OPERIBVS
EX ALTA CONTIGNATIONE DVM PINGERET
NESCIO QVO FATO HEV CADENS
MORITVR I D. (3) DECEM. CIƆIƆCCXXVI.
IO. CAIETANVS GABBIANIVS PATRVO OPTIMO P. C.

</div>

Il Marcheſe Pier Filippo Incontri per la giuſta eſtimazione , che avea del Gabbiani , non volle mai permettere che altri profeſſori eccellenti metteſſero mano a terminare la pittura , che egli avea laſciata imperfetta ; e più toſto amò di poſſederla fin a quel grado , a cui il braviſſimo artefice la potè condurre , che averla interamente ſu' ſuoi cartoni medeſimi perfezionata da altro pennello , come in ſomiglianti caſi leggiamo eſſere avvenuto dell' opere d' altri inſigni maeſtri . Bensì a perpetua ricordanza del fatto , fecevi porre due brevi ricordi (4) .

Oltre alla grande intelligenza , che il Gabbiani poſſedeva

del-

(1) ANTONIVS DOMINICVS GABBIANIVS IOHANNIS F.
CIVIS FLORENTINVS PINGENDI PRAECEPTIS A VIN-
CENTIO DANDINIO , ET CYRO FERRIO INSTRVCTVS
PICTOR EGREGIVS AC CELEBERRIMVS INIQVO FATO
SVBLATVS ; DVM ENIM IN AEDIBVS MARCHIONVM
DE INCONTRIS PRAECLARISSIMO VACARET OPERI
PRAEC.PITI CASV AB ALTO LOCO DELAPSVS DVOS
POST DIES MORTEM OPPETIIT . NATVS EST MDCLII.
OBIIT X. KAL. DECEM. MDCCXXVI.

(2) Il ſuddetto ritratto fu ſcolpito da *Girolamo Ticciati*, valente ſcultor Fiorentino .

(3) Sta così nel marmo , ma vi è errore, eſſendochè il *Gabbiani* morì, come ſopra ſi è accennato, il dì 22. di Novembre, e come appariſce dall'altre iſcrizioni.

(1) COELVM DVM PINGERET E COELO CECIDIT
ET LACRYMABILI ARTIS IACTVRA HIC OBIIT
GABBIANVS
FORSITAN LABORIS PRAEMIO RAPVERE NVMINA
SED NI RESTITVANT
QVIS DIVINVM COMPLEBIT OPVS?

E nella parte oppoſta :
ANTONIVS DOMINICVS GABBIANI
CECIDIT
XIII. KAL. DECEM.
OBIIT
X. KAL. EIVSDEM MENSIS
A. D. MDCCXXVI.
AETAT. LXXIV.

dell' arte , come dimoſtrano le innumerabili fue pitture oramai
con pregio del fuo nome fparfe per tutta l' Europa , quali ope-
razioni d' un vero ed egregio maeſtro , fi ravvifa ancora l' in-
comparabil perizia fua in ogni difegno da lui fatto , e fino in
quei primi ſtrapazzati tratti , che per fua memoria formava .

Quanto poi alla fua morale fu pieno di criſtiana ed efem-
plare pietà , e di coſtumi irreprenfibili , non tanto in ciò che
apparteneva a fe medefimo , quanto ancora nel trattare con al-
tri ; fu bramofiſſimo d' ogni maggiore avanzamento ne' fuoi di-
fcepoli , e con tenerezza da padre godeva del loro profitto ,
per cui non perdonava a fatica , e facrificava il fuo tempo pre-
ziofo nell' inſtruirgli con eroica carità , lo che a molti di eſſi
causò frutto non ordinario , e fingolarmente a Benedetto Lu-
ti , che ben lo conobbe , e con formole molto efpreſſive lo at-
teſta al maeſtro , come fi vede nel tomo fecondo delle lettere
pittoriche ſtampato in Roma dal Pagliarini .

La fua repentina morte fe non riefcì di terrore , mercè
le tante criſtiane fue doti , fu però aſſai compianta , non folo
dalla fua patria , ma da tutta l' univerfalità della pittura , per
aver perfo chi in quel tempo ne teneva in lei ficuramente il
primato .

CAR-

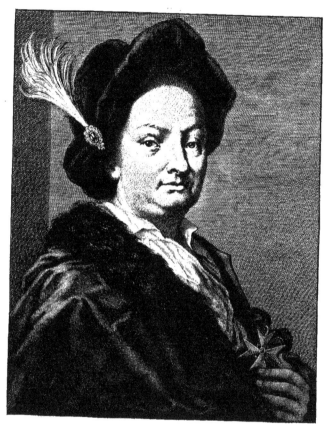

CARLO FRANCESCO POERSON
PITTORE

Gio.Dom. Campiglia del Carol. Ralf. S.

CARLO FRANCESCO

P O E R S O N

P I T T O R E.

A padre originario di Lorena e pittore na-
cque nella città di Parigi l' anno 1653.
lo ftimabile artefice C A R L O F R A N C E S C O
PO E R S O N , che nella fcuola di Noel Coy-
pel fece tutti gli ftudj dell' arte (1) .
Gl' infegnamenti del fuddetto valentuomo
affai giovarono allo fpiritofo fcolare , il
quale datofi pofcia ad inventare e colorire
di propria fantafia , riufcì molto lodato sì
ne' componimenti figurati , che nel condurre i ritratti al natu-
rale , che fomigliantiffimi , e di piacente maniera graziofamen-
te conduceva .

Maggiore però rendevafi il credito di quefto artefice ap-
preffo al pubblico , perchè fiancheggiato dalla valida protezio-
ne di Mr. Maufard foprintendente generale delle fabbriche
del regno , di quello che per sè fteffo in effetto foffe allora il
di lui merito , talchè fi vide dallo fteffo miniftro portato alla
corte , fatto conofcere a Luigi XIV. , ed introdotto ancora a
ritrarlo dal vivo . Le premure di Maufard ottennero un feli-
ciffimo primo incontro a favor del pittore , avvegnachè effendo
riufcita la fattura del ritratto graditiffima al Re , quefti l' ono-
rò col titolo di Cavaliere dell' Ordine di noftra Signora del
Carmine , e di San Lazzaro .

In feguito fu ammeffo all' Accademia reale delle belle arti ,
e dal di lui protettore fu eziandio promoffo in varj lavori . Fra
effi impegnofiffima divenne la fua pretenfione di mefcolare i pro-
prj pennelli nella celebre chiefa degl' Invalidi (2) , dove aveanvi
di-

(1) V. le notizie del fuddetto *Coypel* nel Tom. iI. del-
l' Abregè , ftampato in Parigi l' anno 1745.
(2) Di quefto fontuofo edificio , v. le Defcription de
la nouvelle eglife de l' Hôtel Royal des Invalides ,
avec un plan de l' ancienne & de la nouvelle eglife ;
appreffo a M. *Felibien* nel Vol. vi. des entretiens ecc.
dell' edizione di Trevoux MDCGXXV.

dimoſtrato il lor valore tanti braviſſimi profeſſori . Mauſard pe-
rò , che a viva forza portavalo ìh qualunque occaſione , proc-
curò d' ottenergli di colorire nel ſuddetto luogo la cappella
di Sant' Ambrogio . Condotta pertanto quaſi al ſuo termine
l' opera , queſta invero non corriſpoſe all' eſtimazione , in cui
era tenuta l' abilità di Poerſon ; per la qual coſa il medeſimo
Mauſard , per acquietare le critiche , e le maledicenze , diede
ordine , che foſſe immantinente atterrata , non permettendo nè
pure , che alcuni amici dell' artefice , e da lui invitati , la
poteſſero oſſervare .

La confuſione di Poerſon per tal incontro inaſpettato era
indicibile ; e viepiù s' accrebbe nel vederſi di ſubito ſuccedere
in quel lavoro l' eccellente pittore Bon Boullongne (1) , già di
freſco ritornato dall' Italia , ove avea perfezionati i ſuoi ſtudj .
Ma reſtò nel maggior vigore delle ſue paſſioni conſolato in
parte l' afflitto Poerſon ; mentre per opera del ſuo protettore
ſentì d' eſſer egli ſtato eletto per Direttore della Reale Ac-
cademia Franceſe , che fioriſce in Roma .

Avanti alla ſua partenza per l' Italia ottenne dall' Accade-
mia di Parigi di reſtare annoverato fra' profeſſori anziani , e di
conſiglio della medeſima . Con che volle dimoſtrare tutta quel-
l' aſſemblea di virtuoſi , che quantunque non foſſegli riuſcita
felicemente la vaſta impreſa degl' Invalidi , non oſtante conſer-
vava pel ſuo nome un concetto degno del merito , che effet-
tivamente in eſſo conoſceva .

Arrivato in Roma poſe ogni ſuo penſiero nell' indirizzare
a' buoni ſtudj dell' arte la gioventù nazionale a lui commeſſa ,
non riſparmiando perciò a veruno incomodo . Il ſomigliante
praticò eziandio nell' invigilare alla civile educazione de' me-
deſimi , non permettendo , che andaſſer vagando à lor capric-
cio ; perlochè volle conviver ſempre con tutt' i giovani ſtuden-
ti , e qual geloſo padre tenergli ſotto la cuſtodia degli occhi
proprj . E con tal prudente condotta divenne arbitro ſì fatta-
mente delle volontà loro , che oltre al ſommo riſpetto , che
portavangli , da lui totalmente dipendevano nella direzione , o
ſcelta delle applicazioni .

Nell' anno 1711. fu aſcritto all' Accademia di Santo Lu-

ca ;

(1) V. di queſto pittore il Tom. II. dell' Abregè del 1745.

ca ; e indi per la grave età , e per le indifpofizioni , che ren-

devano inabile Carlo Maratti a foftenere il carico di Principe

della medefima Accademia , venne il Poerfon foftituito Vice-

principe di comun confenfo di quei profeffori . Paffato pofcia

a miglior vita nel 1713. il foprammemorato Maratti , reftò

egli eletto dagli Accademici al primo onore di Principe .

Benchè l' incumbenza di Poerfon teneffelo occupato nel-

l' inftruir di continuo e in educare i fuoi giovani , nulladimeno

tutte le ore di maggior libertà impiegavale in difegnare e di-

pignere . I ritratti al naturale erano i foggetti di fua elezione

e diletto , e ne' quali , per vero dire , riufciva mirabilmen-

te . Di quefti in qualche numero ne colori , non tanto per

Roma , quanto ancora per molti perfonaggj foreftieri , che ivi

capitavano : e quefti poi venivan trafportati per diverfe parti

dell' Europa . . Ciò parimente è avvenuto de' quadri con mezze

figure , che il medefimo elegante artefice foleva colorire .

Pervenuto finalmente Poerfon all' anno 1725 , mortalmen-

te infermatofi , pafsò a miglior vita in Roma il dì 2. di Set-

tembre in età di anni fettantaduc . Al fuo cadavere fu data

fepoltura nella chiefa di San Luigi della nazion Francefe , ve-

dendofi in effa il ritratto del medefimo effigiato in un bufto di

marmo , e colla feguente onorifica ifcrizione .

D. O. M.

HIC IACET

CAROLVS FRANCISCVS POERSON

QVI DVM PARISIIS INTER PICTORES

SPLENDIDE FLORERET

ROMAM MISSVS A REGE LVD. XIIII.

GALLICAE ACADEMIAE PRAEFECTVS CONSTITVITVR

CRVCE DEIPARAE DE MONTE CARMELO ET S. LAZARI

DECORATVR

INTER ARCADES COMPVTATVR

ET IN ROMANA DIVI LVCAE ACADEMIA PRINCEPS ELIGITVR

TANDEM PROBITATE CLARVS RELIGIONE CLARIOR

IN PAVPERES PROPENSVS IN OMNES BENEFICVS

GALLIS ITALIS EXTERISQVE OMNIBVS

NOMINIS FAMA NOTISSIMVS

ACCEPTISSIMVSQ.

OBIIT II. DIE SEPT. M. DCC. XXV.

AETAT. LXXII.

MARIA PHILIBERTA DE CHAILLOV

MOERENS

DILECTO CONIVGI

P.

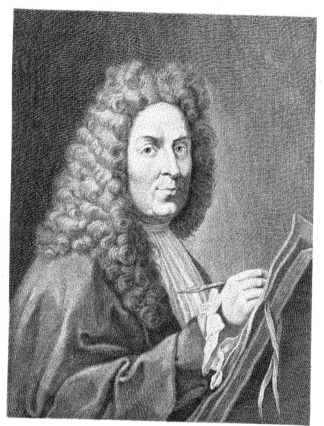

GIUSEPPE CHIARI

PITTORE

Gio.Dom.Campiglia del.

P.A.Pazzi sc.

GIUSEPPE CHIARI

P I T T O R E.

 APRICCIOSA elezione e affatto inutile re-
putavafi da' parenti , e dagli ftefli maeftri
dell' arte , il penfiero d' attendere all' im-
piego della pittura , che in fua gioventù
deftinofli il celebre GIUSEPPE CHIARI ,
avvegnachè ritrovandofi egli allora malcon-
dotto da complicati malori , e molto ab-
battuto di fpiriti , per qualche tempo di-
morò nelle fcuole totalmente incapace d' ap-
prendere quelle lezioni , che riceveva . Pur non oftante per
mezzo della perfeveranza e della pazienza acquiftando colla fa-
nità corporale chiarezza di mente , e diletto maggiore nello
ftudio , potè alla fine giungere a quel grado di ftima tra' mae-
ftri , che le opere fue manifeftano , e per le quali viverà fem-
premai diftinta la memoria del di lui valore .

Da Stefano Chiari Fiorentino nacque Giufeppe in Roma
l' anno 1654. il dì 2. di Marzo , e indi nella funefta influenza
del contagio reftò attaccato da un peftifero bubbone . L' amore
grande , che la madre portavagli , feppe di tal maniera adoprar-
fi , che occultò l' infermo figliuolo alla vigilanza di quelli , che
affiftevano all' efpurgazion degl' infetti . Riufcille pertanto di
fegretamente mantenerlo in vita ; ma ebbe altresì una conti-
nuata afflizione nel vederlo dipoi fempre malfano , e per lo
fpazio di due luftri , ora riforgere da una pericolofa infermita-
de , ed ora precipitare in un' altra mortale .

Già avanzavafi il figliuolo nell' età , e tuttavia trovavafi in
iftato da non poterfi applicare ad arte veruna , con cui procac-
ciarfi il vitto ; onde i genitori dolenti ftavanfi , e talvolta an-
cora lamentavanfi della naturale impotenza , che riconofcevano
in effo . Ben comprendeva eziandio Giufeppe la propria mife-
ria , fe mancato foffegli il padre ; perlochè genialmente infti-

gato, fece iſtanza, che nel tempo, nel quale non trovavaſi co-
tanto travagliato, avrebbe atteſo al diſegno. Di ciò fu com-
piaciuto da' ſuoi; ed il primo, che gliene deſſe le lezioni, fu
un certo Carlantonio Galliani, pittore e negoziante di quadri.

Scarſo invero era l' acquiſto della ſua applicazione, la qua-
le altro non fruttavagli coll' impiegarli in eſſa, che l' aſſuefarſi
a non giacere di continuo nel letto. Da queſto ſuo piccol mi-
glioramento preſe motivo il padre di configliarlo a ſcegliere
altr' arte da imparare con maggior facilità. Egli però coſtante
nel ſuo proponimento proccurò di ſeguitare; e allorachè tro-
voſſi in forze da poter camminare, ſi eleſſe per maeſtro il ri-
nomato Carlo Maratti (1). L' indicibile aiuto, ch' egli ricevè
in quella ſcuola, e dallo ſteſſo Maratti, e da' ſuoi allievi più
anziani, lo riduſſe capace di copiare con franca maniera le
opere del maeſtro; e finalmente qualche oneſto divertimento,
e l' eſercizio della caccia lo poſero in iſtato di buona ſanità.

Incominciò pure a lavorar d' invenzione, dipignendo varie
tele, che con lode furon ricevute dagli amatori dell' arte.
Del reſtante, ſiccome eraſi il Chiari totalmente obbligato a' vo-
leri del Maratti, e d' obbedire alla ſua direzione, occupavaſi
eziandio in quei lavori, che da lui venivangli deſtinati, abban-
donandone ogni altra commiſſione. L' eſatta dependenza, che
lo ſcolare dimoſtrava pel ſuo maeſtro, coſtrinſe il medeſimo per
gratitudine a promuoverlo ad un' opera pubblica già principia-
ta dal Berrettoni nella chieſa di Santa Maria del Suffragio (2).
Dipinſe adunque il Chiari nella cappella Marcaccioni del ſud-
detto luogo i due laterali, rappreſentando in uno la Natività
di Maria Vergine, e nell' altro l' Adorazione de' Magj.

Queſto primo lavoro eſpoſto al pubblico piacque univer-
ſalmente, e gli aperſe la ſtrada a nuove incumbenze, fralle
quali ſi contano varie pitture, fatte allora nelle chieſe della
Madonna di Loreto, e di Santa Maria in Poſterula. Indi paſ-
ſò a colorire la volta della cappella Montioni nella chieſa del-
la Madonna di Monteſanto, ed il quadro a olio colla Pietà;
ſiccome la cupoletta co' laterali della cappella Sabatini nella
chieſa di Santa Maria in Coſmedin.

In ciaſcheduna delle ſoprammemorate pitture, che furon
of-

(1) V. nel Vol. III. di queſta Serie. (2) V. la Part. I. delle vite ſcritte da _Leone Paſcoli_.

offervate efpofte al pubblico , crefceva univerfalmente la ftima
pel nome dell' artefice ; ficchè oramai correva la fama , che in
qualunque lavoro , ove la vaghezza , ed il buon gufto del-
l' operare bramavafi , faceva d' uopo , che vi concorreffero i
graziofi pennelli del Chiari . Ed in fatti venne eletto in con-
correnza di altri valentuomini ad ornare la cappella de' San-
ti Stefano e Antonio nella chiefa delle Monache di San Silve-
ftro in Capite , efprimendo nella tavola a olio le figure de' fo-
praddetti Santi ; e quella della Madonna ; e nelle parti latera-
li alcuni fatti de' medefimi Beati titolari di quel luogo .

Nè arrechi maraviglia , fe cotanto foffe il concetto , che
quefto pittore godeva appreffo a tutti , mentre lo fteffo Marat-
ti fuo maeftro non ceffava mai di lodarlo , e di promuoverlo ,
occupandolo fovente in fua vece , e fidandofi totalmente della
di lui conofciuta abilità . I cartoni per li mofaici di una delle
cupolette di San Pietro , che il Maratti avea principiati , e
che per la fua avanzata età ritrovavanfi in grado di reftare im-
perfetti , ebbero compimento di fuo ordine per le mani del
Chiari nelle ftanze del palazzo Quirinale , dove fpeffe fiate con-
vennegli lavorare alla prefenza di Clemente XI. , che molto
contento rimaneva del fuo accuratiffimo ftile nell' arte , e della
gentilezza de' fuoi tratti e difcorfi .

E ficcome il prefato Pontefice aveva ordinato , che foffe
riftorata ed abbellita l' antica chiefa di San Clemente , volle ,
che il Chiari aveffe luogo di operarvi in compagnia di Seba-
ftiano Conca , e di Pier Leone Ghezzi (1) . Fu deftinato adun-
que il Chiari a lavorare la pittura della foffitta , figurandovi
il Santo Pontefice Clemente in atto d' effere introdotto nel-
l' eterna beatitudine . Indi d' ordine del fuddetto Papa Clemen-
te XI. colori nella Bafilica di San Giovanni in Laterano il
grand' ovato efprimente il profeta Abdia ; e dipinfegli inoltre
molti quadri , parte de' quali furon da quel Pontefice mandati
in dono a diverfi Sovrani dell' Europa .

Pofcia colori pel Duca di Zagarola la bella tavola co' San-
ti Pietro d' Alcantara , e Pafquale Baylon , ch' ebbe luogo nella
chiefa di San Francefco a Ripa grande . Anche il Cardinal Sa-
cripanti gli ordinò un' altra tavola per la chiefa di Sant' Igna-
zio ,

(1) Di quefti eccellenti profeffori v. le notizie nel prefente Volume.

zio , in cui figurovvi la Beata Lucia da Narni rapita in eftafi
d' amor divino . Nel noviziato poi di Sant' Andrea , e nel-
le chiefe de' Santi Apoftoli , di San Francefco di Paola in
Sant' Agnefe fuori di Porta Pia , e della Madonna delle For-
naci , fonvi elegantiffime pitture di quefto eccellente artefice .

Parimente impiegoffi il Chiari ad ornare colle fue for-·
prendenti opere diverfi palazzi de' primarj perfonaggj di Ro-
ma ; e una di quefte fu l' erudita invenzione , ch' egli efpreffe
in una ftanza del Principe di Paleftrina , figurandovi Apollo ,
che colla fcorta dell' Aurora trae feco velocemente le Stagioni
ed il Tempo , che dimoftra di lafciare nell' oblivione le cofe
paffate . Nella galleria poi del Conteftabil Colonna vi rappre-
fentò l' illuftre Marcantonio Colonna , che in compagnia di al-
tri eroi viene introdotto da Ercole all' immortalità ; e in uno
sfondo nel palazzo de Carolis dipinfe Cerere e Bacco ; ficco-
me nel palazzo Torri fuori di porta San Pancrazio fi vede
condotto di fua mano Ercole colla Virtù avanti ad Apollo .

Innumerabili quindi fi poffon dire i quadri , non tanto di
ftorie facre , che profane e favolofe , e di foggetti ideali , che
da lui inventati e coloriti furon trafportati per l' Italia , e nel-
le regioni più lontane con applaufo del loro virtuofo autore ,
il quale fino all' età di fettant' anni profperamente continovò
ad operare . Ma in quefto tempo impegnato dall' autorità del
Cardinale Annibale Albani portolli ad Urbino per collocare in
quella chiefa principale i cartoni , che avea perfezionati pel
mofaico di San Pietro di Roma , come fopra accennoffi . Ri-
tornato in Roma , molti furono gl' incomodi , che incominciò
a provare ; ficchè quafi fempre trovavafi moleftato nella fanità .
Alla fine fentendofi viepiù aggravato , e privo totalmente di
forze , fu coftretto a porfi in letto , ove la notte del dì 2. di
Settembre del 1727. , attaccato da replicati colpi di apopleffia ,
pafsò a miglior vita in età di anni fettantatre .

Il di lui cadavere , dopo effere ftato tenuto efpofto a' con-
fueti fuffragj nella chiefa di Santa Sufanna coll' intervento de-
gli Accademici di Santo Luca , de' quali tre volte era ftato
Principe , e col concorfo di popolo affai numerofo , fu nello
fteffo luogo fotterrato .

GIU-

(1) V. il bell' elogio pofto al di lui fepolcro , nel *Pafcoli* T. 1. delle vite de' pittori , alla pag. 216.

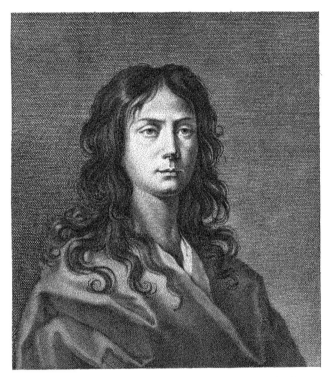

GIUSEPPE PASSERI

PITTORE

Gio.Dom. Campiglia del. Gio.nnaro inalticier fc.

GIUSEPPE
PASSERI
PITTORE.

AVORITO dalla natura d' un ingegno per-
fpicace, ed oltracciò affiftito da un ottimo
amorevol precettore, che non rifparmiò di-
ligenza ed attenzione nell' inftruirlo, nè
incomodo nel condurlo in fua compagnia
ad offervare fu' dipinti de' primi lumi del-
l' arte il modo di efattamente operare, riu-
fcì alla fine queflo pittore uno di quei va-
lentuomini, che con elegante pennello fep-
pero a maraviglia naturalizzare i corporei compofti, ed aggiu-
gner loro eziandio grazia, vaghezza e rilievo colla faggia diftri-
buzione dell' ombre e de' lumi, e di un armoniofo colorito.

GIUSEPPE PASSERI ebbe il natale in Roma il dì 12.
di Marzo dell' anno 1654., e da Giovambatifta fuo zio ricevè
i precetti dell' arte. Diftinguendo pertanto il giovanetto, che
la maniera di quel fuo congiunto non potealo condurre a quel
grado di operare, che bramava, proccurò di effere ammeffo
nella fioritiffima fcuola di Carlo Maratti, ficuro di acquiftarvi
quella franchezza e buon gufto di ftudio, che nella maggior
parte degli allievi fuoi diffondevafi. Ed in fatti nel corfo di
alcuni mefi potè confolarfi, non folamente per aver apprefo
quanto bramava; ma ancora pel vantaggio riportato fopra di-
verfi condifcepoli meno attenti, e per effer paffato ad uguaglia-
re i più valorofi.

Offervando il Maratti il grand' avanzamento, che giornal-
mente faceva lo fpiritofo Pafferi, ordinogli, che a fue fpefe
copiaffe le più rare e ftupende opere, che in Roma efiftono.
Indi fopra ciafchedun difegno facevagli efaminar l' originale, e
con ambedue fotto gli occhi l' induceva a reflettere full' ele-
zione

zione di quelle parti migliori , che da ciafchedun artefice , qualora facelle duopo , potevanfi con ficurezza e lode ufare ne' proprj componimenti .

Da sì utili e particolari ammaeftramenti avvalorato , fi pofe a dipignere alcuni quadri di fua invenzione , i quali confiderati da molti dilettanti e profeffori , grande fu l' applaufo , che ne ritraffe , e l' utile , che gliene provenne . Frattanto invogliatofi di far pruova , fe il colorire i ritratti al naturale foffegli riufcito ; efperimentò un tal defiderio full' effigie del proprio genitore . Terminata la pittura , ed offervata da molti , fu reputato quel lavoro fingolare , e perciò degno d' effer mandato in giro , qual maravigliofa operazione , ad appagare l' erudita curiofità della primaria nobiltà Romana .

Con tale occafione fi fparfe per tutta la città il valore , che poffedeva nell' arte il Pafferi ; dimodochè frequenti furono le commiffioni , che gli vennero date pe' luoghi privati ; ed in appreffo non gli mancarono ancor quelle da efporfi in pubblico , com' egli defiderava , e delle quali adeffo farem parola . Varie fono adunque le primizie de' pennelli dimoftrate dal Pafferi nelle chiefe , o ne' frontefpizj delle medefime , ed in ifpezie in Santa Caterina a Montemagnanapoli , in Santa Francefca Romana , in Araceli , in San Niccolò de' Lorenefi , ed altrove ; ma riconofciuto femprepiù elegante il di lui operare , venne ammeffo anche ne' lavori di maggiore impegno , e di concorrenza tra' profeffori .

La bella tavola col miftero della Santiffima Concezione , che ebbe luogo nella chiefa di San Tommafo in Parione , gli accrebbe affai il concetto univerfale ; onde in feguito fu impiegato a dimoftrare in un quadro laterale della cappella del Fonte battefimale in San Pietro nel Vaticano , quando San Pietro nella carcere , con acqua miracolofamente ivi fcaturita , battezza i Santi Proceffo , e Martiniano . Indi lavorò in San Bafliano alle Catacombe nella cappella Altieri l' altro quadro laterale dalla parte dell' Epiftola .

Per la chiefa di Santa Croce in Gerufalemme conduffe la tavola col Santo Apoftolo Tommafo in atto di toccare il Coftato al fuo divino Maeftro ; e nella chiefa nuova de' Filippini concorfe anch' egli ad ornarla con due quadri , in uno de' quali

li

li rapprefentò San Pietro , che riceve la poteftà delle chiavi da Gesù Grifto ; e nell' altro Mosè , che nello fcender dal Sinai fpezza in faccia al popolo idolatrante le tavole della legge . E in Santa Maria in Portico fue fono le pitture , che fi veggono nella cappella Altieri ; ficcome quella della cappella di San Giufeppe in San Francefco a Ripa .

Parimente opera del Paſſeri è tutto il dipinto nella cupola , e negli angoli della chiefa dello Spiritoſſanto de' Napoletani ; e nell' altra chiefa di Sant' Anna de' Funari egli vi dipinfe la volta . Colori inoltre le pitture , che fono nella foffitta della chiefa di San Niccolò in Arcione , efprimendovi il Santo Vefcovo accompagnato da numerofo coro d' Angeli nella gloria ; e intorno all' altar maggiore dello fteſſo luogo dipinfevi a frefco quei graziofi fregj , che gli rendono molto ornamento . Altre pitture di queft' artefice efiftono nelle chiefe di San Giacomo degl' Incurabili , di San Giovanni della Malva , di San Paolo alla Regola , e di San Tommafo in Parione .

Pregiabili al paragon delle fopradefcritte opere fon reputate eziandio quelle , che furon dal Paſſeri condotte in diverfi palazzi e gallerie . Nella villa Corfini fuori di porta San Pancrazio impiegoſſi a dipignere in quella vafta fala , ed in alquante ftanze ad eſſa contigue ; ed altrettanto fece nel cafino della villa Torri , poco diftante dalla foprammemorata . Colori anche la volta di una ftanza del cafino preſſo a San Pietro in Montorio del Cardinal Pietro Ottobuoni : e per quefto Porporato , finchè viſſe , ideò ogni anno le ftupende macchine per le Quarantore , ch' egli faceva efporre nella chiefa di San Lorenzo in Damafo fua titolare . Negli appartamenti fimilmente de' Patrizj , Mirti , Trulli , e Vidman fonvi molte fatture di quefto valentuomo , degne di particolare oſſervazione .

Alloraquando poi il Paſſeri trovafi annoiato dall' inventare , e dal colorire per altri , ed in ifpezie i componimenti d' impegno , che da varie parti dell' Europa venivangli ordinati colla prefcrizione de' foggetti , che dovea in eſſi rapprefentare , divertivafi copiando le più rinomate pitture di Roma , per follevare ed arricchire la mente fu quell' ottime parti , per indi profeguire con maggiore eleganza le tralafciate fue applicazioni . In tal guifa praticando , e continuando in tale efercizio ,

in sì gran numero ne adunò, che potè ornare tutta la propria abitazione; la quale oltracciò con tanta proprietà e gusto aveva accomodata in tutto il restante degli addobbi, che una sontuosa galleria all' occhio d' ognuno compariva.

Sovente frequentavano la di lui casa diversi letterati e dilettanti, non tanto per vederlo dipignere, quanto ancora per godere la sua conversazione amenissima, essendo egli di un naturale grazioso e vivace, ed avendo altresì argute, pronte e adeguate le risposte in ogni occasione ed incontro, con ispasso e piacere di tutta quell' erudita brigata. Per questa sua giocondità il Padre Resta della Congregazione dell' Oratorio nell' intraprendere un viaggio per l' Italia condusse in sua compagnia il Passeri. Questi però approfittossi del vantaggio incontrato, facendo in ciaschedun luogo utilissime reflessioni sull' opere de' valentuomini, per viepiù accrescer la nobiltà e la grazia a' suoi dipinti.

Ma comecchè fin da' primi anni del viver suo avea patito quest' artefice un pertinace dolor di testa, che talvolta privavalo di qualunque conforto e sollievo; così nell' ultimo tempo in sì fatta guisa gli s' accrebbe, che sovente rimaneva affatto sbalordito, e perciò inabile ad applicarsi in qualunque operazione. S' aggiunse inoltre una gran difficoltà di respiro, ed il tormento della podagra; dimodochè maltrattato da tanti complicati incomodi, finalmente cedè alla lor violenza, passando da questa vita mortale il dì due di Novembre dell' anno 1714., e dell' età sua il sessantesimo.

Il di lui cadavere fu tenuto esposto, e indi sotterrato nella chiesa di Santa Caterina delle Ruote di Roma sua patria, ove gli furon celebrate l' esequie con magnificenza per ordine di Clemente XI., che moltissimo apprezzava la virtù del defunto pittore. Informato poscia il suddetto Pontefice, che il Passeri non aveva lasciato capital sufficiente da mantener la moglie, ed una figliuola, volle egli stesso benignamente provvedervi, assegnando ad ambedue un' annua pensione da sostener civilmente il loro decoro.

Recherà peravventura maraviglia il sentire, che un professore cotanto accreditato, ed a cui non mancarono mai occasioni di lavori, alla fine non avesse avanzato altro, che i mobili

bili di cafa ; ma di leggieri comprenderaffi per facile , qualora
fi ftabilifca , ch' egli nel fermare i prezzi dell' opere non fer-
viffi giammai di quel rigore , che altri fuoi pari praticavano .
Oltracciò fu folito di regolar la valuta del fuo onorario più a
feconda del genio , ch' avea colle perfone , che a norma delle
regole introdotte nell' arte ; talchè chiunque ingegnavafi con
carezze , e tratti cortigianefchi di legarlo , era ficuro di otte-
nere da lui pitture belliffime a vil prezzo , oppure , lo che
più fovente avveniva , col ricompenfarlo con fcarfiffimi regali ,
o con ampliffimi ringraziamenti .

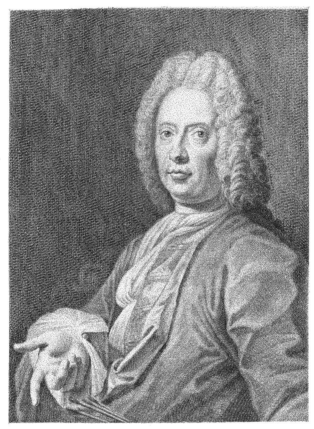

GIO GIUSEPPE DEL SOLE.

PITTORE

Gio. Dom. Campiglia del. P. A. Pazzi Sc.

GIO. GIUSEPPE
DAL SOLE
P I T T O R E.

MAESTREVOLMENTE diportossi nell' opere sue l' eccellente professor di pittura Gio. Giuseppe dal Sole , e quantunque moltissime in numero queste non possan dirsi , nella perfezione però la maggior parte di esse. non cedono a quelle de' più celebri maestri . Fu da certuni spesse fiate censurata a torto la diligenza e l' attenzione , che quest' artefice poneva nello studiare e preparare i suoi componimenti , sembrando a quei tali , che somiglianti esperimenti superflui fossero , e quasi sostituiti in luogo della vivacità di spirito , e della prontezza di saper francamente colpire alla prima , le quali prerogative davansi a credere affatto in lui mancare ; quando , per vero dire , ciò addiveniva dal poco fidarsi con prudenza di sè stesso , e dall' essere incontentabile nel soddisfarsi ; perlochè sempre geloso dell' onor suo , con nuove applicazioni e fatiche l' ottimo ed il raro andava rintracciando , e con nuove forme e plausibili ne' proprj dipinti esprimevalo . E non solamente ciò praticava nelle figure e suoi ornati , ma altresì nell' imitazione delle cose inanimate , in cui era parimente valoroso ; mentre le vedute , i paesi , le architetture , e le diverse produzioni naturali con indicibile esattezza e leggiadria rappresentava ; e soprattutto insuperabile dimostrò il suo pennello nel formare lo svolazzo e la leggierezza de' sottilissimi veli , de' capelli , delle frondi , e delle ali de' puttini .

In Bologna ebbe Gio. Giuseppe il natale il dì 10. di Dicembre dell' anno 1654. da genitori ascritti alla cittadinanza della suddetta città . Il padre suo Antommaria dal Sole , pittore .

re di paeſi aſſai accreditato, ed allievo dell' Albani, impegnò tutta la ſua attenzione nel far rilevare il figliuolo per le lettere, nelle quali farebbe molto ben riuſcito, ſe il trattenerſi a veder dipignere il padre ſuo, non lo aveſſe divertito dall' intrapreſa applicazione, e poſcia invogliato di ſtudiare unicamente il diſegno.

Nella ſua volontaria elezione venne prontamente ſecondato dal padre, il quale per qualche tempo diedegli pure egli medeſimo utiliſſime iſtruzioni; indi vedendo, che molto il figliuolo avanzavaſi nelle cognizioni, allora raccomandollo alla cura e direzione dell' eſperto maeſtro Domenico Maria Canuti (1), nella ſcuola del quale con gran profitto continovò i ſuoi ſtudj. Interrotti però queſti vennero dalle imprudenti perſuaſioni di Giuſeppe Mazza ſuo condiſcepolo (2), il quale per avventura più di quello che comportaſſe l' etade, e l' abilità ſua, ſcioccamente preſumeva di ſè ſteſſo, ſicchè induſſe il buon compagno a diſprezzare gli ammaeſtramenti del Canuti, e a fare in avvenire inſieme le loro oſſervazioni ſull' opere de' Caracci, penſando in tal guiſa poter giugnere alla perfezione nell' operare.

A tale effetto adunque frequentavano amendue la caſa del Conte Aleſſandro Fava, copiandovi le belle pitture di tanti eccellenti maeſtri, che vi avevano operato; indi fra di loro correggevanſi ed iſtruivanſi, formando regole fallaci, a norma della loro corta intelligenza. Ciò oſſervato diverſe volte dal ſuddetto Conte, che eruditiſſimo era nell' arte, quanto mai poſſa eſſere un bravo dilettante, pentiſſi del favore accordato a quei giovanetti, mentre conoſceva, che ſenza la viva voce, e l' ottima direzione d' un eſperto maeſtro non farebbero giammai arrivati al vero poſſeſſo di quanto ſi erano capriccioſamente ideati. Perlochè con grazioſi avvertimenti, e con ragioni incontraſtabili proccurò di conſigliargli a porſi ſotto la ſicura condotta dello ſtimatiſſimo profeſſore Lorenzo Paſinelli (3).

Accomodatoſi pertanto Gio. Giuſeppe nella ſcuola di queſto valentuomo, coll' aſſidua applicazione, e colla ſcorta delle buone regole dell' arte, talmente s' invaghì d' imitare l' accreditata maniera di Lorenzo, che i quadri, che intraprefe a copiare

piare

(1) V. le notizie del ſuddetto pittore nella Felſina pittrice.
(2) V. Gio. Pietro Cavazzoni Zannotti nella Storia dell

l' Accademia Clementina T. II.
(3) V. la vita di Lorenzo Paſinelli ſtampata in Bologna l' anno 1703.

piare, riufcirono di una grande ammirazione a chiunque, e di GIO. GIUSEPPE
fomma confolazione al maeftro. E benchè dir fi pofla ficura- DAL SOLE
mente, che la maniera di Gio. Giufeppe fofle un' efatta copia
di quella del Pafinelli, feppe non oftante l' avveduto fcolare
con giudiziofa accortezza mefcolarvi fin da principio alcuni fuoi
tratti graziofi e particolari, che di fuhito la facean diftinguere
dall' altra. Fralle prime pitture, che con applaufo conduffe
quefto giovane ne' luoghi pubblici, fi contano eflere ftati i
due quadri pofti nel coro della Madonna di Strà Maggiore
de' Padri Carmelitani Scalzi, rapprefentanti la flagellazione, e
la coronazione del noftro Salvatore, e una tavola, che fu col-
locata nella chiefa di San Giovanni de' Bologneli in Roma.
Parimente grandiflimo credito gli acquiftò l' altra tavola da lui
dipinta col San Filippo Neri eftatico avanti al Divin Sacramen-
to dell' altare (1).

Impegnato fempre più da quefto felice incontro delle fue
prime opere profeguiva con ogni maggior fervore le fue belle
applicazioni, aggiugnendo nuovi ftudj per riufcire felicemente
ne' fuoi lavori, da' quali ne ritraeva lodi grandiflime. Il con-
tento, di cui allora godeva, reftò in parte amareggiato per la
morte del fuo amato padre (2), e pel grave penfiero, che gli
reftava di dovere egli folo fupplire co' fuoi fcarfi guadagni al
mantenimento di numerofa famiglia, dubitando che fpinto dal-
la neceflità del danaro, dovefle forfe far comparire al pubblico
le opere fue meno perfette, e perciò perdere quel credito, che
già fi era acquiftato. Ciò non oftante fu grande la fua rafle-
gnazione, mentre venne dal Cielo largamente compenfato, e
provveduto a fegno di poter fenza grave incomodo fupplire a
tutto l' occorrente.

In quefto tempo per aderire alla volontà del Pafinelli, il
qùale anfiofamente bramava, che alcuno de' fuoi fcolari fi fofle
impiegato ad intagliare in rame correttamente le fue opere,
Gio. Giufeppe nel maggior fervore delle fue occupazioni non
tralafciò di cimentarvifi. Onde dopo aver fatto qualche pratica
nel maneggio de' ferri coll' incidere alcuni ritratti di pittori,
che il Conte Carlo Malvafia penfava di porre nella Felfina pit-
trice,

(1) V. la defcrizione di Roma, e *Pietro Cavazzoni* nel- (2) Che fegui nel 1667.
le Pitture di Bologna.

trice, pafsò ad intagliare un difegno già colorito dal fuo mae-
ftro al General Raimondo Montecuccoli efprimente Marte in
atto·di ricevere da Giunone, e da Giove uno fcudo. Qual
incontro lodevole riceveffe dal pubblico quefta ftampa per la
correzione, ed efattezza dell' intaglio, è abbaftanza noto a' pro-
feffori. Indi pofe mano ad incidere un' altra bella invenzione
del fuddetto Pafinelli, che dimoftrava San Francefco Saverio,
allorchè difputando convince i fatrapi del Giappone; del qual
lavoro ancora non minore fu l' applaufo, che univerfalmente
gli venne dato. Ma comecchè in fomigliante applicazione non
pareva che vi concorreffe tutto il fuo genio, così con buona
grazia del maeftro, a cui fi faceva gloria l' avere obbedito,
volle feguitare a dipingere. Frattanto venutagli occafione di
colorire il profpetto dell' atrio, che introduce all' altar mag-
giore della chiefa di San Biagio, e la volta fimilmente del-
l' atrio medefimo, fi licenziò dalla fcuola del Pafinelli, conti-
nuando però con effo una fincera amicizia e dependenza a fe-
gno, che in ogni lavoro più difficultofo ne ricercava da lui e
configlio e correzione.

Quindi pafsò a Parma in compagnia di Tommafo Aldo-
brandini eccellente pittore di quadratura (1) per dipingervi la
volta della fala nel palazzo di quel Marchefe Giandemaria. E
poco dopo fi trasferì a Lucca con Marcantonio Chiarini archi-
tetto e valente pittore ancor effo di quadratura (2), ove nella
volta di una fala del Marchefe Manzi dipinfe il Convito delle
Deità con un gran numero di figure ottimamente difpofte, e
ne' laterali poi vi rapprefentò il giudizio di Paride, e l' in-
cendio di Troia.

Reftituitofi alla patria, tralle opere, che allora dipinfe, in
fommo pregio vengon tenuti per la viva efpreffione delle azio-
ni i due quadri, uno de' quali rapprefenta la morte del vecchio
Priamo uccifo da Pirro nel tempio di Minerva, e caduto
fu' cadaveri già fvenati de' figliuoli, con Ecuba in mezzo alle
fue donne Troiane fvenuta, e languente per la crudel morte
data al marito, e a' fuoi parti (3); l' altro la regina Artemifia,
allorchè forbifce la bevanda, in cui fon mefcolate le ceneri
del

(1) V. le notizie di quefto valentuomo nel Vol. I. (3) Quefto belliffimo quadro pafsò al Marchefe Du-
della Storia dell' Accademia Clementina. razzo di Genova.
(2) Le notizie del *Chiarini* v. nel fuddetto Vol. I.

del fuo amato conforte (1). Di fomigliante eleganza e bellezza^{GIO.GIUSEPPE} riufcì pure la pittura, ch' ei fece nella tribuna dell' altar mag-^{DAL SOLE} giore della chiefa de' Poveri, ove figurovvi l' Eterno Padre col divino Figliuolo, che ricevono nel Paradifo la Vergine Santif- fima, che fi vede nella tavola dell' altare (2), con numerofo ftuolo d' Angeli intorno in varie e ftudiate attitudini egre- giamente diftribuite; e negli angoli poi vi fece quattro Profe- ti (3). Grande fu il concorfo del popolo, che fi portò fubito a vedere quefta pittura; laonde anche il Cardinale Benedetto Panfilj, che allora vi era Legato, fentendo le grandiffime lodi, che venivan date al pittore, volle portarfi ancor effo ad offervar- la. In tale occafione vedendo egli l' approvazione, che lo fteffo Cardinale dava al fuo bel lavoro, gli prefentò la fupplica per un parente del cuftode di quella chiefa, già convinto e con- dannato alla pena capitale, ed il Porporato benignamente glie- l' accordò in fegno della ftima, che aveva per la di lui virtù.

I replicati difagj, e gli eccedenti ftudj fatti dal noftro va- lorofo artefice nel condurre a fine un' opera cotanto grande, gli cagionarono in breve tratto di tempo una grave ed inco- moda infermitade, dalla quale però paffate alquante fettimane ne reftò affatto libero. Riftabilito in falute tornò fubito ad applicare al fuo geniale efercizio, dipingendo a varj Princi- pi e Signori delle confpicue città dell' Europa diverfe ftorie facre, e profane (4). Fra quei che fecero acquifto delle fue pitture vi fu il Conte Ercole Ciufti di Verona, che aveva ottenuto una Lucrezia violata. Quefto fatto per effer così ben rapprefentato invoglió il fuddetto Conte a bramare, che Gio. Giufeppe gli coloriffe altri quadri; ma ficcome effo dubitava, che per le numerofe commiffioni, e molto più per la lunghezza del tempo, che egli impiegava in foddisfarfi fopra ogni mini- ma parte de' fuoi dipinti, ciò non foffe per riufcirgli, invitò l' artefice a Verona, e nel proprio palazzo trattandolo potè ve- dere efeguita fenz' altro ritardo la propria volontà (5).

Ritornato alla patria impiegoffi in alquanti lavori, fra' qua-

Vol. IV. M li

(1) Quefto lo poffiede il Senator *Bovio*.
(2) La pittura della fuddetta Vergine fu colorita da un allievo di *Lodovico Caracci* co' fuoi difegni.
(3) Le figure di quefti Profeti, ficcome più e più vol- te volle ingrandirle, correggerle, e ritoccar'e, non furono comunemente giudicate pari in bellezza al- l' altre; ed oltracciò avendo pretefo l' artefice di emendare coll' arte il difetto dell' inegualità del mu- ro, ingannoffi nello fcegliere il vero punto della lo- ro veduta.
(4) Il numero delle opere, che allora dipinfe, fono defcritte nel Tomo 1. della Storia Clementina.
(5) V. il reftante delle pitture, che Gio. Giufeppe fece in Verona nel Tomo 1. della Storia Clementina.

GIO. GIUSEPPE
DAL SOLE

li viene annoverata una graziosa tavola con San Gaetano , che riceve nelle sue braccia Gesù Bambino ; e per la città d' Imola colorì un' altra tavola co' Santi Cassiano , e Grisologo . Fece parimente per i Buonaccorsi di Macerata lo stimato quadro d' Enea con Andromaca ; ed egli medesimo dopo averlo terminato volle portarsi colà , e da se collocarlo al luogo destinato .

Fin dal principio de' suoi studj aveva desiderato di vedere le cose più maravigliose dell' arte , che in Roma si conservano , e non mai si era risoluto di effettuare questo suo giusto pensiero . Nell' anno poi 1716. avendo trovato il riscontro di un suo amico , ne intraprese il viaggio da tanto tempo differito . Passando di Firenze , fu ad inchinare la Gran Principessa Violante di Toscana , dalla quale fu accolto con segni di vera stima , e di benigne dimostrazioni ; e indi con lettere efficaci essa lo raccomandò in Roma a varj personaggj .

Trattennesi in quella città , gustando a suo piacere il bello di quei stupendi monumenti delle sovrumane operazioni ; e benchè diverse fossero le occasioni che gli venivano offerte di lasciarvi qualche parto de' suoi accreditati pennelli , non ostante le generose ricompense , non volle impegnarsi con alcuno . Condusse bensì un ritratto al naturale di un nipote del suo amico , e compagno , in casa del quale essi stavano alloggiati , e questo suo lavoro fu da' professori reputato in ogni sua parte esattissimo . Più volte ebbe eziandio l' onore d' essere ammesso all' udienza del Sommo Pontefice Clemente XI. , dal quale avanti la sua partenza fu regalato di alcune reliquie insigni .

Dopo il suo ritorno a Bologna , fralle cose , che ebbe commissione di fare , la principale si fu il dover dar compimento alla tavola esprimente il mistero della Santissima Annunziazione , cui già per la chiesa di San Gabbriello delle Monache Teresiane Scalze aveva lasciata abbozzata Lorenzo Pasinelli (1). Gio. Giuseppe considerata l' idea del suo maestro , ed il lavoro fatto , risolvè di non por mano in quell' opera ; ma bensì sopra un' altra tela con differente invenzione colorì lo stesso soggetto , il quale posto dipoi al suo luogo non incontrò quell' universale approvazione , come da' più supponevasi .

A persuasione dello stesso amico , che lo aveva condotto a

Ro-

(1) *Lorenzo Pasinelli* morì nell' anno 1700.

Roma , s' incamminò ultimamente a Venezia per confiderare le _{GIO.GIUSEPPE DAL SOLE} maravigliofe ed eccellenti opere de' maeftri di quella ftimatiffima fcuola . Ma troppo infaufto fu per lui un tal diletto , poichè acquiftò una fluffione di tefta cotanto pertinace e maligna , che quantunque per poco fi dimoftraffe alleggerita , in breve però fecefi fentire più fiera , e noiofa per qualche efulcerazione , che principiò a formarfegli nella lingua . Egli nondimeno quantunque indifpofto profegui i fuoi lavori , conducendo frattanto una tavola da altare per la chiefa de' Gefuiti di Piacenza . Indi avendo incominciato a colorire due quadri , uno de' quali efprimeva Diana colle fue ninfe nel bagno , e l' altro il Giudicio di Paride , reftarono amendue abbozzati ; imperciocchè fattifi maggiori gl' incomodi del fuo male , quefto degenerò poi in un vero cancro . Conofcendofi da Gio. Giufeppe effer difperata la guarigione , ed effere altresì quefta l' ultima fua malattia , s' accinfe con gran coftanza , e raffegnazione a foffrirne i compaffionevoli effetti , e con fentimenti di un' ottima morale criftiana a prepararfi per l' eternità .

Confumata finalmente dal male tutta la lingua , ed una gran parte ancora del volto , pafsò agli eterni ripofi il dì 22. di Luglio dell' anno 1719. , e dell' età fua il fettantacinquefimo , con eftremo dolore de' fuoi parenti , amici , e fcolari , che lo affiftevano .

Al fuo cadavere fu data fepoltura nel cimitero de' Cappuccini ; e dopo i di lui fratelli in fua memoria fecero folenni efeque nella chiefa di Santa Maddalena fua parrocchia , ove incontro al ritratto dell' illuftre valentuomo defunto tennero efpofta l' egregia tavola , che aveva fatto pe' Gefuiti di Piacenza , la quale rapprefentava San Stanislao Koftka in atto di ricevere dalla Vergine , correggiata da un vago coro d' Angeli , il divin Bambino Gesù . In tutta quefta pittura non ebbe tempo l' artefice di terminare un piede alla figura di noftra Signora , onde folamente abbozzato rimafe , come di prefente ancora fi vede ; avendo ftimato proprio quei Padri , che più rifalto deffe all' opera , ed al nome dell' autore quella mancanza , che fe da altro maeftro foffe ftata perfezionata .

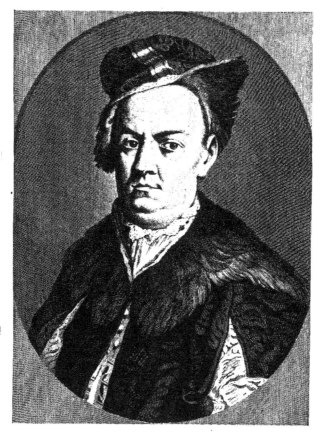

ANTONIO BELLUCCI
PITTORE

Gio. Dom. Campiglia del. P. A. Pazzi f.

A N T O N I O
B E L L U C C I
P I T T O R E.

IUSTAMENTE fu inalzato il valore dello fpiritofo artefice ANTONIO BELLUCCI dal Re de' Romani Giufeppe , che indi afcefe al Trono Imperiale , col dichiararlo fuo pittore ; laonde con fuo gran vantaggio per mezzo di un tal diftinto onore ebbe largo campo di far rifaltare la propria abilitade , e d' effer conofciuto ed apprezzato dalla maggior parte degli Elettori , e da altri Principi della Germania, pe' quali impiegò fovente i fuoi lavori , ed ebbe il comodo di trattenerfi lungo tempo nelle corti de' medefimi a' loro fervigj .

Nella città di Venezia nacque l' anno di noftra falute 1654. quefto fuo degno cittadino, il quale nella fua gioventù per effere inclinatiffimo agli ftudj del difegno , s' applicò volentieri ad effo fotto la direzione di Domenico Difinico , nobile della città di Sebenico nella Dalmazia . Pofcia dal medefimo apprefe il modo di maneggiare i colori ed i pennelli , ponendofi a dipignere varj capriccj . Da quefti pafsò a' componimenti ftorici, e a formare i ritratti dal vivo , che al maggior fegno terminava graziofi e fomiglianti .

Siccome le diverfe pitture , che il Bellucci giornalmente conduceva , venivan lodate dagli fteffi profeffori quali produzioni eleganti di un ingegno pronto e vivace , effendochè non così di leggïeri lafciavali egli ufcir di mano lavori non iftudiati , e proprj del foggetto , che intendeva rapprefentare ; così anche i dilettanti , e gli amatori dell' arte incominciarono a ftimarlo , e a dargli frequenti occafioni di ornare co' fuoi quadri i loro gabinetti e gallerie . Inoltre non mancavano di occuparlo nel farfi ritrarre al naturale a cagione della vera efpreffione

de' ca-

de' caratteri , che di ciafcuno facea comparire fulle fue tele ; dimodochè chiunque era avuto in pratica, di fuhito con piacere veniva riconofciuto , e additato .

Oltre a' fuoi privati lavori , che con tanto applaufo erano ricévuti , fu eziandio impiegato in alquante opere efpofte al pubblico ; e nel numero di effe fi hanno nella fua patria il quadro efprimente una ftoria del vecchio Teftamento , che fu collocato fopra l' altare di Sant' Anna nella chiefa dello Spiritoffanto , e il quadro dalla parte deftra del maggior altare nella chiefa dell' Afcenfione , rapprefentante la Natività della gloriofa Vergine Maria .

Anche nella città di Verona efifte di quefto pittore una belliffima tavola nella chiefa de' Carmelitani Scalzi , nella quale egli dimoftrò nell' alto una Gloria coll' Eterno Padre , condotta con foavità di colori , e di tratti ; e nella parte di mezzo fopra le nubi San Giufeppe , e nel piano Santa Terefa proftrata avanti al medefimo . Parimente nella chiefa di San Leonardo de' Canonici Regolari , pofta fuori della porta di San Giorgio , fonvi in quegli altari due tavole , in una delle quali efpreffe San Giovambatifta in atto di battezzare il Salvatore , e nell' altra la Vergine Santiffima col divino Infante ; ficcome nella chiefa di San Giorgio di Caftagnar poco lungi dalla città havvi di lui una tavola con Sant' Antonio da Padova ; ed alcune pitture nella chiefa de' Santi Filippo e Giacomo vengono dagl' intendenti attribuite al Bellucci .

Trasferitofi pofcia nella Germania operò in diverfe città , e particolarmente in Vienna , ove effendo ftato ammeffo a ritrarre Giufeppe I. Re de' Romani , l' elegante maniera di lui incontrò sì fattamente il genio di quel Sovrano , che oltre all' effer egli ftato dichiarato fuo pittore , numerofe furono le opere , che di fua volontà ebbe luogo di efeguire .

Si trattenne inoltre per lungo tempo a' fervigj dell' Elettor Palatino ; e dopo d' aver fempre più fatta conofcere ne' molti e diverfi lavori , che da parecchi perfonaggj venivangli ogni giorno ordinati , la fingolare eccellenza dell' arte fua , finalmente effendo giunto all' età di anni fettantadue terminò di vivere nella Pieve di Soligo nel territorio di Trevigi l' anno 1726. con fommo rammarico degl' intendenti .

AN-

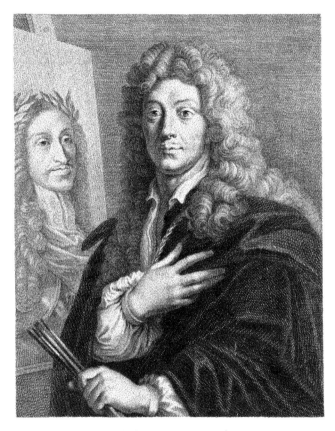

ANTONIO SCHOONJANS

PITTORE

A N T O N I O
S C H O O N I A N S
P I T T O R E.

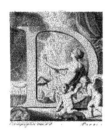

EGNO certamente di fomma lode , e del-
l' univerfale eftimazione fu fempremai re-
putato quel profeffor di pittura , che fep-
pe unire ne' fuoi dipinti colla peregrina
erudizione della ftoria lo fquifito conofci-
mento di tutto l' effenziale dell' arte . Di
quefte due egregie prerogative , come vie-
ne afferito , dimoftroffi francamente poffef-
fore il valorofo artefice ANTONIO SCHO-
ONIANS; le quali però furono da lui acquiftate con l'indeteffa
applicazione , colla buona educazione d' un ottimo precettore ,
e colle replicate offervazioni fatte full' opere de' più eccellenti
maeftri , che illuftrarono le numerofe fcuole oltramontane , e
quelle della noftra Italia .

L' anno della comune falute 1655. nacque Antonio nella
città d' Anverfa , e fino dalla fua più tenera età ebbe la bella
forte d' effere allevato nell' efercizio della pittura fotto la dire-
zione del gran filofofo , pittore , e architetto Erafmo Quellin
fcolare di Pietro Paolo Rubens (1) . Il profitto maravigl.ofo ,
che aveva egli fatto feguendo gl' infegnamenti di sì valente
maeftro , ed altresì le belle operette , che coloriva con applau-
fo de' fuoi concittadini , l' invogliarono all' acquifto di nuovi
lumi nell' arte , per mezzo de' quali poteffe viepiù avanzarli a
quel grado di perfezione , qual' ei bramava ; quindi è che fen-
za indugio rifolvè di porfi in viaggio , indirizzando i primi
fuoi paffi verfo la Francia . Era egli allora in età d' anni 18.
dotato dalla natura di vivace fpirito , e ingegno ; al quale ef-
fendo unita una pronta volontà di tutto apprendere , e di far
chia-

(1) V. le notizie del fuddetto valentuomo nel *Sam-*
drart Part. II. Lib. III. Cap. XXIII. , nel *de Piles* ,
nel *Felibien* , in *Cornelio de Bie* , nell' Abregè del
1745. ec.

chiaro il fuo nome, non dee recar maraviglia, fe in ogni luo-
go, dove arrivava, proccurò di far conofcere la fomma fua abi-
lità in diverfe pitture, nelle quali venne impiegato, e che
per l'elegante fuo ftile furono avute in grandiffima ftima.

Pervenuto nella Città di Lione, ed avendo la fua manie-
ra di dipingere incontrato il comun gradimento, gli convenne
di lì trattenerfi per lo fpazio di venti mefi in continovi lavo-
ri, che gli venivano di giorno in giorno ordinati. Quindi in-
camminatofi nell'Italia volle ftudiare e copiare le più rinomate
opere de' noftri valentuomini ; e finalmente arrivato in Roma
fi proteftò, che ivi unicamente credeva di poter giungere a
quell'alto fegno di perfezione, che già avea concepito nel-
l'animo fuo. A tal fine adunque poftofi a rinnuovare i fuoi
ftudj, quanto havvi di più celebrato nella pittura, nella fcul-
tura, e nell'architettura sì de' tempi da noi remoti, che de'
più proffimi, tutto più e più volte copiò ; talmentechè fu sì
grande il poffeffo, che delle fingolari parti di quei monumen-
ti ritenea nella fua mente, che talvolta ancora, fenza averle
prefenti, a fuo talento beniffimo le ritraeva. Profeguì per die-
ci anni continovi le fue guftofe applicazioni, e non farebbefi
per anche da quelle diftaccato, pel piacere che in fimigliante
efercizio, e in sì laudevoli offervazioni ritrovava fempre mag-
giore, fe il defiderio di acquiftar gloria nella Germania non
aveffe moderato sì nobil genio.

Abbandonata pertanto l'Italia trasferiffi immantinente a
Vienna, ove proccurò di far moftra delle gran cognizioni,
che aveva acquiftate, col pubblicare varie fue pitture, per la
fquifitezza delle quali ben tofto fi guadagnò il nome di ec-
cellente artefice. Perlochè effendo introdotto in quella cor-
te, e avendo fatta conofcere la fua perizia, fu dall'Imperator
Leopoldo I. fermato al fuo fervizio in qualità di pittore di
camera. In tale ftato godendo egli il benigno favore del fuo
Sovrano, fu ancora dal medefimo onorato del bel diftintivo
della medaglia d'oro coll'impronta Imperiale, appefa ad una
catena parimente d'oro.

Oltre alle numerofe pitture, che Antonio lavorò per la
famiglia Imperiale, pe' principali Miniftri della corte, e per
la primaria nobiltà di Vienna, occupatiffimo era fempre nel fa-
re

re i ritratti al naturale, nel qual genere di lavoro può francamente dirſi , che arrivaſſe al ſommo dell' arte . Faceva in eſſi
primieramente trionfare l' eſpreſſione del vivo ne' proprj caratteri di fiſonomia , e l' aria di cupi affetti , e penſieri , o di giocondità , e contentezza, che in differente guiſa legger ſi ſuole ſul
volto di ciaſcheduno . Per queſta maraviglioſa imitazione dell' originale , chiunque una volta aveſſe conoſciuto il perſonaggio
da lui colorito , di ſubito lo ravviſava . Indi poneva ogni più
diligente attenzione nel far riſaltare i ſuoi dipinti co' proprj
abbigliamenti , o diviſe ; poſcia con avveduta diſtribuzione di
chiaro e di ſcuro ſapea sì fattamente lumeggiargli , che non
già in una ſuperficie di piana tela colorite , ma bensì di rilievo e rotonde dimoſtravanſi quelle parti , che da lui venivano
rappreſentate .

Molte ancora ſono le tavole da altare , che Antonio ebbe
commiſſione di condurre per diverſe città , e luoghi degli Stati ereditarj dell' Auſtria , ſiccome per altre capitali della Germania ; ma noi ſoltanto ci riſtringeremo a dar notizia di alcune , che ſi poſſono oſſervare nelle chieſe dell' Imperial città di
Vienna . Nella Metropolitana adunque eſiſte la lodatiſſima pittura ſul rame , che è collocata all' altar di San Giuſeppe , nella quale figurò il Santo in atto di ſoſtenere ſulle braccia il
Bambino Gesù ; e nella chieſa di San Pietro ſi vede colorito
da lui in una vaſta tela il martirio di San Baſtiano al vivo
rappreſentato , e sì bene eſpreſſo per le varie attitudini , e
movimenti di quell' azione , che ſi rende oltremodo maraviglioſa all' oſſervazione l' iſtoria , e la grandioſità nel rappreſentarla . Parimente nella chieſa degli Agoſtiniani detta Land
Staſt , ſiccome nell' altra della Madonna detta Maria Silff vi ſono di queſto valente artefice due ſtimatiſſime tavole eſpoſte ſu
quegli altari .

Ma comecchè oramai la rinomanza ed il credito dell' eccellenti opere dello Schoonians trovaſſi pervenuta anche nell' Inghilterra , così pel giuſto concetto , che in Londra ſi era
di lui formato , vennegli fatto invito , che colà ſi portaſſe per
ſoddisfare alla virtuoſa curioſità di molti , che bramavano le
ſue pitture , ed in iſpezie i ritratti . Accettò volentieri il pittore una tale occaſione , ed ottenutane la permiſſione dalla Cor

te Cefarea , s' incamminò a quella volta . Ivi fu accolto con
applaufo , e per qualche anno continuò ad operare con univer-
fale foddisfazione ; e fu maggiore il defiderio , ch' ei lafciò di
sè fteffo negli animi di tutti quei nobili perfonaggj nella fua
partenza , di quello che fi era già rifvegliato in ciafcuno per
la venuta del medefimo in quelle parti .

Dalla città di Londra fi trasferì in Amfterdam , ove fi trat-
tenne per tre anni in circa , paffando pofcia a Duffeldorff , nel
qual luogo effendo ad inchinare quell' Elettor Palatino , ricevè
dal medefimo alcuni ordini di pitture , le quali avendo fe-
licemente efeguite , fi trovò anche da quefto Sovrano beni-
gnamente diftinto coll' onoranza della medaglia e della catena
d' oro da portarfi al collo pendente . Indi per le nuove com-
miffioni , che feguitatamente dall' Elettore gli venivan date ,
gli convenne di prolungar quivi la fua dimora più di quel-
lo , che avea determinato ; ma una tal permanenza gli arrecò
gran vantaggio e decoro ; poichè oltre ad un notabile avanza-
mento del fuo intereffe , acquiftò un credito ftraordinario in
quelle parti ; e fu tale il particolare affetto che il fuddetto
Elettore portava alla virtù di quefto valentuomo , che l' induf-
fe a non ifdegnar fovente di trasferirfi pubblicamente alla di
lui abitazione per vederlo operare .

Finalmente avendo vifitate altre corti dell' Imperio fi re-
ftituì a Vienna , continuando l' efercizio dell' arte fua fino al-
l' anno 1726. nel quale mortalmente infermatofi finì di vivere
il dì 12. d' Agofto in età d' anni fettantuno .

Al fuo cadavere fu data onorevol fepoltura nella chiefa di
San Michele de' Padri Bernabiti della fuddetta città di Vien-
na (1) .

FRAN-

(1) Della forprendente vivacità , e raro lavoro de' ri-
tratti coloriti dallo Schoonians vengo afficurato dal
gentiliffimo Mr. Joannon de Saint Laurent , a cui mi di-
chiaro debitore delle prefenti notizie , per favorir-
mi delle quali fi portò in perfona dalla vedova del
fuddetto pittore . In queft' occafione egli vedde in
cafa della medefima , tra gli altri quadri che del ma-
rito ancora conferva , il di lui ritratto figurato in
abito di corte colla medaglia Imperiale in petto , e
in atto di dipingere , ed all' incontro vi fono alcuni
amici del medefimo , ritratti parimente al naturale , che
lo ftanno ad offervare . Havvi ancora il ritratto di
un Cappuccino predicatore dell' Elettor Palatino , che
volle fare in Duffeldorff , quando egli fi trattenne a
quella Corte , perchè la tefta , e l' effigie di quel vene-
rando uomo gli parvero , come in effetto fono , fo-
pra ogni credere belliffime ; onde ottenutane la per-
miffione dallo fteffo Padre , in quattr' ore , che ftet-
te al naturale , terminò la pittura , che in ogni fua
parte fi può dire ftimabiliffima e rara .

FRANCESCO TREVISANI

PITTORE

Gio. Dom. Campiglia del. Carlo Gregori f.

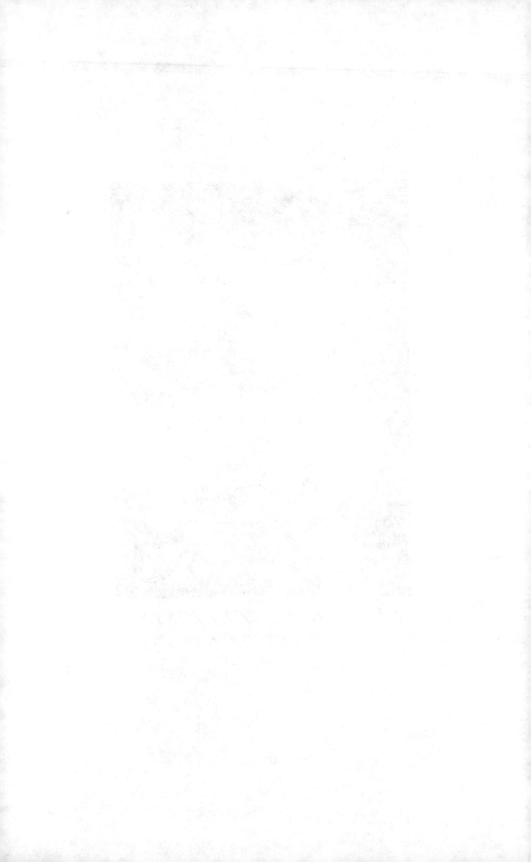

FRANCESCO
TREVISANI

P I T T O R E.

'AMMIRABIL franchezza nell' operare , e la maeftrevol deftrezza nell' adattare con na- tural proprietà , e con particolare chiarez- za di tinte numerofe figure ne' fuoi dipin- ti ; e la forza altresì del colorito confer- vata maifempre fino all' ultima vecchiezza , e colla nobile eleganza del comporre con- giunta : rendè celebre oltre modo il no- me , ed il merito di quefto eccellente pit- tore , il quale proccurò di viepiù perfezionare la maniera , ed il gufto de' fuoi lavori coll' affiduo ftudio da effo fatto nel ben confiderare e copiare le ftupende incomparabili pitture del Co- reggio , e del Veronefe.

Il giorno nono del mefe d' Aprile dell' anno 1656. nacque in Capo d' Iftria città fituata fulle frontiere di Triefte , FRAN- CESCO TREVISANI , il quale da Antonio fuo padre , archi- tetto di qualche credito , ebbe i principj dell' arte . Indi ven- ne affiftito da un certo pittore Fiammingo , affai ftimato nel colorire in piccoli fpazj orride e fpaventevoli fantafie , dimo- ftranti incantefimi e immaginarie trafmigrazioni . Tale era la capacità dello fpiritofo Francefco nell' apprendere , che non avendo ancora terminato l' anno decimo dell' età fua , inventò e colorì un piccol quadro fulla maniera del fuo maeftro ; per- lochè effendo ftata la fuddetta pittura univerfalmente reputata da quei concittadini un portento , configliarono il padre , che lo mandaffe a ftudiare a Venezia , ove farebbe certamente riu- fcito un valentuomo di primo grido .

Aderì il genitore alle perfuafive de' fuoi amici , e là inviò il figliuolo raccomandato alla direzione d' Antonio Zanchi da

FRANCESCO
TREVISANI

Efte (1), pittore nel concetto di molti di gran valore per l' ar-
bitraria difpofizione del fuo dipingere, in cui ravvifavafi l' in-
venzione di una maniera del tutto nuova, e affatto propria
de' fuoi pennelli. Adattoffi ben prefto Francefco a feguitare lo
ftile ghiribizzofo dello Zanchi, e ad operare in conformità del-
la di lui inclinazione, e capriccio, dimodochè le tele, che
allora coloriva, erano apprezzatiffime per la perfetta fomiglian-
za che aveano con quelle del maeftro.

Non tralafciava però di applicarfi anche full' opere de' pri-
marj artefici di quella fcuola, le quali conofceva affai bene ri-
tenere in fe fondamenti più ftabili, ed inftruttivi per erudire
la mente di uno attento, e ftudiofo offervatore dell' ottimo;
e diede ben tofto il Trevifani agli amatori dell' arte molte
chiare ripruove del fuo buon gufto ed intelligenza; ond' è che
facilmente gli riufcì d' acquiftarfi una vantaggiofa eftimazione
de' naturali talenti; e ciò fi conobbe dalla frequenza delle com-
miffioni, ed impegni, a' quali fi ftudiò di corrifpondere colla
maggiore attenzione e diligenza, e colla più poffibile folleci-
tudine. Nel fervore però de' fuoi ftudj, ficcome dotato ritro-
vavafi di leggiadra avvenenza, e di un' indole nobile e gene-
rofa, non tralafciò d' attendere ancora a tutti gli efercizj ca-
vallerefchi per far comparire più brillanti e aggradevoli i na-
turali fuoi doni.

Non eravi in Venezia converfazione di allegra gioventù,
in cui prima d' ogn' altro non foffe chiamato; ed egli ogni
luogo condiva col fale de' fuoi piacevoli motti, delle fue face-
zie, e delle fue poefie, che con pari brio ed erudizione an-
dava talor componendo. Impiegavafi pure con molto applaufo
in recitare all' improvvifo eroiche commedie, ed ameniffime
burlette; talchè erafi oramai renduto l' oggetto più caro e fol-
lazzevole di quella nobiltà.

Frequentando quefti piacevoli paffatempi una nobil giova-
ne Veneziana, quefta fi fentì ben prefto con un potente infie-
me e dolce incanto rapita dalla rara e vivace bellezza del no-
ftro pittore; e quantunque egli con lei fingeffe in prin-
cipio una certa bizzarra dimoftrazione d' affetto, trovoffi alla
fine della medefima ardentemente invaghito. Continuarono am-
bedue

. .

(1) Le notizie di *Antonio Zanchi* da Efte v. nel *Sandrart* ecc.

bedue per qualche spazio di tempo la loro amorosa corrispondenza , fomentata eziandio dall' incauta promessa di un futuro maritaggio ; ma ripensando poi Francesco a qual pericolo s' esponeva , avrebbe voluto in qualunque maniera ritirarsi dal contratto impegno ; ella però costante nella sua prima determinazione , ogni giorno più ne proccurava l' adempimento . Perlochè accordatisi finalmente i due amanti , risolverono d' abbandonar Venezia , e di fuggire con ogni maggior segretezza a Roma , ove lontani dall' ira , e dalle minacce de' parenti , potessero in pace unitamente condurre i loro giorni .

Giunti pertanto in quella città , si rifugiò Francesco sotto la protezione del Cardinale Flavio Chigi nipote di Alessandro VII. , dal quale accolto benignamente ebbe ben tosto commissione di colorire la tavola col martirio de' Santi Quattro Coronati , che fu poi collocata ad un altare del Duomo di Siena ; nel qual luogo vien asserito , che sia parimente di mano del Trevisani l' altra tavola esprimente i santi Apostoli Jacopo e Filippo . Dipinse inoltre pel suddetto Cardinale la bellissima tavola esprimente il martirio di Sant' Erasmo , che ebbe luogo nella principal chiesa del suo Vescovado di Porto .

S' espose pure a colorire opere pubbliche , contandosi in primo luogo il quadro posto a man destra dell' altar maggiore della chiesa di Sant' Andrea delle Fratte , che riuscì eccellentemente condotto con lode ed approvazione di tutti . E siccome per la pittura del prefato quadro eravi qualche impegno di concorrenza , fu assegnato al nostro artefice ventiquattro giorni di tempo a terminarlo ; ed egli ciò non ostante accettò la dura commissione ; e nel termine prescrittogli soddisfece a sè , a' protettori, ed al pubblico con vergogna maggiore de' suoi contrarj . Passò poscia a colorire nella chiesa di San Silvestro in capite la pittura della cappella del Crocifisso insieme co' laterali ; ed in quest' opera similmente accrebbe applauso e credito al suo valore .

Venutagli frattanto l' opportunità di servire con diversi quadri di storie , favole , e ritratti al naturale il Duca di Medina , allora ambasciatore appresso alla Sede Pontificia per la corte di Spagna , in sì fatta guisa incontrò il buon gusto di quel Signore , che volle in seguito ed ottenne di mano del medesimo artefice , ed eseguite con somma prestezza , moltissime

me copie delle più eccellenti pitture del Coreggio , e di Paolo . Una sì fatta occasione riuscì assai favorevole pel Trevisani , mentre ne potè ricavare sì notabil vantaggio pe' suoi studj , che in avvenire assai migliorando la sua maniera , seppe comparire ne' proprj dipinti corredato della graziosa dolcezza del Coreggio , e della nobile , e gustosa leggiadria del Veronese .

La stima delle sue pitture sì elegantemente condotte , renduta oramai troppo comune alla nostra Italia , non andò guari che trapassandone i confini , penetrò fino alle più remote provincie oltramontane , di dove replicate furono le ricerche , che delle sue opere gli venivan fatte ; ond' è che il Cardinale suo protettore per distinguere il merito del Trevisani appresso a' forestieri , gli ottenne la croce da cavaliere , ed in ogni incontro dimostrò per esso grandissima propensione nel favorirlo .

Passato questi a miglior vita (1) trovò immediatamente la protezione del Cardinal Pietro Ottobuoni , che desiderò da' suoi pennelli abbellita la propria galleria . Fralle pitture , che Francesco dipinse per questo Porporato , famosa riuscì la strage degl' Innocenti , il sogno di San Giuseppe , e la Samaritana ; e nel numero de' quadri contasi quello bellissimo colla santa Conversazione (2) . Altre opere similmente in varj tempi condusse il Trevisani per le chiese di Roma , ed in ispezie la stimatissima tavola col San Francesco d' Assisi in atto di ricevere le stimate , la quale ebbe luogo all' altar maggiore dell' Arciconfraternita del medesimo Santo , e l' altra tavola col transito di San Giuseppe . Condusse parimente una delle pitture laterali , nella chiesa di Sant' Ignazio ; e colorì eziandio gli angoli della cupola nella cappella , ove conservasi il Fonte Battesimale in San Pietro in Vaticano . Venne inoltre eletto dal Pontefice Clemente XI. a dipingere nella Basilica Lateranense la figura di Baruc , uno de' dodici Profeti , de' quali fu adorna (3) .

Le continue commissioni , che sempre aveva dalle principali corti dell' Europa , lo tenevano di continuo occupato , e principalmente quelle , che ebbe dalla corte di Moscovia , essendo lo Czar Pietro , cognominato il Grande , invogliatissimo del-

(1) Il Cardinale *Flavio Chigi* morì nel 1693.
(2) Quello quadro fu l' anno 1724. dal Cardinale *Ottobuoni* regalato alla confraternita di Santa Maria Maddalena al Corso , della quale era protettore ; e di presente si vede adattato ad un altare della detta chie-

sa . V. le descrizioni di Roma .
(3) I cartoni de' sopraddetti dodici Profeti furono collocati tutti infieme non ha molto nella galleria del palazzo Vaticano . V. la descrizione del detto palazzo fatta da *Agostino Taja* .

dell' egregio ftile praticato da quefto valorofo pittore . Non paffava perfonaggio per Roma , che non lo vifitaffe , e nol ricercaffe per farfi ritrarre al naturale , ed inoltre non proccuraffe ancora di fare acquifto di alcuna delle fue pitture , o foffe quefta di figure , o di architettura , o di marine , o di paefi , o di animali , o di fiori ; nel che fare riufciva eccellentiffimo , avendo un intero e franco poffeffo full' univerfalità del dipingere .

Benchè circondato da tante ftudiofe occupazioni , dava però a fuo tempo ripofo alla mano , e follievo all' affaticata fua mente coll' onefte ricreazioni fra gli amici , sfogando allora la bizzarria del fuo fpirito naturale , che fempre lieto mantenne fino all' ultimo giorno del viver fuo . A tale effetto avea fatto nella propria abitazione un vaghiffimo teatrino , ove egli , ed una fcelta converfazione d' eruditi compagni recitavano con grande applaufo all' improvvifo diverfe commedie .

Finalmente avendo principiata una tavola rapprefentante San Michele Arcangelo , cui doveva mandare a Napoli , fu forprefo da un catarro foffogativo , che nello fpazio di brevi giorni lo privò di vita il dì 30. di Luglio dell' anno 1746. , e dell' età fua il novantunefimo (1) . Al fuo cadavere furono accordate tutte le ceremonie di diftinzione , che foglionfi praticare co' nobili defunti ; perlochè la fera venne affociato con quantità di lumi nella chiefa di San Giovanni della Malva fua parrocchia ; e la mattina feguente fu tenuto efpofto fopra eminente catafalco , e con apparato lugubre per tutta la chiefa. Intervennero a queft' ultima funzione gli Accademici di Santo Luca , e numerofo popolo , che non ceffava di lodare nel Cavalier Trevifani la fquifitezza nell' arte , la fua modeftia , ed umiltà nel contegno di fe medefimo , e la fomma carità , con cui avea trattato i poverelli , i quali non mancò mai di proteggere con abbondanti e continuati foccorfi .

NIC-

(1) Nella fuddetta pittura, che efifte con altre fue opere appreffo *Domenica Trevifani* unica figliuola di lui , ed erede , fi ravvifa il grande fpirito , che ancora in quell' avanzata età mantenevano i fuoi pennelli .

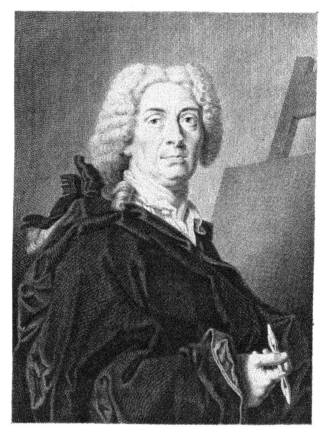

NICCOLÒ DE LARGILLIERE

PITTORE

Dom. Campiglia del.

N I C C O L O'

DE LARGILLIERE

P I T T O R E.

UONA difpofizione nell' inventare , lodevol
difegno con grandezza di ftile , e una gran
pratica nell' efprimere vivamente la fem-
bianza , e la forza delle umane paffioni ,
unita al maneggio di un pennello morbi-
do a tempo , e rifentito da' franchiffimi
colpi , furon le belle prèrogative , che a
quefto profeffore arrecarono molta ftima ed
applaufo .

Sortì il fuo natale in Parigi il dì 2. d' Ottobre dell' an-
no 1656. l' accreditato pittore NICCOLO' DE LARGILLIERE,
quantunque il padre fuo foffe originario della città di Beau-
vois , ed aveffe ftabilita la fua dimora , e la cafa di negozio in
Anverfa .

Non aveva Niccolò ancor terminati i primi due luftri
dell' età fua , quando il padre coll' occafione di dovere fpedire
a Londra diverfe mercanzie inviollo colà , acciocchè princi-
piaffe a far pratica nella maniera del trafficare . Il giovanetto
però in vece di attendere allo fmercio delle mercanzie , da un
intrinfeco e più nobil genio portato applicoffi ad imparare il
difegno . Dopo il corfo di due anni il padre informato già de-
gli ftudj che in Londra aveva fatti , richiamollo in Anverfa ;
ove facendogli con paterna amorevolezza primieramente cono-
fcere , che quanto ficuri erano i vantaggj della mercatura , al-
trettanto incerti fi erano gli onori che provengono dall' arte
del dipignere , lafciollo indi in libertà d' eleggerfi quell' im-
piego , che più volentieri gli foffe piaciuto l' efercitare .

Sentendo Niccolò rimeffa nel fuo arbitrio la rifoluzione ,
e la fcelta , francamente accettò di profeguire gl' incominciati
ftudj della pittura ; perlochè fuhito il genitore medefimo a lui

compiacendo, il raccomandò alla direzione di Francefco Goubeau, maeftro in quelle parti di qualche credito (1) ; e quantunque in quella fcuola altro non colorivafi , che fiori , frutti , pefci , animali e paefi , e talvolta ancora capricciofe bambocciate ad imitazione del de Laer , e del Miel (2) : ciò non oftante Niccolò ingegnavafi di fare le fue maggiori applicazioni fulle migliori iftorie , e full' opere eroiche di quei più rinomati profeffori .

Offervò per fei anni continovi un tenor di vita affai rigorofo ed applicato , faticando indefeffamente giorno e notte pel vivo defiderio d' apprendere ad imitare in generale la natura in ogni fua parte . Quindi afficuratofi nel credito delle fue belle ed univerfali operazioni , che felicemente incontravano, volle far ritorno in Londra , ove ful principio impiegoffi a rifarcire alquante tele d' illuftri profeffori , o dall' ingiurie de' tempi , o dalla negligenza di coloro che le poffedevano , in afpetto affai deforme malamente ridotte . Ma avendo dipoi condotto a fine varj quadri di propria invenzione lavorati in vero con diligenza e con gufto , nell' effere i medefimi efpofti al pubblico , follevarono tra' profeffori , e fra' dilettanti un impegnofa gara , ed una divifion di partito ; dal che egli ne ritraffe un notabil profitto per le numerofe commiffioni , che da molti gli venivan date .

Fra quei che approvavano gli fpiritofi dipinti del Largilliere eravi Pietro Lely (3) primario pittore del Re Carlo II. , il quale ftrinfe con lui una buona corrifpondenza d' amicizia ; ed Heu May foprintendente delle fabbriche reali , per la ftima che faceva della di lui abilità , lo fece conofcere al Re , dal quale ebbe ordine di colorire molte tele , e fu dal medefimo onorato della fua prefenza nella propria abitazione . Fattoli inoltre conofcere per valente ritrattifta , tale fu il numero de' concorrenti , che quafi era forzato , per foddisfare a tutt' i principali Signori della corte , a lavorare ancor di notte ; e viepiù avrebbe profittato in fomiglianti lavori , fe dopo quattro anni di permanenza , le civili difcordie di quel regno non lo aveffero pofto in iftato di riveder Parigi .

Do-

(1) V. l' Abregè dell' anno 1745. T. II. lume III. di quefta Serie .
(2) Le notizie di *Pietro de Laer* detto il *Bamboccio* , e (3) La vita di quefto pittore è defcritta nel Vol. III.
di *Giovanni Miel* detto *Giovannino della Vite* v. nel Vo- di quefta Serie .

Dopo d' aver preso al ritorno nella sua patria alquanto ri-
poso, per non rimanervi più lungo tempo ozioso, si diede a
ritrarre al naturale alcuni suoi parenti ed amici, dipingendo
per uno di questi il bel quadro coll' ideale invenzione del
Parnaso, che grande strepito fece per tutta la città. Francesco
Vander Mulen pittore Fiammingo, ed uno de' professori stipen-
diati dalla Reale Accademia (1), avendo osservate le ben con-
dotte opere dello spiritoso Largilliere, unitosi con Carlo Le
Brun (2) primo pittore del Re Luigi XIV., tanto questi si
adoperarono appresso al medesimo, che alla fine riuscì loro di
stabilirlo in Parigi; contuttochè il mentovato soprintendente
di Londra con premurose lettere lo invitasse a ritornare alla
corte, offerendogli posti e stipendj vantaggiosissimi.

Vinto Niccolò non solamente dal proprio naturale instinto
dell' amor della patria, quanto ancora dal timore di non di-
ventare ingrato a' suoi parzialissimi protettori ed amici, ricu-
sandone con bella e graziosa maniera l' invito, e nulla curan-
do le generose offerte, nè il proprio interesse, volle amico più
volentieri dimorare in essa, che sconoscente, ed in mezzo agli
onori vivere in altro paese. Per una tal grata riconoscenza di-
mostrata a' suoi benefattori fu da' medesimi subito occupato a
rappresentare co' pennelli in una vasta tela gli omaggi di tut-
to Parigi presentati alla Duchessa di Borgogna per mezzo di
Mr. du Bois proposto de' mercatanti, e per mezzo di altri
principali ministri della medesima capitale; la quale opera fu
in vero di gran cimento, per esser le numerose figure, che
la componevano, tutte di persone viventi, e ritratte dal vi-
vo, e disposte in forma di storico componimento. L' ammira-
bile simetria usata dall' artefice nel condurre a fine questa pit-
tura, avendo incontrato l' universale applauso de' soprammen-
tovati due professori, fece sì, che da' medesimi venisse poscia
impiegato a colorirne un' altra di somigliante grandezza, nella
quale espresse l' onore compartito dal Re Luigi XIV. a' Rap-
presentanti il popolo della Capitale col pranzare nel loro pub-
blico palazzo. In questa pittura, che indi rimase appesa nello
stesso luogo della funzione, sonovi parimente le figure ritratte

Vol. IV. O 2 al

NICCOLO'
DE LARGIL-
LIERE

(1) V. *Giovacchino Sandrart* in Academia nobilissimae (2) Le notizie di questo pittore v. nel tomo III. di
artis pictoriae . questa Serie .

al naturale ; onde Mr. Le Clerc per la maravigliofa fingolarità del lavoro non volle difpenfarfi dal regiftrarne le giufte lodi ben dovute all' eccellente autore , ficcome fece di altre fue opere , e de' famofi fuoi ritratti ch' efiftono a Santa Geneviefa (1) .

Informato il Re Luigi XIV. del grido , che in Parigi mediante l' efattezza del fuo colorito erali acquiftato quefto pittore , volle dal medefimo farfi ritrarre . Quefto così diftinto favore , che egli ricevè dal fuo Sovrano , lo neceffitò a corrifpondere con efattezza all' efpettazione che di lui aveva già concepita , ed effendo un tal lavoro riufcito a feconda de' fuoi defiderj , il Re fe ne dichiarò appieno foddisfatto . I profeffori della Reale Accademia vedendo , che con le fue molte opere aveva oltremodo accreditato il fuo nome , lo riceverono fra loro in qualità di pittore di ftorie . Inalzato al trono d' Inghilterra Giacomo II. (2) , ed avendo quefti ricercato alla corte di Francia un valente artefice per fare il proprio ritratto , e quello ancora di Maria Beatrice Eleonora della cafa d' Efte fua conforte , il Re per la ftima che di un tal uomo faceva , non dubitò di mandargli colà il Largilliere .

Nel fuo foggiorno in Londra , dopo aver fervito quei Regnanti , ebbe largo fpazio ancora di contentare co' fuoi dipinti molti di quei principali Signori . Furono , è vero , in quefto tempo maggiori le accoglienze , che gli vennero fatte per vincere la di lui repugnanza , e fermarlo pel reftante della fua vita in quella corte ; ma egli fu altresì permanente nella fua prima rifoluzione , rifiutando coraggiofo qualunque ingrandimento del fuo nome e del proprio intereffe . Finalmente dopo d' effere ftato premiato a larga mano , e con diftinti favori onorato da quella corte , e da' nobili , s' incamminò di nuovo a Parigi .

Ivi ritornato intraprefe a colorire diverfe opere , che fono fparfe per molti luoghi in Parigi ; ma la maggiore applicazione fua confifteva nel condurre i ritratti al naturale in mezze ed intere figure , che riufcivano applauditi e bramati da ogni rango di perfone (3) . Quefti però recarono notabil danno al profeguimento delle grandiofe opere di ftorie , che avrebbe potuto fare in lor vece ; e non minor perdita di tempo fi fu

per

(1) Il reftante delle opere colorite dal *Largilliere* fi poffono vedere nel Cabinet des fingularitez ecc. di Mr. *Le Comte* T. III. (2) Ciò feguì nel 1685. (3) V. il *Le Comte* nel Tom. III.

per quefto valentuomo la fabbrica di una cafa , che per fua abi-
tazione erafi eletta , cui aveva prefo l' impegno di ornare con
pitture di propria mano .

L' ultima delle fue opere , a cui diede compimento , fu
l' elegante dipinto d' una crocififfione di noftro Signore , nella
quale felicemente riufcì per la naturale imitazione non tanto
dello fpavento e pentimento negli fpettatori , e di dolore e
compaffione nelle figure di Maria Santiffima , e di San Giovan-
ni , quanto eziandio nel rapprefentare le tenebre , l' ecliffe , i
lampi , i terremoti , e la refurrezione de' morti . Queft' opera
per la grande intelligenza è ftata meritamente da tutti ftimata
uno de' parti più rimarcabili de' fuoi pennelli .

Ottenne il Largilliere mediante le fue rare virtù , ed i
fuoi talenti il pofto di Direttore della Reale Accademia ; e
còn efempio degno di lui ebbe fincera corrifpondenza ed ami-
cizia con tutti i profeffori , cui grandemente rifpettava , e
da' quali era altrettanto ftimato ; dimoftrando fempre un par-
ziale affetto per la virtù di Mr. Rigaud (1) fuo concorrente .
In fomigliante guifa godendofi con fomma pace gli acquifti del-
le proprie fatiche , e la genial converfazione degli amici , per-
venne lieto e fano fino all' età d' anni novanta , ne' quali fenza
quafi avvederfene fece paffaggio all' eternità il dì 20. di Mar-
zo dell' anno 1746. nella fteffa città di Parigi , ove avea già
fortito il natale .

GIO.

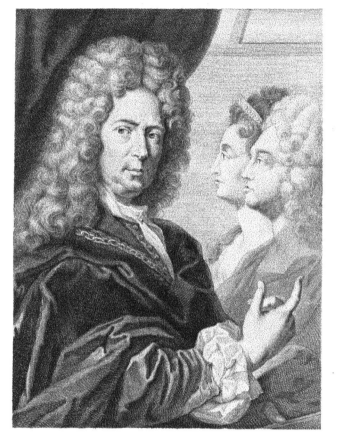

GIO. FRANCESCO DOUVEN

PITTORE

Gio. Dom. Ferretti del. D. f. Pr.

GIO. FRANCESCO
DOUVEN
PITTORE.

UANTO nuovo e lodevol guſto adoperaſſe nel formare i ritratti al naturale il celebre profeſſore GIO. FRANCESCO DOUVEN, lo dimoſtra la bella macchia del colorito, avvedutamente e con franca maniera praticata, con cui traſportò ſulle tele le varie idee, e la vera ſomiglianza degli uomini viventi. Per la qual coſa aſceſe a ſì alto credito il di lui nome, che potè in fine gloriarſi, fiancheggiato inſieme dalla fortuna, ed aſſiſtito dalla propria abilità, d' eſſere arrivato nel corſo de' ſuoi giorni a colorire l' effigie di tre Imperatori regnanti, d' altrettante Imperatrici, di cinque Re, di ſette Regine, e di un numero ben grande di Principi Sovrani e di Principeſſe, e di Miniſtri, e perſonaggj ragguardevoliſſimi.

Ruremonda città poſta nella Gheldria ſuperiore fu la patria di queſt' artefice, in cui nacque il dì 2. di Marzo dell' anno 1656. Il padre ſuo che era agente del Capitolo di quella Cattedrale, eſſendoſi per intereſſi del ſuo impiego molt' anni trattenuto in Roma, ſi era talmente affezionato alla pittura nel vedere le maraviglioſe opere di quella Metropoli, che tornato alla patria ſtabilì di far apprendere al piccolo figliuolo Gio. Franceſco queſt' arte. La di lui morte però avea toſto impedito un sì lodevol diſegno, ed avea fatto dubitare, ſe potea in qualche maniera eſeguirſi; ma la madre conſapevole già della volontà del conſorte, quando il figliuolo fu pervenuto all' età capace d' applicazione, mandollo a tal fine a Liege, raccomandato alla cura di Gabbriello Lombartin pittore aſſai nominato in quelle parti.

Dopo aver fatto il Douven regolatamente tutti gli ſtudj

ſotto

GIO. FRANCE-
SCO
DOUVEN

Sotto la direzione del suddetto maestro, ed essendosi omai fatto molto pratico nel maneggiare i pennelli, presa licenza dal Lambartin fece ritorno alla patria per ivi esercitare la da lui appresa arte della pittura. Trattenevasi allora in Ruremonda Don Giovanni Dellano Velasco consigliere e soprintendente delle finanze per Carlo II. Re delle Spagne, uomo al sommo appassionato per i progressi delle belle arti, e principalmente grande apprezzatore delle rare e pregiabili opere de' valentuomini; ond' è che n' avea raccolto nella propria casa un numero ben grande delle più rinomate di accreditati pittori Italiani. Questi pertanto osservata la buona disposizione, e l' indole studiosa del giovanetto Douven, gli offerse il comodo di poter farli un bravo maestro collo studiare a suo talento quanto ha di più difficile la professione sulle diverse apprezzate maniere di quegli egregj dipinti, che custodiva in sua casa.

Accettò subito il pittore la benigna offerta, ed il gratuito comodo del Consigliere; e dopo d' essersi seriamente applicato con gran profitto a fare esattissime copie di tutte quell' opere, attese a comporre di propria invenzione alquanti storici soggetti, nell' espressione de' quali se assai lodevolmente si diportò, pure sopra ogni credere si mostrò eccellente, e maraviglioso nel formare le teste, le quali, per vero dire, lavorò sempre con gusto delicato, e sopraffino, sì per l' aria, che dava loro, dolce ed amabile di maestà, sì ancora pe' naturali e ben intesi movimenti negli occhi. E quindi avvenne, che per questa sua singolare prerogativa fu da molti amici consigliato a darsi onninamente alla pittura de' ritratti dal vivo, nel condurre i quali si fece in breve tempo distinguere per valentuomo.

Il soprammentovato Don Giovanni per rendere maggiormente pubblica l' abilità del nuovo ritrattista, lo fece conoscere al Principe Gio. Guglielmo di casa Neoburgo Duca di Juliers, il quale avendo assai bene sperimentato il di lui valore, lo condusse a Dusseldorff, ove da lui fu presentato a quell' Elettor Palatino, ed ebbe l' onore di ritrarlo insieme con la consorte, godendo il vantaggio di colorire ancora i ritratti de' principali ministri, e de' primarj nobili di quella corte. Il numero ben grande delle opere da lui con somma gloria compite, ed il credito, che oramai mediante le medesime erasi acquistato,

to , gli meritarono d' eſſer diſtinto col decoroſo titolo di pit-
tore di quella corte . Ed allora fu , che il prefato Principe
avendolo nel paſſaggio , ch' ei fece a Vienna , condotto in ſua
compagnia , proccurò , che il ſuo valente pittore fuſſe ammeſſo
a ritrarre l' Imperadore Leopoldo I. il quale per la ſquiſitezza
dell' opera rimanendo aſſai ſoddisfatto , volle che dipingeſſe
eziandio l' Imperadrice Eleonora ſua conſorte . Oltre alla gene-
roſa ricompenſa che ottenne dalla liberalità dell' Auguſta ma-
no , fu anche regalato d' una medaglia d' oro colla Ceſarea im-
pronta , e d' una catena parimente d' oro da portarſi appeſa al
collo ; ed eſſendo fregiato di tali onoranze così diſtinte dovet-
te di poi applicarſi a colorire i ritratti di quei Principi , e
d' altri gran Perſonaggj di quella corte , i quali certamente
non furon pochi .

Tornato in Duſſeldorff furon tante le commiſſioni , nelle
quali venne occupato , che per la loro moltiplicità conoſceva
aſſai bene di non potere agevolmente corriſpondere alle pre-
muroſe iſtanze d' ognuno . Ma eſſendo ſtato dopo breve tempo
richiamato alla corte Ceſarea , gli fu d'uopo l' abbandonare qua-
lunque impegno , e trasferirſi a Vienna , dove fu impiegato a
condurre varj ritratti de' Principi dell' Imperiale famiglia . Re-
ſtituitoſi poſcia alla corte dell' Elettor Palatino ricevè ordine
dal medeſimo d' incamminarſi a Lisbona per fare i ritratti del
Re , e della Regina di Portogallo ; ed eſſendogli anche un sì
fatto lavoro riuſcito felicemente , e di comune ſoddisfazione ,
fu da' medeſimi con generoſa ricompenſa di conſiderabili pre-
mj , e di privilegj ed onori grandiſſimi decorato .

Speditoſi dalla ſua commiſſione di Lisbona , fece ritorno a
Duſſeldorff , ove continuò ad impiegarſi nel ſervizio di rag-
guardevoli perſone , fralle quali rammentar ſi dee la Principeſ-
ſa Anna Maria figliuola di Filippo Guglielmo Elettor Palatino ,
deſtinata ſpoſa di Carlo II. Re delle Spagne , della quale fece
il ritratto . Quindi chiamato di nuovo alla corte di Vienna
poco potè in quella dominante operare , poichè rimanendo of-
feſo dall' aria , che non punto gli conferiva , fu neceſſitato a
far pronto ritorno per reſpirar quella di Duſſeldorff .

Eſſendo aſceſo al ſoglio Elettorale del Palatinato il ſuo
Principe protettore Gio: Guglielmo , nell' occaſione che queſti

pafsò alle feconde nozze colla Principeſſa Anna Maria Luiſa de' Medici , figliuola del Granduca Coſimo III. di Toſcana , molto il Douven operò nelle pubbliche feſte , affiſtendò co' penſieri e colla perſona all' indirizzo delle medeſime . Terminate quéſte gli convenne viaggiare nella Danimarca per ritrarre dal vivo il Re Criſtiano V. , la Regina Carlotta Amalia della caſa de' Langravi di Haffia-Caſſel , e la Principeſſa loro figliuola . Le finezze , e i doni di quei Regnanti verſo il pittore furono oltre ogni credere generoſi , e fino nell' atto della ſua partenza fu regalato dal Re di una borſa piena di monete d' oro , e di una medaglia parimente d' oro di grandiſſimo valore .

Dalla Germania per comando della Corte Imperiale fu obbligato il Douven a paſſare ne' maggiori rigori dell' inverno nell' Italia , per portarſi quindi nella città di Modena , ove dovea ritrarre la Principeſſa Guglielma Amalia di Brunfwick Luneburgh , figliuola di Gio. Federigo di Hannower , eletta ſpoſa del Re de' Romani Giuſeppe figliuolo dell' Imperador Leopoldo I. In due grandezze dipinſe la ſuddetta Signora , in una quanto il naturale , e nell' altra in piccolo ovato ; e furono amendue queſte pitture inviate con tutta la ſollecitudine a Vienna .

In congiuntura d' eſſere il Douven nell' Italia , avendone avuto l' ordine dall' Elettrice Anna Maria Luiſa , ſi portò alla corte di Toſcana per inchinare il Granduca Coſimo III. di lei genitore , e per farne il ritratto ; e in queſto tempo preſentò al Granduca per parte della figliuola i ritratti al naturale dell' Elettor Palatino ſuo ſpoſo , e quello della ſteſſa Elettrice ; e in ſeguito avendo il pittore fatto anche il proprio , lo preſentò al Granduca , il quale ordinò che foſſe collocato nella ſerie di quella ſua galleria . Dopo aver ſoddisfatto queſto valentuomo alla propria virtuoſa curioſità nell' oſſervare il più raro delle belle arti , fece di quì partenza molto contento delle ſincere dimoſtrazioni di ſtima , e delle generoſe ricompenſe , che da queſta corte aveva riportate .

Stabilita finalmente la ſua permanenza in Duſſeldorff , atteſe ad eſercitarſi nel dipingere per varj Principi della Germania piccole iſtorie e ritratti . Nel paſſaggio poi che di quel

<div align="right">luogo</div>

luogo fece Carlo III. d' Auftria , che con tal nome portavaſi a prendere il poffeffo de' Regni della Spagna , ebbe pure Gio. Francefco il pregevole onore di ritrarre queſto Monarca , e poco dopo anche la Principeſſa Eliſabetta Criſtina di Brunſwick Wolffenbutel ſpoſa del medeſimo . Per queſti ſuoi ultimi lavori ſi viene in cognizione , che fino all' anno 1709. il noſtro valoroſo artefice viveva in Duſſeldorff , ed operava colla ſua ſolita eleganza , e maeſtria , e per quanto ſi ſa , ſtava allora godendo meritamente il nome e la gloria d' eccellente ritrattiſta , ed il copioſo frutto delle ſue accumulate ricchezze .

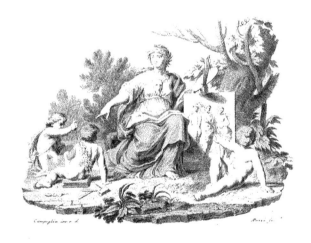

FRANCESCO SOLIMENA
*detto l'*ABATE CICCIO
PITTORE

Io. Dom Campiglia del. Ferd Gregorj Scul 1760

FRANCESCO
SOLIMENA
DETTO
L' ABATE CICCIÒ
PITTORE ecc.

TRETTAMENTE s' unirono con dolce lega a faziare l' ardente brama di fapere , che fino dalla puerizia s' accefe nell' animo del rinomatiffimo valentuomo FRANCESCO SOLIMENA , le fcienze tutte più nobili , e le ingegnofe arti liberali , facendogli un graziofo dono delle facoltà loro per ornamento maggiore del di lui ben difpofto intelletto ; laonde potè egli col fecondare i proprj talenti impegnarfi da franco poffeffore non tanto nell' efercizio delle tre arti forelle Pittura , Scultura , e Architettura , quanto eziandio nella profonda cognizione della Filofofia e delle Matematiche , aggiungendo alle medefime la dilettevole cultura della Poefia , e della Mufica , e un ammirabil poffeffo d' antica e moderna erudizione .

La patria di Francefco fu la città di Nocera de' Pagani diftante da Napoli diciotto miglia , ove nacque il dì 4. d' Ottobre dell' anno 1657. Angelo fuo padre (1) , che nell' arte della pittura occupavafi con molto credito , e che da nobiliffima defcendenza della Città di Salerno riconofceva l' origine , deftinò il figliuolo per l' efercizio del Foro , facendolo intanto applicare agli ftudj delle filofofiche , e delle matematiche difcipline . Nel tempo però che Francefco adempiva a' paterni voleri ;

(1) Alcune notizie di queflo pittore v. nel Tomo III. delle vite de' Pittori , Scultori , e Architetti Napo- letani fcritte da *Bernardo de' Dominici* alla pag. 579.

ri , foddisfaceva altresì di nafcofto al naturale fuo genio , che all' efercizio della pittura lo trafportava . Avvedutofi di ciò il padre con forti e minaccevoli riprenfioni vietò al figliuolo l' applicarfi al difegno , giuftamente temendo , che inoltrandofi quegli in tale occupazione , non fofse pofcia per ritardare , o per render vane del tutto le già concepite idee . Ma da tal dubbiezza parve , che ben prefto rimanefse liberato , allora che pafsando per Nocera il Cardinale Vincenzio Orfini , che fu poi il Pontefice Benedetto XIII. , ed efsendofi quefti portato in cafa di Angelo Solimena a lui già cognito e per la pittura , e per la varia erudizione che pofsedeva , fi prefe il piacere di efaminare il giovanetto intorno all' avanzamento fatto negli ftudj filofofici . Rifpofe egli con fingolare fpirito alle domande fattegli dal Cardinale , il quale dopo avergli date molte lodi , confortollo a profeguire col medefimo impegno gl' incominciati fuoi ftudj .

Allora il padre per diftogliere affatto il figliuolo dal difegno prefe occafione di lamentarfene in fua prefenza , informando il Cardinale , che egli furtivamente perdeva il tempo con proprio danno , e con fvantaggio degl' interefsi della cafa , impiegandofi a colorire molti difegni , che copiava dalle fue pitture , o che capricciofamente inventava . E per ingrandire il rammarico prefentogli alquanti difegni , fperando che con efsi alla mano , farebbe ftata più prefsante la proibizione di attendervi , come avrebbe defiderato . Ma la faccenda andò altrimenti , poichè quel favio Porporato avendogli attentamente confiderati , e avendo in efsi riconofciuto una fpiritofa bizzarria , e buon gufto , configliò il padre a dargli lezione nel difegno , con fargli riflettere , che fe tanto operava fenza l' indirizzo d' alcuno , poteafi con ogni ragionevolezza fupporre , che molto farebbefi avanzato negli efercizj della pittura fotto la fcorta di lui medefimo ; e che perciò lafciafse pure attendere il figliuolo a quella forte di ftudj , a' quali fi dimoftrava maggiormente inclinato , e da cui ne fperava più ficuro il profitto .

Al prudente fentimento del Cardinale acquietofsi il padre , ed in feguito s' accinfe a dar lezione a Francefco , il quale in breve copiava i nudi con indicibil bravura . Ma comecchè l' elevato fuo fpirito tediavafi in quell' obbligata foggezione , fi pofe a formar di capriccio varie invenzioni , che alla

pri-

FRANCESCO
SOLIMENA

prima toccava in acquerello , e pofcia davafi a colorirle . Ve-
duto pertanto il padre a chiara pruova , che la difpofizione del
figliuolo era più atta a maneggiare i pennelli , che la penna ,
rifolvè di farlo paſſare a Napoli , acciocchè ivi colla fcorta di
qualche valente maeſtro , e colle oſſervazioni , che poteva fare
full' opere di tanti valentuomini , giungeſſe finalmente a quella
perfezione nell' arte , che egli bramava .

Trasferitofi adunque il Solimena a Napoli fi eleſſe per di-
rettore nel difegno Francefco di Maria (1) , il quale per eſſere
ſtato allevato nella fcuola Romana , non poteva laſciar correre
negli fcolari lo sfogo d' uno ſpirito inventore e capriccioſo ,
ma voleva che s' adattaſſero ad operar poſatamente e con rego-
la ſicura . Perlochè confacendofi poco un tal rigorofo contegno
alla vivace e pronta fantafia del giovane , ſtabili d' allontanarfi
da quella fcuola , frequentando però l' Accademia del nudo ,
che in eſſa per comune ammaeſtramento fi praticava . Del re-
ſtante profeguì i fuoi ſtudj nell' arte fopra i dipinti più rari di
celebri profeſſori , che in Napoli fi ritrovano , fcegliendo fra
queſti i migliori per guida del fuo operare , avendo determi-
nato d' apprendere da ciaſcheduno quell' ottima qualità , che a
formare uno ſtile vago ed egregio fembravagli la più oppor-
tuna .

Avendo dunque nelle prime fue pitture molto imitata la
maniera di Angelo fuo padre , da queſta totalmente diſtaccoſſi
allora quando s' eleſſe di feguitar Luca Giordano nel vivace
colorito , e nelle ſpiritofe moſſe delle figure (2) , Giovanni Lan-
franco nell' efattezza de' contorni , e nell' intelligenza del po-
ſtar le figure (3) , Pietro da Cortona nelle vive efpreſſioni , e
nella grazioſa armonia de' colori (4) , e il Cavalier Calabrefe nel
rifentito chiarofcuro , e nella varietà delle fifonomie (5) . Ap-
prefe inoltre ad imitar Carlo Maratta nelle foavi idee delle te-
ſte , e nel morbido leggiadro fvolazzo , e natural piegatura de'
veſtimenti (6) . Indi nella pratica dell' operare s' impoſſefsò di
tutti quegli accidenti di lumi , sbattimentati con riverberi ed
ombre , che colla loro bellezza ed intelligenza del tutto in

cia-

(1) V. le notizie di queſto valorofo pittore nel To-
mo III. delle Vite de' Pittori , Scultori , e Architetti
Napoletani ſcritte da *Bernardo de' Dominici* .
(2) La vita di queſto pittore v. nel Volume III. di
queſta Serie alla pag. 239.

(3) V. il Volume II. di queſta Serie alla pag. 189.
(4) V. il ſuddetto Volume II. alla pag. 285.
(5) V. il Volume III. pag. 103.
(6) V. il ſuddetto Volume III. pag. 181.

ciafcheduna parte coftituifcono un gran profeffore . Onde non fia maraviglia fe in feguito giunfe ad un fegno , che oramai non più foddisfacendo co' fuoi dipinti a fe fteffo , più e più volte defiderofo di giungere all' ultima perfezione , caffava e rifaceva in parte i componimenti , e talvolta ancora quelli di più giornate .

La prima opera , che egli fi cimentaffe a lavorare in pubblico , fu la volta a frefco di una cappella nella chiefa del Gesù Nuovo , in cui rapprefentò la Beatiffima Vergine affunta alla gloria da un graziofo gruppo d' Angeli , e accompagnata da molte Virtù . Quefta pittura , che fu degna delle lodi univerfali della città , non eccettuandone lo fteffo Giordano , e altri ftimatiffimi maeftri , traffe i Padri Pii Operarj ad ordinargli due quadri a olio da porfi nelle cappelle della Croce della lor chiefa di San Niccolò della Carità . Dimoftrò in uno di quefti la Vergine Santiffima col divin Figliuolo nell' alto , e fotto i Santi Apoftoli Pietro e Paolo ; e nell' altro effigiovvi i Santi Francefco di Sales , e Antonio da Padova ; e dopo un tal lavoro colori pure la volta della medefima chiefa .

Invitato frattanto alla città di Salerno non ricusò d' andarvi per dilatare anche fuori di Napoli il proprio nome . Ivi dipinfe a frefco nella chiefa di San Giorgio i martirj delle Sante Tecla , Archelea , e Sufanna . Quindi reftituitofi a Napoli venne eletto dalle nobili Monache di Donna Regina a colorire il coro fopra l' altar maggiore , che riufcì in vero un' opera egregia ; e molto più fece fpiccare il fuo ingegno nelle pitture , ch' ebbe occafione di fare nella fagreftia della chiefa di San Paolo de' Teatini , ove in due ftorie affai vafte efpreffe la Converfione del Santo Apoftolo titolare , e la caduta di Simon Mago a' prieghi del medefimo , e di San Pietro . Nello fcuoprirfi al pubblico quefte maravigliofe pitture crebbe notabilmente in ognuno il concetto del di lui valore , e il defiderio in molti di adornare le loro chiefe con qualche fattura de' fuoi ftimati pennelli . I Gefuiti pertanto furono i primi che l' impegnarono a dipignere nella chiefa del Gesù Nuovo la cappella di San Carlo , ove in tre tondi figurò altrettante virtù , ed alcuni putti lavorati con incredibil bellezza e leggiadria .

Occupavafi il celebre Giordano nel tempo ifteffo , che il

So-

Solimena attendeva a quefto lavoro , nella pittura d' una cap-
pella contigua della ftefla chiefa ; laonde ficcome fra quefti pro-
feffori paffava una fomma quiete , cagionata dalla venerazione ,
che il Solimena aveva per qualunque opera di sì rinomato
maeftro , e parimente dal rifpetto , che Giordano portava al
Solimena per i grandi talenti , che in lui riconofceva ; così in
tale occafione fcambievolmente valutandofi , fpcffe volte av-
veniva , che l' uno andava dall' altro per vederlo operare ,
lontani vivendo da ogni maligno livore , e biafimevole invi-
dia . Paffato pofcia il Solimena a lavorare nella chiefa del Car-
mine Maggiore , vi colori nella crociata dalla parte del Vange-
lo diverfe Virtù ed Angeli , coll' Eterno Padre nello sfondo-,
e nella tavola dell' altare vi dipinfe i Profeti Elia , ed Elifeo
veftiti dell' abito Carmelitano ; e in quefta iftella chiefa lavo-
rò pure due altre tavole di affai buon gufto , e da tutti am-
mirate con fomma lode .

Ma fecondo l' univerfal giudizio degl' intendenti unica-
mente baftar potrebbe per dichiararlo un infigne ed eccellen-
te profeffore , l' egregia e fpiritofa pittura della cupola , e de-
gli angoli della chiefa di Santa Maria , detta di Donna Alvi-
ra , ove facendo con maravigliofa intelligenza trionfar l' otti-
mo , che dalle più accreditate maniere de' rinomati maeftri
aveva apprefo , effigiò una vifione ricevuta da San Benedetto
intorno allo fpiritual profitto che fatto averebbero i fuoi reli-
giofi per tutto il mondo , ne' peducci rapprefentando la Fede ,
la Speranza , la Carità , e la Purità . Inoltre colorì in quefto
iftello luogo fei quadri a olio , ne' quali dimoftrò alcuni mi-
fterj della vita del noftro Salvatore , e della fua gloriofiffima
Genitrice . Trasferitofi quindi al convento di Monte Cafino
conduffe a olio pel coro di quei religiofi in quattro vaftiffime
tele alcuni fatti di San Benedetto ; ed in feguito cominciò ad
adornare co' fuoi pennelli tre di quelle cappelle .

Vinto però Francefco dal vivo fuo defiderio di veder Ro-
ma , rifolvè di colà portarfi per offervare co' proprj occhi quel-
le rare , e quafi fovrumane opere non tanto de' tempi andati ,
quanto de' moderni , cui tutto giorno afcoltava con meritate
lodi efaltare da chiccheffia . Perlochè interrotti gl' incominciati
lavori fi portò in quella dominante , e dopo d' aver colà appaga-

ta l' ardente ſua brama coll' attento eſame dell' eccellenti pitture di quei valentuomini , fece preſtamente ritorno a Monte Caſino (1) ; dove avendo nuovamente ripreſo i ſuoi lavori, gli fu duopo tralaſciare l' impreſa per obbedire a' comandi di Filippo V. Re delle Spagne , che in Napoli l' attendeva , non tanto per avere dalle ſue mani il proprio ritratto , quanto ancora per conoſcer di viſta un ſuddito cotanto eccellente ed accreditato nella pittura .

Giunto in Napoli fu ammeſſo alla preſenza reale , e quivi principiò ſubitamente la comandata onorevole pittura , trattenendoſi frattanto il Re in famigliari diſcorſi col Solimena . Terminato il ritratto , ed eſpoſto all' oſſervazione di tutta la corte , il Re fecegli il diſtinto onore di chiamarſi ſoddisfatto della ſua bella fattura , e ſcherzando ſoggiunſe , che in avvenire non faceagli più di meſtiere di rimirarſi allo ſpecchio , mentre in quella tela potea a ſuo talento vedere la vera imagine del ſuo volto . Ritornato poſcia a Monte Caſino ſi poſe a dar compimento alle tralaſciate pitture ; terminate le quali felicemente , e con tutta la ſollecitudine , incamminoſſi di nuovo a Napoli per finire le numeroſe opere , ch' erano rimaſe ſoſpeſe per cagione di queſti ſuoi viaggi .

Spedìtoſi pertanto da sì fatti lavori , s' accinſe a condurre le pitture della ſagreſtia di San Domenico Maggiore de' Predicatori , le quali riuſcirono , ſecondo il parere de' medeſimi profeſſori , uno ſtupore dell' arte ; ed ivi è molto da valutarſi l' avvedutezza dell' artefice , che ſeppe con bella maeſtria ingannar l' occhio nella ſproporzionata lunghezza del luogo , e nell' adattare in natural proporzione un componimento di sì numeroſe figure . Effigiò adunque nell' alto di queſto dipinto quaſi sfuggente dagli occhi l' Ineffabile Triade , indi la Vergine Santillima , che le preſenta San Domenico con tutt' i Santi , e Sante del ſuo Ordine , che da lei ſi proteggono , e ſi difendono ſotto il ſuo manto ; additando quindi nel baſſo molti Ereſiarchi abbattuti e depreſſi dalla ſantità e dalla dottrina de' valoroſi eroi Domenicani . Di non minor vaghezza e perfezione riuſcì pure la pittura ſopra la porta della chieſa del Gesù Nuovo , in

cui

(1) Le maggiori oſſervazioni , che faceſſe il Solimena nel breve ſpazio di un meſe , nel quale ſi trattenne in Roma , furono ſulle opere de' Caracci , del Domenichino , del Reni , del Lanfranco , e del Maratti .

cui rapprefentò Eliodoro in atto di togliere i vafi facri dal
Tempio di Gerufalemme .

Ma bafti tutto ciò qual femplice faggio delle moltiffime
opere con maeftria di pennello ne' luoghi facri egregiamente
condotte , molte delle quali fi vedono nelle chiefe de' Santi Apo-
ftoli , dell' Arcivefcovado , del Gesù Vecchio , di San Girola-
mo , della Mater Dei , di San Giovanni in Porta , di San-
ta Maria Egiziaca , de' Miracoli , de' Padri dell' Oratorio detti
i Girolamini , ed altrove . In gran quantità parimente fon quel-
le tavole , che il Solimena dipinfe per le città e luoghi prin-
cipali del Regno , e pel reftante dell' Italia ; ficcome molti fo-
no i quadri che egli colorì per molti Sovrani , Principi , Car-
dinali , e Perfonaggj ragguardevoli , de' quali Bernardo de' Do-
minici ne regiftrò quella quantità , di cui potè averne contez-
za (1) , accennando nel tempo fteffo i foggetti in effi rappre-
fentati , ed inventati dalla fua vafta erudizione , la quale fep-
pe egregiamente fcegliere quanto di più curiofo e intereffante
hanno le ftorie facre , i favolofi racconti de' Gentili , le fimbo-
liche defcrizioni de' Poeti , ed il giudiziofo immaginare di una
pronta e bizzarra fantafia , atta a formare , e ad effere obbedita
da una mano altrettanto veloce , che efperta .

Per nulla parlare del grandiffimo numero de' differenti ri-
tratti al naturale , che di quefto valentuomo furon mandati fuo-
ri dell' Italia , rammenteremo foltanto i celebratiffimi componi-
menti , dell' Aurora per l' Elettor di Magonza ; della battaglia
data dal Magno Aleffandro a Dario , pel Re Filippo V. delle
Spagne ; la Pallade prefentata al Re Luigi XIV. di Francia ; e
l' ideal componimento di ritratti al naturale fatto d' ordine del-
la corte Cefarea , in cui figurovvi l' Imperador Carlo VI. in
atto di ricevere un libro dal Conte d' Altan alla prefenza di
molti principali miniftri della Corte , tutti trafportati dal vi-
vo non folamente nell' effigie , ma ancora negli abiti pro-
prj di gala . Son degni pure d' onorata menzione i tre vaftiffi-
mi quadri da lui coloriti per ornamento del falone nel palaz-
zo del Senato di Genova ; in uno de' quali efpreffe il martirio
de' diciotto giovani della famiglia Giuftiniani fofferto fotto
l' imperio di Solimano ; nell' altro la numerofa proceffione di

Vol. IV. Q 2 quel

(1) V. nel Tomo III. delle Vite de' pittori ecc., ed in tutta la vita che fcriffe di quefto pittore .

quel popolo nel ricevere le Reliquie di San Gio. Batifta ; e nel terzo lo sbarco fatto da Criftofano Colombo nell' Indie (1).

Non deefi finalmente paffare fotto filenzio l' univerfale rinomanza ed applaufo, che il Solimena vedde acquiftarfi da' fuoi pennelli, quando adornò de' fuoi egregj dipinti quella vaftiffima volta della galleria del Principe di San Nicandro, di palmi quarantaquattro nella fua lunghezza, e nella larghezza ventidue. Il foggetto di sì celebre pittura rapprefenta fimbolicamente le differenti ftrade, per le quali fi può falire al Tempio della Gloria, e le Virtù che premurofamente attendono a liberare da' vizj la gioventù, a cui per l' erto fentiero fervono di fcorta Pallade, e Mercurio; e due ovati con favole alludenti danno a tutto quell' ornato vaghiffimo compimento. Anche nella privata galleria di Don Ferdinando Sanfelice, cavaliere amantiffimo dell' arte, e difcepolo fopra tutti caro allo fteffo Solimena (2) conduffe un graziofo componimento arricchito di un fregio intrecciato maravigliofamente di fiori e frutti naturaliffimi; nel fare le quali cofe dimoftrava egli la fua fomma perizia, ficcome pure nel dipigner paefi con amene vedute e figure, architetture, cacciagioni, e animali di qualunque forta, e nell' efprimere eccellentemente ogn' altra cofa, la quale coftituir poffa il carattere d' un egregio ed univerfal dipintore.

Oltracciò uguale farà ancora la lode, che meritamente daraffi a quefto valentuomo per le belle opere di foda architettura condotte, co' difegni delle quali abbellir volle le fabbriche di fua abitazione o di fuo acquifto. Fra quefte ci contenteremo di annoverar foltanto l' erezione dell' altar maggiore della chiefa di San Martino de' Certofini; e dell' altro altar maggiore nella chiefa del famofo teforo di San Gennaro, arricchito dappertutto con ifcelti marmi di finiffimo lavoro d' argento e rame dorato profilati, e con puttini di graziofe attitudini rilevati. Architettò pure la porta della chiefa di San Giufeppe fopra San Potito, e di San Niccolò alla Carità. Diverfi difegni parimente di fabbriche da lui inventati furono efeguiti in Nocera fua patria, ed in altri luoghi del Regno.

Nel-

(1) V· le lettere refponfive, e di petizione fcritte al Solimena da varj Principi intorno alle fue opere, ed in ifpezie quelle del Principe Eugenio di Savoia ecc.

riportate dal *Dominici* nel fuddetto Tom. III.
(2) Di quefto v. quanto ne fcriffe il fuddetto *Dominici* nel Tomo III. nelle notizie degli fcolari del *Solimena*.

Nella Scultura fimilmente fi fece diftinguere il valorofo Solimena , avendo apprefo un tal genere di lavoro fin dalla fua giovinezza colla direzione di Lorenzo Vaccaro , in compagnia del quale molto operò (1). Ma effendochè egli tralafciaffe dipoi un tal faticofo efercizio , non altro di sì fatti lavori confervafi nelle mani de' dilettanti e profeffori , che varie ftatue di creta a maraviglia modellate , diverfe forme di geffo per getti di figure in metallo , ed alquante telte di putti al naturale , che fervono comunemente agli ftudiofi di un elegante efempio per imitare .

Dichiarato alla corona delle due Sicilie l' Infante Don Carlo di Spagna , fu ammeffo a colorire il ritratto di quel Regnante ; indi fece quelli de' di lui principali miniftri , e d' altri nobili della corte . Nella preparazione poi degli fponfali del prefato Re colla Principeffa Maria Amalia di Pollonia fu deftinato Francefco a dipingere nel palazzo reale la volta del gabinetto , e l' arcova . In quello rapprefentovvi a frefco le quattro parti del Mondo , ed il carro d' Apollo nell' alto ; e nell' altra vi colori Imeneo , Ercole , l' Unione , e l' Abbondanza , con un vago accompagnamento di numerofi puttini .

Inftancabile tuttavia per l' affuefazione dell' operare profeguì pofcia ad intraprendere nuove commiffioni , tanto di pitture pubbliche , che di private , non oftante che oramai l' avanzatiffima fua età gli fi rendeffe molto gravofa e fenfibile con un notabile deterioramento di vifta . Egli però non attribuiva quefto a difetto degli anni , ma bensì all' imperfezione degli occhiali , co' quali fovente addiravafi , come cagion principale del fuo mancamento . Per la qual cola fece far gran provvifione di occhiali da diverfe parti oltramontane , e di effi nel tempo ifteffo varie paia ne adoperava , ed impaziente a vicenda fenza alcun vantaggio mutavagli , mentre era forzato a lavorar di pratica , fenza vedere quanto il pennello efprimeva . Laonde le pitture ch' ei fece allora molto decadono dal fuo primiero vigore e fpirito , quantunque fempre rifpettabili fieno , perchè condotte dalla mano di un cotanto infigne profeffore ; checchè ne dicano i maldicenti ed invidiofi , che in tutto il lunghiffimo tratto del fuo vivere non mai ceffarono di attaccarlo . Due

(1) Del *Vaccaro* v. quanto ne fcriffe il *Dominici* nel Tomo 11I.

FRANCESCO SOLIMENA

Due anni avanti alla fua morte fi rifolvè di ritirarfi nel fuo deliziofo Cafino della Barra vicino a' Portici adornato da lui col più fpiritofo gufto, che poffedeffe nell' arte, ove godendo de' comodi della fortuna, e della falubrità di quell' aria giunfe al fine de' fuoi giorni, e ciò feguì il dì 3. d' Aprile dell' anno 1747. e dell' età fua il novantefimo. Il fuo cadavere fu tenuto efpofto con magnifica pompa d' efequie, e indi fu fotterrato nella chiefa di Santa Maria della Sanità de' Frati Predicatori nel fuddetto luogo della Barra.

Paffando adeffo a toccar brevemente l' abilità del Solimena nel poetare, quefta fi fece in lui sì eroica e foftenuta, che le fue erudite rime trovanfi impreffe in molte raccolte di eccellenti rimatori. L' oppreffione dell' acerbo affanno, che quefto virtuofo uomo provò nella perdita di un fuo caro nipote nominato Orazio Solimena, giovane che dava di fe un ottima efpettazione di riufcire fingolare nella letteratura, fu da lui in parte alleggerita nella folitaria compagnia delle Mufe, fcrivendo intorno a ciò qualche numero di Sonetti a' fuoi dottiffimi amici, e alle virtuofe femmine Donna Coftanza Menella, e Donna Aurora Sanfeverino Gaetani Ducheffa di Laurenzano (1). Attefe pure nella fua gioventù nell' ore più difoccupate della fera alla Mufica colla direzione del Cavaliere Aleffandro Scarlatti primo maeftro della Real Cappella di Napoli, divertendo pofcia con tal dilettevole efercizio il tempo deftinato al follievo delle indefeffe applicazioni, ed allontanandofi in tal guifa, com' ei bramava, da qualunque converfazione d' impegno, o di genial corrifpondenza, che gli aveffe potuto difturbar la pace del cuore, e la quiete della mente.

L' eredità del Solimena afcefe a più centinaia di migliaia, che lafciò a' nipoti, oltre al difpendiofo e nobil trattamento, che per fe, e per loro in vita erali fatto, ed oltre all' acquifto di molte poffeffioni, e di un feudo di confiderabile impiego di capitali (2).

Oltre alle rare diftinzioni, che quefto valentuomo meritamente ricevè in vita da tanti Principi, Repubbliche, e Sovra-

(1) V. alcune di quefte compofizioni riportate dal Dominici nel Tomo II., ficcome ancora nel Tomo II. delle Rime degli Arcadi. Hanno parimente colle fue rime lodata la fomma abilità del Solimena nel dipingere Biagio Maioli, e Niccolò Amenta. V. nel fud-
detto Tomo II., e IV. delle Rime degli Arcadi.
(2) Il feudo comprato dal Solimena per benefizio de' nipoti fu il Baronaggio d' Altavilla, avendolo pagato in pronto contante fettantaduemila fcudi.

vrani, anche la nazione degli Svizzeri volle moſtrarſi grata al-
la di lui eccellente virtù, facendogli intagliare in rame il pro-
prio ritratto, al quale in atteſtato di ſomma ſtima gli fu appo-
ſto il ſeguente elogio .

FRANCESCO
SOLIMENA

FRANCISCVS SOLIMENA
ITALIAE ORNAMENTVM · NVCERIAE PAGANORVM ·
IV. NON. OCT. A. MDCLVII. IN LVCEM EDITVS.
INGENII FELICITATE · ARTIS PINGENDI EXCELLENTIA
MENTIS INDVSTRIA . LAVDIBVS . HONORIBVS
DIVITIIS CVMVLATVS · PATRIAM CELEBRITATE
ARTEM PVLCHRITVDINE . NOMEN IMMORTALITATE
NOBILITAVIT.

Dan. Campiglia inv. Carol Gregori sculp.

GIU-

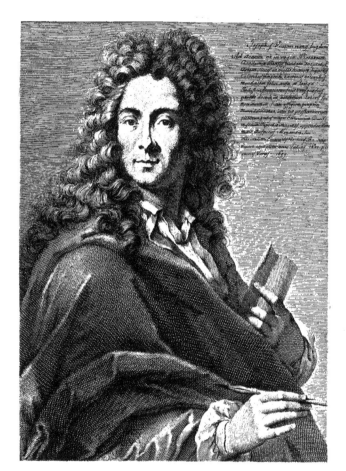

GIUSEPPE VIVIEN

PITTORE

GIUSEPPE
VIVIEN

P I T T O R E.

IGLIORE di qualunque altro artefice , che in quei tempi lavoraſſe a ſecco co' paſtelli , fu il celebre GIUSEPPE VIVIEN ; poichè altri non fuvvi mai , che ciò eſeguiſſe con maggior vaghezza di tinte , nè con più grazia e rilievo delle figure , nè parimente con tanta morbidezza e paſtoſità di carnagioni , quanto egli , che il tutto ſeppe maraviglioſamente dimoſtrare ne' ſuoi ingegnoſi dipinti ; onde meritò di eſſere ne' ritratti a paſtelli comunemente reputato dalla nazion Franceſe qual altro Vandick del ſecolo preſente , per aver egli inalzato un tal genere di operare al paragone de' più eſperti ed eleganti pennelli a olio .

Lione provincia della Francia fu la patria del Vivien , ove nacque l' anno dell' Era comune 1657. Atteſe fin dalla ſua giovinezza agli ſtudj della pittura ; indi avanzato nell' età , pel deſiderió di perfezionarſi nell' arte volle trasferirſi in Parigi , perchè aveva ſentito che ivi con lama d' inſigne maeſtro riſuonava il nome di Carlo le Brun (1). Sotto la direzione adunque di queſto inſigne profeſſore arrivò a poſſedere qualche credito , mentre dopo un' indefeſſa applicazione gli riuſcì di pubblicare alquante tele a olio colorite in vero con iſpirito e diligenza , e condotte a fine colle buone e ſicure regole dell' arte ; perlochè furono i ſuoi lavori ſtimati degni di lode , e mediante la vaghezza de' medeſimi meritò d' eſſere impiegato in ſervizio di varie perſone qualificate .

Fu primiera cagione a Giuſeppe di ſingolare applauſo , ed eſtimazione la belliſſima tavola alta dieci piedi , e larga dodi-

Vol. IV. R ci,

(1) V. il Vol. III. di queſta Serie .

ci , nella quale rapprefentò al naturale tutta la famiglia di Mr. Rhode ; e maggiormente fi rendè celebre il fuo gran nome , allorchè efpofe al pubblico l' altra tavola , in cui con ideal bizzarriffimo componimento aveva rapprefentato il Maggio . E' ben vero però , che egli fi fece maïfempre diftinguere fopra d' ogn' altro nel condurre i ritratti ; e febbene quelli , che fece a olio , erano giuftamente giudicati degni di molta ftima , nondimeno non furon giammai tanto ammirati dagl' intendenti , quanto i ritratti , ch' ei conduffe a paftelli , che in niuna parte cedono alla vivacità , alla vaghezza , all' armonia , al buon gufto , e alla forza del chiarofcuro delle tinte a olio .

La fingolarità del fuo valore lo fece eziandio meritevole di effere ricevuto nell' Accademia Reale de' Pittori , e Scultori , e di effere ammeffo a ritrarre più volte la famiglia Reale , da cui ottenne un pofto nelle fabbriche de' Gobelini . I ritratti di Mr. Lambert , e di Mr. Manfart fono due lavori , che fanno conofcere a qual alto grado follevaffe la maniera del colorire co' paftelli ; onde afferifce uno Scrittor Francefe , che qualunque particolar lode che venga data a queft' artefice sì da' Poeti , che molti fecero foggetto delle fue rime i di lui dipinti , che da altri Storici , farà fempre di gran lunga inferiore all' incomparabil fuo merito [1] .

Hanno meritamente luogo le opere di quefto illuftre autore nelle gallerie de' Principi e Sovrani dell' Europa , e fono tenute in gran conto da' profeffori , i quali ammirano oltre alla forprendente perfezione del lavoro , l' impegno cotanto bene efeguito di condur figure intere , e ritratti ftoriati , o con varie vedute , o con favole , o allegorie abbelliti col folo tocco del paftello . Alquanti di quefti quadri fono ftati intagliati in rame da' più efperti incifori , e ricevuti con applaufo e ftima da ogni dilettante delle belle arti [2] .

Trasferitofi pofcia a Brufelles incontrò numerofe occafioni di operare per quella nobiltà . Ivi pure l' Elettore Maffimiliano Emanuelle Duca di Baviera ordinò al pittore il fuo ritratto , che in ogni fua parte fu dal Vivien maravigliofamente terminato ; perciò quel principe trovatofi appieno foddisfatto ,

ac-

[1]. V. Mr. *Lacombe* dans le diêtionnaire portatifi des [2] V. il *Le Comte* nel fuddetto Tomo.
beaux arts ecc. , il *Le Comte* Tom. III. , il *Moreri* ecc.

acciocchè non fi guaſtaſſe una sì bella fattura, il fece porre ſotto il riguardo d' un criſtallo alto quarantotto pollici, che di tal proporzione era la grandezza del dipinto. Indi dopo aver con ſomma generoſità premiato l' arteſice, l' onorò ancora del titolo di ſuo primo pittore (1).

Il buon concetto, che aveva giuſtamente formato il ſuddetto Elettore del merito di Giuſeppe, l' induſſe ad ordinargli il proprio ritratto per inviarlo a Coſimo III. Granduca di Toſcana, perchè gli faceſſe dar luogo nella famoſa ſtanza dell' Imperial Galleria di Firenze, ove conſervanſi gli altri originali de' più rinomati valentuomini dell' arte. Corriſpoſe ben volentieri il Vivien all' intenzioni dell' Elettore, e con ſomma diligenza, e buon guſto terminò quell' opera, che avrebbe ſempremai conſervata la memoria del ſuo nome, e che render dovea una perpetua teſtimonianza del ſuo valore (2).

Trasferitoſi in appreſſo in Colonia fu da quell' Arciveſcovo Elettor Giuſeppe Clemente benignamente ricevuto ed impiegato in ſuo ſervizio, dichiarandolo pittore ordinario della corte. Nel tempo che egli dimorava in Bonna reſidènza ordinaria di quell' Elettore, ricevè la commiſſione dal Duca di Baviera di colorire la riunione ſeguita in tutta quella famiglia Elettorale. Ciò avendo egregiamente condotto a fine il valoroſo Vivien, riſolvè di portarſi in perſona a preſentarlo a quell' Elettore; ma allorchè egli fi preparava alla partenza, gravemente infermatoſi finì di vivere l' anno 1735., e dell' età ſua il ſettantotteſimo.

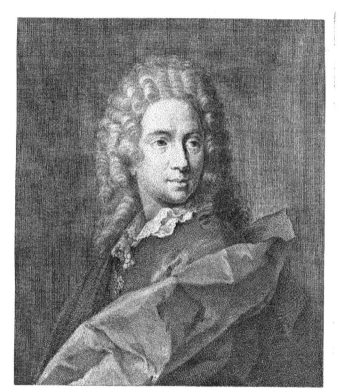

IACOPO D'AGAR

PITTORE

I A C O P O D' A G A R

P I T T O R E.

 UELLA pregiabile eſtimazione , ed univer-
ſale applauſo , che eſſer ſuole agli animi
virtuoſi e gentili il frutto più giocondo
del loro merito , e quel proprio nobile
ed onorevole ingrandimento , cui giuſta-
mente poſſon ſperare gli ſpiriti valoroſi ,
come la più grata e favorevole ricompen-
ſa de' loro ſudori ; ſeppe incontrare felice-
mente il rinomato pittore I a c o p o d' A g a r
coll' eccellente maneggio de' ſuoi pennelli ; e colla ſquiſitezza
ed eleganza de' ſuoi dipinti , per mezzo de' quali ſi fece diſtin-
guere , e celebrare quale illuſtre profeſſore de' tempi ſuoi .

Nella città di Parigi l' anno 1640. nacque queſto valente
artefice , il quale ſeguendo la naturale inclinazione del ſuo vi-
vace talento , e dalla ſcuola Fiamminga ſotto la direzione di
Ferdinando Vovet avendo ben preſto apparato l' arte del di-
pingere , s' impiegò ne' primi tempi ad eſprimere diverſi fat-
ti d' iſtoria con molta lode . Ma conoſcendo egli forſe di non
potere in sì fatti lavori acquiſtarſi quella fama , e quel credi-
to , che andava ogni dì più deſiderando , s' applicò con tutto
l' impegno a colorire i ritratti dal vero ; ed in tal nuovo ge-
nere d' eſercizio riuſcì sì valoroſo ed eccellente , che in breve
tempo ſi fece ſtrada all' acquiſto d' un concetto ſtraordinario in
tutte le parti delle Fiandre .

L' elegante e piacente maniera di colorire dell' Agar eſſen-
do pervenuta nelle principali corti dell' Europa , gli guadagnò
appreſſo i dilettanti una ſtima ben grande ; talchè avendo egli
avuto vaghezza di trasferirſi nel Regno di Danimarca , appena
giunto in Coppenaghen , benignamente fu accolto da quel Mo-
narca ; e venne ſubito impiegato al ſuo ſervizio .

Indicibili furono le continove incumbenze , che egli rice-
vè

vè da quella primaria nobiltà , bramando ognuno d' avere
ne' fuoi gabinetti il proprio ritratto al vivo efpreffo da' felici
pennelli di quefto valentuomo . Vedendo pertanto il Re Cri-
ftiano V. in quale alto grado di riputazione era l' Agar tenuto
comunemente , per rendergli anch' effo un chiaro contraffegno
di fincera ftima , e di aggradevole diftinzione , fi degnò di di-
chiararlo fuo gentiluomo di camera , e con generofo ftipendio
l' onorò del titolo di primo pittore della corte . E perchè al
prefato Monarca era arrivata la notizia , che i fovrani Prin-
cipi di Tofcana fi erano accinti a raccogliere per la loro Gal-
leria una fcelta ferie di ritratti originali de' più egregj profef-
fori di pittura , volle che anco l' Agar , acciocchè pur nell' Ita-
lia , e nella Tofcana foffe a tutti noto il di lui valore , inviaf-
fe a' medefimi Sovrani la propria effigie , che da effo fu colo-
rita nell' anno 1693. come apparifce dall' appreffo ifcrizione ,
colla quale fu accompagnato il ritratto , e che fcritta fi legge
nel di dietro della tela . \

STEMMATE DISTINGVOR, ET ARTE:
IACOBVS D' AGAR SEREN. POT. DAN. ET
NORV. REGIS NOBILIS AVLICVS, ET PRIMARIVS
PICTOR HIS COLORIBVS DEPINXIT
A. C. 1693.

Effendo morto nell' anno 1699. il Re Criftiano V. gli fuc-
ceffe nel trono il fuo fecondogenito Federigo IV. , e quefti pu-
re ereditando infieme col regno il nobil genio per la virtù ,
che dall' augufto fuo genitore fi poffedeva , ammirò il valore
ed il pregio d' un tanto artefice , ed a lui confermò quegli
onori , e ftipendj , ch' ei già godeva .

Ma comecchè nell' animo dell' Agar ardeva maifempre un
vivo defiderio di maggior gloria , ed infieme un' intenfa bra-
ma d' ulteriore guadagno e vantaggio , quindi è che ful prin-
cipio di quefto prefente fecolo , avutane prima la permiffione
dal Sovrano fuo protettore , rifolvè di viaggiare nell' Inghilter-
ra ; e ben tofto conobbe , quanto era grande per ogni dove la
ri-

rinomanza del fuo fapere, mentre in tutti i luoghi, pe' quali gli era duopo paffare, gli convenne lafciare in molti ritratti da lui dipinti una perpetua memoria, e una certa ripruova della fua perizia. Arrivato in Londra ottenne fubito, e fenza verun contrafto la gloria, ed il nome d' un efperto ritrattifta, dimodochè quella culta nobiltà amante al maggior fegno delle fcienze, e delle belle arti, non lo tennero giammai oziofo, contandofi in gran numero i ritratti, che effo vi colori.

Parendogli finalmente d' efferfi acquiftato con tante fue opere quel nome, e quei vantaggj, che egli defiderava, fece ritorno alla corte di Danimarca, dove nell' anno 1716. finì di vivere con fommo rammarico di tutti gli ammiratori della fua rara virtù.

IACOPO
D' AGAR

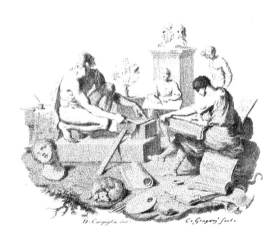

D. Campiglia inv. C. Gregori scul.

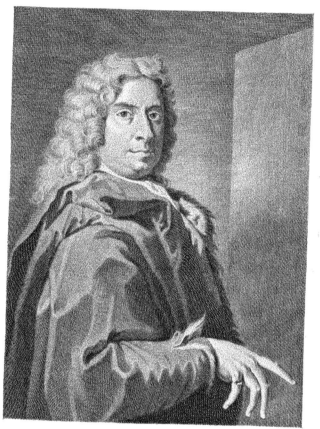

SEBASTIANO RICCI
PITTORE

Dom. Campiglia del. P. A. Pazzi

SEBASTIANO
R I C C I
P I T T O R E.

ROPIZIO afcendente felicitò fempremai gli ftudj, le operazioni, ed il genio de' Grandi a favore di quefto valentuomo, onde ebbe vaftiffimo campo di farfi conofcere ed ammirare non folamente dall' Italia, ma ancora dalle più culte nazioni oltramontane, e di renderli inoltre un aggradevole oggetto di virtù, e perciò bramato dalle principali corti dell' Europa. Traffe il natale Sebastiano Ricci in Belluno città della Marca Trevigiana l' anno di noftra falute 1659., ove dopo aver attefo per qualche tempo a' principj delle lettere, diedefi quindi ad imparare il difegno. Offervando i fuoi parenti la gran difpofizione, che per quello moftrava, rifolverono di fecondare il fuo genio inviandolo a Venezia, acciocchè ivi collà fcorta de' buoni maeftri fi applicaffe totalmente alla pittura.

Giunto il Ricci in Venezia accomodoffi fubito nella fcuola di Federigo Cervelli Milanefe (1) pittore ftimato affai per la buona macchia, con cui accordava i fuoi dipinti; e quivi fotto la fua direzione s' applicò pel corfo di nove anni a bene impoffeffarfi nel difegno, e pofcia nel colorire. Compiuto un tal tempo fi licenziò dal maeftro defiderofo di fare un profittevol viaggio per la Lombardia; ed in ciò parve che fecondaffe la forte i fuoi buoni defiderj, poichè dopo d' efferfi prima trattenuto per qualche tempo in Bologna a copiarvi le più fingolari pitture, ed indi profeguendo il cammino per le altre città, ultimamente nella perfona di Ranuccio II. della cafa Farnefe Duca di Parma, gli riufcì di ritrovare un generofo protettore a' fuoi ftudj, ed a' fuoi avanzamenti.

Vol. IV. S Qui-

(1) Alcune notizie di *Federigo Cervelli* v. nella defcrizione de' cartoni di *Carlo Ciguani*, e nel *Bofchini*.

Quivi effendofi impiegato con molta lode in condurre di-
verfe pitture , fece chiaramente conofcere quanto valente di-
pintore egli foffe ; perciò d' ordine del fuo Principe protettore
fu mandato a Piacenza per colorire alcune opere ; ed avendo
quelle incontrato la ftima, e l' approvazione del fuo medefimo
mecenate , egli pensò di farlo maggiormente perfezionare nell'
arte , ed a tal fine fi degnò d' inviarlo a Roma, affegnandogli
l' abitazione nel Palazzo Farnefe , ed oltre a un decorofo man-
tenimento un onefto menfuale ftipendio . Gli ubertofi frutti,
che il Ricci raccolfe nel foggiorno di Roma dalla continua of-
fervazione , e ftudio fulle opere più rinomate ed infigni, e
che feppe dipoi accompagnare ed unire con quelli già acqui-
ftati in Venezia , e nella Lombardia , ed indi accrefciuti in
Tofcana , ed in Milano, furono elegantemente defcritti da un
autore anonimo della Scuola Veneziana (1).

Paffato all' altra vita il Duca Ranuccio (2) mancò al Ricci
colla di lui protezione ogni affegnamento goduto ; laonde ri-
folvè d' abbandonar la città di Roma , e di trasferirfi a Milano,
fperando ivi d' incontrar miglior forte. Ed in fatti quefta fperi-
mentolla affai favorevole , poichè non guari andò , che il Mar-
chefe Calderara con dimoftrazioni d' un parziale affetto l' accol-
fe , e l' impiegò a dipingere nel proprio palazzo . Dilatatofi in
tal maniera il nome e la fama dell' abilità del Bellunefe , non
gli mancarono in feguito occafioni di foddisfare al genio , ed
al gufto di quella nobiltà . Fu anche prefcelto a dipingere al-
quante opere in pubblico , fralle quali havvi la cupola del ci-
mitero dell' infigne Bafilica di Santo Stefano in Brolio , in cui
graziofamente efpreffe una Gloria d' Angeli ; e la tavola dell'
l' altar maggiore della chiefa di San Vito al Carrabio rappre-
fentante la Vergine Santiffima col Bambino Gesù , e San Giu-
féppe (3). Ma nel tempo che maggiore appariva il concorfo al-
la fcuola del Ricci , egli , qualunque ne foffe il motivo , abban-
do-

(1) Afferifce quefti in un' erudita ed efatta defcrizione
(impreffa in Venezia nel 1749.) di fette maravigliofi
quadri , ne' quali il *Ricci* efpreffe altrettante prodi-
giofe azioni operate da Crifto Signor noftro , che il
medefimo pittore nella fua maniera d' inventare , e
d' efeguire dimoftraffe in ciafcheduno di effi il pof-
feffo da lui acquiftato di tutto l' ottimo , che fi am-
mira ne' dipioti de' più fublimi maeftri ; talchè nel-
l' opere di lui fi vegga trionfare la naturalezza mae-
ftofa di *Tiziano* , le moffe fpiritofe del *Tintoretto* , i
leggiadri componimenti del *Veronefe* , lo fpirito , e
la giuftezza di *Raffaello* , il rifentito di *Michelagnolo* ,
il graziofo di *Giulio Romano* , l' efattezza vigorofa
del *Vinci* , il dotto compendio de' *Carracci* , la tene-
rezza di *Guido* , la viva efpreffione del *Domenichino* ,
l' angelica purità del *Coreggio* , la dolcezza del *Par-
migianino* , ed il fevero ed il piacevole de' *Procaccini*.
Fin qui l' anonimo Scrittore .
(2) Che feguì nell' anno 1694.
(3) V. il Tomo II. , e IV. di *Serviliano Latuada* .

donato ogni impegno contratto , improvvifamente fece parten- za da Milano , e trasferiſſi di nuovo a Venezia .

Ivi divulgatoſi lo ſquiſito modo di colorire praticato da queſto artefice , incontrò fubito da quei dilettanti , deſideroſi che in ozio non reſtaſſero i ſuoi pennelli , sì numeroſe le occaſioni di operare , che non gli era conceduto tanto reſpiro , e ripoſo , quanto richiedeaſi alla naturale indigenza del ſuo corpo . Fu quivi pure impiegato ad operare in pubblico ; ed una delle prime pitture che vi faceſſe , diceſi eſſere la ſoffitta della chieſa dell' Aſcenſione , figurando in eſſa la ſalita al Cielo del Redentore , e nel piano gli Apoſtoli ſpettatori di sì ammirabile avvenimento . Dipinſe ancora nella chieſa di San Gemignano la cupola , facendovi la Reſurrezione di noſtro Signore ; e nella ſoffitta di San Marziale vi figurò il Padre Eterno con una vaghiſſima Gloria d' Angeli .

Quindi ebbe incumbenza di condurre uno de' quadri laterali , che ſono nella chieſa di San Baſſo , rappreſentandovi il martirio di quel Santo ; ed in San Vitale colori la tavola col miſtero dell' Immacolata Concezione . Dipinſe parimente nella cupola delle Monache di Santa Croce i Santi Benedetto e Scolaſtica , e più baſſo San Lorenzo Giuſtiniano . Ma comecchè giornalmente creſceva il concetto di queſto valentuomo , così fu reputato degno e capace di porre le mani a render la primiera forma e bellezza ad una pittura , che Paolo Veroneſe avea già fatta nella cappella maggiore della chieſa di San Sebaſtiano de' Padri della Congregazione di San Girolamo , che il tempo e la negligenza aveva fatta quaſi perire .

Invitato poſcia alla Corte Imperiale di Vienna , dove era oramai pervenuto il grido dell' egregio ſuo operare , immantinente preſe il cammino per quella parte . Numeroſe contanſi le pitture , che gli fu d' uopo condurre per la famiglia Imperiale , per li primarj miniſtri , e per altri ragguardevoli perſonaggj . L' opera però , che più diſtingueſſe le rare doti , cui poſſedeva nell' arte quello pittore , è per comun ſentimento il lavoro che egli fece nella maeſtoſa ſala di Schoenbrun , per cui ottenne reputazione e lodi indicibili , accompagnate da premj di liberale e ſtraordinaria ricompenſa .

Speditoſi dalle ſuddette incumbenze preſe congedo dalla

corte per incamminarsi a quella di Toscana . Quivi accolto
graziosamente dal Gran Principe Ferdinando , occupossi in suo
servizio a dipingere nel palazzo de' Pitti. lo sfondo di un salotto a terreno , ornando i soprapporti del medesimo luogo
con alcuni spazj a chiaroscuro lumeggiati d' oro . Indi passò nella real villa di Castello , e lavorò in essa uno sfondo al primo piano delle stanze nobili . Fece inoltre d' ordine del prefato Gran Principe l' elegante tavola a olio esprimente il Crocifisso con San Carlo Borromeo , che ebbe luogo nella chiesa
delle Monache di San Francesco . Soddisfece parimente alle richieste particolari di questa nobiltà , mentre nel palazzo de'
Marucelli in via San Gallo adornò alquante camere terrene con
nobilissime pitture a fresco , e certe lunette , in cui dimostrò
varie leggiadre figure , le quali colori nel campo d' oro . Altre opere a olio si trovano ne' gabinetti privati , e nel soprammemorato palazzo de' Pitti diverse se ne conservano .

Appena erasi restituito il pittore dalla Toscana in Venezia , che gli convenne prepararsi pel viaggio di Londra , colà
invitato dalla Regina Maria . A tale effetto venne a prenderlo
Marco Ricci celebre pittore di architetture , e di paesi (1) , il
quale da qualche tempo con fama di bravo pittore soggiornava
nell' Inghilterra . Arrivato alla corte di Londra , i suoi primi
pensieri furono indirizzati in servigio della Regina , e poscia
nel corrispondere alla brama di molti Cavalieri , e principali
Signori , dimodochè la moltiplicità delle commissioni durarono
per lo spazio di circa a dieci anni , dopo i quali avendo lasciato di se in tanti pregiabilissimi parti del suo ingegno un'
eterna memoria in quelle parti , s' incamminò col nipote verso
l' Italia , ove trasportarono ambedue l' avanzo di una gran somma d' oro .

Stabilitosi questa volta in Venezia , depose affatto ogni
pensiero di più viaggiare ; perlochè in somma quiete vivendo , distribuì il proprio regolamento in modo , che potesse soddisfare alle copiose commissioni , che da tutta l' Europa giornalmente riceveva , e a quegl' impegni , che per lo Stato Veneto , e per la Savoia non potea dispensarsi dall' accettare . Laonde .

(1) *Marco Ricci* fu ancora esperto intagliatore in rame ; specialmente di paesi ; alcune notizie di questo
pittore v. nella soprammemorata descrizione de' cartoni disegnati ecc.

onde avanti di dar termine alle notizie di queſto illuſtre arte-
fice regiſtreremo alcun' altra delle opere da lui pubblicamente
dipinte , e che dagl' intendenti vengono unicamente chiamate
col meritato epiteto di ſingolari e famoſe .

Le Monache adunque del Corpus Domini poſſeggono nel-
la loro chieſa lo ſtimatiſſimo quadro col San Domenico in atto
di gettare i ſacri libri ſulle fiamme , che rimangono illeſi per
confuſione degli oppoſitori Eterodoſſi , e l' altro diviſo in due
ſpartimenti da' lati dell' altare del Crocifiſſo , nel primo de' qua-
li figurò la comunione degli Apoſtoli , e nel ſecondo vi ſi ve-
de rappreſentata la ſtanza, che era già ſervita per la Cena ; a cui
s' aſcende per una ſcala , dimoſtrando in eſſa , non ſenza qual-
che bizzarra inveriſimiglianza , alcuni degli Apoſtoli, che ivi an-
cora ſi ſtanno lavando ; ed intorno alla menſa vi poſe certi ſer-
venti che s' affaticano per iſparecchiarla . I Padri Caſſinenſi han-
no nella loro chieſa di San Giorgio Maggiore un' inſigne pittu-
ra nella tavola , colla Madonna nell' alto , e nel piano con gli
Apoſtoli Pietro e Paolo , ed altri Santi . Nella ſcuola grande
della Carità ſi conſerva la rinomata ſtrage degl' Innocenti , e
nelle Cappuccine , dette di Caſtello , ſi vedono tre quadri po-
ſti nell' ordine ſuperiore della chieſa , uno de' quali rappreſen-
ta il Batteſimo di Criſto con varie figure ed angeli , l' altro
l' ultima Cena cogli Apoſtoli , e l' ultimo l' Annunziazione di
Maria Santiſſima .

Per le Monache de' Santi Coſimo , e Damiano nell' iſola
della Giudecca dipinſe tre tele aſſai vaſte eſprimenti il trionfo
dell' Arca , Salomone che parla col popolo nella dedicazione
del tempio , e Moſè che fa ſcaturire l' acqua dalla pietra , ed
in queſt' ultima tavola , oltre all' inſigne lavoro di Sebaſtiano ,
havvi eziandio un belliſſimo paeſe colorito da Marco ſuo nipo-
te . Anche per la facciata della chieſa Ducale di San Marco
fece l' invenzione ed il cartone da eſeguirſi in Moſaico ; il
quale dimoſtra l' arrivo in Venezia del Corpo di San Marco ,
incontrato dal Doge , dal Patriarca , dalla Signoria , e da po-
polo innumerabile . E per la nuova chieſa de' Domenicani Ri-
formati , detti i Geſuati , colorì la tavola col San Pio V. ,
San Tommaſo d' Aquino , e San Pietro martire .

Parimente le chieſe de' Santi Apoſtoli , di Sant' Angelo , di
San

San Rocco , ed altre reſtano ornate da' monumenti della gran
perizia , e del ſapere del Ricci (1) ; ma noi tralaſciando queſte
accenneremo unicamente per fine i ſette quadri , che egli rica-
vò dalla ſtoria ſacra de' Vangeliſti , rappreſentanti la Samarita-
na , la Maddalena penitente , l' Adultera , il miracolo operáto
da Griſto nella donna Emorroiſſa , la Probatica Piſcina , il di-
ſcorſo fatto da Criſto ſul monte a' novelli Apoſtoli , e l' Ado-
razione de' Magi (2).

I dolori della pietra , che da molto tempo erano ſtati aſſai
ſenſibili a queſto pittore , coll' avanzarſi degli anni , e delle
applicazioni principiavano a renderſi quaſi inſoffribili . Pur non
oſtante dopo una ſerie sì copioſa d' opere da lui dipinte ſenza
alcun ripoſo e ſollievo , venutagli commiſſione dalla corte Ce-
ſarea di colorire una tavola di undici braccia d' altezza , che
doveva eſſer collocata in quella chieſa di San Carlo , egli im-
mediatamente fece il penſiero del ſoggetto , che doveva rap-
preſentare l' Aſſunzione di Maria Vergine alla preſenza degli
Apoſtoli . Poſtoſi quindi con indefeſſa applicazione all' opera , la
conduſſe in breve al deſiderato compimento , ed avendola ſpe-
dita a Vienna ebbe il contento di ſentire le univerſali lodi ,
che furono date all' egregia ſua pittura .

Ma comecchè i tormentoſi dolori cagionatigli ſovente dal
ſuo male l' avevano oramai ridotto ad un infeliciſſimo ſtato ,
così pieno di coraggio , quantunque avanzato negli anni , fece
riſoluzione d' eſporſi alla penoſa , e inſieme pericoloſa operazio-
ne del taglio , dalle conſeguenze della quale rimaſe finalmente
eſtinto il dì 13. di Maggio dell' anno 1734. , e dell' età ſua il
ſettantacinqueſimo . Al ſuo cadavere fu data ſepoltura nella
chieſa di San Moſè con eſtremo diſpiacere , e compatimento
di chiunque l' aveva conoſciuto .

ADRIA-

(1) V. Mario Boſchini , ed il Paſcoli nel Tomo II.
(2) V. la deſcrizione de' cartoni diſegnati da Carlo Ci-
gnani , e de' quadri dipinti da Sebaſtiano Ricci , poſ-
ſeduti dal Sig. Giuſeppe Smith Conſole della Gran Bret-
tagna appreſſo alla Sereniſſima Repubblica di Vene-
zia ecc. In Venezia 1749. preſſo il Paſquali .
Queſti quadri furono dipoi intagliati in rame dal cele-
bre inciſore Gio. Michele Liotard di Ginevra .

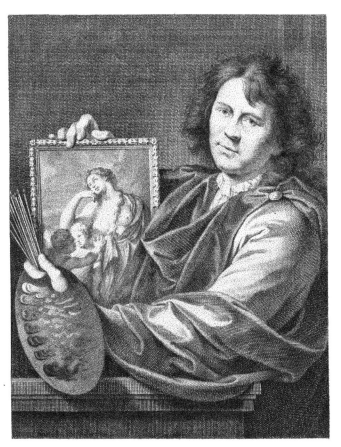

ADRIANO VANDER WERFF
PITTORE

ADRIANO
VANDER WERFF
PITTORE.

ANNO gl' intendenti ravvifato un compleffo d' ottime parti nell' invenzione , e nel colorito di quefto diligente pittore, che ebbe in forte di poter far valutare a caro prezzo la propria induftria , e la foverchia lunghezza di tempo , che nel terminare i fuoi dipinti poneva ; laonde fe una tale ftudiofa attenzione a tant' altri valentuomini arrecò fommo pregiudizio , e fu motivo della loro miferia , quefto avventurato artefice potè gloriarfi d' averne ricavati utili ftraordinarj , protezione de' grandi , generofi ftipendj , e decorofo credito al di lui nome .

Da nobil famiglia della città di Rotterdam traffe il natale lo ftimato profeffore ADRIANO VANDER WERFF l' anno 1659: Il padre fuo avendo ben confiderata la naturale inclinazione , che il figliuolo avea pel difegno , lo fece prima inftruire dal ritrattifta Picolet , indi accommodollo nella fcuola dell' accreditato maeftro Angiolo Andrea Vander Neer (1) . L' attenzione , e l' affetto del precettore per quefto fuo allievo pafsò in un forte impegno di rilevarlo ornato di peregrine cognizioni ; ed in fatti dopo d' avergli fatto ftudiare il più raro , che fi ritrovava ne' gabinetti di quella città , volle che imitaffe un quadro di Francefco Mires (2) , il di cui ftile rendevafi a tutti gli ftudenti difficiliffimo . Accettando volentieri Adriano la commiffione , proccurò di riufcir con tutta l' immaginabil felicità ed imitazione nell' azzardofo cimento , come appunto feguì ; poichè conduffe al fuo defiderato fine queft' opera con un applaufo indicibile sì del maeftro , che degli fcolari , ed eziandio di tutti i dilettanti .

Paf-

Paſſato poſcia in compagnia del Maeſtro a Leiden , e dipoi in Amſterdam , ivi ebbe un largo comodo di ſtudiare ſotto la di lui direzione le opere più ſtimate , che vi ſi trovavano ; e dopo avervi per qualche tempo continuato i ſuoi ſtudj, principiò a comporre e colorire di propria invenzione alcuni quadri , cui gli riuſci di eſitare per mezzo di quei mercanti per un prezzo aſſai grande . Fece in ſeguito il proprio ritratto ſomigliantiſſimo nelle fattezze , viviſſimo per le tinte , e cotanto riſaltante pel chiaroſcuro , e per l' attenta diligenza nel terminarlo , che fu reputato un eccellente lavoro dell' arte . Arrivato in tal guiſa a goder l' approvazione degli amatori della pittura', inoltroſſi ad inventar ſoggetti , che poteſſero incontrare più facilmente il genio di quei cittadini ; ſicchè dipinſe una tela , in cui sì bene eſpreſſe alquanti ſcherzi di puttini , che per la novità del componimento Adriano Puats non difficultò di procacciarſela pel prezzo di trecentocinquanta Franchi .

Fioriva allora in Amſterdam con molto credito nell' arte il pittore Goffredo Flinck (1) ſcolare di Rembrant (2) . Queſti vedendo le pronte diſpoſizioni di Adriano , e la gran riuſcita , che poteva fare , proccurò che ſi accaſaſſe con una ſua parente , e indi lo conduſſe a ſtudiare per le più rinomate gallerie delle Fiandre , e dell' Olanda , e ſu' geſſi , e ſulle carte ſtampate da' maeſtri Italiani . Arricchita la mente del Vander Werff dallo ſtudio di sì eleganti opere , continuò egli a dipingere , imitando in ogni ſuo lavoro la leggiadria , l' intelligenza , ed in gran parte la correzione de' profeſſori dell' Italia , che dal naturale , e dallo ſvelto de' marmi Greci ritraggono il ſicuro dintorno , e l' accompagnano con armonia e vaghezza corriſpondente nella perfetta unione di ciaſcheduna parte al ſuo tutto . Un quadro pertanto lavorato di queſto guſto acquiſtollo Giovan Guglielmo Elettor Palatino , al quale piacendo aſſai quella finita e ben inteſa maniera d' operare , ordinò che Adriano lo ritraeſſe dal vivo , inſieme coll' Elettrice Anna Luiſa de' Medici ſua conſorte . Avendo ciò egregiamente eſeguito il Vander Werff , e con molta ſoddisfazione di quei Sovrani , ricevè da queſti nuove commiſſioni di lavori . Colorì frattanto due ritratti della grandezza naturale , che dovevano accompagnare altri

tri

(1) Di queſto pittore v. quanto ne ſcrive il *Sandrart* . (2) V. il Volume II. di queſta Serie .

tri dipinti già dallo ftimato profeffore Gafpero Netfcher , di-
fcepolo di Gerardo Dow ; ma comecchè non era egli affuefat-
to ad impiegare i fuoi delicati pennelli in opere molto grandi ,
fi determinò di continuare a colorire in piccolo , nel qual ge-
nere di lavoro maravigliofamente vi riufciva .

ADRIANO
VANDER
WERFF

L' anno 1696. effendo paffato l' Elettor Palatino per Rot-
terdam , fi portò alla cafa d' Adriano , e gli diede l' ordine ,
che effo faceffe il fuo proprio ritratto , poichè voleva trafmet-
terlo in Tofcana al Gran Duca Cofimo III. , acciocchè quefti
gli faceffe dar luogo nella fua galleria tra quei degli altri va-
lentuomini . Terminato il quadro , il pittore fi trasferì a Duf-
feldorff per prefentarlo all' Elettore infieme con un altro efpri-
mente il Giudizio di Salomone ; e allora fu , che quel Sovra-
no , dopo d' avergli regalato cinquemila fiorini , lo deftinò al
fuo fervizio coll' onorario di quattromila , e coll' obbligo di
lavorare per lui fei mefi dell' anno .

Quindi tornato la feconda volta alla corte Elettorale , ed
avendogli portato un quadro coll' Ecce Homo , ed altre tele ,
l' Elettore gli regalò una catena d' oro colla fua effigie nella
medaglia , accrefcendogli la provvifione annuale fino in feimila
Fiorini , e gli affegnò tre mefi liberi dell' anno da poter lavo-
rare per altri , colla condizione però , che fe di quefti lavori
alcuno vi folfe ftato di fuo piacimento , intendeva d' effer pre-
ferito con pagare tutto il prezzo , che da altri aveffe potuto
ricavare . In occafione poi che il pittore prefentò al fuo Mece-
nate quindici quadri rapprefentanti altrettante gloriofe azioni
del noftro Redentore , e di Maria Vergine Santiffima , ed un'
altra tela efprimente il Bagno di Diana , ebbe di nuovo un
regalo di feimila fiorini , ed alla fua moglie fece parimente
donare una caffetta entrovi il neceffario affortimento per affet-
tarfi la tefta , tutto d' argento . Inoltre lo dichiarò Cavaliere ,
qual titolo doveva paffare anche ne' fuoi defcendenti , e gli
fece aggiugnere nello ftemma un quarto di quello della Cafa
Elettorale .

In tal guifa affiftito dalla fortuna profeguì ad operare in
Rotterdam fua patria fino all' anno 1727. nel quale infermatofi
pafsò all' altra vita , lafciando erede delle facoltà acquiftate un'
unica fua figliuola .

ADRIANO
VANDER
WERFF

La maggior parte delle rariſſime pitture di queſto va-
lentuomo eſiſtono nella galleria del prefato Elettore , che in
vero può dirſi una ſingolar raccolta de' più eccellenti profeſſo-
ri Fiamminghi . Altre pure ſono in Londra appreſſo al Cava-
lier Page , ed in Parigi nel Palazzo Reale ; ed altre ancora
trovanſi ſparſe in alcune città dell' Italia (1).

NIC-

(1) V. *Arnoldo Houbraken* nelle vite de' Pittori : Me-
moires du tems ; e l' Abregè del 1745. Tom. II. ove
ſon regiſtrate le opere del *Vander Werff* , che ſono
ſtate pubblicate , ed il nome degl' inciſori .

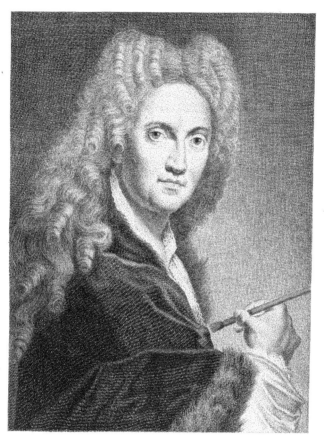

NICCOLÒ CASSANA

detto NICCOLETTO

PITTORE

Gio.Dom.Campiglia del.

N · I · C · C · O · L · O'

C · A · S · S · A · N · A

D · E · T · T · O

N · I · C · C · O · L · E · T · T · O

P · I · T · T · O · R · E.

INORE in vero all' abilità poſſeduta nel-
l' arte della pittura da Gio. Francefco Caſ-
ſana oriundo della città di Genova, ſem-
bra che foſſe il concetto, in cui lo tenne
nel paſſato ſecolo decimoſettimo la Scuola
Veneziana, ove trattenneſi lungo tempo,
e conduſſevi numeroſe opere con veloci-
tà, e aggiuſtatezza di pennello. Ma indi
però trasferitoſi nel Ducato della Mirando-
la, incontrò maggior fortuna ed eſtimazione, venendo ammeſ-
ſo a' ſervigj del Duca Aleſſandro II. e di tutta la Caſa Pico,
nel quale impiego s' eſercitò continuamente, ed ivi pure ter-
minò i ſuoi giorni l' anno 1691. Non piccol pregio pertanto
al nome di queſto artefice dee riputarſi l' eſſer egli ſtato padre
e maeſtro di quattro allievi nell' arte ſua, due de' quali, che
furono Niccolò, e Gio. Agoſtino, co' loro perſpicaci talenti,
ed egregie pitture diedero indicibile rinomanza a queſta fami-
glia; e gli altri due, cioè Giovambatiſta, e Maria Vittoria,
ſe non ſollevarono anch' elli cotanto alto lo ſtile, come i fra-
telli, può dirſi però francamente, che trapaſſaſſero la medio-
crità nell' operare.

Tra' ſoprammemorati artefici adunque uniti di ſangue e
nobil genio, ci è duopo per ora di far menzione di NICCO-
LO' CASSANA, detto comunemente NICCOLETTO, il quale

Vol. IV. T 2 na-

nacque in Venezia l' anno 1659. Quefti dopo d' efferfi fervito de' precetti ricevuti dal padre , pafsò con ingegnofa induftria , e ftraordinaria applicazione a impoffeffarfi del più erudito nell' arte , offervato dal più bello e perfetto della natura ; laonde per la vaghezza del colorito , e per la leggiadria delle fue figure meritoffi la ftima di valorofo e intelligente profeffore ; anzi che la fcelta elezione de' fuoi componimenti già lo avea poflo in grado , che i Principi fteffi ricercavano le di lui opere , per ornare con effe i loro gabinetti , e defideravano foprattutto la propria effigie colorita fulla tela da' vivaciffimi pennelli di Niccoletto , il quale in tal genere di pitture fembrava , che non aveffe in quei tempi l' uguale .

A tal fine il Granprincipe Ferdinando di Tofcana gran conofcitore , e mecenate degli uomini di merito in ogni profeffione , lo invitò alla fua corte , e fi fece da lui ritrarre in figura intera al naturale fino al ginocchio con armatura di ferro , e col balton di comando . Volle parimente , che rapprefentaffe nella medefima grandezza la Granprincipeffa Violante di Baviera fua conforte , aggiungendo in quefto ritratto un puttino , che le prefenta fopra una guantiera alquanti gelfomini del Gimè , col dimoftrare inoltre in lontananza un vafo con pianta de' medefimi gelfomini ; e della prefata Granprincipeffa replicò pure l' effigie in atto di federe con un canino da camera , che le ripofa in braccio , fingendo nella veduta un paefe con varie architetture .

Altri furono i ritratti di particolari perfone , che di volontà dello fteffo Granprincipe il Caffana dipinfe , fra' quali fi contano quello di Ferdinando Ridolfi Gentiluomo della fua camera in abito da caccia , e quelli pure di Zigolino , e di Tortello , uomini faceti di quella Corte , con veftimenti da cacciatori , e con cani intorno , lepri , ed uccelli . Ritraffe parimente in figura al naturale un foldato Alemanno della Guardia Reale , di feroce afpetto , e tutto armato di ferro ; ed in mezza figura efpreffe un cortigiano col compaffo nella finiftra , e nella deftra colla fpada nuda (1) .

Dipinfe inoltre una Venere nuda fedente fopra il letto con un piede pofato ful pavimento , e in figura maggiore del

na-

(1) I foprammemorati ritratti confervanfi nelle ftanze del Palazzo de' Pitti .

naturale , fcherzante con Amore , e ful piano dimoftrò in poca
lontananza un vafo colla rofa , che vien da' poeti dedicata alla
fuddetta Deità . Efpreffe fimilmente in un quadro , compofto
di nove figure al naturale fino al ginocchio , la congiura di
Catilina , ove due de' congiurati fi ftringono la mano in pre-
fenza degli altri , tenendo amendue un bicchiere del proprio
fangue (1) .

 E per tacer d' altre opere egregiamente condotte da que-
fto valente artefice , efpreffe gentilmente un Baccanale in figure
piccole , con un fatiro , che fuona lo zufolo , e un amorino ,
che gli tira una freccia , e con una donna , che fuona il cem-
balo ; e dal celebre quadro di Tiziano , che fi ritrova in Ve-
nezia , copiò il San Pietro martire a giacere in terra col mà-
nigoldo , che fta in atto d' ucciderlo , ed il compagno del San-
to ferito nella tefta , che fugge , e con due altre perfone in
lontananza , che anch' effe fuggono fpaventate , figurando nel-
l' alto due Angioli , che portano la palma per coronar la fan-
guinofa vittoria di quel grand' Eroe della Cattolica Religione.

 Frattanto alcuni ritratti , che il Caffana dal vivo colori ,
di certi perfonaggi Inglefi , trafportati quindi da' medefimi in
Londra , ed efpofti all' offervazione di quei nobili dilettanti ,
gli fecero acquiftare un credito indicibile ; dimodochè invità-
to per lettere a trasferirfi nell' Inghilterra , ove con vantag-
giofe promeffe veniva afficurato dell' incontro favorevole , e
dell' univerfal gradimento , volle tentar quella forte , che lar-
gamente venivagli offerta . Ed in fatti giunto in Londra , in
breve fi vide portato da' principali miniftri a poffedere una
fingolare riputazione di ritrattifta al paragone di qualunque al-
tro eccellentiffimo artefice , che avanti di lui vi aveffe opera-
to in fimigliante genere di lavori .

 La fortuna però non volle dimoftrarfi contenta del credi-
to , che effo godeva felicemente , finchè non lo vide folleva-
to al primo grado d' onoranza nell' arte ; e quefto fu di farlo
introdurre da' fuoi protettori alla corte . Ammeffo adunque al-
la prefenza della Regina Anna ebbe il diftinto onore di poter-
la ritrarre , ed incontrò altresì il favorevol deftino d' arriva-
re a trafportar vivamente fulla tela gran parte di quella

<div align="right">pron-</div>

(1) Quefto penfiero fembra copiato appunto da uno , che avea già rapprefentato _Salvador Rofa_ .

NICCOLO' CASSANA prontezza di fpirito , e di maeftofo portamento , che trionfava in tutta la fua perfona .

La perfezione del fuddetto ritratto cotanto foddisfece alla medefima Regnante , che volle dichiararlo fuo primario pittore , affegnandogli generofi onorarj , e compartendogli diftintiffime grazie . Ma poco potè godere d' un tale onorevole avanzamento , perchè nell' anno 1713. a cagione di alcuni ftravizzi nel troppo bere , e fimilmente per non voler prenderfi alcun penfiero di fchivare con pronto avvedimento quelle pericolofe occafioni , che per lo più fogliono effer la rovina della propria falute , affalito da graviffima malattia giunfe al termine de' fuoi giorni .

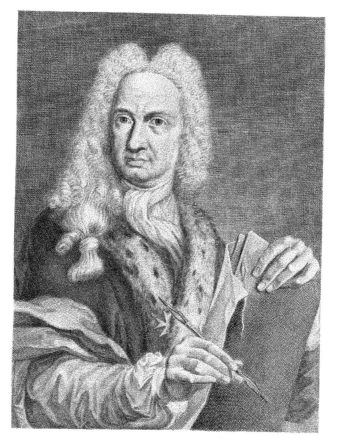

GIUSEPPE NICCOLA NASINI
PITTORE ecc.

Gio. Dom. Camp. del.

in nille fe.

GIUSEPPE NICCOLA

N A S I N I

P I T T O R E.

N una terra della Tofcana detta Caftel del Piano preffo alle falde del Monte Amiata, e lontana dalla città di Siena trenta miglia, nacque GIUSEPPE NICCOLA NASINI l'anno di noftra falute 1660. Il padre fuo Francefco Nafini, che efercitava con buon nome la ftefs' arte della pittura, avendo veduto nel figliuolo della difpofizione pel difegno, il fece applicare a quello ftudio colla fua direzione. Pervenuto Giufeppe all' età di anni diciotto fu dal genitore mandato a Roma nella fcuola di Ciro Ferri (1), ove dopo due anni arrivò felicemente a dare evidenti rifcontri de' fuoi felici progreffi nel difegno.

Quefta maravigliofa prerogativa d' un così celere avanzamento, veniva apprezzata eziandio dallo fteffo fuo maeftro; ed in fatti ne diede egli una ben chiara riprova alloraquando incaricato da Cofimo III. Granduca di Tofcana di mandargli a Firenze un giovane efperto nell' arte, che ricavaffe efattamente i difegni delle pitture, che Pietro da Cortona aveva colorite in quefto fuo Real palazzo de' Pitti, Ciro non iftimò verun altro più capace del Nafini per efeguire compiutamente le intenzioni del fuddetto Sovrano. Venne adunque lo ftudiofo giovane a Firenze, e conduffe con fomma lode la commeffagli operazione, la quale appieno foddisfece il purgatiffimo gufto di quella Corte.

Speditofi il Nafini dal lavoro, fi vedde premiato con molta generofità, ed inoltre ottenne dal Gran Duca la grazia di effere ammeffo in Roma nell' Accademia Tofcana, capo della

Vol. IV. quale

quale era il medefimo Ciro . Ritornato pertanto a' fuoi ftudj , attefe di propofito a perfezionarfi , ritrovandofi allora fgravato dal penfiero del proprio mantenimento , poichè dalla magnanimità del fuo Principe eravi con molti altri giovani Tofcani d' ogni bifognevole provveduto . Nel tempo della fua dimora in Roma tre volte come pittore ottenne il premio folito difpenfarfi a quello , che più valorofo degli altri concorrenti vien giudicato dagli Accademici di Santo Luca nella folenne fefta , che pubblicamente dimoftrano nel Campidoglio ; e la quarta volta volle cimentarfi ad ottenere il primo vanto in qualità di fcultore , conducendo di propria mano un baſſorilievo , che fu reputato l' ottimo fra tutti quelli , che vennero prefentati all' efame , ed al giudizio d' uomini sì intendenti dell' arte .

Il virtuofo progreſſo , che tutto giorno facevafi dal pittore , e che fovente a cagione di nuovi faggj era autenticato dal fino difcernimento de' valorofi maeftri , obbligò finalmente il Granduca Cofimo III. a proteggere diftintamente quefto fuo attento fuddito , e a mantenerlo ne' viaggi , che gli fece intraprendere nelle più rinomate città della Lombardia , e fpecialmente in Venezia , ove lo aveva raccomandato alla direzione di Carlo Loth (1).

Tornato quindi alla corte di Tofcana venne diftinto dal Granduca col titolo di fuo aiutante di camera d' onore , indi fecegli aſſegnare un annuo ftipendio di fcudi trecento pel fuo mantenimento . Nel tempo che il Nafini fi trattenne alla corte dipinfe quattro vafte tele a olio , efprimendo in ciafcuna di eſſe uno de' Noviſſimi . L' incontro felice , che univerfalmente ottennero per la bella efpreſſione quefte pitture , cagionò un applaufo così grande al nome ed all' abilità di Giufeppe , che le commiſſioni de' fuoi quadri fi fecero frequenti non folamente nella Tofcana , ma ancora per tutta l' Europa . D' ordine pertanto del Principe Gio. Gaftone de' Medici colorì per la città di Praga una tavola , la quale sì fattamente incontrò il gufto dell' Elettor di Magonza , che fubito diedegli commiſſione di dipingergli alcuni quadri , fra' quali due riufcirono di maravigliofa naturalezza , avendo efpreſſo nel primo la morte di Cato-

ne ,

(1) Di quefto pittore v. quanto è fcritto nel Vol. II. di quefta Serie .

ne , e nell' altro quella di Lucrezia Romana . Per dimostrare adunque l' Elettore di quanto gradimento gli foffero ftate le fuddette opere , oltre ad una generofa remunerazione gli ottenne dall' Imperator Giufeppe I. un onorifico diploma , in cui concedeva alla famiglia del Nafini quattrocento anni di nobiltà , da continuarfi pofcia in tutti i fuoi defcendenti , con altri ampliffimi e diftinti privilegj .

Quì in Firenze fralle poche opere , che abbiamo di quefto artefice , havvi nella chiefa de' Padri Agoftiniani di Santo Spirito una tavola da altare rapprefentante un miracolo operato da San Giovanni da San Facondo Religiofo di quell' Ordine . Ne' corridori di queft' Imperial Galleria colori a frefco d' ordine del fuo Principe protettore tre di quelle vaftiffime Volte con alcuni di quegli ovati , che gli fervono d' un vago e graziofo abbellimento (1) .

In Roma è opera de' fuoi pennelli la tavola colla Crocififfione di San Pietro , che efifte nella Bafilica Vaticana ; ficcome nella chiefa di San Lorenzo in Lucina colori il quadro efprimente il Battefimo di Grifto , che ebbe luogo nella cappella ove confervafi il facro Fonte ; e fopra vi fece in una tela ovata il miftero dell' Immacolata Concezione . S' impiegò pure nella Cancelleria Apoftolica , ove nel falone di quel palazzo vi conduffe un fregio graziofamente tramezzato da varie cartelle ; nelle quali dimoftrò le fabbriche erette , ed ornate di volontà di Clemente XI. ; e d' ordine del medefimo dipinfe in fine della Bafilica Lateranenfe la figura del Profeta Amos in concorrenza de' più accreditati maeftri , che allora vi fiorifforo .

In Siena poi numerofe furono le opere , che a frefco , e a olio vi lavorò , delle quali ne regiftreremo unicamente alcune di quelle , che godono la pubblica vifta ne' luoghi facri di quella città . Lo fpedale pertanto di Santa Maria della Scala conferva un' intera cappella colorita a frefco ; e la chiefa di Santa Maria de' Serviti la tavola co' Santi Giuliana Falconieri; e Filippo Neri , gli ovati a frefco nella tribuna della cappella del Beato Giovacchino Piccolomini , e le pitture , che fi veggono nella cappella della Madonna de' Sette Dolori . Dipinfe

Vol. IV. V inol-

(1) Le volte colorite dal Nafini fonò la Gloria de' San- | Quefte anneffe a tutte le altre fi trovàno incife in
ti , e Beati Fiorentini , il Concilio Fiorentino, e | rame da' migliori bulinifti de' noftri tempi , ed illu-
l' Inftituzione dell' Ordine Militare di Santo Stefano . | ftrate da Domenico Maria Manni .

inoltre per quella chiefa de' Domenicani la tribuna a frefco, dimoftrandovi la venuta del Divino Spirito fopra Maria Vergine, e gli Apoftoli ; ed in quella di San Francefco de' Conventuali vi fece il quadro rapprefentante il Santo Apoftolo Jacopo. Degno finalmente di particolar menzione è il lavoro a frefco, che il Nafini colori nella volta della chiefa di San Gaetano pofta nella contrada del Nicchio, poichè effendo ftato fatto dal pittore in differenti età del viver fuo, dimoftrò anche in effo la varietà dello ftile, che da un tempo all' altro andò cangiando (1). Impiegoffi pure in adornare a buon frefco, e ad olio ancora diverfe private gallerie di quella nobiltà.

Invitato a trasferirfi in alquanti luoghi della Tofcana prontamente condefcéfe a' voleri altrui, ed in ifpezie nella città di Piftoia vi conduffe una gran tavola col martirio di Santa Caterina, che fu collocata nella chiefa de' Domenicani ; e nel medefimo luogo colori una cappella a frefco per la nobil famiglia Cellefi, facendo inoltre a varj principali Signori alcune eleganti pitture. Nella Badia parimente di Paffignano, ove ripofa il corpo di San Giovan Gualberto fondatore dell' Ordine Valombrofano, ornò con vaghiffimi lavori a frefco quella chiefa, lo che fece ancora nella chiefa della miracolofa immagine di Maria nel Valdarno del territorio Fiorentino, ed in quella della Madonna del Pianto nella città di Fuligno. Anche per la città di Napoli, e di Perugia dipinfe alcune tavole da altare, facendo altrettanto per la fua patria, acciocchè non mancaffero anche in effa le virtuofe azioni di sì celebre concittadino.

Ultimamente prefe l' impegno di colorire a frefco il chioftro de' Padri Carmelitani di San Niccolò, e quantunque in età molto avanzata, terminò l' opera con prontezza, e bravura. Indi cimentoffi a principiare la pittura a frefco della chiefa di Scorgiano feudo de' Conti Bichi, e di quella de' padri Certofini di Maggiano ; ma sì l' una, che l' altra non potè da lui terminarfi, mentre affalito da mortale infermità morì il dì 3. di Luglio dell' anno 1736., e dell' età fua il fettantefimo (2).

GIO.

(1) Il reftante dell' opere colorite dal *Nafini* fi può rifcontrare nella Relazione delle cofe più notabili della città di Siena.
(2) Le fuddette pitture furono poi terminate da *Apollonio Nafini* fuo figliuolo, che affai ben continuò le invenzioni del padre, da cui era ftato allevato, e pofcia tenuto a ftudio in Roma, e in Lombardia.

Di prefente gode il credito d' intelligente profeffore dell' arte fua, come lo ha dimoftrato in tant' opere, ed in ifpezie nella volta, e ne' laterali della Cattedrale d' Acquapendente. V. inoltre altre notizie e pitture del fuddetto *Apollonio Nafini* nella fopraccitata Relazione delle cofe più notabili della città di Siena.

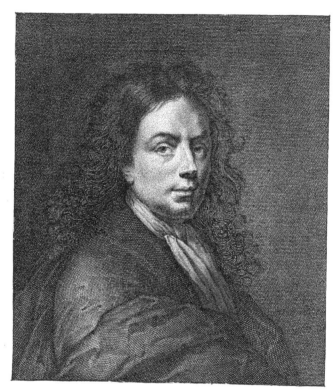

GIO BATTISTA MEDINA

PITTORE

GIOVAMBATISTA

M E D I N A

P I T T O R E.

ONTRASSEGNI d' un' efattiſſima imitazione dell' accreditato modo di operare praticato dal celebre profeſſore Pietro Paolo Rubens (1) ſono tutte le ſpiritofe e abbondanti idee , e la franca maniera di colorire , che il valorofo pittore GIOVAMBATISTA MEDINA dimoſtrò ne' fuoi dipinti ; e comecchè fin dal principio de' fuoi ſtudj eraſi egli propoſto di ſeguitare quel valentuomo , così in ogni parte del fuo penſare , e del fuo colorire proccurò d' andargli più preſſo , che gli foſſe poſſibile .

Nacque egli nella città di Bruſelles l' anno di noſtra ſalute 1660. intraprendendo fin dall' età giovanile l' applicazione alla pittura coll' elezione di regolare i fuoi ſtudj , e di trarre le forme e l' idee de' fuoi lavori dall' opere del ſoprammemorato Rubens . Ed in vero le di lui orme ſeguendo con infaticabile impegno , e con ardentiſſimo deſiderio , gli riuſcì ben preſto di farſi proprio il vago impaſto delle tinte , la naturalezza degli ſcherzi ne' panneggiamenti , l' erudita proprietà nell' adattare alle ſtorie differenti gli ornati ufati dalle nazioni, e ſoprattutto la grandiofità de' penfieri nell' invenzione , ed i nobili e varj atteggiamenti di numeroſe figure elegantemente diſtribuite ne' fuoi componimenti .

Col far giornalmente pubbliche le fue pitture nella ſuddetta guiſa condotte , s' aperfe con facilità la ſtrada di farſi applaudire in tutte le provincie della Fiandra , ed oltre a ciò di paſſare in gran credito per tutta l' Inghilterra , e la Scozia , ove eran ricevute le fue opere al pari di quelle del Rubens ,

Vol. IV. V 2 e a

(1) V. le notizie *del Rubens* nel Vol. iI. di queſta Serie .

GIOVAMBA-
TISTA
MEDINA

e a qualunque prezzo ricercate, eſſendochè in eſſe ravviſavano gl' intendenti col fuoco dell' invenzione la furia del pennello, e la concorde armonia di ciaſcheduna parte. Da queſto univerſale accoglimento delle ſue opere in quelle parti, e dalla premuroſa ricerca, che di eſſe colà facevaſi per ogni dove, deriva certamente, che rare ſon quelle, che di queſto celebre profeſſore ſi trovano ſparſe nelle più culte città dell' Italia.

Nel lavorare i ritratti al naturale fù egli altrettanto eſatto, che franco, e di alcuni di eſſi vien aſſerito, che uguagliar ſi poſſono a quelli fatti già da' primieri ritrattiſti d' Europa. Fu perciò molto grato a' Principi della Germania, da' quali fu generoſamente premiato e diſtinto con diverſe onoranze, ed in modo particolare col decoroſo titolo e privilegio di Cavaliere.

Finalmente ritrovandoſi ad operare nella città d' Edemburgo s' infermò gravemente, e dopo una penoſa malattia paſsò all' altra vita l' anno 1711., e dell' età ſua il cinquantuneſimo, laſciando i proprj acquiſti da dividerſi fra' ſuoi figliuoli, che in numero di ventuno avea fin allora ottenuto dalla ſua conſorte.

Campiglia inv. d. Paſſi ſc.

GIO.

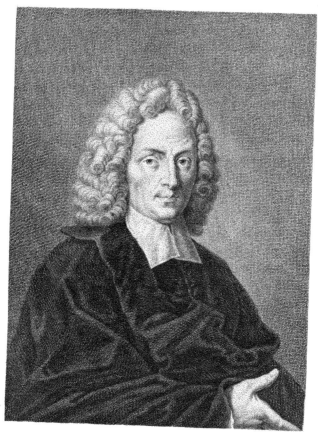

GIOAGOSTINO CASSANA

detto l' ABATE CASSANA

PITTORE

Iria Dom. Campiglia del. B. I. I. m.

GIO. AGOSTINO
CASSANA
DETTO
L' ABATE CASSANA
PITTORE.

O N punto inferiore nell' eleganza e leggià- dria dell' operare dimoftroffi quefto pittore al fuo fratello Niccolò (1) , e comecchè furono amendue allevati dal padre loro Giovan Francefco , e comuni ebbero in feguito gli ftudj , e le nuove cognizioni , così di pari ftile fecero vedere fquifite operazioni d' uniformi pennelli .

Quantunque non ci fia noto l' anno precifo della nafcita di G I O. A G O S T I N O C A S S A N A , pure è certo, ch' egli nell' età era minore di Niccolò , e che molto lavorò in Venezia in compagnia degli altri fratelli . Ma perchè ne' componimenti ftoriati , e nel colorire i ritratti al naturale mirabilmente riufciva , paragonando Niccolò , perciò a motivo di non entrare con eſſo in qualche gara impegnofa , e per avventura in poco convenevole difunione , con prudente configlio rifolvè di lafciargli libera la fua gloria di rinomato ritrattifta , quale anch' eſſo fi era omai aſſai bene acquiftata , e diedeli volontario a dipingere animali d' ogni fpezie .

Quanto foſſe grande la bravura di quefto valentuomo in fomigliante genere di pittura , e quale la naturalezza , la paftofità , ed il tenero , e la vaghezza de' pelami , e delle penne , ad ogni dilettante ed amatore dell' arte è pienamente manifefto , ed i più fcelti gabinetti di molti Principi , e di nobili
bili

(1) V. la vita di *Niccolò Caſſana* in quello Volume alla pag. 147.

bili perfonaggi , che confervano qualche egregia fattura del-
l' Abate Caffana , ne dimoftrano l' eccellenza .

Oltracciò adattoffi pure a colorire i frutti più rari della
terra , e dalla natura bizzarramente dipinti ; ficcome la quali-
tà , e diverfità di quei pefci , cui l' occhio noftro per la ftrut-
tura della formazione , e per gli fcherzi delle vive macchie
porge occafione alla mente di ammirare , contemplando sì di-
lettevoli e maravigliofe produzioni .

E' ben vero però , che quantunque egli aveffe applicato
totalmente l' animo fuo a sì fatti lavori , per non togliere , co-
me fi è detto , il pofto ed il credito a Niccoletto fuo mag-
gior fratello ; nondimeno talvolta lavorò , febbene alla sfuggi-
ta , alquanti ritratti al naturale per qualificati perfonaggi , e
fempre vi riefcì fopra ogni credere valorofo ed eccellente (1) ;
ed inoltre affiftè alla forella Maria Vittoria , infegnandole lavo-
rare con finitezza le mezze figure , delle quali fe ne vedono
alcune di fua mano , condotte in vero con belle e ftudiate for-
me , e toccate al pari d' ogni bravo profeffore .

Effendogli venuto in penfiero di paffare a Genova , d' on-
de traeva l' origine la fua famiglia , giunfe colà coll' accompa-
gnamento di molte fue opere già terminate ; ed avendo in
animo di dimoftrarfi di cuor generofo , e difintereffato , e di
comparire altresì in iftato d' uomo fplendido , e facoltofo , fe-
ce di tutti i fuoi quadri diverfi doni a parecchi principali Si-
gnori di quella città . Ma con fuo fommo rammarico nulla ri-
traffe di profitto da fimili atti di troppa prodiga munificen-
za , anzichè videfi ridotto a tale eftremo grado di miferia , che
era quali affatto rimafo privo d' ogni bifognevole pel neceffario
foftentamento della fua vita , e in quefta deplorabile fituazione
ivi terminò di vivere pieno di rammarico , e d' afflizione .

(1) Del valore dell' Abate *Caffana* nel fare i ritratti v. l' Abecedario Pittorico dell' edizione di Venezia pag. 289.

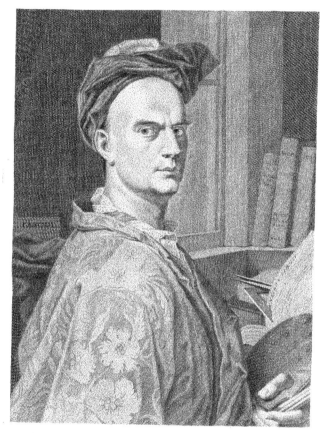

DOMENICO PARODI

PITTORE

Gio. Dom. Campiglia del.

P. A. Pazzi f.

DOMENICO PARODI

PITTORE, SCULTORE, E ARCHITETTO.

SICCOME negar non fi può , che la natura fovrana producitrice di maraviglie , per far vaga moftra di fua potenza non abbia talora prodotti uomini fegnalati ed infigni , adorni fovra ogni credere di forprendenti prerogative , e dotati oltre l' uman coftume di raro fublime ingegno , capace di tutto apprendere ed operare ; così certamente debbefi da chiccheffia confeffare , che uno di quefti fpiriti fortunati fu fenza fallo il celebre profeffore DOMENICO PARODI , all' educazione del quale fembrò , che le tre arti forelle in compagnia di molte altre nobili facoltà con dolce impegno le gravi lor cure impiegaffero , e prefcelto l' aveffero qual caro oggetto de' lor penfieri , per farlo comparire nel mondo un incomparabil maeftro per la fua moltiplice abilità .

L' inclita città di Genova fu la patria felice dell' efimio artefice Domenico Parodi , il di cui padre Giacomo Filippo affai rinomato ed eccellente fcultore conofcendo ben prefto nel figliuolo un' indole vivace , e un penetrante difcernimento fuperiore di gran lunga alla tenera età fua , ed ammirando inoltre nel medefimo una totale alienazione d' animo da' puerili divertimenti , ed un affiduo defiderio , e piacere d' impiegare il tempo nella lettura de' buoni libri , e di trattenerfi talora in difegnare fulle carte alcune abbozzate figure ; prefagì fin d' allora , che egli ficuramente farebbe divenuto col tempo un valorofo profeffore , fe coll' indirizzo di buoni maeftri , e coll' applicazione continua allo ftudio aveffe fecondata quell' invidiabile inclinazione per la virtù . Proccurò pertanto l' accorto genitore

tore

tore d'educare con diftinzione d'affetto, e con particolar fol-
lecitudine il giovinetto Domenico, il qualè appena giunto a
quegli anni, che poffon giudicarfi convenevoli per attender
con profitto agli ftudiofi efercizj, fù dal medefimo mandato al
Collegio de' Nobili, dove avendo libero il campo di ben col-
tivare il fecondo fuo ingegno, e di appagare l'ardente natura-
le fua brama di tutto apprendere, fu sì prefto, e sì grande il
profitto, ch'ei ne ritraffe, e cotanto ammaeftrato, e valente
divenne nelle rettoriche e filofofiche cognizioni, che riufcì a
chi il conobbe, ed intefe i fuoi eruditi ragionamenti, ogget-
to degno d'indicibile applaufo, e di giuftiffima ammirazione.

Ma poichè, quantunque il nobil genio di Domenico foffe
d'arricchire ogni dì più il fuo animo di virtuofe e fcientifiche
notizie d'ogni genere, la naturale inclinazione però con ga-
gliardi incitamenti lo fpingeva ad apparar di propofito l'arte
del difegno; quindi è, che dopo d'avergliene il padre infe-
gnati i buoni principj, giudicò bene d'inviarlo a Padova, do-
ve dietro alla fedele fcorta, ed attento indirizzo di bravi pre-
cettori poteffe arrivare al franco poffedimento dell'ottime re-
gole del correttamente difegnare, e dipignere, e dove in fat-
ti a cagione della fua profonda mente, e della vafta e nobile
imaginazione ben tofto fi fegnalò, avendo dato in breviffimo
tempo ficuri contraffegni, ed evidenti ripruove del fuo mira-
bile avanzamento.

Non contento però di quanto aveva apprefo in quella il-
luftre città, volle quindi paffare a Roma a folo fine di tutta
applicare la ftudiofa fua mente fulle pitture più rinomate, e
più belle, e fopra le altre diverfe opere degli artefici più fin-
golari; e quivi pure fu tale, e sì grande il profitto, ch'ei
n'acquiftò, e sì perfetto comparve il lavoro de' fuoi pennelli,
che febbene egli foffe ancora nell'età fua giovanile, fi meritò
il gloriofo nome di maeftro nell'arte, e sì fatte opere vi con-
duffe, che le fue a confronto di molte di varj egregj pitto-
ri (1) furono giudicate le migliori, e con maggior finezza, e
intelligenza finite.

Effendo giunto Domenico al felice poffedimento di tanto
merito, fu obbligato a far ritorno alla patria, dove fi con-
giunfe

(1) Quali foffero quefti pittori v. nell'Abeced. Pittor. nella breve vita del noftro profeffore.

giunfe in decorofo matrimonio colla figlia del bravo fcultore in legno Pelegro Olivari ; dalla quale fu fatto padre di molti illuftri figliuoli , che bene e faggiamente educati , ed avendo ereditata la virtù del genitore , e degli avi , altri fi diftinfero per la non mediocre dottrina , e per l' Evangelico zelo , onde afcefero al confeguimento di varie ecclefiaftiche dignità , altri accoppiando col Sacerdozio il paterno valore negli efercizj della pittura , ed altri in iftato di vita fecolare dilatando perfonalmente in lontani paefi la fua fomma abilità di ritrattifta con molta gloria (1) .

Che fe dalla virtù de' figli sì valorofi nell' arte loro può agevolmente intenderfi l' eccellenza del padre , che fu duce e maeftro de' loro ftudj ; molto più quefta fi ravvifa dalle quafi innumerabili fue opere maravigliofe , che fanno pubblica teftimonianza del fuo raro talento . Tralafciando dunque di fare onorata menzione d' alcuni lavori da Domenico condotti al fuo termine in Roma nel ritorno , che due volte vi fece , e di altri parimente lafciati in Padova , dove effendo colà richiamato fi trattenne per qualche mefe ; rammenteremo foltanto alcuna di quelle tante gloriofe fatiche , con cui decorò principalmente la patria fua , la quale deè con verità chiamarli un magnifico teatro , che fervir può di giocondo fpettacolo agl' intendenti , per le tante opere , che in fe contiene , di quefto illuftre fuo cittadino , da cui in sì gran copia in lei fi diffufe lo fplendore di fua virtù , che malagevol cofa farebbe l' enumerarne con precifione ciafcuna parte .

E' degno pertanto d' effer rammentato un chiarofcuro , che s' ammira nella chiefa delle Monache di San Tommafo , col quale fi rapprefenta San Francefco Saverio in atto d' approdare all' Indie ; ed è quefto un lavoro sì bene , e con tale artifizio , ed eleganza condotto , che non tralafciano di portarfi a contemplarlo i colti foreftieri d' ogni nazione , alcuni de' quali hanno fatto fcommeffe affermando non effer quella un' opera del pennello , ma un vero baffo rilievo .

Nella Cafa Profeffa de' Gefuiti dipinfe a frefco il Parodi una cappella adornata della fua cupola ; e nella chiefa delle

Vol. IV. X Mo-

(1) *Don Tommafo* fi chiama il Sacerdote , bravo pittore iftorico , e ritrattifta ; e *Pelegro* il fecolare , famofo in Lisbona per l' ammirabile fua maeftria nel condurre i ritratti dal vivo . Altri figli ebbe *Domenico Parodi* , i quali fi poffon chiamare eredi dell' ingegno , e del valore del padre nell' arte della pittura .

Monache di Santa Brigida colorì pure fopra l' altar maggiore una gran medaglia , in cui fi vede effigiata l' iftefla Santa nel-l' eterna gloria . Dentro al Monaftero di San Baftiano di Pavia con pittura a frefco lavorò una Concezione foftenuta da due puttini di chiarofcuro col Padre Eterno al di fopra , e con due altri puttini a frefco , uno de' quali foftiene in mano la mitra di San Benedetto , e l' altro il libro della Regola del detto Santo .

Delle pitture a frefco di quefto infigne artefice fi mirano adornati quafi tutti i palazzi della più fplendida nobiltà Geno-vefe ; e la cafa Durazzo moftra dipinta dal Parodi un' aflai bel-la Galleria con due falotti ; e fimilmente due falotti coloriti da' fuoi pennelli la cafa Pallavicini , due altri falotti la cafa Franzoni , e due pure con mezzanini ne fa vedere la cafa Bri-gnole Sale .

Meriterebbero d' efler defcritti i diverfi cartellami da lui dipinti in occafione di varie pubbliche decorazioni , e le di-verfe macchine dal medefimo inventate ed efeguite con uni-verfale foddisfacimento , e che ad evidenza dimoftrano qual gran perizia egli poffedefle nell' architettura (1) . Ma poichè al-tre opere di maggior riputazione ci reftano da rammentare , pafleremo ad accennare alcuni di que' luoghi , ne' quali fi con-fervano belliffime tavole di quefto inftancabile profeffore .

Nella chiefa de' Padri Miffionarj di Faffolo fi vede di mano del Parodi una tavola , che rapprefenta Santa Caterina da Ge-nova ; altra pure efprimente un San Francefco di Sales nella Chiefa de' Padri di San Filippo Neri ; e fimilmente un' altra tavola , dove fi venera effigiata con vivi colori l' Annunziazione di Maria Vergine , nella Chiefa delle Monache della Santiffi-ma Nonziata . La Collegiata delle Vigne conferva una tavola , in cui vien figurato il martire San Lorenzo ; e la chiefa di S. Pier d' Arena un' altra tavola dimoftrante il Vefcovo San Mar-tino . Molti fono i facri edifizj , che acquiftan bellezza pe' vaghi dipinti del Parodi di fimil genere ; ma paffando ogn' altro fot-to filenzio , diremo folo , che tanto era il credito , che avea acquiftato in tutta l' Europa , che fino in Spagna dovè fpedire

quattro

(1) Il *Parodi* la fe conofcere in fpecial modo nella fo-lenne macchina fatta in occafione dell' ottavario in onore di *Santa Caterina da Genova* , e in altra fimile per la canonizzazione di *San Giovanni della Croce* .

quattro tavole della maggior grandezza , che mai far ſi poſſa-
no , e a perfezione condotte con ſommo impegno . E poichè
nella claſſe delle tavole ſi poſſono annoverare anche i quadri
d' un' altezza conſiderabile , ed eſprimenti i fatti più celebri
della ſacra iſtoria , due ſoli ne accenneremo dal noſtro valente
artefice lavorati pel Principe Eugenio , in uno de' quali effigiò
il divin Redentore orante nell' orto , e nell' altro la Vergine
Madre in atto di coricar nella cuna il Bambino Gesù .

Nè ſoltanto nelle opere colorite liberamente , ed eſeguite
ſecondo che gli dettava la ſua vaſta e feconda immaginazione
comparve il Parodi un eccellente maeſtro , ma nel condurre
ancora dal naturale i ritratti con eſatta viviſſima ſimiglianza ſi
dimoſtrò valoroſo e ſingolare . Quindi è che molti Sereniſſimi
Dogi di Genova vollero eſſere effigiati ſovra ampie tele iſtoria-
te dall' induſtre ſua mano ; e un gran numero di nobili matro-
ne , di cavalieri aſſai ragguardevoli , e di foreſtieri di primo
rango , giuſtiſſimi ammiratori del ſuo ſapere , crederono loro
pregio l' avere appreſſo di ſe il proprio ritratto colorito da'
ſuoi pennelli .

Che ſe , quantunque molte ſien l' opere da noi tralaſcia-
te , una ſerie sì numeroſa di lavori tanto di pittura , che d' ar-
chitettura , più che a baſtanza dimoſtra l' indefeſſo ſtudio , e il
continovo eſercizio d' un uomo sì celebre e accreditato ; cre-
ſce a diſmiſura la maraviglia , qualora l' animo ſi rivolge a
conſiderare il Parodi quale inſigne animatore di ſcolti marmi ,
il quale in tante immenſe fatiche fece riſplendere la di lui ſor-
prendente abilità nell' arte ancora cotanto difficile della ſcul-
tura .

E perchè anche in queſto genere di lavori molto egli s' e-
ſercitò con ſempre felice riuſcimento , d' alquanti ſolo faremo
parola , che degni ſon reputati d' eterna gloria . Gonduſſe a fi-
ne il Parodi una grande ſtatua di marmo rappreſentante il ri-
tratto del Re di Portogallo , e fu inviata a Lisbona ; ed altre
ſei ne terminò comandate dal Principe Eugenio . Nel Conſi-
glio grande del Palazzo Ducale ſi vedono di mano del noſtro
artefice quattro belliſſime ſtatue di marmo ; e di marmo pure
due gran leoni ſulla fine della ſcala principale del Collegio
de' Geſuiti. Molte altre ſtatue lavorò Domenico con sì fino ar-

tifizio , e pulimento , che alcune di effe furono encomiate
co' pubblici carmi (1) , e fecero sì , che neſſuno poi doveſſe
maravigliarſi , ſe anche nel formar ſimolacri di legno di grande
altezza perito maeſtro ſi dimoſtrò (2) .

In mezzo a tante , e sì gravoſe occupazioni ricreava il
più delle volte l' affaticata ſua mente colla gioconda lettura
d' ottimi libri di varia erudizione , ma con ſpeziale inclinazio-
ne , e piacere attendeva allo ſtudio dell' iſtoria univerſale del
Mondo , onde avvenne che acquiſtoſſi anche il nome d' iſtorico
non ordinario , e di letterato ; e perchè dalla natura fu arric-
chito d' un vivace ſpirito , e d' una pronta poetica fantaſia , ri-
uſcì pure un bravo componitore di verſi , ed un felice eſtem-
poraneo poeta : pregj tutti , che uniti agli altri principali ſuoi
meriti lo renderono deſiderabile fino a' Monarchi (3) , e grato
ed accetto a' più nobili ed illuſtri perſonaggj , fra' quali furono
il Principe Eugenio , e il vecchio Principe Doria .

Avendo pertanto condotta ſempre una vita o in mezzo
a' laborioſi eſercizj dell' arti ſue , o nell' ozio dilettevole degli
ſtudj in compagnia delle Muſe , ed eſſendo arrivato ad una
età molto avanzata , in cui non mai ceſsò d' intraprendere nuo-
ve fatiche , nell' anno 1740. ripieno di meriti , e di gloria fi-
nì di vivere nella ſua Patria , laſciando ne' figli ſuoi , avventu-
roſi eredi delle paterne virtù , una viva imagine di ſe me-
deſimo .

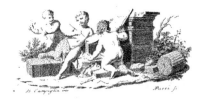

B. Campiglia inv. Baroni sc.

AN-

ANTONIO COYPEL
PITTORE

ANTONIO
COYPEL
PITTORE.

LLE graziofe beneficenze della natura , che difponevano i vivaci talenti di queft' uomo per l' ingegnofe operazioni del difegno , corrifpofe egli coll' indefeffa applicazione allo ftudio della pittura , che accoppiò altresì con quello d' una fceltiffima erudizione , per non rimanerfi nel numero di que' molti artefici , che ponendo ogni loro induftria nel fapere unicamente dipingere , abbifognano pofcia in ogni incontro dell' altrui totale foccorfo nell' inventare , ed anche talvolta nel diftribuire a dovere qualunque componimento . Quindi avvenne , che per tale utiliffima prerogativa ottenne nell' arte fua il celebre ANTONIO COYPEL il pregevole elogio di aver faputo con poetico pennello efprimere ne' fuoi dipinti con elegante chiarezza i più ofcuri fentimenti degli antichi fcrittori , e quanto di recondito fi contiene ne' mitologici e politici fatti del Gentilefimo , e della ftoria facra e profana . Laonde riconofciutofi ben prefto il di lui merito venne eletto dalla corte di Francia per fuo primario pittore , e dalle Accademie reali delle belle arti , e delle fcienze fu parimente ammeffo a godere i più diftinti onori , che fi difpenfino agli afcritti in quelle virtuofe affemblee .

Nella città di Parigi il dì 11. d' Aprile dell' anno 1661. fegui la nafcita d' Antonio , che ebbe in forte d' effere affiftito ne' primi ftudj da Natale fuo genitore (1) . Il grande fpirito , che dimoftrava il giovanetto nell' operare fino dall' età di undici anni , moffe Mr. Colbert a configliare il padre , che allo-

ra

(1) Le notizie di *Natale Coypel* v. nell' Abregè del 1745. T. iL. e nel Diftionaire di Mr. *Le Comte*.

ra · d' ordine regio dovea trasferirsi a Roma in qualità di Di-
rettore dell' Accademia Francese , a voler condur seco Anto-
nio , acciocchè potesse approfittarsi nello studiare le maraviglie
dell' arte , sopra le quali avrebbe · facilmente perfezionato le
belle disposizioni , che l' adornavano .

Eseguitosi un. tal. consiglio , conformi all'. espettativa di
quel Signore riuscirono i progressi del giovane , mentre dal-
l' eleganza delle statue antiche , e dall' opere di Michelagnolo ,
di Raffaello , e del Caracci acquistò una nobil maniera d' ope-
rare , che dopo col crescer degli anni , e del gusto andò sem-
pre migliorando con molto applauso . Nel tempo della sua di-
mora in Roma il rinomato Gio. Lorenzo Bernini (¹) diedegli
insegnamenti da suo pari , e confortollo ad esporsi nel concorso
degli studenti a' premj del Campidoglio soliti conferirsi dagli
Accademici di Santo Luca , de' quali uno anch' egli ne ottenne .

Avendo egli fatto in Roma per tre anni interi i suoi stu-
dj , avanti di abbandonar l' Italia fu consigliato da' suoi amici
a portarli in Lombardia , ove tralle opere di tanti valentuomi-
ni , che l' adornano , s' elesse di studiar quelle del Coreggio , di
Tiziano , e del Veronese ; e dopo d' avere appieno soddisfatto
il proprio genio sulle più rare pitture di altri .singolari artefi-
ci , alla fine s' incamminò di ritorno alla patria , ove fecesi assai
distinguere pel ricco possesso degli ottimi precetti , che seco
avea colà portato . ·

Era egli appunto nel diciottesimo anno dell' età sua , quan-
do tornato in Parigi con fama d' ottimo professore incontrò su-
bito favorevole l' occasione d' impiegare i suoi pennelli , e do-
po alquanti lavori colorì la tavola coll' Assunzione di Maria
Vergine , che ogn' anno il primo giorno di Maggio l' Universi-
tà degli Orefici presenta alla chiesa di *Notre Dame* . Ammira-
to insieme ed applaudito da tutta la città il valore di questo
giovane trovò in seguito da occuparsi nel dipignere in tre ta-
vole i soggetti della Concezione , della Visitazione , e della
Presentazione al Tempio , alle quali fu dato luogo nella chiesa
delle Monache dell' Assunzione .

L' universale riputazione , che per mezzo de' suoi spiritosi
dipinti godeva. il nome d' Antonio Coypel mosse i professori

<div align="right">del-</div>

(¹) Di *Gio. Lorenzo Bernini*. v. quanto è. stato :detto .nel Vol. II. di questa Serie .

dell' Accademia Reale de' Pittori ad ammetterlo tra loro (1) .
Ond' egli in conformità di quanto debbon praticare gli Acca-
demici colorì un quadro , in cui allegoricamente rapprefentò
il Re Luigi XIV. , che dopo aver conclufa la pace di Nime-
gue , lieto fi ripofa in feno alla Gloria , mentre vien dalla me-
defima incoronato . Pofcia fu incaricato dalla Principeffa di
Montpenfier di colorire lo sfondo della fala di Choify , nella
quale efpreffe Fetonte in atto di fupplicare Febo fuo padre , -
che fi degni concedergli per un giorno folo il governo del
luminofo fuo cocchio (2) .

Avendo frattanto contratta forte amicizia co' Signori Raci-
ne , Defpreaux , e la Fontaine letterati di quel merito , che al
mondo tutto è palefe , nella dotta converfazione di effi raffinò
lo ftudio delle belle lettere , e della ftoria sì fattamente , che
riufcì indi abiliffimo nello fpiegare con grande eleganza non
tanto in profa che in verfo i fuoi eruditi penfieri ; e molto
più internoffi in queft' applicazione per la compagnia della fua
fpofa Maria Giovanna Bideau , giovane dotata d' uno fpirito
pronto ed elevato , e addottrinata nelle più intereffanti cogni-
zioni delle filofofiche fcienze . Per poi incoraggire viepiù An-
tonio al profeguimento dell' intraprefo fervore nell' operare ,
volle Filippo di Francia , Duca d' Orleans , ed unico fratello
del Re Luigi XIV. dichiararlo fuo primo pittore , e ne fegui-
tò l' efempio anche Filippo Duca di Chartres , che fu poi
Duca d' Orleans , e Reggente della Monarchia , col dichiararfi
fuo protettore e difcepolo , trasferendofi fovente alla fua cafa ,
ove dopo aver apprefo i principj dell' arte , occupoffi ad ado-
perare i pennelli , che indi per fuo divertimento maneggiò
non già qual femplice dilettante , ma bensì da efperto e pe-
rito maeftro .

Frall' opere che allora furono dal Coypel efpofte al pub-
blico , e che arrecarono maggior credito al fuo nome , contanfi
il facrificio di Gefte , e la crocififfione del Salvatore . Que-
fti componimenti condotti in vero con peregrina idea , ficcome
rifvegliarono nell' applaufo comune il poetico entufiafmo di
Mr. Santevil a lodargli , fufcitarono altresì l' invidia de' fuoi
con-

ANTONIO
COYPEL

(1) Ciò feguì il dì 25. d' Ottobre dell' anno 1681.
(2) Quefta fala nell' anno 1746. reftò demolita , e la
pittura del *Coypel* per opera ed attenzione di un va-
lorofo profeffore fu falvata .

contrarj a biafimargli, affermando, che Antonio non era capace nell' eroico, e folo alquanto abile nel patetico. Per la qual cofa piccatofi il Coypel dipinfe in feguito la celebrata tela rapprefentante l' accufa di Sufanna, che indi efpofta al pubblico, fece chiaramente conofcere la falfa impoftura de' fuoi nemici. Non oftante però i giufti encomj, che meritamente ognuno rendeva a sì degna opera, viveva l' autor della medefima difguftatiffimo ful riflello che la perfecuzione degli avverfarj farebbe ftata fempre per crefcere con fuo maggior travaglio.

Vantaggiofi progetti offerti furono al pittore in tal tempo a nome della corte d' Inghilterra, fe colà trasferivafi; ed egli, ficcome vivea malcontento per i paffati difgufti, ftava quafi per accettarne il partito; ma l' opportuna, ed improvvifa ammonizione nafcoftamente fattagli di notte dal fuo protettore il Duca di Chartres il fece interamente mutar d' opinione. Abbandonato adunque il penfiero di lafciar Parigi, per mezzo del prefato Duca fu eletto a fare i difegni dell' opera delle medaglie reali colla direzione dell' Accademia dell' Infcrizioni, e coll' affiftenza di Sebaftiano Le Clerc famofo incifore.

Anche il Real Delfino di Francia per la ftima che faceva de' pennelli del Coypel, volle che concorreffe ad ornare l' appartamento di Meridon, dove il bravo artefice prontamente rapprefentovvi Marte alla fucina di Lenno, Sileno ebrio imbrattato colla tintura delle more dalla ninfa Egle, ed Ercole che cava Alcefte dall' Inferno. Fece inoltre due quadri, in uno de' quali maravigliofamente efprelle Pfiche che vagheggia Amore addormentato, e nell' altro Amore, che per la curiofità dimoftrata da Pfiche nel rimirarlo, addirato l' abbandona. Ebbe oltracciò l' incumbenza di colorire due tavole efprimenti l' Annunziazione della Madonna, e la Refurrezione del Redentore; ma prima di porvi mano gli fu duopo foffrire i nuovi contrafti dell' invidia, mentre prevalendofi i fuoi nemici dell' autorità di Mr. Manfart foprintendente delle fabbriche, tentarono di metterlo almeno con loro in concorrenza. La dichiarazione però, che il Delfino fece a favore del Coypel, tolfe ogni fperanza a' competitori di poter ottenere il bramato fine; laonde profeguì l' opera, e riufcì quel lavoro un intero compleffo di grazia, di bellezza, e di leggiadria.

La

La determinazione del Duca d' Orleans di far dipingere
quella vasta galleria diede nuovo motivo al pittore di dare una
giusta prova del suo valore ; mentre in quattordici spartimenti
divise la lunga serie delle azioni d' Enea , e nella volta vi
espresse l' assemblea delle Deitadi (¹). In quest' occasione fu sor-
prendente l' amore , che il suddetto Principe dimostrò per la
pittura , avvegnachè non isdegnò sovente di prendere i pen-
nelli , e operare , dichiarandosi graziosamente che era ben giu-
sto , che in lavoro di cotanto impegno e fatica lo scolare aiu-
tasse il maestro (²). Egli poscia impiegossi in servizio del mede-
simo a colorire un grande sfondo , in cui rappresentò tutti gli
Dei vinti e disarmati da Amore . Indi passò a dipingere la
volta della cappella reale di Versaglies , composta di numerose
figure , e di varj gruppi d' Angeli , che portano in trionfo la
croce , e gli altri strumenti della passione , e avente attorno
dodici bassirilievi di chiaroscuro , e dodici Profeti (³).

Continovò inoltre il Coypel a condurre i disegni ed i car-
toni per gli arazzi , esprimendo in essi i fatti che leggonsi nel-
l' Iliade d' Omero , in sequela de' molti che già aveva termi-
nati risguardanti le azioni più segnalate , che son descritte nel-
le sacre carte dell' antico testamento ; e in questo tempo fu
onorato dal Re del posto di Direttore di tutte le pitture e di-
segni appartenenti alla sua Real Persona , e del titolo di suo
primo pittore , con privilegio d' essere ascritto alla nobiltà .
L' Accademia de' pittori , e scultori l' elesse anch' ella a pieni
voti per direttore ; perlochè volendo egli corrispondere ad un
tal favore colle dimostrazioni più premurose pe' vantaggj degli
studenti , spesse fiate si fece sentire nell' Accademia con erudite
lezioni , e colla soluzione de' dubbj , che venivan proposti . In
tale occasione eziandio scrisse un trattato sull' arte , che dedicò
al Duca Reggente , dandone in versi i più sicuri precetti ,
cui volle indirizzare al suo figliuolo maggiore (⁴). La notizia
poi delle altre pitture di questo valentuomo si può avere dal-

(1) V. la descrizione di queste eleganti pitture nell'
Abregè ecc. Par. iI. pag. 402.
(2) Il soprammemorato Principe trovandosi al più alto
segno soddisfatto di questa bell' opera , regalò all' ar-
tefice una carrozza co' cavalli , ed in seguito una
cedola di cinquecento scudi d' annua pensione per il
mantenimento della medesima , e quello seguì l' an-
no 1719.

(3) In quest' opera varie furono le critiche de' profes-
fori , e particolarmente di non approvare la maggior
formazione delle figure .
(4) M. Despreaux aveva determinato di pubblicare quest'
ultimo manoscritto ; ma il timore di non essere sati-
rizzato da un critico , che ne aspettava l' opportuni-
tà , fece che l' autore ; e l' amico s' astenessero dal
farlo imprimere .

la vita del medefimo letta nell' Accademia da Carlo Coypel fuo figliuolo ed allievo, e primo pittore anch' egli del Re (¹).

La frequenza delle vertigini, a cui fovente Antonio era foggetto, nel crefcer dell' etade e delle applicazioni gli fi refe di foverchio continova, dimodochè abbandonatofi in braccio all' ipocondria temeva ad ogn' ora di perder fe fteffo, e frattanto perdeva lo fpirito e la quiete nell' operare, ed i fuoi pennelli la grazia, e la bellezza dell' efpreffioni. Ravvifava egli il notabil cangiamento della mano, e ne riconofceva altresì la cagione; e ciò gli rendeva maggior tormento, vedendofi oramai inabile a fuperarlo. A tutto ciò s' aggiunfe la perdita, che fece in breve tempo, de' fuoi più cari e intimi amici, la quale grandemente l' afflisse; e quella della moglie, che era l' unico fuo follievo e conforto, il riduffe ben prefto a tal deplorabile ftato, che la morte di lui feguita di lì a nove mefi fu ftimata opportuna per avergli apportato ripofo. Quefta feguì il dì fettimo di Gennajo dell' anno 1722., e dell' età fua il fettantunefimo, e il di lui corpo fu fotterrato nella chiefa di San Germano di Auxerrois, effendo univerfalmente compianta una tal perdita con fommo rammarico degli amatori difappaffionati dell' arte.

DIA-

(1) V. les vies des premiers Peintres du Roi depuis Mr. *Le Brun*, jufqu' a prefent. T. II. ecc. V. inoltre l' Abregè del 1745. T. II., & les memoires du tems ecc. *Le Comte* T. III. Mr. *Le Comte* dans fon dictionnaire portatif des beaux arts ecc. La nota degl' incifori che hanno intagliate in rame le pitture del *Coypel*, e quelle parimente, che egli incife coll' acqua forte da fe medefimo per ifpaffo, è riportata nella P. II. dell' Abregè pubblicato in Parigi l' anno 1745.

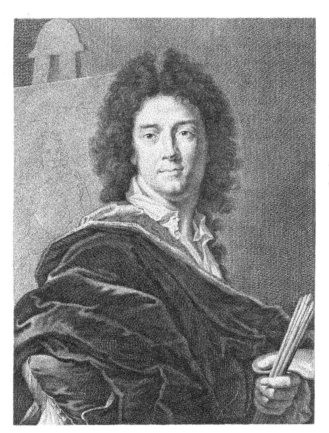

DIACINTO RIGAUD

PITTORE

D I A C I N T O
R I G A U D
P I T T O R E.

A maravigliofa imitazione d' operare, che de' pennelli del rinomato Vandyck dimoftraron maifempre quelli del celebre ritrattifta DIACINTO RIGAUD, tanta reputazione acquiftò al medefimo fenza dipartirfi dal regno del fuo Sovrano, quanta ne avea acquiftata l' altro col portarfi in perfona alle corti de' principali Monarchi dell' Europa. E fe quefto valentuomo foffe ftato un poco più contenuto e corretto nello sfarzo e nello fvolazzo delle pieghe e de' panneggiamenti, poteafi reputare, per fentimento degl' intelligenti, e de' critici, uguale in ogni parte allo ftile invariabile dello fteffo Vandyck.

Perpignano, luogo affai forte della Contea di Roffiglione nella Provincia di Linguadoca, fu la patria di Rigaud, effendo in effa nato l' anno di noftra falute 1663. Il padre per nome Mattia, ancor egli pittore, infegnò al giovanetto i primi precetti del difegno. Rimafo egli privo del padre in età d' anni otto, la madre inviollo a Montpellier, acciocchè ivi profeguiffe lo ftudio dell' arte. I maeftri, che da principio incontrò, ficcome di mediocre abilitade eran forniti, così poco aiuto potevan fomminiftrare a' fuoi fpiritofi talenti; la qual cofa anch' egli beniffimo conofcendo, contraffe amicizia col pittor Ranc il padre, profeffore di qualche grido nel colorire i ritratti. Da quefto almeno apprefe Diacinto un buon gufto nel copiare i dipinti del Vandyck, e ingegnoffi di condurne alcuni dal naturale, i quali non riufcirono affatto difpregevoli; ficchè continuando ad operare feppe egli gareggiare col Ranc nell' efpreffione, e nella vivace maniera di ritrarre dal

Vol. IV. Y 2 ve-

vero . Impiegati quattr' anni in tale efercizio , determinò di pallare a Lione , ove fatto. conofcere il fuo ftile ; ebbe non poche occafioni d' impiegar bene il fuo talento . Effendofi quindi trasferito a Parigi applicò con maggior impegno il fuo fpirito allo ftudio dell' arte , defiderando in tal guifa di farfi merito , e di renderfi capace d' ottenere un pofto di grazia nell' Accademia Francefe in Roma .

Ed in vero effendofi efpofto a prefentare all' Accademia Reale un fuo lavoro , fu quefto giudicato degno del premio ; talmente che era già egli in procinto d' adempire la fua viva brama di venir nell' Italia , fe alcuni ritratti, che allora fece , non aveffero indotto Carlo Le Brun a perfuaderlo a rimanere in Parigi , e a perfezionarfi nell' arte di ritrattifta , dalla quale ne avrebbe ricavato fomma riputazione , e vantaggio . Sicchè aderendo egli a' configlj di quel valentuomo , depofto ogn' altro penfiero , attefe a colorire de' ritratti , acquiftandofi in tal maniera il credito di bravo pittore .

Era qualche tempo , che bramava di riveder la madre , onde nell' anno 1695. s' incamminò alla patria , ed in tale occafione volle fare il di lei ritratto (1). Reftituitofi quindi a Parigi intraprefe le commiffioni di varj ritratti, fra' quali fi contano quello del Principe di Conty rapprefentato in grandezza del naturale , e in veduta del fuo caftello d' Ifsy ; e l' altro del Padre Bouthillier di Rancè Abate della Trappa , che ricavò fomigliantiffimo fenza di lui faputa , nell' atto che ftava meditando , effendogli ftato ciò ordinato dal Duca di San Simone .

La giufta eftimazione , che i profeffori dell' arte avevano pel valore di Rigaud , gli fece rifolvere ad ammetterlo nel numero degli Accademici (2) in qualità di pittore d' iftorie ; ed egli in corrifpondenza di tal onore donò all' Accademia il ritratto ftoriato del celebre fcultore Martino Desjardins , e prefentò ancora una crocififfione ornata di molte figure (3) . Indi Pietro Mignart (4) impegnò Diacinto a fargli il ritratto da por-
re

(1) Da quefta pittura il famofo fcultore *Antonio Coyzevox* ne formò il bufto , che *Rigaud* tenne fempre nel più degno luogo del fuo gabinetto , e dopo morte per difpofizion teftamentaria lafciollo all' Accademia de' Pittori . Fece inoltre intagliare la medefima effigie della madre dall' elegante bulino di *Drevet.*
(2) Fu ammeffo *Rigaud* fra gli Accademici nell' anno 1700.
(3) Gli Accademici fuddetti l' eleffero pofcia a pieni voti per Rettore , e Direttore , incaricandolo a riformare gli ftatuti della medefima . In fomigliante incumbenza proccurava fpeffo di far vedere qualche pittura ftoriata , donandone ad effa alcune , che indi furono intagliate dal *Drevet* .
(4) Le notizie del fuddetto *Pietro Mignart* primo pittore del Re v. nel libro intitolato Vies des premiers peintres du Roi , depuis Mr. Le Brun jufqu' a prefent ec. T. I.

re nella fala dell' Accademia (¹) ; ed eſſo pure dipinſe molti perſonaggj e principi di qualità , il numero de' quali ed il ſoggetto ſi può riſcontrare in diverſi ſcrittori (²) , che pubblica ed eterna ne renderono la memoria .

I cittadini di Perpignano , che godono il privilegio d'inalzare ogn' anno alcuno de' loro cittadini al grado di patrizio (³) , eleſſero di comun volontà l' illuſtre pittore Diacinto Rigaud . Le lettere intorno a ciò ſpeditegli furono accompagnate da altre patenti di nobiltà concedutagli dal Re Luigi XIV. , il quale l' onorò pure del cordone dell' Ordine di San Michele , e di alquante generoſe penſioni . Nel principio poi del regno di Luigi XV. il Duca d' Orleans l' inviò a Vincennes , acciocchè coloriſſe il ritratto di ſua Maeſtà al naturale , e nella ſteſſa grandezza , che aveva già dipinto quello di Luigi XIV. , ed in quella occaſione ſi meritò nuove grazie , ed onori dal ſuo Sovrano .

Oltre al maraviglioſo modo che poſſedeva nel perfezionare i ſuoi quadri , fu eziandio eſperto conoſcitore delle maniere de' più famoſi maeſtri , e tale era l' intelligenza ſua ſull' opere altrui , che ſpeſſe fiate nel doverſi contrattare qualche acquiſto delle medeſime da perſonaggj grandi , non reſtava ciò effettuato ſenza il parere di queſto artefice .

Quantunque Rigaud naturalmente foſſe pieno di riſpetto e di corteſia per ogni rango di perſona , pel bel ſeſſo femminile poi dimoſtroſſi ſempre gentile , corriſpondente ed oſſequioſo , dimoſtrando ſoltanto del diſpiacere , allora quando era ricercato per dipingere alcuna donna , e s' induceva a ciò eſeguire molto di mala voglia , dichiarandoſi di non aver mai incontrato del tutto il genio di veruna , avvegnachè tutte lamentavanſi che i ſuoi pennelli artificioſamente naſcondevano , o almeno poco ſpiritoſa colorivano quella parte , che da eſſe è creduta la più pregiabile della loro preteſa bellezza . Ricevuto una mattina l' avviſo da una dama di portarli da lei colla tavolozza ed i colori , promiſe di farlo . S' incamminò pertanto il dopo pranzo per ricevere i comandi di quella ſignora ; ma eſſa nel

ve-

(1) Preſentò all' Accademia il ſuddetto ritratto inſieme con quelli di tre altri ſuoi amici e poeti , cioè di *Niccolò Deſpreaux* , di *Giovanni de la Fontaine* , e di *Gio. Batiſta Santeuil* .
(2) V. l' Abregè ſtampato in Parigi l' anno 1745. T. 1I.

(3) Fu dichiarato patrizio nel 1709. Queſto privilegio accordato alla ſoprammemorata città fino nel 1449. da' Regnanti di Caſtiglia , e d' Aragona , venne indi confermato da' Monarchi della Francia .

vederlo rimaſe ſorpreſa, ritrovandoſi preſente un uomo di aſpetto nobile, obbligante nel tratto e nel parlare, e pompoſamente veſtito. Ella invero aveva fatto ricercare pel ſervitore un pittor mediocre, che le riſtoraſſe un quadro; ond' è che allora., incolpata la balordaggine del famigliare, gentilmente domandò ſcuſa per l' incomodo che gli aveva ſenza volerlo arrecato; e tant' oltre prolungaronſi i reciprochi complimenti, che non reſtaron terminati in quel giorno, ma ſi rinnovarono in altre viſite, e finalmente ebbero il lor compimento coll' inaſpettato vincolo del matrimonio.

L' unione coſtante, che in ambedue mantenneſi, fecegli paſſare il tempo con indicibil pace e letizia; ed eſſendo dipoi paſſata queſta a miglior vita, Rigaud non fu mai lieto, nè godě ſanità; e quantunque il Re concorreſſe a ſollevarlo con nuovi favori, e penſioni, contuttociò non fu mai poſſibile d' impor qualche freno a' ſuoi continuati lamenti; anzichè facendoſi giornalmente viepiù ſenſibile la ſua noioſa inquietudine, egli principiò a poco a poco ad eſſer tormentato da un ecceſſivo dolor di teſta. In tale ſtato riconoſcendoſi proſſimo al ſuo paſſaggio, determinò di farſi traſportare nella camera, dove nove meſi prima era morta l' amata conſorte, ed ivi aſſalito il buon vecchio da una lenta febbre, ſi conduſſe al termine de' ſuoi giorni il dì 29. Dicembre del 1743. in età d' anni ottanta, ſenza laſciare alcun figlio; e ſiccome in vita era ſtato pietoſo in ſoccorrere a larga mano i parenti, gli amici, e i biſognoſi, così in morte con proteſte di vera pietà criſtiana ſi dimoſtrò verſo de' poverelli, e de' domeſtici aſſai liberale.

TOMMASO REDI
PITTORE

TOMMASO REDI

P I T T O R E.

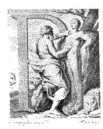

IUTTOSTO a volubilità e leggierezza di mente, che ad un impulfo naturale, allora incognito, per l' arte della pittura, veniva attribuito da' parenti di quefto valorofo artefice il replicato cambiamento, ch' egli faceva degl' impieghi da loro deftinatigli; ma alla perfine difingannati reftarono allorachè avendo lafciata in libertà del figliuolo l' elezione dell' efercizio, videro, che non più incoftante dimoftroffi la di lui volontà, e che d' altronde fomentavafi il tedio e la fvogliatezza di applicare a tutt' altro, che non aveffe per origine il difegno, i pennelli, e il colorire.

TOMMASO REDI nacque il dì 22. di Dicembre dell' anno 1665. nella noftra città di Firenze, e nell' età capace venne deftinato da Lorenzo fuo padre all' arte dello Speziale. La non curanza e il divagamento del giovanetto in quefto meftiero fece rifolvere i fuoi a cambiargli profeffione, accomodandolo perciò nella bottega d' un orivolaio; ma comecchè non riufcivagli di genio neppur una tale applicazione, lo pofero in un negozio, ove trafficavafi per mercatura la feta. Ivi pure, come negli altri luoghi, niente approfittandofi, avea determinato il padre di cercargli qualche pofto nella corte de' Principi di Tofcana, in cui anch' egli trovavafi impiegato.

La contradizione interna, che provava Tommafo nell' acconfentire all' altrui volere, lo coftrinfe a dichiararfi apertamente, che fi fentiva difpofto ad imparare il difegno; e quantunque allora correffe l' anno diciottefimo dell' età fua, non oftante i parenti configliarono il padre a condefcendere per pruova a' fuoi defiderj. Accordatagli pertanto la fua domanda, fu raccomandato alla direzione di Anton Domenico Gab-
biani

biani (1) , che appunto era tornato alla patria dopo gli ſtudj fatti per l' Italia .

Il profitto , che il Redi fece in breve tempo cogl' inſegnamenti di sì eſperto maeſtro , fu tale , che ſorpaſsò l' eſpettazione. de' parenti , e degli ſteſſi profeſſori , i quali nell' eſaminare i di lui ſtudj , faceanſi maraviglia , che avendo principiato quaſi fuor di ſtagione , cotanto profittato aveſſe nella correzione e nel buon guſto. Il Gabbiani però , che bramava in queſto ſuo ſcolare maggiore eziandio l' avanzamento , gli propoſe , che trasferendoſi a Roma avrebbe potuto più di leggieri acquiſtare quell' intelligenza e aggiuſtatezza , che a formar veramente un valentuomo è neceſſaria .

Proccurarono adunque i parenti del Redi di ottenere dalla benignità del Granduca Coſimo III. un poſto nel numero di quei giovani Toſcani , che dal prefato Principe erano allora mantenuti a ſtudio ſotto la direzione di Carlo Maratti (2) , e de' quali regolati di poi in forma di Accademia fu capo Ciro Ferri (3) . Graziato finalmente di quanto ſupplicava , paſsò il giovane a Roma , ove con indefeſſa applicazione riuſcì un valoroſo pittore , e con tale eſattezza e correzione nel diſegno , che rari eran quelli , che poteſſero dargli ſoggezione .

Non mancava frattanto il Redi di porre ſovente ſotto gli occhi del ſuo Sovrano e Mecenate qualche fattura de' ſuoi pennelli per dimoſtrargli i progreſſi , che giornalmente faceva ; e ciò graditiſſimo era al Granduca , che non mancava dargliene riprove con nuovi favori e generoſe ricompenſe . Coll' occaſione poi , che il ſoprammemorato Sovrano portoſſi a Roma per l' univerſal Giubbileo dell' anno 1700. , il Redi fu ſubito ad inchinarlo , e a fargli vedere tutti i ſuoi ſtudj , e dopo averne riportata approvazione e lode , ricevè da lui il comando di prepararſi al ritorno verſo la patria , perchè avea ſtabilito di prevalerſi dell' opera ſua in alquante pitture ſacre .

Ed in fatti reſtituitoſi alla patria ebbe incumbenza di colorire alcune tele a olio in forma ovata , per ornamento della chieſa della Santiſſima Nonziata , ed una tavola da altare per la chieſa principale della terra di Bientina poſta nel diſtretto

Fio-

(1) V. ſopra alla pag. 59.
(2) V. le notizie di queſto pittore nel Vol. III.

(3) V. intorno a ciò la vita del *Ferri* nel Vol. III. di queſta Serie .

Fiorentino , in cui rapprefentò San Valentino particolar ·protettore di quel luogo . In fervizio poi del prefato Granduca Cofimo III. colori una tavola , in cui figurò il miftero dell' ineffabil Triade ; e quefta fu collocata nella chiefa de' Padri della Riforma di San Pietro d' Alcantara preffo alla real villa dell' Ambrogiana . Parimente ivi dipinfe due ovati , ne' quali efpreffe San Giufeppe , e l' Arcangelo Gabbriello .

Continovò pure il Redi ad impiegarli nell' efecuzione de' comandi del fuo Sovrano conducendo tre tavole , una con San Pietro d' Alcantara , la feconda con San Giovanni da Capiftrano , e l' altra col Beato Salvator da Orta , da porfi nella chiefa di San Francefco al Monte fuori di quefta città , ove abitano i Padri Francefcani del Ritiro della Provincia Riformata di Tofcana . Indi lavorò pel Monaftero di Buonfollazzo pofto a piè del Monte Senario , in cui abitano i Monaci Ciftercienfi della ftretta Offervanza della Badia della Trappa , una tavola con San Giovambatifta (1) ; e nella cappella del Real·Palazzo de' Pitti colori a frefco la cupoletta della medefima .

Oltre alle fuddette opere , che il Redi fece pel Granduca Cofimo III. , ed altre molte che per brevità fi tralafciano , colorì una tavola da altare colla figura di Sant' Antonio di Padova , la quale mandò alla corte di Spagna ; ed in un quadro affai grande figurò l' Annunziazione della Vergine Santiffima , che quel piiffimo Principe per la divota efpreffion del foggetto , e per la perfezion del lavoro mandò in dono all' Imperadore Leopoldo I. Lo fteffo miftero riduffe pure in piccola tela per uniformarfi a' voleri della Principeffa Anna Luifa Elettrice vedova Palatina , e figliuola del rammemorato Cofimo III. ; ficcome per la medefima fece diverfi componimenti facri , ed in ifpezie Maria Vergine addolorata preffo al fepolcro·del fuo divino Figliuolo , ed un Angelo , che le affifte . Anche la Granprincipeffa di Tofcana Violante Beatrice di Baviera fi fervi fpeffo de' pennelli del Redi , particolarmente in fargli copiare nella fteffa mifura quella veneratiffima immagine della Santiffima Nonziata .

Nelle chiefe della noftra città fonvi diverfe tavole da altare

Vol. IV. Z tare

(1) I Monaci della Trappa vennero quivi ad abitare chiamati da Cofimo III. l' anno 1705. , pe' quali fece ridurre con immenfa fpefa all' ufo loro il vecchio Monaftero , e la Chiefa della Badia di San Bartolommeo di Buonfollazzo , poffeduta da' Monaci Ciftercienfi .

tare di mano di queſto eſperto artefice, fralle quali rammen-

TOMMASO
REDI

teremo quella dell' Oratorio di San Filippo Neri, dimoſtrante la ſanta Converſazione, quella delle Monache di Santa Maria di Candeli col Tranſito di San Giuſeppe, l' altra della chieſa di San Biagio, eſprimente un miracolo del medeſimo Santo (1); ed uno de' quadri laterali nella cappella di San Franceſco Saverio nella chieſa di San Giovannino de' Geſuiti. Altre poi ſono nelle chieſe ſuburbane, o nel territorio Fiorentino, cioè di San Chirico a Legnaia, di Roſano, ove dipinſe anche lo sfondo della volta, ed il coro delle Monache; di Caſtel Fiorentino, e dell' Impruneta, in cui avvi uno de' quadri di quella ſoffitta rappreſentante il miſtero dell' Annunziazione.

In copia grande ſon pure i quadri di componimenti ſacri, profani, favoloſi e ideali, che queſto valentuomo inventò e dipinſe, parte de' quali reſtarono nelle caſe de' noſtri nobili e cittadini, ed altri furon traſportati in diverſe parti dell' Europa. Nel numero di eſſi noteremo ſolamente i cinque ſeguenti, che per varj perſonaggj Ingleſi eſtraſſene il componimento dalla Storia Greca e Latina. Rappreſentò adunque Bruto l' ingrato, che pieno di ſpavento fugge l' orribile ſpettro di Ceſare, che il perſeguita; Cincinnato allorachè prevenuto dal meſſaggiero Romano abbandona l' aratro, e veſtendo le diviſe militari, ſi porta ad aſſumer la Dittatura; Scipione Affricano, che la belliſſima giovine prigioniera promeſſa in iſpoſa al principe Alluçio reſtituiſce a' ſuoi parenti e congiunti, e accettata finalmente la ricuſata ſomma di danaro, che avean ſeco portata per riſcattarla, la rende allo ſpoſo della medeſima per accreſcimento di dote, e grazioſamente da ſe gli licenzia; Semiramide in atto di farſi acconciare i capelli, ma che ſentito il fragore delle trombe, abbandona lo ſpecchio, e coraggioſa prende le armi; Olimpiade, che ſognandoſi di giacere con Giove Ammone in figura di ſerpente, reſta feconda del Magno Aleſſandro.

Fu inoltre ſtimatiſſimo il Redi nel dipignere i ritratti al naturale, ed altresì nella vaghezza del colorire a freſco, della qual ſua perizia laſciò chiari contraſſegni in molti luoghi,

e in

e in particolare nelle cafe de' Fabrini, e Nardi ; e fimilmen- ═══
te nel riportare i difegni degli Etrufchi monumenti . Sorpren-
dente è il numero de' medefimi, che egli fece, ed altrettanto
maravigliofa è l' efattezza e l' imitazione , derivante dall' intelli-
genza , colla quale operava, dando a ciafcheduna parte di quelli
il proprio carattere , con che avvedutamente faceva fubito ri-
faltare la vetufta maniera . Gli oltramontani nel paffare di Fi-
renze a dovizia fornivanfi da quefto eccellente maeftro delle
più rare antichità tofcane , parte delle quali furono incife in
rame , e pubblicate (¹) . Copiò varie fiate. la rinomata pittura
della Madonna del Sacco di Andrea del Sarto nella propria
grandezza , e d' altre fecene difegni efattiffimi .

Erafi oramai fparfa la fama del valore nell' arte poffeduto
dal noftro Redi fino nella Mofcovia , ove per avventura le di
lui opere eran tenute in fommo pregio dallo Czar-Pietro il
Grande faggio difcernitore del merito de' valentuomini ; ficchè
bramando egli d' introdurre ne' fuoi fudditi la cultura delle
belle arti e delle fcienze , delle quali effi erano affatto all' ofcu-
ro , rifolvè di mandare quattro giovani d' ingegno più docile
fotto la direzione di un tal maeftro . Arrivati quefti in Firen-
ze (²) , furon confegnati alla cuftodia del Redi , il quale pa-
zientemente , per non intendere il linguaggio Mofcovita , nè
gli fcolari l' Italiano , per mezzo di cenni infegnava loro il di-
fegno . E perchè tali giovani dovevano colla pittura apprend-
dere anche l' architettura ; di quefta fu loro affegnato per mae-
ftro il peritiffimo architetto Fiorentino Aleffandro Saller . Quin-
di avendo effi apprefo colle arti anche l' idioma Tofcano , ven-
nero richiamati per parte del loro Sovrano alla patria .

In tale occafione il Redi mandò a prefentare al fuddetto
Czar Pietro alcuni quadri di fua mano , che gli furon moltif-
fimo grati ; ond' ei gli fece inviare alcune lettere , che colà
l' invitavano , dove per lui riferbavafi il pofto di primo diret-
tore dell' Accademia delle belle arti , che intendeva fondare
nella città di Mofca , coll' onorario di milledugento fcudi l' an-
no . Con fommo giubbilo fu accettato dal pittore. l' onore efi-
bitogli , e per quanto apparteneva a fè già difponevafi alla

TOMMASO
REDI

(1) Nell' opera intitolata *De Etruria Regali Thomae*
Demphteri &c. ftampata in Firenze appreffo i Tartini
e Franchi l' anno 1725.

(2) Nominavanfi i fuddetti giovani Mofcoviti *Giovan-*
ni , e *Romano Nichitin* fratelli , *Teodoro Ciarcaroff* , e
Michele Sucoroff .

partenza ; ma le pratiche tenute da' parenti , e dagli amici con perfone d' autorità fecero sì , che gli fu duopo il retrocedere dalla fua rifoluzione , e rimaner nella patria a terminare i fuoi giorni .

Non oftante che il Redi aveffe dimoftrato efternamente di adattarfi all' altrui volere , nell' interno però ne fenti cotanta pena e afflizione , che abbandonoffi in una noiofa malinconia , fembrandogli , che tutti fi foffero uniti ad impedirgli i proprj avanzamenti , e l' accrefcimento della fua fama ; e sì fattamente inoltroffi quefta fua fiffazione , che quafi il rendeva inabile all' efercizio dell' arte .

Frattanto paffando di quà un perfonaggio Inglefe , che nel fuo viaggio per l' Italia dilettavafi di raccorre le notizie del più raro e pregiabile , volle in tutt' i modi , che il Redi gli foffe compagno nel giro della Tofcana , mentre defiderava di fua mano le copie di molte opere antiche e moderne . Dopo replicate repulfe acconfentì finalmente il Redi di portarfi coll' erudito foreftiero a Pifa , a Cortona , indi nella Marca , e nel Perugino . Compiuto però nella maggior parte il viaggio , e gli ftudj , gli convenne lafciar tutto , e ritornarfene alla patria per effergli fopraggiunti reiteratamente molti ftrani accidenti di epileffia .

Ritornato perciò a Firenze per farfi curare , gli fi manifeftò nelle gambe una piccola enfiagione , la quale a poco a poco rendutafi univerfale , per lo fpazio di mefi diciotto lo tenne incomodato , e finalmente lo privò di vita il dì 10. d' Ottobre dell' anno 1726. , e dell' età fua il feffantunefimo . Al fuo cadavere fu data fepoltura in quefta chiefa della Santiffima Nonziata , per effere ftato uno de' Fratelli della compagnia di San Giovambatifta detta lo Scalzo .

GIU-

GIUSEPPE MARIA CRESPI

detto lo SPAGNUOLO

PITTORE *.ecc.*

Gio.Dom.Campiglia del . P.A.Pazzi fc.

GIUSEPPE MARIA

C R E S P I

D E T T O

L O S P A G N U O L O.

P I T T O R E.

TIMATISSIMA all' occhio di coloro , che intendono le novità peregrine del dipignere , e gli entufiafmi ftraordinarj , prodotti da una mente ftudiofa , e abbondante di piacevoli capriccj e fantafie , fi prefenta l' ingegnofa vivacità di operare di quefto valentuomo , il quale feppe ftabilirfi una maniera fingolare , che in sè comprende il differente ftile di varie fcuole (¹) ; talchè di lui fi può dire , effere al fommo valutabile , ma non imitabile , mentre quella bizzarra libertà pittorefca , che applaudito e lodato nel fuo graziofo pennello rendealo , in altri verrebbe imputata con biafimo a temerario ardimento . Non diffimile pure all' operar nell' arte fu il modo , ch' ei tenne nel vivere e converfare , cioè totalmente oppofto all' ufo , che fuol mantenerfi dal reftante degli uomini ; quantunque però sì l' una , che l' altro faceffegli onore , e gli produceffe quegli effetti di ftima , e di gradimento , con cui ammeffo fi vide alla famigliarità de' Principi e de' Nobili , e alle univerfali accoglienze di quelli , che unita alla virtù amano ed apprezzano la fincerità del cuore , e la filofofica noncuranza dell' uman fafto .

Il dì 16. di Marzo dell' anno 1665. nella città di Bologna

na-

(1) Egli inferi promifcuamente ne' fuoi dipinti colla maniera di *Domenico Maria Canuti* quella di *Carlo Cignani* , de' *Caracci* , di *Federigo Barocci* , di *Tiziano* , di *Paolo* , del *Tintoretto* , di *Rembrant* , del *Rubens* , e d' altri . V. la Storia dell' Accademia Clementina di Bologna nel T. 1I. pag. 70.

GIUSEPPE MARIA CRESPI nacque il valorofiſſimo artefice GIUSEPPE MARIA CRESPI, che appena imparate le prime lettere fece iſtanza a Girolamo ſuo padre, acciocchè gli faceſſe apprendere l' arte della pittura, a cui ſentivaſi inclinato. Il genitore per aderire alla di lui propoſizione fattagli con gran ſentimento, e con ſpirito, accomodollo con Angelo Michel Toni, pittore guidato nel ſuo operare più da un laborioſo impegno d' imitazione, che da regolata eſperienza di ſtudio; e da queſto imparò il Creſpi i precetti del diſegno.

Quindi oſſervando, che alcuni giovanetti, che ſi allevavano per l' arte, portavanſi ſpeſſo a diſegnare le pitture del chioſtro di San Michele in Boſco, anch' egli ſeguendo la lor traccia, colà trasferivaſi, e con eſſi ſtudiava. Creſcendo poi ſcambievolmente la confidenza, nell' ore del divertimento inventava molti giuochi e paſſatempi ameni, che da tutti inſieme erano con gran piacere eſeguiti. Impoſe inoltre a ciaſcheduno un ſoprannome di nazione ſtraniera, quale conoſceva più confacente alla fiſonomia, e al portamento di eſſi; ſicchè alcuno era il Tedeſco, altro il Moſcovita, e chi il Tartaro, ed il Franceſe. Mancava quello del Creſpi; onde i compagni volendoglielo adattar proprio, penſarono, che ſiccome egli era ſolito di veſtire un giubboncino corto e ſtivato, con calzoni ſtretti, ed in sì fatta guiſa tirati al nudo, che coprivano bensì, ma non celavan la forma delle membra, e quaſi all' uſo di Spagna, s' uniron a denominarlo lo SPAGNUOLO, nome, che indi ſi fece univerſale, ed altrettanto famoſo e celebre.

Seguitava egli ſolo le ſue applicazioni in quel chioſtro nel più rigido dell' inverno; perlochè vedendo quei Monaci il patir, che faceva all' aria ſcoperta, per compaſſione gli fecero adattare un ferraglio di ſtoie, movibile a ſuo piacimento. Un giorno capitato ivi Domenico Maria Canuti (1), ed oſſervata quella macchina, curioſo di vedere a che ſerviſſe, s' inoltrò a quella parte, e poſto l' occhio ſul diſegno del giovane, confortollo a proſeguire collo ſteſſo ſpirito ed attenzione. Avviſato frattanto il Creſpi eſſer quegli il famoſo pittor Canuti, ſubito alzatoſi da ſedere, e gittandogliſi avanti inginocchioni, gli domandò ſcuſa della mancanza di riſpetto uſatagli per non averlo

lo

(1) Di queſto eccellente pittore v. le notizie nell' Abecedario pittorico.

lo conosciuto. Il Canuti abbracciatolo gli fece mille carezze, GIUSEPPE
e diedegli molti avvertimenti, ed oltracciò gli esibì la sua di- MARIA
rezione, la quale immantinente accettata, si fece suo scolare. CRESPI

Aveva il maestro nella scuola tre nipoti, i quali a tutt'altro attendevano, che allo studio; e quello, che più perniciofo era, se vedevano fra gli scolari, che alcuno si fosse avanzato, o nella grazia del zio, o nello studio, in tal guisa operavano, che si licenziasse disperatamente da quel luogo; onde non è maraviglia, che tanto avvenisse allo Spagnuolo, quantunque il Canuti non lo abbandonasse di direzione, finchè datoli a frequentare l'Accademia di Carlo Cignani (1), da esso anche per due anni ricevè documenti utilissimi per l'arte. Partito il Cignani per la città di Forlì, il Crespi si rimase con Gio. Antonio Burrini (1), che molto aiutollo nel trovargli occasioni da farsi conoscere. Dipinse in quel tempo la tavola co' diecimila Martiri, ch'ebbe luogo nella chiesa dello Spiritosanto, ed un quadro colle Nozze di Cana Galilea, i quali esposti al pubblico molto concetto gli accrebbero.

Invogliatosi pertanto il Crespi di studiare le opere di Federigo Barocci per seguitar quello stile, che al sommo piacevagli, ottenne da Giovanni Ricci cittadin Bolognese, che proteggevalo, di trasferirsi a Pesero, ove copiò quanto mai potè avere di quel grand'uomo, traendone un indicibil vantaggio per la sua maniera. Ritornato alla patria colorì la tavola col Sant'Antonio Abate tentato da' Demonj, che fu posta nella chiesa di San Niccolò degli Albari; ed il San Giuseppe a tempera per quella di San Bartolommeo di Porta de' Teatini.

Frequentava tuttavia il Crespi l'accademia del nudo, che si faceva in casa Ghisilieri, ed era uno de' direttori della medesima il Conte Carlo Malvasia autore della Felsina Pittrice. Una sera sorpreso il bizzarro Spagnuolo da un estro stravagante, in cambio di copiare il naturale, fece una caricatura del suddetto Malvasia in figura di un cappone morto e spennato. E' indicibile qual fosse il motteggio ed il riso straboccevole allorchè fu mandata in giro fra gli studenti la caricatura. Il medesimo Malvasia ivi presente sospettò di qualche scherzo, onde avendo voluto vedere il foglio, molto si offese di tale

ar-

arditezza , e con eſſo lui il Ghiſilieri . Perlaqualcoſa il Creſpi trovandoſi contumace con quei ſignori , paſsò a Venezia , ed ivi ebbe campo di ſtudiare le opere di quei maeſtri , ed acquiſtare vivacità e robuſtezza alla ſua maniera .

Finalmente avendolo il ſoprammemorato Ghiſilieri ricondotto a Bologna , impiegoſſi a dipignere alquanti quadri pel Principe Eugenio di Savoia , e con piacevole fantaſia figurò in uno di eſſi il centauro Chirone , che ammaeſtra Achille nel tirar d' arco , fingendo che Achille aveſſe fallito il colpo , e che in pena il centauro ſtia in atto di percuoterlo con un calcio . Indi colorì due ſtanze in caſa del Conte Ercole Pepoli , facendo in una gli Dei , che ſi divertono al giuoco degli ſcacchi , e nell' altra Ercole ſopra un carro tirato dall' Ore .

Dopo ſi riſolvè il Creſpi di aprire ſcuola , la quale in breve ſi vide piena di numeroſi ſcolari ; ed atteſe ad inventare e dipignere per varj perſonaggj quadri con argomenti perlopiù curioſi e volgari ; nel che fare avanzava ogn' altro nella grazia e nella bizzarria . Di cotali ſoggetti innamoratoſi un certo Prete aſſai ricco , ma ſoverchiamente dominato dall' avarizia , proccurò per mezzo del Marcheſe Ceſare Pepoli di ottenerne alquanti con poco danaro ; ma in realtà pagavagli quanto gli altri , perchè il Pepoli , per contentarlo , ſuppliva del ſuo col pittore al giuſto prezzo .

Venne in ſeguito volontà al ſoprammemorato Prete di avere in una tela grande la ſtrage degl' Innocenti , ma per non eſſer più fra' viventi il Pepoli , difficile ſe gli rendeva l' intero sborſo della ſua valuta . Perciò propoſe piamente al Creſpi , che gli avrebbe celebrate tante Meſſe in ſuffragio de' ſuoi defunti , a ciò obbligandoſi per contratto . Terminato a ſuo tempo il quadro , venne a notizia del Creſpi , che il Prete avea deſtinato di preſentarlo per alcun ſuo fine al Gran Principe Ferdinando di Toſcana ; laonde portatoſi quegli a prenderlo , fu ricercato dal pittore quante 'eran le Meſſe , che fin allora avea celebrate , ed inteſo che niuna , negò allora di darglielo , ſul giuſto rifleſſo , che non mai ſi foſſe riſoluto di ſoddisfarle pel ſuo grande attacco al danaro , mentre in sì lungo tempo non ſi era dato penſiero di principiare . Il contraſto riuſcì aſſai piacevole per li motti arguti dello ſpiritoſo artefice , per cui

l' in-

l' infiftenza del Prete diveniva maggiore ; onde paffando quefti alla violenza , obbligò il pittore , per fargli paura , a prendere un piftone , e con effo a cacciarlo di cafa . Sopraffatto quegli dallo fdegno nel vederfi privo del quadro , e della grazia del pittore , ricorfe a un potente Signor Bolognefe , il quale mandò la notte alcuni fuoi bravi armati alla cafa del Crefpi con ordine di togliergli con violenza la pittura . Fece egli in principio ogni poffibil refiftenza , immaginandofi che cofa coloro pretendeffero ; ma fentendo poi , che quefti tentavano di abbatter la porta , prefe la tela , indi faltando da una fineftra , che riufciva in altra ftrada , refugiofli appreffo ad un Nobile fuo protettore .

La mattina feguente per configlio del fuddetto incamminoffi verfo Firenze , determinato di prefentar la pittura al Granprincipe Ferdinando ; ma non avendolo quivi trovato , immantinente trasferiffi in Livorno , ove in quei giorni facea fua dimora . Fatta pertanto iftanza d' effere ammeffo all' udienza , i cortigiani nel vederlo in abito negletto da cafa con un gran collarone , ed involto in un tabarro alla Bolognefe tutto rabbuffato , e pieno di fango , ftentavano d' introdurlo ; paffata non oftante la notizia di quanto accadeva , il Granprincipe , che già da Bologna era ftato preventivamente avvifato del feguito , fecelo paffare , prendendofi un dilettevol paffatempo nel farlo difcorrere , e nel fentire il pronto e graziofo motteggiare del medefimo .

Accettato pofcia il quadro (1) , larghe furono le ricompenfe , che gli fece dare , ed accettandolo fotto la di lui protezione , gli affegnò quartiere e trattamento , ed ordinogli diverfe pitture (2) , le quali il Crefpi con mirabil diligenza efeguì , ed altre pure gliene trafmeffe di Bologna con foggetti ridicoli , ed enimmatici , che furono dal Granprincipe molto apprezzati e graditi , contraccambiando fempre l' artefice con generofi donativi , e con iftraordinaria famigliarità e protezione , non tanto in Firenze qualunque volta ci venne ,

Vol. IV. A A quan-

(1) Quefto quadro della Strage degl' Innocenti fi trova di prefente nelle ftanze del Real Palazzo de' Pitti ; e fra l' altre capricciofe azioni , che inventò per quelle numerofe figure , vi dimoftrò un ponte , da cui fi getta una madre col figliuolo in braccio per falvarlo dalla crudeltà de' foldati .

(2) Una di quefte fu la piacevol burla , che fece *Antonio Morefini* , detto lo *Scema* , buffone di corte , ad un Priore del Poggio a Caiano , allorchè traveftitofi in occafione di una fiera da ciarlatano , gli riufcì di beffare la pretefa fagacità del Prete , e di altri beneftanti del luogo ; i quali tutti dal naturale rapprefentò .

quanto ancora con ampla patente rifpettabile in ogni luogo,
come fuo attual pittore.

Con penfiero veramente bizzarro efpreffe un religiofo nel
confeffionario in atto di afcoltare un penitente, che dal vivo
ritraffe, e fulle fpalle di effo figurò un raggio naturaliffimo di
Sole, che finfe paffare dalla rottura di un vetro della fineftra
oppofta. Quefto quadro pervenuto nelle mani del Cardinal
Pietro Ottobuoni, volle quel Porporato con fuo piacere otte-
nerlo, con patto però, che il pittore faceffegli anche tutto
il numero della rapprefentazione de' Sacramenti; lo che reftò
dal Crefpi, còme invitato al fuo giuoco, mandato ad effetto
colle più bizzarre idee, che mai poffan cadere nella mente di
un giocondiffimo umore alla piacevolezza difpofto.

Veggonfi ancora nelle chiefe della città di Bologna fua
patria diverfe altre pitture; e particolarmente in quella di
Santa Maria Egiziaca, per cui fece la crocififfione di noftro Si-
gnore, e per li Padri Serviti la tavola colla Vergine Santiffi-
ma, che porge di fua mano la forma dell' abito a' fette Bea-
ti Fondatori di quell' Ordine. Poco diffimile al medefimo
componimento ne replicò pure il foggetto pe' medefimi Padri
di Guaftalla; e d' ugual pregio fon pure l' altre opere, che
confervanfi di quefto valorofo artefice nelle chiefe di Santa Lu-
cia, e dello Spiritoffanto; e non vi ha, giufta il fentimento
dello fcrittore della fua vita (1), città nell' Italia, in cui
non fieno diverfe pitture dello Spagnuolo; ed il fomigliante
viene afferito della Germania, della Francia, e dell' Inghil-
terra dal medefimo, il quale ne teffe un numerofo catalogo,
con divifare i foggetti, ed i poffeffori de' quadri (2).

Oltracciò fu ftimatiffimo nel formare i ritratti al natura-
le di perfonaggj e letterati illuftri, e di femmine decantate,
o per nobiltà, o per bellezza, o per l' applaudito poffeffo del
canto e della comica fulle fcene. Quello però, che lo ren-
deva molto ftimabile nel lavoro di quefti ritratti, fi è l' aver-
gli effo totalmente mutata la maniera; dimodochè, fe nelle
altre pitture adoperò il pennello con macchia forte, e colpi
franchi e maeftrevoli, in quefti fecelo apparire al fommo deli-
cato, e pieno di gentilezza.

Per

(1) Gio. Pietro Cavazzoni Zannotti, . (2) V. la Storia dell'Accad. Clement. Vol. II. Libr. III. e IV.

Per isfogo talvolta della fua giocofa fantafia , che fempre
fomminiftravagli immagini burlefche e facete , efpreffe diverfe
azioni buffonefche di Bertoldo , Bertoldino , e Gacafenno , co-
me capricciofamente de' due primi inventò Giulio Cefare Cro-
ce , e dell' ultimo Cammillo Scaligero dalla Fratta ; e aven-
do quefte divife in venti difegni , gli piacque di colorirle (¹) ,
e pofcia d' inciderle in rame coll' acqua forte . Qual eftima-
zione incontanente acquiftaffero sì fatte vaghe operette alla pri-
ma comparfa , che fecero fotto gli occhi de' profeffori , e de'
dilettanti , fi può argomentare oltre alla loro eleganza dall' efito
pronto e univerfale , che di effe fece ; talchè l' intaglio dalla
continua impreffione reftò ben prefto confumato ne' fegni delle
mezze tinte (²) .

In conferma pertanto di quello , che in principio accen-
nolli , cioè che la maniera ritrovata ed ufata da quefto va-
lentuomo nel dipignere , foffe totalmente nuova , e di fua in-
venzione , e non punto imitabile , benchè tratta da rigorofi
ftudj ed offervazioni fatte full' opere di accreditati maeftri , ne
apporteremo in breve i fuoi principali fondamenti . Egli con
azzardo da gran profeffore fovente a capriccio ricoperfe le tele
con sì groffo ed ardito colore , e con pennellate sì franche , e
colpi reiterati , che più lafcia ne' fuoi dipinti da ammirare
coll' occhio , di quello che poffa appagare l' intendimento nel
ricercarne le cagioni . E' ben vero però , che quanto rappre-
fentar volle ne' fuoi quadri , tutto fi vede cavato dal natura-
le , e bene efeguito ; quantunque anche in quefto ufaffe tal-
volta una certa libertà , che il trafportava a fecondare gli eftri
della fua vivacità ; lo che fece fimilmente nel lumeggiar le
figure con chiari avventati e doviziofi ; quindi è che per dar
loro qualche armonia , gli era duopo di tenere i campi morti-
ficati ed ofcuri , e le vedute de' paefi fenza fereno , e quafi
adombrati da una perpetua tempefta ; Nulladimeno però tali
operazioni furono e faranno fempre ftimate , come parti d' una
mente , che feppe con fomma felicità produrre quello che ad
ogn' altro arrecherebbe fpavento e confufione .

<div style="margin-left:2em; font-size:0.8em;">

(1) Le fuddette pitture , che erano colorite fopra 'l ra-
me , pervennero in mano del Principe *Panfilj* .
(2) Per effere oramai i foprammemorati rami ridotti
in peffimo flato , furono i medefimi foggetti inta-
gliati di nuovo , con qualche variazione però , da *Lo-*
dovico Mattioli , e pofti per ornamento del libro in-
titolato *Bertoldo* con *Bertoldino* , e *Cacafonno* , in ot-
tava rima con argomenti , allegorie , annotazioni , e
figure in rame , ftampato in Bologna l' anno 1736.
in 4.

</div>

Quefto fuo modo di operare nell' arte fu fomigliantiffimo a quello del viver fuo ; poichè gli piacque di regolarfi tutto all' oppofto di quanto fuol praticarfi dagli altri uomini . Egli fommamente amava la ritiratezza , onde fenza caufa d' obbligo , o di neceffità non ufciva mai di cafa , nè mai era veduto andare a diporto per la città , o fuori di effa . Veftiva perlopiù in foggia ftrana , da lui ftimata propria al fuo comodo ; ed in tal guifa con tutta la filofofica libertà riceveva qualunque vifita di perfonaggj , fcufandofi piacevolmente con ognuno , che ciò faceva per effer quello un eftro pittorefco , che l' inclinava ad abborrire ogni complimento e foggezione .

Suo invariabil coftume fu di andare a dormire prima , che il fole tramontaffe ; e tanto voleva che faceffe il reftante della famiglia . Dopo un determinato ripofo alzavanfi tutti dal letto , e ponevafi ciafcheduno di effi a lavorare col lume , impiegando allora repartitamente in ogni ftagione quelle ore , che avrebbero potuto confumare di prima fera , e che fi foglion dagli altri comunemente impiegare in diverfi efercizj vegliando . Quindi voleva , che alla fuddetta diftribuzione del ripofo e del lavoro corrifpondeffe quella del cibarfi ; dimodochè dopo aver pranzato , e dormito a fuo piacere , poteva egli comodamente portarfi alla chiefa ad udire più Meffe , e per avventura anche la predica .

Alla ftravaganza dell' umor fuo conferiva affai ogni picciola barzelletta per follevarlo , e metterlo tutto in brio ; ed al fommo gradiva l' udir dagli amici il racconto di qualche curiofo accidente feguito , a cui prontamente aggiugneva le argutiffime fue rifleffioni , ripiene di motti e di fali ameniffimi , o la graziofa narrazione di altri fomiglianti avvenimenti accadutigli nella propria perfona .

Fra quefti notabile fopra tutti è il cafo , che accadde ad un fuo fervitore , il quale avendo all' improvvifo perduto il fenno , faceva pazzie le più ridicole , che immaginar fi poffa . Di ciò ftrepitava il Crefpi , rimproverandolo ad alta voce per efferfi prefo tant' ardimento d' impazzare in cafa d' un pittore , e fenza fua licenza ; laonde furiofamente lo cacciò da fè , dolendofi pofcia con chiunque di un tal affronto , quafichè colui gli aveffe voluto ufurpare il poffeffo d' un' affoluta giurifdizione .

Per

Per non incorrere perciò in avvenire nel difordine di fi- GIUSEPPE MARIA CRESPI
mili avvenimenti , e per allontanarfi dal rifico di abbatterfi
nuovamente in cervelli bislacchi , gli venne lo ftravagante pen-
fiero di licenziare , com' egli fece , l' altra gente di fuo fervi-
zio , e ftabilì , che alle faccende domeftiche doveffero fupplire
la moglie ed i figliuoli ; ed effi per non apportargli difgufto e
inquietudine fi adattarono a fare la di lui volontà , la quale
perfeverò tutto il tempo del viver fuo , che prolungoffi fino
al dì 18. di Luglio dell' anno 1747. , in cui cambiò la vita
temporale nell' eterna , in età di anni ottantadue .

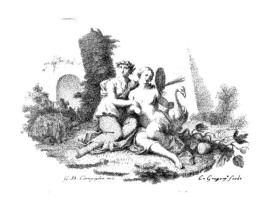

G. D. Campiglia inv. C. Gregori fcol.

ANTONIO BALESTRA
PITTORE

Gio. Dom. Campiglia del. P. Ant. Pazzi sc.

ANTONIO
BALESTRA

P I T T O R E.

BBEDIENTE, ma però non fenza qualche interna repugnanza, foggettò la propria volontà il docile giovanetto ANTONIO BALESTRA a quell' educazione, che i fuoi maggiori gli avean prefcritto, impiegandofi perciò lungo tratto nell' applicazion delle lettere umane, e della mercatura. Ma ficcome un incognito genio fovrammodo al difegno inclinavalo, nel tempo fteffo che occupavafi nelle prefcritte incumbenze, incominciò per ifpaffo a impararlo; perlochè tanto prevalfe in lui verfo di quefto l' affetto, che alla fine abbandonato ogni altro penfiero e ftudio, ftabilì di darfi alla pittura, nella quale potè farfi diftinguere per uno de' più eleganti profeffori, che allora in Verona fua patria fioriffero.

Il dì 12. del mefe d' Agofto dell' anno 1666. ebbe il natale il Baleftra, e nell' età capace venne deftinato dal genitore a fare il corfo delle fcuole della lingua latina, con intenzione di avanzarlo eziandio nell' acquifto delle fcienze più fublimi. Nelle ore poi, che trovavafi il giovane in libertà, obbligollo il padre a far pratica nella mercatura fotto la direzione de' di lui fratelli. Tanto mandava puntualmente ad effetto; ma oltracciò per foddisfare anche a quell' impulfo interno, che portavalo ad imparare il difegno, pigliava di quello lezione fotto 'l pretefto di fpaffarfi da Giovanni Zeffis (1), da cui fu inftruito ancora nel modo di maneggiare i pennelli.

Confiderando frattanto Antonio nelle occafioni di operare, che quel pittore, il quale è affatto digiuno delle regole della
pro-

(1) V. le vite de' pittori Veronefi del Commend. Fr. Bartolommeo dal Pozzo.

profpettiva, di niun conto vien reputato, nè mai potraffi ap-
pellar profeffore, perchè mancante di sì neceffaria intelligenza,
proccurò d' introdurfi nell' amicizia dell' Abate Francefco Bian-
chini (1), e da effo apprefe i principj della profpettiva. Nel
fervore dello ftudio fu duopo al Bianchini di abbandonare di
nuovo la patria, e di trasferirfi a Roma impiegato nella corte
del Cardinal Pietro Ottobuoni, che fu poi Aleffandro VIII.;
ed effendo altresì paffato all' altra vita il padre d' Antonio, ed
egli ritrovandofi allora in età di anni 21., ottenne dalla ma-
dre e da' fratelli di portarfi a Venezia, per ivi poter attende-
re liberamente all' arte della pittura.

La direzione dello ftudiofo Baleftra fu raccomandata al-
l' efperto maeftro Antonio Bellucci (2). Quefti con tutto l' im-
pegno gli affiftè di maniera, che non mai lafciavalo in ozio,
corrifpondendo al defiderio ardente, che dimoftrava il giovane
di approfittarfi; ficchè oltre alle lezioni, che davagli nella
fcuola, gli prefcriveva quanto dovea ricavare dalle opere di
Tiziano, del Tintoretto, e di Paolo, e lo facea frequentar
fenza ripofo l' accademia del nudo, e gli ftudj della profpetti-
va, e dell' architettura. Per lo fpazio di tre anni continovò
indefeffo le fue applicazioni; talchè francatofi nell' arte, in-
ventò alquanti componimenti, che pofcia da lui coloriti, ed
efpofti al pubblico, furon grandemente applauditi. Da ciò
avendo prefo coraggio, rifolvè di paffare a Roma (3), ed ivi
perfezionarfi nell' arte, come in fatti gli avvenne, ponendo
opportunamente in opera i fuoi fpiritofi talenti, e gli ottimi
indirizzi di chi fi diede cura d' incamminarlo all' acquifto del-
le più fcelte cognizioni.

Il maeftro, che in Roma diedegli direzione, fu il cele-
bre Carlo Maratti (4), che gli affegnò lo ftudiare dall' antico,
da Raffaello, e dal Caracci; e i compagni, che fcelfe per fua
converfazione, furono i valorofi giovani Tommafo Redi, e Be-
nedetto Luti (5), amendue Fiorentini. Quefti tre ingegnofi
ftudenti non lafciavano opera alcuna di raro pregio, che in
virtuofa concorrenza non copiaffero, e fopra di effa non eru-
differo

(1) Che indi fu Monfignor *Bianchini* rinomato Geome-
tra, Aftronomo, Antiquario, e letterato univerfale.
V. la di lui vita fcritta da Don *Gio. Francefco Bal-
dini* Generale della Congregazione di Somafco, nel
Tom. v. fralle vite degli Arcadi illuftri ec.

(2) V. fopra alla pag. 93.
(3) Ciò feguì nell' anno 1691. e dell' età fua 24.
(4) Le notizie di *Carlo Maratti* v. nel Vol. III. di que-
fta Serie.
(5) V. in quefto Volume le notizie di amendue.

differo fcambievolmente le menti loro . Che anzi per lo gran
defiderio , che aveano di farfi femprepiù eccellenti nelle affai
più difficili e controverfe attitudini , a proprie fpefe tenevano
il modello del nudo nelle ftanze del palazzo di Campomarzo ,
ove per grazia del Granduca Cofimo III. i due giovani Fioren-
tini abitavano .

Nell' anno 1694. portoffi il Baleftra a Napoli ; ma poco vi
fi trattenne , poichè dopo aver copiato alcune cofe di Giovan-
ni Lanfranco (1) fece ritorno a Roma , ove efpofto un fuo di-
fegno all' efame degli Accademici di Santo Luca radunati in
Campidoglio , vi ottenne il primo premio . Dopo effere ftato
in Roma per lo fpazio di fei anni fi reftituì alla patria , ed
immantinente ebbe occafione di colorire una piccola tavola per
una chiefa fuburbana . L' aggradevole ftile , che in effa avea
ufato , piacque moltiffimo a' Veronefi ; ficchè continuate furo-
no le ordinazioni , che di varie pitture venivangli date , fral-
le quali è degna di particolar menzione quella della tavola col
miftero dell' Annunziazione , che fu collocata con grand' applau-
fo al primo altare della chiefa de' Terefiani .

Avendo pertanto acquiftato a cagione di quefte fue prime
ftimabili opere un indicibile concetto appreffo ogni genere di
perfone , crebbero le commiffioni a fegno , ch' egli medefi-
mo già tediavafi nell' efeguirle , perchè ancora fembravagli con
prudente rifleffo di non effere in grado da paffare per profeffo-
re , non avendo compite quelle offervazioni , che a fuo mag-
gior profitto avea determinate . Perlochè trasferitofi di nuovo a
Venezia , gli fu duopo d' ivi alquanto fermarfi , per foddisfare
alle richiefte di alcuni nobili , e per terminare nel tempo ftef-
fo altri componimenti , che dipinfe per la Città di Verona fua
patria .

Quindi nell' anno 1700. s' incamminò a Bologna , ed in
feguito pafsò a Modana , a Parma , a Piacenza , ed a Milano .
Nelle fuddette città fece un nuovo corfo di ftudio , e le ope-
re del Coreggio fopra tutte gli rapiron la fantafia ; dimodochè
più volte in diverfi luoghi imitò la famofa notte di quello
nell' efprimere il miftero della Natività del noftro Redentore .
Fatto ritorno a Verona colorì una tavola per l' altare del ca-

Vol. IV. B b pi-

(1) V. le notizie nel Vol. II. di quefta Serie .

pitolo degli Agoftiniani di Sant' Eufemia , rapprefentandovi San Tommafo da Villanuova in atto di foccorrere con abbondanti limofine i bifognofi ; e per la chiefa di San Niccolò de' Teatini fece l' altra ftimatiffima tavola col San Giovambatifta predicante nel deferto , in cui moftrò una benintefa gloria d' Angeli .

Dalle foprammemorate pubbliche pitture , e da altre , che per varj luoghi particolari avea il Baleftra condotte , sì grande fecefi il concetto della fua abilità , che oramai fovrabbondanti dir fi può che foffero le ricerche de' fuoi eleganti pennelli , non tanto nella patria , e per quel diftretto , quanto eziandio per Venezia , ed altre città e terre principali della Lombardia . Perlochè noi tralafciando il numero maggiore di effe , che annoverar fi potrebbe , ne rammenteremo unicamente alcune di ciafchedun luogo , per dimoftrare in breve il merito di quefto valentuomo . Pafferemo ancora fotto filenzio le piacenti e ftimabili operazioni fue , che confervanfi ne' palazzi Savognano , Zenobio , Barbaro , Barbarigo , Giufti , Spolverini , ed altri molti , delle quali avremmo volentieri fatto parola , fe la quantità delle opere di lui efpofte al pubblico non poteffero pienamente fupplire alla virtuofa curiofità de' dilettanti .

In Verona fua patria adunque dipinfe in varj tempi ed occafioni le feguenti opere . Nel Duomo la tavola colla Madonna , col Bambino Gesù , e co' Santi Pietro , Paolo , e Antonio da Padova ; e nell' oratorio di San Biagio l' altra tavola coll' Eterno Padre , nel di cui feno ripofa il divin Figlio , e fopra lo Spiritoffanto , circondato da un coro di Cherubini ; ficcome nella Chiefa della Madonna della Neve , detta la Difciplina della Giuftizia , vi fece il Precurfore San Giovambatifta , che battezza i popoli nel Giordano . Anche nella chiefa di San Vitale conduffe la bella pittura colla Vergine Santiffima , col divino Infante , ed alcuni Santi ; ed in Santa Maria in Organi lavorò una tavola di fimil foggetto . Altre tavole colorì per la chiefa di San Tommafo de' Carmelitani , e per la Confraternita delle Stimate , rapprefentando nella prima il miftero dell' Annunziazione di Maria Vergine , e nella feconda il Serafico San Francefco in atto di ricevere

le

le' ſtimate (1) ; ed in oltre conduſſe il belliſſimo quadro di Abra-
mo', che adora nel trino Angelico l' Unità divina (1) .

ANTONIO
BALESTRA

In Venezia poi , ove ſovente trattenevaſi , numeroſe ſono
l' opere che vi dipinſe , e particolarmente per le chieſe di
quella Città ; ſicchè in Santa Maria Mater Domini avvi la ta-
vola colla Natività del Signore , ideata ſull' invenzione del
Coreggio ; e un tal componimento ſi vede ancora replicato
per la chieſa delle Monache di San Zaccaria . In San Marziale
colorì la tavola col felice tranſito di San Giuſeppe ; e nella
ſcuola del Carmine fece l' Angelo , che avverte in ſogno il ſo-
prannominato Santo , e ſimilmente un ripoſo nel viaggio d' Egit-
to . Nella chieſa de' Geſuiti è di ſua mano la tavola colla Ver-
gine Santiſſima , e varj Santi di quella Compagnia ; ed altra
pittura evvi nell' andito che conduce all' altar maggiore .

Colorì inoltre per la chieſa di San Biagio alla Giudecca
la tavola dell' altar maggiore , in cui elegantemente rappre-
ſentò la glorioſa Reſurrezione del noſtro Redentore , e in
San Stae il Sant' Oſvaldo , ſiccome nella ſcuola grande della
Carità il quadro col miſtero più volte replicato della Natività
di Gesù Criſto . Nella ſagreſtia della chieſa di San Caſſiano ſi
conſervano tre quadri di queſto profeſſore eſprimenti il marti-
rio del ſopraddetto Santo , l' immagine della Madonna Laureta-
na , e Sant' Antonio da Padova (1) .

La città di Padova gode anch' eſſa le peregrine operazio-
ni del Baleſtra per ornamento delle ſue chieſe , ed in iſpezie
la Cattedrale , in cui ad inſtanza del Cardinal Cornaro Veſco-
vo della medeſima fu collocata l' egregia tavola colla Natività
del Signore ; e quella pure delle Monache della Miſericor-
dia , nella quale ſi conſervano due vaſte tele di braccia quin-
dici l' una , eſprimenti la ſtoria del martirio de' Santi Coſimo ,
e Damiano .

In Vicenza parimente nella chieſa del Monte vi ſi vede
una ſua tavola colla Madonna , San Luca , e San Vincenzio ;
e altre tavole quivi pure ſi ammirano di queſto artefice , ed

Vol. IV. B b 2 al-

(1) V. molte altre opere del *Baleſtra* nelle Vite de' pit-
tori Veroneſi , e nell' Aggiunta alle medeſime del Com-
mendatore Fra *Bartolommeo dal Pozzo* ; e quelle ch' e'
fece pel diſtretto di Verona v. nel *Divertimento pitto-
rico eſpoſto al dilettante paſſeggiere dall' Incognito Como-
ſcitore ecc.* P. II. , che contiene le pitture delle chie-

ſe della Dioceſi Veroneſe ecc.
(2) Queſta pittura fu poſcia intagliata in rame coll' ac-
qua forte dal ſuo peritiſſimo allievo *Pietro Rotari* , del
quale ci occorrerà far menzione in quello Volume .
(3) V. altre pitture nella Deſcrizione di tutte le pub-
bliche pitture della città di Venezia ecc.

altre fimilmente nella città di Bergamo . Anche nella noſtra
Toſcana furono traſportate alquante opere del Baleſtra , men-
tre nel celebre monaſtero di Camaldoli ſonvi due tavole , in
una delle quali rappreſentò la Vergine Santiſſima coll' inſegna
del Roſario , San Domenico , ed il Beato Michele di quell' Or-
dine , che promulgò la devozione della Corona del Signore ; e
nell' altra eſpreſſe il tranſito di San Giuſeppe .

Ma non fu la noſtra Italia ſola a poſſedere l' egregie pit-
ture di queſto illuſtre profeſſore , avvegnachè precorſo il grido
del ſuo elegante operare fino nelle parti della Danimarca , del-
l' Olanda , e dell' Inghilterra , per molti Principi di que' luo-
ghi gli fu duopo impiegare i ſuoi pennelli . L' Elettor di Ma-
gonza dopo aver ottenuto una Sofoniſba in atto di avvelenarſi ,
volle dello ſteſſo autore quattro tele , due delle quali conte-
neſſero iſtorie ſacre , e nell' altre due foſſero colorite alcune
rappreſentanze di fatti eſprimenti favole de' Gentili .

Niccola Hartſoekér , che ritrovavaſi in qualità di matema-
tico nella corte dell' Elettor Palatino Gio. Guglielmo , fece co-
noſcere a quel Sovrano il valore del Baleſtra , preſentandogli
alcune ſue pitture (1) . L' Elettore , che con impegno parziale
applaudiva , e proteggeva i valentuomini , fecelo immantinente
invitare a' ſuoi ſervigj , bramando , che anch' egli vi dimoraſ-
ſe , per vieppiù favorire ed avanzare le ſtudioſe fatiche de' pro-
feſſori eccellenti . Queſto vantaggio non fu però accettato dal
Baleſtra , ſul giuſto rifleſſo , che ritrovandoſi appunto in quel-
la corte il pittore Antonio Bellucci , ch' era ſtato ſuo mae-
ſtro , conveniva , che dimoſtraſſe per lui un atto di ſtima e di
riſpetto , con laſciarlo in libertà ed in quiete ; lo che avendo
riſaputo l' Elettore , lodò ed approvò il di lui prudente con-
tegno , ma non mancò nondimeno di fargli le ordinazioni di
molti lavori .

Quanto poi valeſſe il Baleſtra nel colorire a paſtelli , di
leggieri fi può comprendere dalle ſue fatture in ſomigliante
genere , che in qualche numero ritrovanſi ne' gabinetti più di-
ſtinti , e nelle raccolte particolari de' dilettanti . Noi ſoltanto
ne addurremo un pubblico teſtimone , ed è il ritratto del

<div align="right">P. Don</div>

(1) Del ſoprammemorato *Niccola Hartſoeker* inſigne ma-
tematico Olandeſe v. le azioni ed opere pubblica-
te dal Padre *Niceron* , e le Memoires pour ſervir a
l' Hiſt. des hommes illuſtres T. VIII. , l' Hiſtoire
de l' Academie des ſciences , année 1725.

P. Don Gio. Antonio Simbenati Monaco Benedettino , e pitto- Antonio Balestra
re stimatissimo , che è collocato nella sagrestia della chiesa di
San Zeno maggiore de' Benedettini di Verona .

Difficile impresa sarebbe certamente il voler tutte rammemorare le illustri fatiche , che in varj luoghi , e per diverse persone d' ogni qualità intraprese , e condusse maisempre con somma gloria un artefice sì rinomato . Le accennate però servir possono senza fallo per fare intendere , che il valoroso Antonio Balestra non mai desistè dall' esercizio della sua nobile professione , e che pieno di meriti e di virtù si mantenne indefesso fino alla morte , dalla quale fu assalito nella sua patria il dì 20. Aprile dell' anno 1740. , e fu sepolto il di lui cadavere nella tomba de' suoi maggiori nella chiesa de' Servi intitolata Santa Maria del Paradiso .

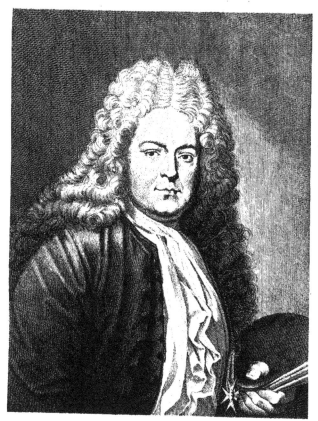

BENEDETTO LUTI

PITTORE

Gio Dom Campiglia del.

P A Pazzi f.

BENEDETTO

L U T I

P I T T O R E.

IOCONDA rimembranza all' uomo amante dell' oneſto è il rammentarſi ſovente de' benefizj ottenuti , e di corriſpondere gratamente a colui , che ſi degnò compartirglieli . E quantunque per ordinario rari fieno quegli uomini , che del pregevol carattere d' una ſincera gratitudine vadano adorni , non oſtante dal numero degli ſconoſcenti toglier ſi dee l' eccellente pittore BENEDETTO LUTI , perchè non laſcioſſi giammai affaſcinar la mente da quegli indiretti fini , che altri molti conduſſero a farſi notare , e diſtinguere come dominati da una ſuperba e deteſtabile ingratitudine . Queſti ebbe in ſorte di ricever l' educazione nell' arte dal rinomato maeſtro Anton Domenico Gabbiani ; onde pel godimento interno , che gli apportava la virtù da sì gran precettore acquiſtata , e da lui poſſeduta , e con tanto ſplendore ed applauſo proprio eſercitata , ſempre corriſpoſegli , come ad unico autore , da cui quanto ſapeva , ingenuamente proteſtavaſi d' aver appreſo (¹) .

Da umili ed oneſti genitori nacque Benedetto nella noſtra città di Firenze il dì 17. Novembre dell' anno 1666. , il quale appena giunto all' età capace d' apprendere con profitto , fu da' medeſimi deſtinato ad imparar l' arte dello ſpeziale preſſo alla chieſa di San Felice in piazza . Poſto in tale impiego l' attento giovinetto nell' ore delle minori faccende , tirato da una naturale inclinazione , adattavaſi a ſegnare ſulla carta varie figure ed animali , che indi colla punta delle forbici pulitamente in-

intagliava . Nella continovazione di quefto paffatempo in sì fat-
ta maniera acquiftò gufto e diletto , che arrivò ad inventare
qualche piacente componimento con ammirazione di tutti co-
loro che offervavano un lavoro così minuto , e gentile .

Uno de' fuddetti intaglj capitò per avventura fotto l' oc-
chio del celebre pittore Anton Domenico Gabbiani , il quale
riconofcendo in quell' opera la gran difpofizione del giovane
pel difegno , per cui fembrava formato dalla natura , l' inter-
rogò un giorno , fe aveffe voluto attendere alla pittura : e fen-
tendofi francamente rifpondere , che non altro bramava , che
di poterfi applicare in tale ftudio , allora quel valentuomo ,
per fupplire alla povertà di Benedetto , il raccomandò alla
protezione del Cavalier Gio. Niccola Berzighelli Pifano .

Avendo quefti di buona voglia accettato il decorofo im-
pegno d' un tal caritatevole ufizio , pafsò il Luti nella fcuola
del Gabbiani , dal quale venne amorevolmente inftruito ne' pre-
cetti del difegno . La premura e l' affiduità , che dimoftrava lo
fcolare nello ftudio , era indicibile , effendochè non d' altra co-
fa dilettavafi , che di operare , o di parlare col maeftro delle
difficoltà dell' arte , e del modo di fuperarle ; onde ammae-
ftrato dalla viva voce di quello , e colle offervazioni , che indi
facea full' opere de' noftri infigni profeffori , affuefece la mente
fua a diftinguere , e ad appropriarfi con bella e vera elezione
le ottime parti di ciafcheduno ftile .

Ma tale era la continua eccedente applicazione , che avea
intraprefa il Lùti con incredibile ardore , che fu duopo al mae-
ftro di porre un moderato freno , acciocchè poteffe naturalmen-
te refiftere ; e per tal motivo lo fteffo Gabbiani lo foleva addi-
tare qual vivo efemplare d' indefeffo efercizio a quegli fcolari ,
che troppo amanti de' proprj comodi , o di foverchio nemici
della fatica , poco o niun profitto ritraevano dallo ftudio . Con-
figliato frattanto dal medefimo fi pofe a copiare le pitture de'
più eccellenti artefici ; nel che fare riufcì a maraviglia franco
ed efatto imitatore .

Volle quindi il Gabbiani che egli fi cimentaffe a lavorare
di propria invenzione . Animato dunque Benedetto da sì auto-
revol configlio , e a fe gradito comando , s' accinfe a colorire
in primo luogo varj quadretti ; e pofcia inoltroffi a dipignere
una

una Baccante , e la figura intera d' **Endimione** nella grandezza
del naturale ; conducendo inoltre alcuni ritratti ; fra' quali me-
ritò fomma lode quello d' un aiutante di camera del Gran Du-
ca Cofimo III. , che riufcì molto al vivo rapprefentato . Il
benintefo giuoco del chiarofcuro , che quefto giovane fece
fpiccare in quefti fuoi primi dipinti , e l' eleganza del dife-
gno , con cui appagava la rigorofa offervazione degl' inten-
denti , fecegli acquiftar fomma lode appreffo a' più critici di-
lettanti .

Egli intanto ripieno di maggior coraggio andava fempre
avanzandofi nella perfezione dell' operare , e nella nobiltà del-
lo ftile , formandofi una maniera , che apportava diletto all' oc-
chio ed alla mente , poichè in effa vedevafi una forza mirabil
di tinte , ed una giufta intelligenza nell' efpreffione . Sicchè
regolato da queft' impeto primiero dipinfe in una vafta tela
pel Canonico Berzighelli , fratello del Cavalier Gio: Niccola
fuo benefattore , il trionfo della Repubblica Pifana per la con-
quifta del Regno di Maiorca fatta fotto la condotta del loro
Arcivefcovo Daiberto , e Generale delle armi : componimento
affai copiofo di figure , colla veduta della fteffa città di Pifa ,
e della marina , ove alla fpiaggia dimoftrò alcune galere , ed
altri baftimenti , che in queft' imprefa avean fervito l' armata .

Fece inoltre una tavola da altare per la principal chiefa
del Pontadera , luogo diftante da Firenze per la ftrada Pifana
trenta miglia , in cui efpreffe nell' alto fulle nubi la Vergine
Santiffima col divino Figliuolo in grembo , e fotto vi figurò
le Anime del Purgatorio . Trasferitofi pofcia alla città di Vol-
terra conduffe varj lavori , e vi copiò con iftupenda imitazione
la rinomata tavola della Converfione di San Paolo già colorita
dal Domenichino , e che fi conferva in quel Duomo nella cap-
pella Inghirami .

Oramai correva il **Luti** l' anno venticinquefimo dell' età
fua , e fovrammodo defiderando di paffare a Roma , communi-
cò quefto fuo penfiero al Gabbiani per fentirne il fuo parere .
Quefti , che fapeva a qual grado nell' arte lo avea condotto ,
condefcefe , ch' egli colà fi fermaffe , e alle maggiori offerva-
zioni attendeffe di quelle fublimi opere , che più volentieri
appellava portenti dell' arte ; e diedegli intorno a ciò diverfi

Vol. IV. C c av-

avvertimenti , de' quali facendo a tempo buon ufo , n' avrebbe in pratica conofciuta l' aggiuftatezza , e la verità .

Incamminatofi finalmente a Roma fi posò nel palazzo del Granduca Cofimo III. a Campomarzo , ove dalla clemenza del predetto Principe erangli ftate accordate alcune ftanze . Ivi adunque fermatofi principiò nuove applicazioni fu quei monumenti antichi e moderni , e frattanto viepiù raffinava lo fquifito fuo gufto . Per dare sfogo talvolta col difcorfo a quanto nella fantafia andava ideando per avanzamento de' proprj ftudj , fcelfe due compagni , di fpirito , d' abilità , e d' ingegno affai elevato ; e quefti a vicenda conferivanfi le difficoltà dell' arte , e fcambievolmente univanfi a ftudiare dal modello , che a tale effetto s' accomodavano a proprie fpefe nelle ftanze del fud· detto palazzo (1) .

Dopo avere nella maggior parte foddisfatto a sè fteffo full' opere altrui , reputò convenevol rifoluzione l' impegnarfi a dimoftrare al pubblico qualche fattura de' fuoi pennelli . Efpreffe pertanto fopra una tela , alta palmi quindici e mezzo , e larga nove , la ftoria della morte di Abelle , che dimoftrò uccifo ful piano , coll' attitudine di Caino , che efeguito il crudel fratricidio , e atterrito dalla divina voce che lo riprende , penfa follemente fottrarfi dall' ira del cielo colla fuga .

Quefto elegantiffimo componimento fu tenuto pubblicamente efpofto in Roma per la fefta di San Bartolommeo , per cui ne ottenne un applaufo univerfale , ed un principio di ftima anche appreffo a' medefimi profeffori . Terminata la fefta pensò effer fuo dovere di regalare la fuddetta tela al Cavalier Berzighelli fuo liberaliffimo protettore ; e nell' inviargliela pregò per lettera il Gabbiani , acciocchè con occhio di fevero , e diligentiffimo precettore fi degnaffe d' attentamente offervarla , e di finceramente manifeftargli quei difetti , che pur troppo vi avrebbe fcoperto il di lui fagace difcernimento (2) .

Prefo coraggio il Luti e dagli encomj ricevuti in Roma , e dalle lodi ed approvazione ch' avea ottenuto in Firenze , ove allora efifteva il quadro , ftabili di farne un compagno , col

rap-

(1) Uno di quefti fu il *Redi* allievo anch' effo del *Gabbiani* .
(2) V. le gentiliffime efpreffioni , che il *Luti* pofe in quefta lettera , fcritta di Roma il di 13. di Settembre dell' anno 1692. nel Vol. II. della Raccolta di lettere fulla pittura , fcultura , e architettura ecc. ftampata in Roma l' anno 1757. alla pag. 61.

rappresentare in esso il convito fatto a Grillo da Simon Fari-
seo, in cui la pentita Maddalena è in atto di lavargli i pie-
di. La grandiosa invenzione del suddetto componimento non
riuscì mancante di alcuna di quelle buone forme, di cui per
esser dichiarato veramente perfetto, facea di mestieri, che fosse
corredato; poichè a senso de' professori non dominati da' pre-
giudizj di partito contrario, oltre la correzione del disegno,
la magnificenza e bizzarria de' vestimenti, l' armonia e vaghez-
za del colorito, trionfa in esso a maraviglia la grande intelli-
genza del bravo artefice nel figurare al naturale le varie attitu-
dini ed arie de' volti, e la viva espressione degli affetti e del-
le passioni, propriamente ideate nelle varie persone tanto fra
lor diverse di quel convito (1),

Per le suddette opere, e per molte altre, che nota il Pa-
scoli (2), dilatossi la fama del valore del Luti; onde numerose
furono le ordinazioni, che gli venivan date non solamente per
Roma, e per l' Italia, ma eziandio per le città oltramontane;
dimodochè si meritò d' esser fregiato dall' Elettor di Magonza
della distinta onorificenza di cavaliere, e di riceverne inoltre
a se spedito il diploma, e la croce, ornata di rarissime gem-
me. Godè inoltre la famigliarità del Sommo Pontefice Cle-
mente XI., da cui sovente veniva ammesso alla sua presenza
pel diletto di vedere le pitture di questo valentuomo; ed ot-
tenne dal medesimo di colorire la figura del Profeta Isaia nella
Basilica di San Giovanni in Laterano, in concorrenza degli al-
tri insigni professori, i quali anch' essi s' impiegarono a fare le
figure degli altri Profeti.

Due tavole si veggono nelle chiese di Roma dipinte dal
nostro Luti, che una delle quali in Santa Caterina da Siena a
Monte Magnanapoli esprimente la Maddalena in atto di rice-
vere il Cibo Eucaristico; e l' altra ne' Santi Apostoli, rappre-
sentante Sant' Antonio da Padova. Parimente da lui colorite
s' ammirano due diverse soffitte nel palazzo del Contestabil Co-
lonna, ed in quello del Marchese de Carolis, nelle quali,
oltre alla perfezione di tutta l' opera, stupendo è reputato il
beninteso sottinsù.

Vol. IV. Cc 2 Ap-

(1) La sopraddetta pittura coll' altra dell' uccisione di ganza, che ritengono i pennelli.
Abelle furono intagliate in rame dal celebre incisore (2) Nella sua vita posta nel Vol. 1. delle vite de' pit-
Giuseppe Wagner; ma alquanto mancanti di quell' ele- tori ecc.

Applicoffi quindi il noftro egregio pittore a lavorare la vafta e ftimatiffima tela, che orna una parete del Duomo di Pifa, efprimendo in effa San Ranieri protettore di quella città allorachè da giovanetto abbandona il fecolo, fpogliandofi de' proprj abiti, per veftir quelli di penitente (1). S' accinfe pofcia a colorire la belliffima tavola col miftero dell' Annunziazione, che fi conferva all' altar maggiore della chiefa delle Monache dette di Sala nella città di Piftoia; e fimilmente un' altra tavola, che in Malta fu collocata nella chiefa della lingua Italiana, e che dimoftra la Vergine Santiffima addolorata.

Spiccò inoltre l' eccellenza di quefto valentuomo nel dipignere a paftelli, avendo dimoftrato in molte opere fue la forza di quel colorito, fe non fuperiore, almeno uguale alle tinte coll' olio. Dilettoffi pure nel fare i paefi con ameniffime vedute, e con tal gufto e con tanta intelligenza gli terminava, che fembrar potea, che quefto genere di pittura foffe ftato quello di fua particolare elezione.

Ma tralle molte diftinte prerogative encomiate in quefto artefice, e per le quali il di lui nome poteafi viepiù eternare nella memoria de' pofteri, fi framifchiaron pur troppo alcuni pregiudizj confiderabili, i quali, quantunque neceffaria in apparenza la frequente confuetudine ne diveniffe a vantaggio dell' arte, non oftante dal foverchio ufo, che appaffionatamente ne fece, riufcirongli pofcia d' impedimento nell' efeguire operazioni grandiofe, e degne del fuo valore. Uno di quefti fu l' anfietà nel ricercare i più rari difegni, e peregrini dipinti de' lumi maggiori della pittura; perlochè tuttogiorno veniva diftratto dall' impiegare i proprj pennelli nelle fue belle e bramatiffime pitture; ed inoltre il gloriarfi fovente d' aver formato nella fua cafa uno fcelto ftudio di pitture, difegni, e d' altre cofe erudite, che rendevanfi invero l' oggetto della curiofità de' foreftieri dilettanti, a' quali pure foddisfaceva col vender loro quei pezzi, che più defideravano.

Confiderabile pertanto era il tempo, che diffipava intorno a quefta faccenda, e molto più quello, che confumava nel rifto-

rare.

(1) Avanti, che foffe confegnata a Pifa la fopraddetta pittura volle il Luti, che foffe trafportata a Firenze, acciocchè il Gabbiani fuo maeftro l' offervaffe, per averne la di lui approvazione, e l' accompagnò con una fua umiliffima lettera in data de' 14. Maggio dell' anno 1712. come nel tomo fecondo delle Lettere fulla Pittura ec. a 64.

rare le pitture e i difegni antichi, tralafciando frattanto di ti-
rare avanti le opere proprie, nelle quali concorrendovi la fua
diligenza e incontentabilità nel condurle, difguftati perlopiù
rendeva coloro, che gliene davano le commiffioni. Laonde
convennegli per tali motivi patire diverfe mortificazioni con
danno del fuo individuo, che molto alteravafi nel vederfi
aftretto a dar conto del fuo operare; anzichè fi vuole, che ul-
timamente da un fimile incontro ne derivaffe la morte fua.

Aveva egli condotto a buon termine una tavola per la cit-
tà di Torino, rapprefentante Sant' Eufebio Vefcovo di Vercèl-
li, e da' lati Santo Rocco e San Baftiano, e fopra una leggia-
driffima Gloria; ma comecchè la di lui mente non appagavafi
ancora di quanto avea efeguito la mano, perciò fpeffe volte
l' andava a buon eftro riducendola a quella bellezza, che la
fua vivace fantafia fel figurava. Il termine prefiffo a rimetter
l' opera già era paffato, e l' artefice per anche dichiaravafi non
foddisfatto; ficchè a difturbar la fua quiete fi pofe di mezzo
la faccenteria di colui, che accudiva in Roma all' affare, met-
tendo prima in difputa, fe foffe più in obbligo di ricevere il
lavoro, pofcia citandolo a litigio a' pubblici tribunali.

Tanto fu allora lo fdegno, e la veemenza della paffione,
che affliffe l' animo dell' onefto valentuomo, che abbandonò to-
talmente ogni penfiero di dar l' ultimo compimento alla pittu-
ra, e di far vive le fue ragioni in giudizio (1). Indi agitato
da fiera follevazione di bile, incominciò a patire alterazioni af-
fai molefte, le quali effendo ftate nella fua origine fuppofte ef-
fetti di triftezza e d' ipocondria, alla fine diedero evidenti
contraffegni d' efferfi formata un' idropifia nel petto.

Proccuraron gli amici nel pericolo di apportargli ogni foc-
corfo coll' affiftenza de' medici, con opportuni rimedj, e colla
mutazione di un' aria più falubre; ma il tutto riufcì vano,
mentre avanzandofi velocemente il male, conobbe anche il
Luti effergli oramai inutile qualunque diligenza. Perlochè ac-
comodati gl' intereffi fuoi temporali, fifsò i penfieri a prepa-
rarfi pel paffaggio all' eternità, ricercando con premura i Sa-
cramenti della Chiefa, e l' affiftenza de' Sacerdoti, coll' aiuto
de'

(1) La fuddetta tavola dopo la morte del Luti fu vendu-
ta per quattrocentocinquanta Scudi ad un Signor Por-
tughefe, il quale fecela terminare da Pietro Bianchi
valorofo fcolare del medefimo Luti.

BENEDET-
TO
LUTI

de' quali pieno di raffegnazione e pietà finì di vivere in Roma il dì 17. del mefe di Giugno dell' anno 1724. e della fua età il cinquantottefimo .

Al di lui cadavere , dopo l' efequie fattegli nella chiefa parrocchiale di San Niccola de' Perfetti in Campomarzo , coll' intervento degli Accademici di Santo Luca , e de' Virtuofi della compagnia di San Giufeppe , fu data fepoltura nella fuddetta chiefa .

TOM-

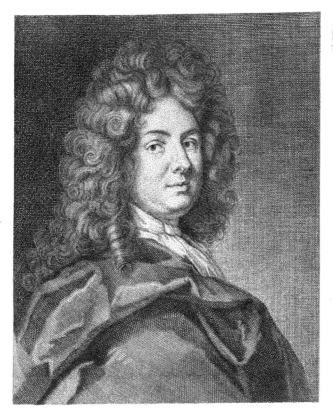

TOMMASO MURRAY
PITTORE

T O M M A S O
M U R R A Y
P I T T O R E.

QUANTO biafimevole , e affatto indegna di un animo colto e gentile , comecchè fornito di rare qualità , ed egregie prerogative , da ciafcuno vien reputata la troppo vantaggiata ftima di fe medefimo , e la ricercata lode ed applaufo per l' opre fue ; altrettanto con ogni ragione s' ammira e s' apprezza il pregiabil contegno di quegl' infigni profeffori , che non mai proferendo alcun detto a fine di procacciarfi l' altrui eftimazione , e fenza far pompa colle parole del proprio fapere , proccurano, che l' opere loro da per fe fteffe dimoftrino al pubblico la perizia e il valore di chi le produffe .

Tale appunto fu la prudente continuata condotta dell' eccellente pittore TOMMASO MURRAY , il quale avendo apprefo dal fuo valorofo maeftro l' aureo precetto , che l' opere folo , non già le parole , e le ingrandite promeffe , fanno diftinguere i valentuomini , non mai prevenne la mente de' concorrenti con lodi della propria abilità , ma s' affaticò di guadagnarfi una giufta gloria , ed un credito univerfale coll' eleganza , e perfetta bellezza de' fuoi lavori .

Oriundo da un' antica e diftinta famiglia della Scozia ivi nacque il braviffimo artefice Tommafo Murray verfo l' anno di noftra falute 1666. , e conofcendo che la fua naturale inclinazione lo portava allo ftudio della pittura , per apprender quell' arte s' incamminò a Londra , dove ebbe in forte d' aver per direttore il celebre ritrattifta Giovanni Riley pittor primario del Re Carlo II. , e fucceffore in quel pofto al rinomato Pietro Lely (1) .

<div align="right">Sic-</div>

(1) Di quefto pittore v. il Vol. 1I. di quefta Serie alla pag. 143.

Siccome il fopraddetto Riley fu inventore della fua pia-
cente maniera fondata full' efatta e diligente imitazione della
natura, cui fempremai dimoftrò coll' efpreffione d' un colorito
femplice sì, ma altrettanto fedeliffimo e naturale ; così il Mur-
ray, come uno degli artefici più intelligenti, e a lui più affe-
zionati, proccurò di feguitarla, continovando il credito della
fcuola di cotanto accreditato maeftro ; e di quì avvenne, che
dopo la morte del Riley, che accadde in Londra nell' anno
1691. al Murray venivano date in feguito tutte le incumben-
ze, che era folito efeguire il defunto pittore.

Non dee pertanto recar maraviglia, fe in grandiffimo nu-
mero fi contano i ritratti da lui coloriti, fra' quali meritano
una particolar menzione quelli della Famiglia Reale, e de'
principali Miniftri della Corte. Anche la maggior parte de' Ti-
tolati, e delle Dame di quel fioritiffimo e vafto regno, e mol-
ti pure d' altre nazioni, che in Londra portavanfi, ebbero il
diletto di farfi ritrarre dal Murray, il quale corrifpofe a chiun-
que colla perfezione dell' opera intraprefa, e con una civiltà
ftraordinaria, e con faggia circofpezione nelle parole.

Giunto finalmente circa all' anno 1724., e preffo al cin-
quattottefimo dell' età fua, terminò di vivere in Londra, la-
fciando eredi di un ricchiffimo capitale, acquiftato colle indu-
ftriofe fatiche, i fuoi nipoti.

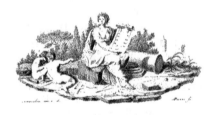

GIO-

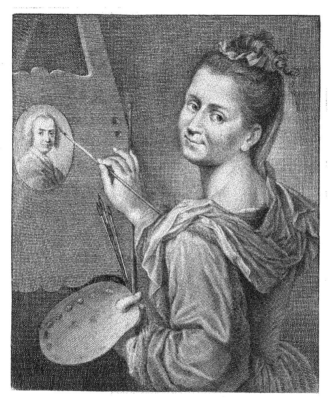

GIOVANNA FRATELLINI
PITTRICE

GIOVANNA

FRATELLINI

P I T T R I C E.

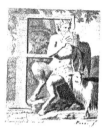

RALLE induſtrioſe femmine, che le nobili arti del diſegno eſercitaſſero, e che altresì rinomato rendeſſero il proprio nome per l' univerſalità, leggiadria, e intelligenza dell' operare, con tutto il merito potrà regiſtrarſi la celebre pittrice GIOVANNA FRATELLINI, la quale ad altro mai non pensò, che a raffinare l' eleganza dell' arte, lavorando con eccellente ſquiſitezza, non tanto a olio, che nelle miniature, ne' paſtelli, e nello ſmalto dipinti cotanto vaghi, proprj e corretti, che vengon queſti reputati da' profeſſori medeſimi degni di poter eſſere un maraviglioſo ornamento delle raccolte ſingolari, e de' gabinetti più rinomati delle più culte nazioni.

Da Giovanni Marmocchini Corteſi, e da Petronilla Ceccatelli nacque nella noſtra città di Firenze queſta celebre donna il dì 27. del meſe d' Ottobre dell' anno 1666.; e fino dalla ſua infanzia, per eſſer unica, fu ſempre la delizia de' genitori, e lo ſpaſſo de' parenti; dimodochè eſſendo ancora in tenera età, Lazzero Ceccatelli ſuo zio, e aiutante di camera della Granducheſſa Vittoria, preſentogliela un giorno per darle un piacevole divertimento. La ſuddetta Principeſſa avendo ammirato il vivace ſpirito della fanciulletta, volle, che foſſe allevata tralle donne di ſuo ſervizio, per godere a ſuo talento delle di lei grazioſe maniere, e delle riſpoſte piene di accortezza e di buon garbo, molto ſuperiore all' etade, che allora contava.

Coll' occaſione poi, che i Sovrani della Toſcana mantenevano ſtipendiati i più eſperti profeſſori delle ſcienze, delle arti, e delle lingue ſtraniere per ſervizio e profitto de' paggi no-

GIOVANNA
FRATELLINI
nobili , e delle dame della corte , Giovanna fopra ogni crede-
re bramofa di apprendere ,' anch' ella interveniva continuámente
a tutte le lezioni ; ficchè imparò a fcrivere pulitamente , e a
toccare in penna con bizzarria , e s' impoffefsò nel difegno , nel
ricamo , e nel fuonare varj ftrumenti , fra' quali riufcì a mara-
viglia nel toccare il liuto .

Offervando la foprammemorata Granducheffa Vittoria la ca-
pacità , che Giovanna aveva nell' impoffeffarfi nello fteffo tempo
di varj ftudj , e infieme riguardando con particolar benignità
ogni di lei avanzamento , raccomandolla al Padre Ipolito Ga-
lantini Cappuccino , acciocchè la inftruiffe unitamente colle fue
dame nell' arte del miniare , di cui era egli peritiffimo (1).
Quefti per uniformarfi a' voleri di quella Principeffa , nel dar
lezione alla Giovanna , ebbe in mira di rilevarla con precetti
non da femplice dilettante , ma bensì di formare in effa un'
efperta operatrice , come in effetto profperamente gli venne
fatto per la difpofizione grande , che in lei ritrovò , e per l' a-
bilità nel corrifpondere con affidua applicazione allo ftudio .

Mentre che quefta fpiritofa giovanetta approfittavafi nelle
miniature colla direzione del fopraddetto Padre Galantini , at-
tefe pure cogl' infegnamenti dell' egregio maeftro Anton Do-
menico Gabbiani (2) a perfezionarfi nel difegno , e nella pratica
del dipignere a olio . Dopo efferfi renduta franca in lavorare
con qualche gufto in amendue le mentovate maniere , molte
furono le pitture , ch' ella fece in quel tempo per fuo dilet-
to , e per foddisfare al genio de' principali della corte , le
quali pafferemo fotto filenzio , confiderandole quali primizie
femplici di una mano , che indi pervenne ad operare con ap-
plaufo univerfale .

Oramai trovavafi Giovanna nell' età di anni diciotto ; per-
lochè fu deftinata in ifpofa a Giuliano Fratellini , continuando
in tale ftato le fue applicazioni con maggior libertà , pel co-
modo di poter conferire co' più valorofi profeffori le difficoltà
dell' arte . Nel ritorno , che fece a quefta fua patria Domenico
Tempefti , celebre pittore in paftelli , e intagliatore in rame ,
ch' era ftato in Parigi fotto la direzione di Roberto Nanteüil (3),

e po-

e poſcia di Gerardo Edelenk , Giovanna avendo oſſervate alcune belliſſime fatture in paſtelli , che il medeſimo Tempeſti faceva pe' ſuoi Principi , moſtrò deſiderio d' imparare anch' eſſa quel modo di colorire . Di che corteſemente compiaciuta da queſto celebre profeſſore potè in breve tempo renderſi di gran lunga ſuperiore nell' eleganza e vaghezza al ſuo gran maeſtro .

Ma comecchè la bramosìa , che naturalmente in noi ritrovaſi di ſaper coſe nuove , non è da recarſi in dubbio , che viepiù faſſi ſenſibile in coloro , che ebbero in dono talenti più elevati ; così la noſtra Giovanna , quantunque già poſſedeſſe il libero eſercizio di varie arti , che per ſè ſteſſe potean renderla diſtinta , ed acclamata , volle non oſtante un maggiore ornamento , intraprendendo il colorire di ſmalto (1) , e le riuſcì di ridurre a tal perfezione quel faticoſo lavoro , che per vero dire ſarà ſempre degna di una ſomma eſtimazione . Azzardoſſi quindi l' ingegnoſa giovane a dipigner ſull' avorio ; e in queſte operazioni tedioſe ottenne parimente il pregio di eſſer riputata diligente , e valoroſa .

Sarebbe adeſſo affatto ſuperfluo il far memoria d' alcuni dipinti condotti da queſta donna , mentre la qualità e la perfezione de' medeſimi unita al chiaro ſuo nome è oramai notiſſima ad ogni profeſſore , ad ogni dilettante , ad ogni amatore delle belle arti , non ſolamente dell' Italia , quanto ancora della maggior parte dell' Europa , ove pel credito grande , ch' ella vi godeva , furono traſportati . Nulladimeno per dare , ſiccome degli altri profeſſori ſi è praticato , anche del valore di queſta pittrice una breve idea , eſtrarrò alquante notizie da un copioſo regiſtro manoſcritto , che appreſſo di me conſervo , in cui la medeſima Fratellini pigliava ricordo di quanto alla giornata faceva , de' perſonaggj , pe' quali impiegavaſi , e de' ſoggetti , che per eſſi rappreſentava obbligata all' originale , o che di propria invenzione componeva .

Daremo pertanto meritamente pieniſſima lode a' Principi di Caſa Medici , come a quelli , che le fecero acquiſtare il credito , che renderalla ſempre memorabile nell' eſtimazione di

Vol. IV. D D 2 chi

(1) Dell' antichità di tal ſorta di lavoro , che fu in uſo appreſſo gli antichi Toſcani , v. il Dictionnaire des Beaux-Arts ecc. alla voce *Peinture en Email*. V. inoltre nel Trattato dell' Orificeria di *Benvenuto Cellini* quanto in eſſa ſi ſieno eſercitati da gran tempo i Fiorentini . Quando poi queſta manifattura paſſaſſe nella Francia , e nell' Inghilterra , ſi può vedere nel *Felibien* nel Trattato *des principes des arts* ecc. ove riporta ancora la notizia di molti profeſſori , che ſi diſtinſero in tali opere .

chi diftingue ed ama la virtù ; ed in particolare alla Grandu-
cheffa Vittoria, al Granduca Cofimo III. , al Granprincipe Fer-
dinando , e alla Granprincipeffa Violante di Baviera fua confor-
te ; poichè oltre alla diftinta protezione , che per lei invaria-
bile dimoftrarono , quafi di continuo teneanla occupata a lavo-
rare per effi , dandofi pofcia il penfiero di promuoverla colle
medefime fue fatiche in ogni incontro . Laonde i numerofi ri-
tratti , ch' ella in principio conduffe de' fuddetti Principi, non
tanto in miniatura e a paftelli , che nello fmalto , e ad olio ,
furon tutti ordinati per mandare ad altri Dominanti , ed an-
che delle più remote contrade , acciocchè quefti poteffero for-
mare la giufta idea della perizia grande , che nella pittura uni-
verfalmente poffedeva la celebre lor fuddita Fratellini .

Di quello , ch' ella operò pel Granduca Cofimo III. ram-
menteremo foltanto in miniatura grande alcuni foggetti facri
ftoriati, rapprefentanti il Battefimo, la Cena , e la Crocififfio-
ne di noftro Signore ; Sant' Antonio da Padova con Gesù Bam-
bino in alto , circondato da belliffimo coro di Serafini ; e
San Gaetano in atto di ricevere dalle mani di Maria Santiffima
il divino Infante. In paftelli fecegli replicate copie del ritrat-
to di quefta miracolofa Immagine della Santiffima Nonziata ,
che ricavò dall' efatta pittura , che ne avea già fatta il Bron-
zino ; e a olio gli colori in grande un Ecce Homo dall' ori-
ginale del Baroccio .

Fralle opere , che in varj tempi conduffe al Granprincipe
Ferdinando , nelle miniature fi numerano molti ritratti di lui
al naturale , e quello di Cofimo III. fuo padre in figura intie-
ra ; e fimilmente una Maddalena nel deferto colla veduta in
lontananza di vaghiffimo paefe ; una Lucrezia Romana , il Giu-
dizio di Paride , alquante Veneri , ed altri favolofi e ideali
componimenti. A paftelli gli conduffe diverfe tefte di Baccan-
ti , due Baccanali copiofi di figure , tenuti in gran pregio , e
quattro ovati con Amorini fcherzanti . Gli formò pure una
piena raccolta di ritratti dal naturale delle più avvenenti e gra-
ziofe Dame Fiorentine , ed anche foreftiere , che di quà paffa-
vano ; e fimilmente una ferie di alquante celebri cantatrici , e
mufici bravi , che alla prefenza di quel Principe eranfi fatti
diftinguere nella foavità del canto , e nelle azioni comiche .

Quan-

Quanto poi ella operaſſe in ſervizio della Granprincipeſſa Violante, dalla quale era ſtata ammeſſa ad una familiarità indicibile, ſaria impreſa difficile a riuſcirvi compiutamente ; poichè in quantità grandiſſima furono le piccole figurine fatte nello ſmalto, o per ſervir di fermezza a' finimenti delle gioie, o che indi ornate anch' eſſe di prezioſe gemme, quella magnanima Signora generoſamente regalava a' Principi, e ad altre perſone qualificate. Il ſomigliante veniva da lei praticato delle pitture a paſtelli ; a olio, o di miniatura, che di ſuo ordine Giovanna faceva ; talchè nelle gallerie de' Sovrani della Germania ſonvi conſervate in ſomma ſtima le peregrine operazioni della noſtra pittrice.

Ma ſe l' incomparabil munificenza della ſoprallodata Granprincipeſſa ebbe in mira di ornare gli altrui muſei più ſcelti colla propria effigie, e con quelle di altri Principi, colorite dall' eſperta mano di Giovanna ; dall' iſteſſa pure volle in diverſe occaſioni, che ſi rendeſſe adorno anche il ſuo privato gabinetto co' ritratti di altri Signori grandi. Perlaqualcoſa volle, che la pittrice ſi trasferiſſe a Bologna, per dipigner dal vivo Giacomo Stuardo figliuolo di Giacomo II. Re della Gran Brettagna ; Maria Clementina Sobyesky ſua conſorte, ed i Principini da loro nati, de' quali fece i ritratti a olio ed in paſtelli. Perfezionate le ſuddette pitture, Giovanna in conformità dell' ordine, che teneva, preſentò a' medeſimi a nome della Granprincipeſſa i loro ritratti dipinti a olio ; lo che eſſendo ſtato a quei Principi graditiſſimo, eſſi regalarono alla pittrice ottocento monete d' oro, ed un finimento di gioie.

Quindi ricevuto ordine dalla prefata Granprincipeſſa di paſſare a Venezia per colorire dal naturale l' Elettrice di Baviera ſua cognata, colà prontamente incamminoſſi. Era queſta la Principeſſa Tereſa Cunegonda Sobyesky, figliuola di Giovanni III. Re di Pollonia, e ſeconda moglie vedova di Maſſimiliano Emanuelle Elettor di Baviera. In queſt' occaſione s' impegnò pure con alcuni di quei nobili di far per eſſi varj ritratti a paſtelli, ed ebbe eziandio la conſolazione di conoſcere in perſona la rinomata pittrice Roſalba Carriera, di cui già per fama nelle ſquiſite fatture ſue ne avea ammirato e lodato il talento, e l' egregia maniera di lavorare. Reciprochi furono

al-

GIOVANNA
FRATELLINI

allora le cortefi accoglienze , e gli amichevoli ufizj , che fra quefte due virtuofe donne paffarono , e cordiali le riprove di vera ftima , che a vicenda fi dimoftrarono .

Fatto ritorno alla patria s' applicò a perfezionare tutt' i ritratti de' Principi di Tofcana , e quelli di alquante Dame Fiorentine , che dotate erano dalla natura di una rara bellezza , i quali dovea mandare , come fece , alla corte di Duffeldorff alla Principeffa Anna Luifa de' Medici col ritratto dell' Elettor Palatino Gio. Guglielmo fuo marito . Inviò pure alla fuddetta Principeffa Elettrice molti componimenti di ftorie e favole , lavorati parte a olio , e parte in miniatura , e in paftelli ; ficcome varj piccoli fmalti coll' impronta di quefta venerata immagine della Santiffima Vergine Annunziata .

Nel paffaggio , che fecero di Firenze Federigo IV. Re di Danimarca , e indi Federigo Augufto Principe Elettorale di Saffonia , di prefente terzo dell' ifteffo nome e Re di Pollonia , ambedue fralle cofe più rare di quefta Dominante grandemente apprezzarono la virtù della Fratellini ; onde ne vollero di fua mano il proprio ritratto , e la copia di alcune opere , che teneva nella fua ftanza di ftudio . Le ordinarono inoltre il ricavare in paftelli l' effigie d' alcune primarie Dame Fiorentine , al genio di quei Sovrani più confacenti . I primarj miniftri di quei Principi fi prevalfero anch' elfi di sì favorevole opportunità , proccurando qualche opera della Fratellini , per poterne arricchire i privati gabinetti delle loro patrie .

Parimente allorachè fi fermarono alla corte di Tofcana i Principi Ferdinando , Clemente Augufto , e Giovan Teodoro de' Duchi di Baviera , e nipoti della Granprincipeffa Violante , la Fratellini venne eletta a condurre il ritratto de' medefimi a olio , in paftelli , e di miniatura . Impiegoffi pure a colorire per elfi diverfi ritratti geniali di Dame deftinate a corteggiare i trattenimenti , che dava la corte a' medefimi Principi .

Più volte fi trasferì quefta pittrice alla città di Siena chiamatavi dalla Granprincipeffa Violante Governatrice di quello Stato , a fine di ritrarre dal vivo le più avvenenti e leggiadre Dame Sanefi , per trafmetter poi quefte pitture a diverfe corti , ove facevafi paragone e fcelta delle produzioni più maravigliofe di una rara bellezza , che la natura doni nel fuo

pri-

primo fiorire a quel gentiliſſimo ſeſſo . Finalmente fra gli al-
tri innumerabili ritratti , che la Fratellini ebbe commiſſione
di colorire a paſtelli dal vero , accenneremo ſoltanto quelli
della Principeſſa Donna Aurora Sanſeverino , del Principe di
Dermſtat in atto di comandare ad un reggimento di ſoldati ,
del Principe di Campofranco , e della ſua ſorella , del Mar-
cheſe di Caſnedo , di Monſignor Nunzio Stampa , e del Ge-
neral dell' Imperio di lui fratello .

GIOVANNA
FRATELLINI

Non tralaſcerò altresì di rammemorare lo ſtimatiſſimo qua-
dro , ch' ella conduſſe d' ordine della Corte di Toſcana , in oc-
caſione della morte del Granprincipe Ferdinando (1) , ritraen-
dolo allorachè ſtava il cadavere diſteſo ſul catafalco nel palaz-
zo de' Pitti coll' aſſiſtenza di due religioſi ; ed il medeſimo
ſoggetto da lei lavorato co' paſtelli . Fàrò pure menzione delle
belliſſime miniature in grande , che fece pel Principe Borghe-
ſe , una rappreſentante l' Arcangelo Raffaello in viaggio con
Tobia , e l' altra l' immagine di queſta Santiſſima Vergine An-
nunziata ; e del raro ſmalto alto un quinto di braccio , e lar-
go un quarto , che fu mandato in Londra dal Conte Lorenzo
Magalotti , in cui era eſpreſſa tutta l' iſola d' Inghilterra , cir-
condata dall' arme di quel regno , ſoſtenuta dà due lioni .

In tal guiſa applaudita e ſtimata da tutte le nazioni del-
l' Europa continuò ad operare la noſtra Fratellini fino all' an-
no 1729. , nel quale accadde la morte di Lorenzo , ſuo ama-
tiſſimo figliuolo ed allievo , ed in cui ſperava veder conti-
nuarſi la vivacità e leggiadria del ſuo ſtile , e la rinomanza
del proprio nome . Ella nutriva per eſſo un duplicato affetto ,
cioè di madre , e di maeſtra ; e sì nell' uno , che nell' altro
veniva dal figliuolo corriſpoſta colla docilità ed obbedienza ,
e coll' eſattezza nel dar eſecuzione a' ſuoi venerati precetti ;
talchè l' unico conforto d' amendue era l' applicazione allo ſtu-
dio , ed il maggior divertimento il diſcorrere a vicenda del
modo di ſuperare quelle difficoltà , che nell' arte ſovente s' in-
contrano .

Ed in effetto per eſſer egli meritamente l' oggetto , che
occupava tutta la ſua mente , eſſa proccurava altresì , che la
di lui abilità e nome foſſe da chiunque conoſciuto ; coſicchè
eſ-

(1) Che ſeguì il dì 30. del meſe d' Ottobre dell' anno 1713.

effendole flato ordinato dal Granprincipe Ferdinando di colori-
re il proprio ritratto a paftelli per collocarfi nella rinomata
ftanza della fua Real Galleria , l' amore materno la perfuafe ,
che non farebbe flato mai quello perfettamente compiuto , fe
non dava luogo in elfo anche all' altra immagine viva di sè
flelfa , cioè del fuo diletto figliuolo e fcolare . Perlaqualcofa
figurò fe medefima in atto di flar terminando in un piccolo
fpazio d' un ovato l' effigie di lui al naturale .

Ad efempio adunque di sì affettuofa madre , che fi diede
il penfiero di lafciarci il di lui ritratto , noi eziandio in poche
linee regiftreremo alcuna memoria di quefto giovane valentuo-
mo , per viepiù illuftrare ed accrefcere l' iftoria de' profefori
delle belle arti .

Nacque in Firenze LORENZO MARIA FRATELLINI il
dì 14. Gennaio 1690. , e fino dall' età capace ad apprendere fu
fatto inftruire nelle lettere . Pervenuto indi a maggior capaci-
tà , concorrendovi però il fuo genio , la madre fecelo attende-
re al difegno colla direzione del celebre Anton Domenico Gab-
biani , il quale avea già partecipati gli aurei fuoi precetti an-
che alla genitrice . Laboriofa e indefefla fu per molti anni
l' applicazione , che gli fu duopo fare obbligatamente full' ope-
re infigni de' primi lumi dell' arte , e ful modello del nudo , ·
che fi efpone in queft' Accademia del Difegno .

Impratichitofi pofcia nella fcuola del Gabbiani a maneg-
giare i pennelli , e le tinte a olio , e riufcitovi franco , dili-
gente e corretto , la madre infegnogli allora il modo di lavo-
rare in paftelli , e di miniare . I primi ritratti pertanto a olio ,
che Lorenzo colorifle , furono d' alquanti cortigiani ed amici ;
e a paftelli , quello di Giufeppe Vanni orefice , e di Tomma-
fino nano e buffone nella corte della Granprincipeffa .

Indi profeguì le fue operazioni , facendo quelli delle da-
me nobili della fuddetta Granprincipeffa , di altre molte della
città , e di varj perfonaggj foreftieri ; e ritralfe ancora la pro-
pria madre in atto di flar applicata allo ftudio dell' arte . Di-
poi inventò bizzarramente otto difegni in carta arcimperiale ,
toccati con acquerello , ne' quali formò uno ftudio efattiffimo
di figure in varie attitudini e movimenti , d' animali di ogni
fpezie , e di fiori di qualunque forta , con alcune ameniffime
ve-

vedute di campagne e paefi.; che tutto infieme dimoftrava a qual fegno foffe oramai giunta la di lui univerfale intelligenza (1).

Ricavò pure in acquerello ful cartone l' efequie, che furon fatte nel palazzo de' Pitti al Granprincipe Ferdinando, avanti che foffe trafportato alla chiefa (2).

Le fpiritofe ed eleganti pitture, che da quefto braviffimo giovane continuamente facevanfi, e le quali già fparfe da per tutto ammiranfi da' dilettanti, impegnarono la nazione Alemanna ed Inglefe a dargli frequenti commiffioni. Ma nel maggior vigore degli anni, e del faticare, la foverchia applicazione talmente oppreffe la di lui gracil compleffione, che caduto in etifia, a lento paffo confumandofi, finalmente terminò di vivere il dì 12. d' Ottobre dell' anno 1729., e dell' età fua il quarantefimo. Al fuo cadavere fu data onorevolmente fepoltura in quefta chiefa d' Ogniffanti.

Quanto inconfolabilmente afflitta reftaffe Giovanna a quefta perdita, di leggieri fi può ricavare dal breve tempo, che fopravviffe al figliuolo. Non fu per lei da computarfi più un giorno, in cui follevata alquanto fi dimoftraffe. Inutili riufcirono le cortefie de' grandi, le finezze de' nobili, l' amore e l' attenzione de' parenti e degli amici, per divertirla dalla malinconia, che tuttavia tormentavala. Laonde in ultimo affalita da leggiera febbre, quefta fenza rimedio la riduffe all' ultimo de' fuoi giorni, che fu il dì 18. d' Aprile dell' anno 1731., e feffantacinquefimo dell' età fua.

Il fuo cadavere fu trafportato in quefta chiefa d' Ogniffanti, ove dopo i foliti fuffragj venne ripofto appreffo a quello dell' amatiffimo figliuolo, ficcome in vita avea ardentemente bramato.

(1) A quefte carte fu dato luogo nella real villa di Lappeggi.
(2) Dimoftrava quefto la gran fala del palazzo de' Pitti, ove fu tenuto efpofto il di lui regio cadavere, tutta ornata di funebre apparato, e il fontuofo catafalco pieno di falcole accefe, e circondato da varj religiofi affiftenti, da nobiltà, e da cortigiani e milizie veftite a lutto, coll' intervento di numerofo popolo afflitto e dolente per la perdita di un Principe cotanto faggio e magnanimo, ed univerfal protettore e liberal remuneratore delle fcienze e dell' arti.

PIER LEONE GHEZZI

PITTORE

Gio.Dom.Campiglia del.

Nic.billy f.

PIER LEONE
G H E Z Z I
P I T T O R E.

ALLE notizie iftefle , che di proprio carat-
tere fi compiacque gentilmente trafmetter-
mi nell' anno 1753. il medefimo celebre
profefTore , di cui imprendo a defcrivere il
compendio della vita , eftrarrò quanto egli
operafle nell' univerfalità delle nobiliffime
arti , che dal difegno provengono ; ed al-
tresi quello , che guidato da un genio biz-
zarro ed ingegnofo volle apprendere , per
fervire al diletto e all' ornamento di fe fteffo .

Nella famiglia Ghezzi , che riconofce l' antica fua origine
da Afcoli , città nella Marca Anconitana , fiorirono feguitata-
mente valentuomini grandi nelle noftre arti . Il primo di effi
fu Giufeppe proavo di quel Pier Leone , che fece fua fortuna
in Portogallo alla corte del Re Sebaftiano , in qualità di mac-
chinifta e d' architetto ; onde pe' fuoi meriti ottenne dal fud-
detto Re d' effer ammeffo nel numero de' cavalieri non fola-
mente egli , quanto ancora tutt' i fuoi difcendenti mafchi fino
alla quarta generazione ; e terminò quefti di vivere nell' an-
no 1560. (1) . Indi Sebaftiano fuo figliuolo fervì in qualità
d' ingegnere il Pontefice Urbano VIII. nelle fortificazioni delle
piazze dello Stato Ecclefiaftico , infieme con Pier Leone fuo
fratello ; ed ambedue attefero anche allo ftudio della pittura .
Da Sebaftiano nacque Giufeppe , che fu oratore , poeta , pit-
tore , e padre all' altro PIER LEONE, di cui parliamo (2) .

Nacque egli adunque in Roma l' anno di noftra falute

Vol. IV. E e 2 1674. ,

(1) *Leone Pafcoli* nelle notizie di *Giufeppe Ghezzi* trala-
fcia il fopraddetto *Giufeppe* , e confonde l' impiego
e l' onorificenza ottenuta dal medefimo in Portogal-
lo , attribuendola a *Sebaftiano* , che fu figliuolo del
primo foprannotato *Giufeppe* .
(2) Di quefto *Giufeppe Ghezzi* v. la vita nel Tom. II.
della Vite de' pittori ecc. fcritte da *Leone Pafcoli* .

1674., e dopo aver fatto il corfo della Grammatica, attefe coll' indirizzo del foprammemorato Giufeppe fuo genitore al difegno, e indi al maneggio de' pennelli, e alla pratica del colorire, non tanto a olio, che a frefco. Diverfe fono le pitture, ch' ei fece in quei primi tempi colle regole efattiffime e vere, che gli prefcriveva il padre, e che coftumanfi nella fioritiffima e corretta Scuola Romana. Ma perchè lo fpirito tutto fuoco e vigore, che dentro di sè il giovane racchiudeva, non reftava a baftanza mitigato dall' indefeffa e faticofa applicazione della pittura, e del difegno nelle pubbliche accademie, a quefta aggiunfe di propria volontà lo ftudio di varj ftrumenti sì di corde, che da fiato, e infieme quello della mufica, e della poefia, e l' efercizio altresi della fcherma, e del ballo.

Le diftinte prerogative, che il rendevano amabile al fommo e converfevole, gli acquiftarono la benevolenza, e la protezione di molti perfonaggj, fra' quali fi diftingueva il Cardinal Gio. Francefco Albani. A quefto Porporato dipinfe il Ghezzi un buon numero di quadri; e viepiù fu dal medefimo impiegato, alloraquando falito al trono Pontificio col nome di Clemente XI. lo fece conofcere a tutta la città coll' opere pubbliche. Alcune di effe in varj quadri fpartite fece d' ordine del medefimo per la chiefa di Sant' Onofrio, ove pure dipinfe il San Girolamo attonito nella confiderazione del Giudizio univerfale. Parimente per la cappella Albani in San Baftiano fuori delle mura, condulfe la bella tavola rapprefentante l' elezione al Pontificato di San Clemente; e nella chiefa dedicata al medefimo Santo colorì a frefco un elegante quadro col martirio di Sant' Ignazio efpofto alle fiere nell' anfiteatro.

Inoltre nella fagreftia di San Pietro ornò uno de' quattro altari dedicato a San Clemente colla tavola efprimente il medefimo Santo, e dipinfe eziandio i laterali. Ricevè pure il comando dallo fteffo Pontefice di dover colorire la galleria di Caftel Gandolfo, della qual opera ne avea già perfezionati i difegni con approvazione del Papa, e di tutta la famiglia Albani; ma qualunque poi ne foffe la cagione, non fu altrimenti profeguita una tal pittura. Occupoffi bensì a colorire uno de' dodici Profeti nella Bafilica di San Giovanni Laterano in concorrenza di altri eccellenti profeffori; effendogli toccato a figurare il Profeta Michea.

Poſcia in adempimento delle magnifiche idee di quel Pon-
tefice , che avea fatta adornare una ſtanza con tela di lama
d' oro unitamente al trono , ed agli altri diſtintivi convenienti
ad un tal Sovrano , il Ghezzi ſi poſe a colorire tutta la ſud-
detta tela con acquerello di filiggine , facendovi poi da bravo
ricamatore ritrovare i chiari con ſottiliſſimi fili d' oro ; perlo-
chè riuſcì un lavoro ſingolare . Rappreſentava l' opera Moſè
in atto di fare ſcaturir l' acqua dalla pietra per diſſetare i lan-
guenti Iſraeliti , e la prevaricazione dello ſteſſo popolo nel-
l' adorare il vitello d' oro . I penſieri ed il diſegno di queſta
pittura furon ricavati da quanto avea eſpreſſo Raffaello nelle
logge del Vaticano ;

Per la famigliar ſervitù , che il Ghezzi godeva nella caſa
Albani , veniva ammeſſo da tutti quei Signori alla propria tavo-
la non tanto nelle villeggiature , quanto ancora nella città ; e
nell' occaſione di trasferirſi con loro ne' caſini di campagna eb-
be principio l' ingegnoſo e ſollazzevole ſtudio di formare i ri-
tratti caricati , nel qual genere di lavorare colla penna potè
gloriarſi d' eſſere ſtato incomparabile . Di tali pregiabiliſſime
fatture molte ſene conſervano nel palazzo Albani , e ne' gabi-
netti de' loro caſini e ville .

Franceſco I. Farneſe Duca di Parma avendo ricevuto con-
tezza dell' elegante pittura , che il Ghezzi avea condotta pel
Papa ſulla tela d' oro , fecegli ordinare l' immagine d' un San-
to ſuo avvocato , e volle che foſſe colorita ſu quella qualità
di drappo , che comunemente appellaſi ermiſino . Perfezionata
l' opera , quel Duca ne reſtò talmente ſoddisfatto , che oltre
ad una generoſa ricompenſa , inviogli un diploma , in cui di-
chiaravalo Conte Palatino , e Cavaliere dello Spron d' oro .

Coſì adunque inalzato dal merito , e dal credito , che uni-
verſalmente poſſedeva , ſtavaſi applicato a quegli ſtudj , che
ritrovava al ſuo guſto più confacenti , occupandoſi ſoltanto a
ſoddisfare il genio de' ſuoi padroni ed amici ; ma quella quie-
te , che cotanto amava , talvolta gli fu duopo ſacrificare al-
l' altrui volontà , e tornare anch' egli ad eſporſi nelle pubbli-
che operazioni . Perciò nella chieſa di San Marcello ſi vede la
tavola colla Santa Giuliana Falconieri , che riceve la Regola
dal Superiore dell' Ordine de' Servi ; ed in quella dello Spiri-
toſſanto

toffanto de' Napoletani, l' altra dell' altar maggiore colla venu-
ta del divino Spirito.

Anche per la chiefa di Santa Maria dell' Orazione, e com-
pagnia della Morte fece la tavola efprimente Santa Giuliana
Falconieri in atto di ricever l' abito di Terziaria ; e negli af-
fiftenti a quefta funzione ritraffe molti foggetti illuftri di quel-
la nobil Famiglia . Nella chiefa poi di Santa Maria in via Lata
fonvi due tavole del Ghezzi, la prima delle quali rapprefenta
i Santi Giufeppe, e Niccola, e la feconda San Paolo, che
battezza una donzella ; e in quella di San Galifto fi conferva
la tavola col San Mauro.

Similmente nella chiefa di San Salvatore in Lauro a' Co-
ronari poffeduta dalla nazione Marchigiana, ed ove la famiglia
Ghezzi gode l' onore della fepoltura, dipinfe la tavola co' San-
ti Giufeppe, Giovacchino ed Anna, che ftanno attentamente
rimirando la Vergine Santiffima figurata nell' alto della cappella ;
e nella crociata vi fece il Crocififfo, e dirimpetto Sant' Emi-
dio con altri Santi della Marca. Si diede inoltre la cura di
fare i difegni e modelli, come architetto, dell' accrefcimento
a quefta chiefa della tribuna e cupola, accompagnando la nuo-
va fabbrica all' antica con bello e ftabile ornato.

Sua fu eziandio l' invenzione dell' architettura, con cui
fu abbellita la chiefa di San Marcello al Corfo, in occafione
delle folenni fefte, che vi furon celebrate per la canonizzazio-
ne di Santa Giuliana Falconieri, dipignendovi pure la tavola
dell' altar maggiore, lo ftendardo, ed il quadro, ch' è foli-
to prefentarfi al Papa, avendovi efpreffa l' agonia felice della
ftelfa Santa. E fuo fu altresì il difegno della ftrepitofa macchi-
na del fuoco artificiale, che dal Cardinal di Polignac fu fatta
innalzare, ed ardere in Roma per la nafcita del Delfino di
Francia.

Il Cardinale Aleffandro Falconieri, che aveva appoggiate
al Ghezzi le fopraddette incumbenze per le fefte di Santa Giu-
liana, ficcome ben conofceva quanto pregevole foffe la di lui
virtù, così non lafciavalo lungo tempo oziofo, ma follecito di
acquiftare nuovi parti del di lui fecondo ingegno, ed efperta
mano, proccurava d' impiegarlo e nel fuo palazzo di Roma,
e nella poffeffione di fua cafa a Torrepietra ; ond' è, che ol-
tre

tre alle cofe maravigliofe , ch' ei vi dipinfe negli appartamen-
ti , galleria , e cappella , vi colori le parti laterali di quella
chiefa principale .

PIER LEONE
GHEZZI

Altrettanto lo fece operare alla Rufina in Frafcati , ed in
ifpezie nella prima fala , nella quale Carlo Maratti vi avea di-
pinto la volta , e le lunette ; ed il Ghezzi le diede l' ultimo
compimento , col dimoftrare nelle facciate le quattro parti del
mondo , in figure quanto il naturale , e conduffe alcuni bellif-
fimi foprapporti finti con baffirilievi antichi . Dipinfe pofcia
tutta la cappella del fecondo appartamento , e gli perfezionò
la ferie de' ritratti di quelle diftinte perfone , che infieme col
medefimo Cardinale trovavanfi a villeggiare ; fralle quali eravi
Monfignor Placido Ghezzi , uno de' Maeftri di ceremonie del
Papa , e fratello del pittore .

L' eftimazione , che il Ghezzi aveva nel dipignere i ri-
tratti al naturale , non fu da lui gran fatto corrifpofta ; anzi
che ricercato a condurgli , fotto varj pretefti cercava difimpe-
gnarfi . Quel numero però , che fu da lui colorito , può fran-
camente refiftere al paragone di quelli , che i più valorofi ri-
trattifti conduffero . Laonde tralafciando di regiftrare il nome
di quei Cardinali , Principi , e Prelati , e altri diftinti perfo-
naggj , che egli ritraffe , unicamente rammenteremo i Pontefi-
ci , che in figura intera , e nella grandezza del naturale dipin-
fe , e quefti fono Clemente XI. , Innocenzio XIII. , Benedet-
to XIII. , e Benedetto XIV.

Il foprammemorato Benedetto XIII. avendo riformato , il-
luftrato , ed ampliato il Ceremoniale de' Vefcovi , volle , che
il Ghezzi faceffe i difegni di tutt' i rami intagliati , che orna-
no quella nuova edizione . Indi gli comandò , che rapprefen-
taffe in un quadro la pubblicazione del Concilio Romano , fe-
guita nella Bafilica Lateranenfe l' anno 1725. coll' intervento
del medefimo Pontefice , del Sacro Collegio , e degli altri Pa-
dri convocati ; e quefta per effer un' opera di fommo ftudio e
diligenza , riufcì lodatiffima , e dopo pervenne in mano del
Cardinale Niccolò Maria Lercari . Efpreffe parimente in pittu-
ra per lo fteffo Papa la grazia miracolofa , ch' ei ricevè in Be-
nevento per l' interceffione di San Filippo Neri , allorachè fu
confervato in vita nelle improvvife rovine del terremoto ; e

per

per memoria del fatto, fu ordinato, che un tal quadro fi col-
locaſſe appreſſo a' Padri dell' Oratorio nella Chieſa Nuova.

Eſſendo pervenuto a notizia del Sommo Pontefice Bene-
detto XIV. che il Ghezzi eraſi rifoluto di far legare in varj
tomi i maravigliofi ritratti, e caricature, ed i rari monumenti
di antichità da lui toccati egregiamente colla penna, volle
adornare di eſſi tomi la propria libreria, aſſegnandogli perciò
in ricompenſa un onorario di trenta ſcudi il meſe (1). Nelle
villeggiature poi, che lo ſteſſo Papa prendevaſi, faceva invita-
re anche il Ghezzi pel diletto di veder ritrarre con nuove e
curioſe caricature molti de' ſuoi cortigiani ed aſſiſtenti.

Ma per avere una ſemplice idea delle rinomate ſtimatiſſi-
me fatture di tal valentuomo; convien ſapere, che egli le for-
mava in figure tutte intiere al naturale con qualche bizzarra
fomigliantiſſima alterazione. E quello, che altreſi arreca gran
maraviglia, fi è, che unicamente ſervivagli il veder di paſſag-
gio i ſoggetti, di quattro o cinque de' quali ne conſervava ta-
lora nella mente l' effigie. Talvolta pure ne toccò bravamente
alcuni volti in iſchiena; e non oſtante da chi avevane in pra-
tica la perſona, ancorchè non la vedeſſe in volto, dagli atti,
dal portamento e dalla formazione naturale, di ſuhito veni-
va accennata nominatamente a dito. Perlaqualcoſa quelti ſcher-
zi d' ingegno, e di gran perizia erano a qualunque prezzo ri-
cercati da' Sovrani, da' Principi, da' Cardinali, e da altri per-
ſonaggj ragguardevoli, dilettanti dell' arte.

Le beneficenze, che in ſeguito il prefato Pontefice Bene-
detto XIV. dimoſtrò per le diſtinte doti del Ghezzi, non eb-
bero unicamente il lor termine nell' aſſegnamento fattogli della
ſoprammemorata penſione de' trenta ſcudi il meſe; ma andarono
viepiù aumentandoſi nel conferirgli quelle cariche, che alla
giornata vacavano, e che dalla di lui abilità poteanſi agevol-
mente regolare. Laonde in primo luogo diedegli la cura del-
le ſtanze del Vaticano, ove conſervanſi le pitture del divin
Raffaello; e nello ſteſſo tempo l' onorò col farlo aſcrivere alla
nobiltà de' Conti Palatini. Indi l' incaricò della ſoprintendenza
de'

(1) Altri molti ſono gli ſtudj, che il *Ghezzi* fece in-
torno alle memorie antiche di Roma, fra' quali l' e-
fatte miſure e i difegni delle camere ſepolcrali de'
Liberti e Liberte di *Livia Auguſta*, e de' Ceſari,
con altri diverſi ſepolcri, urne, frammenti, pian-
te ecc., che furon trovati fuori di porta Capena;
che indi furono intagliati in rame da *Franceſco Aqui-
la*, e compreſi in 40. fogli reali.

de' mofaici , e di quella delle galere Pontificie , e di Caftel Sant' Angelo ; e ultimamente per Breve particolare lo dichiarò fuo pittore di camera .

PIER LEONE
GHEZZI

Nel numero delle ftudiofe applicazioni , per le quali erafi fatto diftinguere il Ghezzi , deefi aggiungere il colorir di fmalto . In fimil genere di pittura fece molti lavori , in ifpezie di ritratti al naturale , col fuo proprio , che poi fu acquiftato dal Duca di Matalona . Quefto Signore nel prefentar fotto l' occhio di Carlo Sebaftiano Borbone Re delle due Sicilie varie mirabili operazioni del noftro artefice , accrebbe nel fuo Sovrano il defiderio di far venire un tal valentuomo alla corte di Napoli , facendogli perciò offerire vantaggiofi progetti per mezzo del Duca di Sora ; ma le obbligazioni , che profeffava al Papa , che eragli ftato liberaliffimo benefattore , lo pofe in grado di renunziare a qualunque fuo maggiore avanzamento . Somigliante invito , dal Ghezzi pure non accettato , fecegli il Cardinal Traiano Acquaviva d' ordine del Re Cattolico Filippo V. , che lo voleva deftinar direttore della nuova Accademia delle belle arti , che meditava erigere nella corte di Madrid .

Quanto poi riufciffe valorofo nell' intagliare in rame , di leggieri potrà offervarfi ne' belliffimi rami , che fervono d' ornamento alla magnifica edizione delle dottiffime ed eloquenti Omelie di Clemente XI. (1) Per compiacere inoltre alla volontà del Cardinale Annibale Albani , nipote del foprammemorato Pontefice , fi pofe a fare i difegni delle carte ufate nel giuoco dell' Ombre , i quali per effer riufciti bizzarri e proprj , gli fu duopo d' incidergli anche in rame , ponendo in ciafchedun rovefcio l' arme di cafa Albani . Di quefte carte , avanti che foffero pubblicate in Roma , il Cardinale Annibale ne fece prefentare alquanti mazzi all' Imperator Giufeppe I. , ricevendone un gradimento affai grande , con applaufo ed approvazione di tutta l' Imperial famiglia .

Benchè fovrabbondanti dir fi poteffero le virtuofe prerogative del Ghezzi fin quì narrate a qualificarlo per un uomo efpertiffimo nell' univerfalità dell' arte , pur non oftante il di

Vol. IV. F F lui

(1) Le fuddette Omelie per l' univerfale acclamazione furono tradotte in diverfi idiomi , e nella noftra profa Tofcana ne fece un elegante volgarizzamento *Gio.* *Mario Crefcimbeni* ; ficcome di fei delle medefime Omelie l' Abate *Aleffandro Guidi* ne formò una verfione in verfi Tofcani.

lui fervido ingegno non ripofava totalmente quieto , fe anche in una delle più peregrine e forprendenti operazioni , che mai poffa efeguir l' uomo , non azzardavafi . Volle provarfi adunque per fuo divertimento nello fcolpire in pietre dure e preziofe ; ficchè dopo averne fatte giudiciofe offervazioni , e preparata la macchina , e gli ftrumenti neceffarj , lavorò in calcidonio la tefta di una Minerva cavata dall' antico .

L' eleganza ed il buon gufto da lui ufato nel condur l' opera , effendo ftato efaminato da quei rariffimi ed illuftri valentuomini , che di eccellenti profeffori nell' Europa hanno il nome ed il pregio , venne da loro con fomme lodi , quale ftudio perfetto , approvato . Perlochè in varj tempi altre ne incife , e quefte furono , la tefta di un Diogene , in roffo antico ; la tefta di Marco Agrippa , in corniola ; e la tefta di Giulio Cefare , parimente in corniola .

Siccome il Ghezzi erafi dilettato fin dalla fua prima gioventù nell' apprender la mufica , l' armonia di varj ftrumenti , e la poefia ; così frequentemente eziandio efercitoffi in ciafcheduno di tali ftudj . Laonde a queft' effetto avea determinati alcuni giorni della fettimana , ne' quali la mattina coll' intervento di molti amici dilettanti , e profeffori , teneva in cafa fua un' accademia di canto e fuono , e nella fera poi dava un nobil divertimento alla converfazione col canto all' improvvifo , e colla recita di altri componimenti poetici ; e un tale onefto e guftofo paffatempo fu da lui continuato invariabilmente fino all' anno 1750.

Gli ftrumenti poi , che quefto pittore con gran franchezza fuonava , erano fra quelli di corde , il cimbalo , il violino , il violoncello , il contrabbaffo , e la chitarra ; e fra quelli da fiato , il flauto traverfiero , il flauto a becco , il fagotto , e la tromba marina .

Oltracciò ebbe l' erudito noftro Ghezzi un genio particolare per la medicina , per la notomia , e per la botanica , impoffeffandofi di tutte quefte fcienze , e del lor meccanifmo fotto la direzione del celebre Gio. Maria Lancifi Architro Pontificio , e di altri dottiffimi fifici . Per la pratica , ch' avea fatta nell' anatomia fopra i cadaveri , difegnò efattamente molte parti del corpo umano , affiftendo pure all' incifione delle

tavole anatomiche di Bartolommeo Euſtachi, pubblicate la pri-
ma volta, ed illuſtrate dal ſuddetto Lanciſi. Dall' applicazione
alla botanica ottenne la cognizione di comporre alquanti ſe-
greti, che da lui, e dagli amici furon ritrovati attiviſſimi in
diverſe infermitadi.

Ultimamente dopo il proſpero corſo d' anni ottantuno,
impiegati ſempre nell' apprendere coſe nuove, giunſe il tem-
po determinato al di lui vivere; onde dopo breve incomodo,
il dì 5. di Marzo del 1755. paſsò da queſta all' altra vita nel-
la città di Roma, in cui era nato. Al ſuo cadavere fu dato
ripoſo nella chieſa di San Salvatore in Lauro, ove la famiglia
Ghezzi, come ſi diſſe, vi poſſedeva il padronato di una cap-
pella, e della ſepoltura.

GIO. FRANCESCO DE TROJ
PITTÖRE

Gio. Dom. Campiglia del. P. A. Pazzi fi.

GIO. FRANCESCO
D E T R O Y
P I T T O R E.

UNO de' più avveduti profeffori, che dotati dalla natura di un penetrante difcernimento faceffero fervire l' elegante e l' ottimo degli ftudj altrui per modello a' proprj dipinti, fu certamente il celebre pittore GIO. FRANCESCO DE TROY. Quefti in Parigi, ove nacque, fece ammirare il fecondo, e pronto imaginar della fua mente, e la maravigliofa efecuzion de' fuoi pennelli, poffeditori di una robufta macchia, e di un piacevole colorito ; e quindi in Roma, ove lafciò la fpoglia mortale, dimoftrò nel fuo operare altrettanta efattezza ed arte ne' dintorni, forza e naturalezza nell' efpreffion de' moti, e degli affetti, e intelligenza e grazia nell' accordare ogni parte armonicamente all' univerfalità del compofto.

Seguì il natale di Gio. Francefco l' anno di noftra falute 1676., e dal padre fuo Francefco de Troy, già ricevuto qual abiliffimo profeffore nell' Accademia reale (1), fu inftruito nel difegno, e poi nella maniera di colorire, in cui riufcì un bravo, franco, e velociffimo operatore. Invogliatofi frattanto di veder l' Italia, quà trasferiffi, efaminando e ftudiando le opere infigni de' noftri maeftri, che abbondevolmente in ogni città s' incontrano.

Nella continuazione adunque del fuo viaggio effendo capitato a Pifa, fi portò ad offervare i rariffimi ornamenti di quel Campo fanto. Nel tempo che ivi fi tratteneva, incontroffi a cafo nel Cavalier Giovanni Graffolini, grande amatore delle belle arti, il quale a primo afpetto riconofciuta nel giovane

vane

(1) V. fopra alla pag. 33.

vane un' indole chiara , ed un' aria gentile , di fubito fe gli af-
fezionò . Inoltratofi pofcia nel difcorfo , e intefo da lui medè-
fimo effer egli profeffor di pittura , e figliuolo del valorofo
Francefco de Troy , molto più vennegli defiderio d' onorarlo ,
offerendogli la propria cafa per tutto quel tempo , che avea
deftinato di trattenerfi in quella città .

Accettato l' invito e il trattamento , continuò lietamente
quelle offervazioni , e quelli ftudj , che a fuo propofito cono-
fceva utiliffimi . Proccurò bensì nel medefimo tempo di mo-
ftrarfi grato alla cortefia di quel Cavaliere , che tanto il diftin-
gueva , e come proprio figliuolo teneramente lo amava , col
dipignergli alcune tele di componimenti ftoriati , che furon da
quello ricevuti con fomma ftima e gradimento . Inoltre lo ftef-
fo Cavaliere promoffelo alla pittura di una tavola da altare ,
efprimente il Santo Re Luigi per la chiefa di San Felice , ac-
ciocchè reftaffe in Pifa qualche memoria pubblica del giovane
de Troy , di cui avea prefagito da' fuoi buoni principj una
riufcita eccellente , ficcome in fatti avvenne .

Dopo la dimora di qualche anno fatta nell' Italia , refti-
tuiffi a Parigi , ove s' efpofe a colorire diverfe fue invenzioni
con un gufto veramente fopraffine . Efaminate quefte dagl' in-
telligenti dell' arte , furono ritrovati in effe giufti motivi d' ap-
plaufo , poichè condotte erano con una diligente finitezza , con
diftribuzione ftudiata e magnifica , ed unita a nobiltà d' idee ,
regolate da un genio nuovo e femplice nel rapprefentare , ma
altresi pieno di maeftà , ed atto ad avvivare qualunque com-
ponimento . I belliffimi campi poi delle fue pitture comparve-
ro anch' effi molto confiderabili per la dolcezza de' rifleffi , e
per l' ornato delle varie vedute , o di amene campagne , o di
benintefe architetture .

La fquifitezza dell' opere allora fatte meritò all' artefice le
acclamazioni di quei primarj profeffori dell' Accademia reale ,
i quali lo reputaron perciò degno d' effer ammeffo nel numero
di quegl' illuftri valentuomini , che la compongono . Eletto
pertanto per uno de' rettori di quella fcelta affemblea , ebbe
l' onore eziandio d' impiegarfi in fervizio del Re Luigi XIV. ,
dipignendo per effo alcune tele . L' elegante comparfa , che al-
l' occhio del fuddetto Regnante fecero i dipinti del Troy ,

fervì

fervi di un generofo impulfo al medefimo per decorar l' artefice colla Croce di Cavaliere dell' Ordine di San Michele , e per inalzarlo al decorofo impiego di Segretario del gran Collegio .

Quindi ricevè l' incumbenza di occuparfi a fare le invenzioni e le pitture della ftoria d' Efter , e delle favolofe azioni di Medea , e di Giafone , che furono pofcia efeguite nella fabbrica de' Gobelini in altrettanti arazzi , nobilmente teffuti da quei maeftri . In feguito profeguì ad impiegare i fuoi accreditati pennelli in fervizio della corte , e di altri molti de' principali perfonaggj del Regno , a' quali adornò colle fue pitture le gallerie private , ed i loro più fcelti gabinetti . Lavorò parimente in diverfe chiefe di Parigi opere degne del fuo elevato talento , come da ognuno può effer offervato in San Lazzaro , in Santa Geneviefa , in Sant' Agoftino , ed altrove , e fimilmente nel gran palazzo del Pubblico .

Effendo frattanto vacato in Roma il pofto di Direttore dell' Accademia reale della nazion Franzefe , il Re , come fempre fu folito , volle fcegliere fra' fuoi profeffori uno de' più abili e degni , non tanto pel credito nell' arte , quanto ancora pel poffeffo d' una buona morale , acciocchè bene efeguiffe le fue incumbenze . Alla fine reftò prefcelto Gio. Francefco de Troy in amendue le fuddette doti affai ben fondato . Trasferitofi adunque a Roma in tal carattere , vi fece invero una bella comparfa , ed eguale fempre proccurò di mantenerla in tutto il corfo del viver fuo . Il di lui contegno decorofo e pieno di rifpetto per chiunque , gli proccurava ancora una ftima univerfale ; e quantunque il fuo portamento nobile , e la fplendidezza , con cui trattavafi , a chi totalmente non lo aveffe conofciuto , fembraffe a prima fronte più tofto regolata da una fuperba ambizione , che da un animo generofo e fuperiore a sè fteffo , quale in effetto dir potevafi ; non oftante colla pratica poi de' fuoi modi naturali , ognuno fi trovava pienamente difingannato .

Di fomma lode inoltre farà fempre degna la vigilanza indefeffa , e la premura follecita , con cui quefto valentuomo s' intereffava per l' avanzamento ne' buoni ftudj de' giovani alla fua cuftodia raccomandati ; poichè non folamente colla voce gli

fti-

ſtimolava all' applicazione dell' ottimo ; ma eziandio coll' eſempio di ſè medeſimo gli precedeva , mentre ſovente profondavaſi nel meditare gli ſtupendi monumenti antichi e moderni , che illuſtrano la gran Metropoli del Criſtianeſimo (1) . Nel tempo però , che le altrui menti , e la propria erudiva , non teneva gran fatto ozioſa la mano ; anzichè frequentemente adopravala nell' eſeguire con tutta l' applicazione le vaghe , e pellegrine idee , che andava acquiſtando ; ſicchè molti furono i componimenti , ch' ei dipinſe , parte de' quali inviò alla corte di Parigi , e all' Accademia , ed altri rimaſero in Roma , e per l' Italia .

S' eſpoſe pure ad operare in quelle chieſe , lavorando per San Claudio de' Borgognoni la tavola eſprimente la glorioſa Reſurrezione del noſtro divin Redentore . Similmente colorì per la chieſa di San Niccolò a' Geſarini de' Cherici Regolari Somaſchi un' altra tavola , ove rappreſentò molti fanciulli in atti diverſi di ammirazione nel vedere la Vergine Santiſſima , che ſi manifeſta ad un ſuo diletto ſervo .

Per la buona corriſpondenza ed eſtimazione , che il de Troy poſſedeva appreſſo i profeſſori dell' Accademia Romana di San Luca , quelli l' ammiſero nel loro numero , e vi godè eziandio in ſeguito le più diſtinte cariche , e gli onori più ſegnalati . Anche l' Adunanza degli Arcadi qual erudito ſoggetto lo regiſtrò fra' ſuoi Paſtori col nome di Zeuſide Parraſiaco ; ed egli gratiſſimo di tale onoranza le preſentò il proprio ritratto di ſua mano dipinto . Lo che venne applaudito da Nidaſtio Pegeate , uno de' dodici Colleghi d' Arcadia , con elegante componimento poetico.(2) .

Nel colmo pertanto delle ſue felicitadi provò queſto valentuomo l' inconſolabile anguſtia di vedere in breve tempo toglierſi dalla morte la moglie , e quattro figli : e comecchè avea nella ſtagione troppo avanzata fatta la reſoluzione di accaſarſi , così poco più a quelli ſopravviſſe ; mentre oramai trovan-

(1) Dagli ſtudj fatti in Roma da Mr *de Troy* allorachè vi ſoſteneva l' impiego di Direttore , vuole l' Abate *Le Blanc* in alcune ſue Oſſervazioni ecc. ſopra le maniere ed opere di molti eccellenti artefici Oltramontani , ch' egli cangiaſſe peravventura in peggio il proprio ſtile ; e che perciò le prime opere ſue non ſieno mai in iſtato da paragonarſi coll' ultime ,

(2) Col ſoprammemorato nome paſtorale di *Nidaſtio*

Pegeate appellavaſi in Arcadia l' Abate *Bartolommeo de' Roſſi* d' Orvieto . Il Sonetto , che queſti compoſe in lode del ritratto preſentato dal *Troy* , che principia

Zeuſide è queſti : alle onorate ſpoglie

ſi trova impreſſo alla pagina 305. del Tomo x. delle Rime degli Arcadi raccolte e pubblicate da *Mireo Rofeatico* Cuſtode generale d' Arcadia , cioè dall' Abate *Michel Giuſeppe Morei* Fiorentino .

vandofi nell' età di anni fettantafei , con grave rammarico de-
gli eftimatori di fua virtù pafsò anch' egli da quefta all' altra
vita il dì 5. di Gennajo del 1752.

Al fuo cadavere fu data fepoltura nella chiefa di San Lui-
gi de' Francefi , ove gli amici aveano ftabilito di perpetuare la
di lui memoria col ritratto in marmo e con elogio ; ma da
varj pretendenti effendo ftata pofta in litigio la fua pingue ere-
dità , reftò indecifa , e fofpefa l' amorevolezza e l' attenzione
de' fuoi benaffetti .

D. Carmigliani inv. Carlo Gregori f.

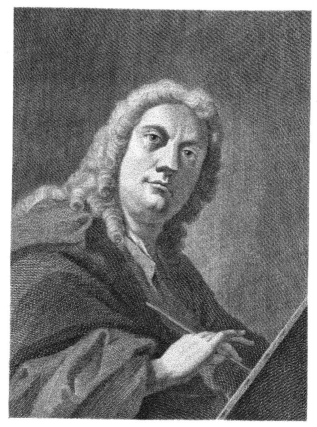

ANTONIO PELLEGRINI

PITTOPE

A N T O N I O

P E L L E G R I N I

P I T T O R E.

AGGIORE farebbe ftata certamente l' eftimazione., e più chiaro e uniforme nella mente de' pofteri il carattere di quefto artefice, fe egli nelle pitture fpezialmente, che a olio condufse fopra i muri, avefse ufata quell' affidua e laboriofa attenzione, che nell' efatto efercizio di qualunque arte richiedefi ; e fe indotto più dall' avidità del guadagno, che dallo ftimolo della gloria, non avefse con indicibile velocità efeguiti si fatti dipinti, i quali, per aver efso trafcurato quei convenevoli mezzi, che atti erano a rendergli più durevoli, fi fono adefso quafi affatto perduti. Ciò non oftante le altre opere a frefco, che di lui fon rimafte in Venezia, e che fono fparfe in diverfe parti d'Europa ; e la fama altresì della celebre Rofalba Carriera fua cognata, che fovente lo confultava pel buono indirizzo de' fuoi lavori, e principalmente degl' iftoriati ; gli hanno confervato nel mondo il pregio d' un abile profefsore.

Nella città di Padova nacque l' anno 1674. ANTONIO PELLEGRINI, il quale conofcendofi naturalmente inclinato a maneggiare i pennelli, prefe per fuo primo maeftro un pittor Padovano, nominato il Genga, uomo d' ordinario fapere, e non molto capace di comunicare altrui ficuri e pregevoli infegnamenti. Avendo pertanto apprefi alcuni precetti del difegno, e del formare i colori, ravvifando forfe la poca perizia del direttore, pafsò a Venezia, per quivi perfezionarfi nell' arte della pittura. Riufcigli per buona forte di guadagnarfi ben prefto l' amore, e la protezione di Paolo Pagano (1) valo-

Vol. IV. G G 2 rofo

(1) Di *Paolo Pagano* v. quanto fi dice nell' Abeced. Pittor. dell' ediz. Ven. del 1753. alla pag. 409.

rofo Pittor Milanefe , che in quell' alma città trattenevafi in concetto d' eccellente profeffore , e che per la fua natural lepidezza , e pel fuo umore bizzarro ed ameno era conofciuto , e ricercato nelle loro converfazioni da' perfonaggj più nobili , e dalle dame di quell' inclita Dominante , che molto gradivano la fua piacevole compagnia .

Coll' appoggio adunque , e colla fcorta di Paolo anche il Pellegrini s' acquiftò qualche forta di ftima , e s' introduffe nelle cafe di quei Signori ; ed effendo allora nell' anno ventunefimo di fua età , contraffe particolare amicizia col nobile uomo Angelo Cornaro , il quale volle che gli dipingeffe a frefco l' interno d' un fuo piccol palazzo fituato agli Angeli di Murano . Queft' opera da lui efeguita con molta prontezza , avendo incontrato l' approvazione e l' applaufo degl' intendenti , gli proccurò molto credito ; onde non poche furono le commiffioni , che gli furon date , di condurre a frefco diverfi lavori , e fimilmente a olio varie pitture fu' muri , che pel fopraccennato motivo fi fon quafi totalmente difperfe con non piccolo detrimento della fua fama .

La moltiplicità dell' opere condotte dal Pellegrini in Venezia fece sì , che il fuo nome divenne celebre in diverfi paefi dell' Europa . Quindi è , che nell' anno 1719. fu chiamato a Parigi a dipingere per il famofo Mr. Lays la foffitta della gran Sala Reale nella ftrada di Richelieu . S' era già il noftro pittore congiunto in matrimonio con Angela Carriera forella della Rofalba , la quale fentendo che il cognato doveva incamminarfi a Parigi , rifolvè d' andar feco (1) , e molto più perchè egli conduceva in fua compagnia la moglie , e l' altra forella Giovanna (2) . Giunto pertanto colà il Pellegrini , efeguì con foddisfazione comune una tale incombenza (3) ; e quindi pafsò a Monaco in Baviera , e a Duffeldorff terminò varie opere per l' Elettor Palatino . Dopo d' aver viaggiato in altre diverfe città (4) procacciandofi col fuo valore molte ricchezze , fece ritorno a Venezia ; e fiffando quivi il fuo ftabil foggiorno , feguitò

(1) V. la vita , che fegue in quefto Vol. della *Rofalba* .
(2) Quefta pure fu pittrice , e di lei fi parlerà nella vita della *Rofalba* . Quando fu a Parigi , fece il ritratto del Re *Luigi XV.* che era allora in età d' anni quattordici .
(3) Il prezzo di quefta pittura doveva effere affai confiderabile ; ma per cagione di varie peripezie accadu-

te a Mr. Lays , fi riduffe alla metà del concertato .
(4) Intorno a' viaggi del *Pellegrini* v. l' Abeced. Pittor. dove fi leggono alcun' altre notizie appartenenti al medefimo . V. anche la feguente vita della *Rofalba* , dove fi dice , che nell' anno 1735. il *Pellegrini* fu a Vienna colla medefima .

guitò a efercitarfi lodevolmente nella pittura , e lafciò varj
monumenti della fua abilità in più luoghi , fra' quali rammen-
teremo la chiefa de' Carmelitani Scalzi , e la gran fala del pa-
lazzo Pifani .

Pervenuto finalmente all' età d' anni 67. fu affalito da re-
plicati colpi di accidenti d' apopleffia , i quali dopo il corfo
di dieci mefi lo conduffero alla morte il dì otto Novembre del-
l' anno 1741. , lafciando la moglie in uno ftato affai como-
do , e doviziofo ; e al fuo cadavere fu data onorevol fepoltura
nella chiefa Collegiata e Parrocchiale di San Vitale della Cit-
tà di Venezia fua patria.

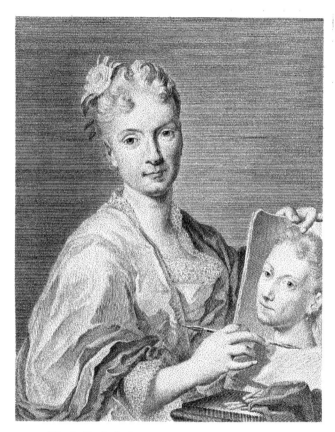

ROSALBA CARRIERA

PITTRICE

Gio. Dom. Camp. del. M. Pitteri f.

R O S A L B A
C A R R I E R A
P I T T R I C E .

È ſtimabile oltre modo nel concetto de' ſa-
vj tengonſi quegl' ingegni ſvegliati , e di
bell' ardore ripieni , a' quali dietro la fida
ſcorta de' veri precetti riuſcì felicemente
di ſuperare quelle molte ed intralciate dif-
ficoltà , che nella pratica dell' arte maravi-
glioſa della pittura s' incontrano ; aſſai più
ſtimabili con gran ragione dovran riputarſi
quegli ſpiriti fortunati , che col puro lu-
me de' ſoli principj di eſſa , ſeppero da per ſe ſteſſi induſtrio-
famente ſollevarſi ad operare con eccellenza , facendo per la
ſottigliezza e vivacità del lor ſublime talento prevaler vaga-
mente la natura all' arte , e trionfar poi l' arte medeſima per-
fezionata nell' imitazion ſorprendente del più bello della natu-
ra . Con tal giuſtiſſima rifleſſione conſiderar ſi dee lo ſcarſo in-
dirizzo per apprender queſt' arte , e il maſſimo acquiſto , che
in eſſa fece la rinomata donna ROSALBA CARRIERA , che
pel ſuo elegante operare ſi meritò il favore de' Principi , e la
ſtima de' nobili perſonaggj accompagnata da generoſi premj , e
da riconoſcenze ricchiſſime , e che godè inoltre l' approvazio-
ne , e le lodi univerſali degl' intendenti .

Nacque Roſalba l' anno 1675. , e i di lei genitori furono
Andrea Carriera , ed Alba Foreſti ambedue oriundi della città
di Chioggia , luogo del Dogado di Venezia , e da quella di-
ſtante venticinque miglia in circa . Fu il padre ammeſſo alla
cittadinanza della ſua patria , e quindi eſercitoſſi nella profeſ-
ſione legale ; e ſiccome ſi ſentiva dal proprio genio inclinato
allo ſtudio delle belle arti , contuttochè ſi ritrovaſſe mal prov-
veduto di beni di fortuna , e perciò coſtretto ad attendere di
pro-

proposito al proprio esercizio, pur non ostante impiegavasi spes-
se volte con diletto grandissimo nel disegnare . Osservava frat-
tanto la fanciulletta Rosalba l' operare del padre ; e ritirandosi
poscia in disparte, colla penna, senz' alcuno indirizzo, e assi-
stenza, formava sulla carta capricciosi disegni, secondochè le
dettava la fantasia .

Accortosi Andrea, che la figliuola da per sè stessa adatta-
vasi al disegno, e volendo vedere che cosa mai far sapesse, ri-
trovò su quei fogli un tratteggiar di penna non privo affatto
di. gusto, nè d' attenzione ; perlochè la raccomandò alla dire-
zione di Giovanni Diamantini pittore di qualche grido in Ve-
nezia : Questi dopo averla fatta esercitar nel disegno per qual-
che tempo, passò ad insegnarle la maniera di colorire a olio .
Molte pertanto sono le copie di quadri, che allora Rosalba
condusse con gran profitto, il quale certamente sarebbe stato
più grande, e più luminoso, se il padre, il di cui unico
guadagno era proveniente dall' impiego di Cancelliere ne' pub-
blici reggimenti della Repubblica (1), non avesse dovuto tra-
sferirsi da un luogo all' altro di quello Stato .

Le ultime incumbenze compite da Andrea in qualità di
Capitano, e Vicario, seguirono nel Friuli fra varj castelli ; e
siccome in quei luoghi non eranvi maestri idonei a potere in-
struire Rosalba, ella medesima proccurava d' occuparsi nella pit-
tura, e d' acquistare maggior franchezza nell' operare ; e nel
tempo stesso, che conversando co' principali soggetti del Friuli
attendeva ad erudire la mente sua nell' universalità della sto-
ria, e ad ornarsi colla più scelta letteratura, non tralasciò di
colorire diversi quadri, ed in ispezie di ritratti, che agli oc-
chi di quegli abitanti riuscivano assai pregiabili, e degni di
somma lode .

Restituitosi il padre a Venezia, ottenne allora di poter
farvi di continuo la sua dimora ; laonde Rosalba ebbe colla
quiete dell' animo il comodo ancor di studiare con frutto a se-
conda della sua inclinazione . Dal colorire a olio sulle tele
passò a cimentarsi nel lavoro di miniatura, formando con gran
diligenza nel rovescio delle tabacchiere d' avorio mezze figuri-
ne,

(1) Il padre della *Rosalba* esercitò per qualche tempo distante dalla città di Venezia circa dodici miglia.
l' ufizio di Cancelliere nella Terra detta *Gambarare*,

ne, e ritratti al naturale. Vero è, che in quei principj era
indicibile la fatica per impoffeffarfi di quella maniera, e fcar-
fiffimo l' utile, che effa ne ritraeva; ma ciò non oftante il vi-
vace fuo fpirito non punto abbattevafi, fulla fperanza di per-
venire un giorno a qualche riputazione nell' arte, ed infieme
a poter riparare coll' opere delle fue mani all' indigenze della
famiglia. Ed in fatti quefta valorofa donna verfo l' anno 1698.
cominciò a farle in parte provare gli effetti del promeffo e fo-
fpirato follievo; imperciocchè avendo acquiftato gran credito
i di lei graziofi dipinti in miniatura, venivan quefti oramai
ricercati e da' profeffori, e da' dilettanti, e pagati ad un prez-
zo affai più difcreto di quello, che per l' addietro erano ftati
valutati.

Nell' anno poi 1700. in occafione che le truppe ftraniere
calarono nell' Italia, molti perfonaggj grandi, e ufiziali prima-
rj fi portarono a vedere la maravigliofa città di Venezia; e
fragli altri diftinti pregj di quella dominante, ebbe luogo in
particolare la virtuofa abilità di Rofalba, che colle fue fquifi-
te miniature fi fece affai diftinguere; ficchè le fue belle ope-
razioni furon da' medefimi trafportate per diverfe parti del-
l' Europa, dilatandofi infieme con effe il nome fuo, e la peri-
zia in tal genere di lavoro.

Non fu però quefto folo, che indi poneffe in chiara ve-
duta la fortuna di Rofalba; ma fu altresì il cafuale acquifto
da lei fatto in apprendere il modo di lavorare in paftelli. Cor-
reva l' anno 1708. alloraquando capitò in Venezia un certo
Mr. Colle di nazione Inglefe, che dilettavafi di colorire co'
paftelli; ed effendofi quefti portato alla cafa di Rofalba, le or-
dinò il proprio ritratto in miniatura. Nel tempo che la pit-
trice efeguiva il lavoro, venuti ambedue un giorno in ragio-
namento dell' arte, l' Inglefe la configliò a provarfi nel dipi-
gnere a fecco; e per facilitarle l' imprefa, le fece dono d' un
refiduo di tai colori, che ancor confervava, inftruendola ezian-
dio nel modo di comporgli, e di farne l' ufo opportuno.

Confortata da' fuddetti lumi ed aiuti ftabilì la fpiritofa
donna d' intraprendere il dimoftratole ftudio; ficchè trasferitafi
in un luogo di campagna de' Gabbrielli fuoi amici, colà prin-
cipiò l' efperienze. Il primo lavoro, che ella faceffe, fu il ri-

Vol. IV. H h trat-

tratto della fervente di quella cafa ; pofcia migliorando fem-
pre , ritraffe altre perfone della fteffa famiglia . Vedendo per-
tanto , che ciò bene, e francamente le riufciva , fi diede a di-
pingere a quefta foggia in tutte le occafioni , che fe le pre-
fentavano .

Nel paffaggio poi , che l' anno 1709. fece per Venezia
Federigo IV. Re di Danimarca , Rofalba ebbe l' onore di fare
il ritratto di quel Sovrano in miniatura . Indi per ordine del
medefimo le fu duopo di moltiplicar le copie di tal ritratto ,
delle quali faceva ufo egli fteffo col regalarle di propria mano
a quelle Dame Veneziane di maggior brio , e grazia naturale
dotate . Egli pure fovente portavafi alla cafa della pittrice ,
prendendofi il piacere di vederla operare ; e in tali occafioni
non ifdegnò talvolta di benignamente gradir quei rinfrefchi ,
che Rofalba aveagli preparato . Volle inoltre maggiormente di-
ftinguerla , con ordinare , che in tutte le fefte , e divertimen-
ti , che eran dati alla fua Real Perfona , anche Rofalba v' in-
terveniffe ; e ultimamente diedele commiffione di colorirgli in
miniatura i ritratti di dodici dame Veneziane , compenfando
ogni fua opera con onorificenze , e preziofi donativi .

Qualunque volta fermoffi di paffaggio in Venezia il Prin-
cipe Elettorale di Saffonia , ora Regnante Federigo Augufto III.
di Pollonia , onorò Rofalba col portarfi alla di lei abitazione ,
e collo ftare con bontà incomparabile al naturale nel tempo
che quella lo ritraeva . Non ifdegnò pure di fceglier colle fue
mani alcune figure , e di farne acquifto ; e come intelligente ,
e conofcitore dell' ottimo , in ogn' incontro cercò fempre d' ot-
tenere da lei i monumenti più rari .

Somigliante onore ricevè pure quefta pittrice dall' Elettor
Carlo Duca di Baviera , allorchè fu in Venezia ; ed anche dal
Principe di Mecklemburgo , che oltre al fuo ritratto in minia-
tura , diverfe altre figure , e piccole ftoriette fece colorire al-
la medefima . Frequentò egli continuamente la cafa di Rofalba
con indicibil famigliar gentilezza ; e dopo le ore della di lei
applicazione , comecchè fuonava per eccellenza la viola , pone-
vafi in concerto colla virtuofa donna , la quale l' accompagnava
col cimbalo .

L' anno 1719. dovendo Antonio Pellegrini valente pitto-

re (1), e cognato della Rosalba , trasferirsi a Parigi per dipi-
gnervi alcune opere., ed essendo questi solito di condur seco
ne' suoi viaggi anche la moglie Angiola Carriera ; in quest' oc-
casione determinò la nostra pittrice di portarsi a vedere quella
vasta città , e numerosa corte , prendendo in sua compagnia
l' altra sorella Giovanna (2), che parimente dilettavasi di mi-
niare . Ivi colori co' pastelli i ritratti al naturale delle Princi-
pesse del sangue , di varj Principi , e di molti altri personag-
gj di gran distinzione . Colla stessa comitiva vide pure la Cor-
te Imperiale di Vienna , ove fece i ritratti di due Imperatri-
ci , e delle Arciduchesse , e di altri primarj ministri . Fermossi
eziandio alla corte del Duca di Modena , ritraendo co' pastelli
tutta la famiglia di quel Principe , con diverse dame , e ca-
valieri .

Dopo i sopraccennati viaggi ritornata Rosalba in Venezia ,
determinò di godersi il restante della vita in pace , e in mez-
zo a' que' comodi , che l' acquisto delle ricchezze , degli ono-
ri , e degli applausi abbondevolmente le permettevano . Prose-
guì adunque ad operare in quell' alta stima , nella quale tutto
il mondo erudito giustamente tenevala ; dimodochè non v' era
personaggio , che capitasse in Venezia , il quale di qualche bel-
la operazione di questa donna non s' accompagnasse . La nazio-
ne Inglese intorno a ciò dimostrossi impegnatissima ; ond' è che
numerose pitture di lei in quel regno si conservano , o fuori
di esso , ovunque quei Signori facciano il lor soggiorno , come
in Venezia nello sceltissimo gabinetto del Consoie della Gran
Brettagna appresso a quella Repubblica Giuseppe Smith , il
quale delle fatture di questa incomparabil donna possiede una
mezza figura rappresentante l' Inverno , che reputata viene per
la perfezione d' ogni sua parte un capo d' opera .

Vol. IV. H H 2 Si

(1) Di questo Pittore v. la vita in questo Vol. alla
pag. 235. Ma poichè ci occorre di far di nuovo ono-
rata menzione d' *Antonio Pellegrini* , sembra necessario
l' aggiugner qui alcun' altre notizie intorno al me-
desimo da noi tralasciate , per esserci ulteriormente
pervenute da Padova . Egli dunque l' anno 1733. li
31. Dicembre fù ascritto in Parigi nell' Accademia
Reale di Pittura , e Scultura , come si ricava dal Di-
ploma esistente appresso i di lui eredi . Quando fu
in Vienna condusse molte opere assai stimate , e me-
ritò l' applauso dell' Imperatrice *Amalia* , e de' più
eccellenti artefici di quel tempo la pittura della cu-
pola nella chiesa della Visitazione di Santa Maria .
Nella città di Padova sua patria , oltre varie opere ,

dipinse tre tavole da altare ; una rappresentante il
Patriarca San Giuseppe nella Cattedrale , l' altra espri-
mente il martirio di Santa Caterina nella chiesa de'
Minori Conventuali , e la terza San Niccola da To-
lentino nella chiesa di San Tommaso , dove pure co-
lori la volta del Presbiterio . Se si potessero avere
sicuri riscontri delle molte pitture condotte dal *Pel-
legrini* in Londra , si verrebbe sempre più in chiaro
della somma abilità di questo valoroso professore .
(2) Questa applicando all' arte della pittura per suo pia-
cere sotto gl' insegnamenti di *Rosalba* , volle sempre
rimanersi in istato di libertà , e giunse al fine de'
suoi giorni nell' anno 1737. Di lei s' è parlato qui
sopra nella Vita d' *Antonio Pellegrini* alla pag. 236.

Si può eziandio gloriare Rosalba d' aver colorito al naturale co' pastelli i Principi della Real Casa Stuarda, il Principe Reale di Pollonia, ed Elettorale di Saffonia Federigo Cristiano, il Principe della Torrella, ed i Porporati di Polignac, e Passionei; siccome d' avere inviate molte sue opere a' Cardinali Pietro Ottobuoni, e Alessandro Albani, e a diversi Principi, e Sovrani dell' Europa. E perchè l' accorta pittrice, quando ritraeva personaggj cospicui, fu solita di farne per se un secondo originale, e di questi in numero presso a quaranta erasi formata un domestico gabinetto; avvenne, che essendo tal cosa giunta a notizia del soprammenzionato Federigo Augusto III. Re di Pollonia, ed Elettor di Saffonia, questi non avendo riguardo a profondere gran somma d' oro, che diedele in ricompensa, volle ottenergli, per adornar maggiormente con tal rarità il Real suo Museo.

Nè quì ebbero termine le benigne dimostrazioni di stima del medesimo Re verso qualunque opera di Rosalba; imperciocchè essendo stato informato, che ella avesse genialmente ricavato co' pastelli dal naturale il ritratto d' una signora Veneziana di lei amica, e giovane di fattezze singolari ed avvenenti quanto mai dir si possa, nominata Marina Capitanio; e sapendo inoltre, che quella pittura era riuscita maravigliosa a segno, che a senso della stessa Rosalba superava ogn' altra, che uscita fosse dalle sue mani; egli invogliossi di farne acquisto a qualunque prezzo. Per la qual cosa mandò in regalo alla suddetta Capitanio una borsetta ricamata entrovi centocinquanta zecchini, ed un assortimento di finissima porcellana del valore d' altrettanta somma; con ordine poi preciso di doversi subito trasportare il medesimo ritratto benissimo custodito a Dresda sopra un carretto fabbricato, e spedito apposta, con ispesa considerabile; e tutto ciò volle, che puntualmente fosse eseguito, a fine di mostrare in quanta considerazione avea le opere d' una donna cotanto rinomata, avendo già delle medesime formato uno scelto e singolar gabinetto.

Già Rosalba trovavasi giunta al grado superiore d' ogni umana felicità, ed al possesso di quella gran riputazione, che omai converserassi fino a tanto che avranno permanenza fra noi le di lei virtuose operazioni, le notizie istoriche dagli scritto

ri

ri illuftrate , ed i regiftri delle Accademie delle belle arti di Roma , di Parigi , di Bologna , e d' altri luoghi , ne' quali fu afcritta ; ma quefte profperità vennero alquanto mortificate circa all' anno 1747. e fettantaduefimo del fuo corfo naturale , avvegnachè o folle effetto dell' indefeffa applicazione a' fuoi ftudj , oppure da altra cagione realmente derivalle , fi trovò con certo appannamento agli occhi , che in breve le tolfe affatto l' ufo del vedere .

In tale ftato confultati i più efperti profeffori dell' arte medica , quefti giudicarono efferfi formata negli occhi una vera fuffufione. Perlochè efpoftifi due peritiffimi maeftri in chirurgia in diverfe fiate alla dubbiofa operazione , parve che dopo la feconda alquanto migliorafle ; ma paffate alcune fettimane , di nuovo provò le primiere tenebre , fenza fperanza di potere acquiftare veruno miglioramento . Viffe in tale infelice fituazione , priva del lume corporale , ma altrettanto illuminata nella mente , efercitandofi continuamente in opere di pietà , beneficando non folo i parenti , e gli amici , quanto ancora foccorrendo con criftiana liberalità chiunque a lei ricorreva ; e finalmente il dì 15. d' Aprile dell' anno 1757. pervenne al termine della fua vita piena di meriti , e di virtù ; e nella Chiefa Parrocchiale di San Vito ebbe il fuo cadavere onorevole fepoltura .

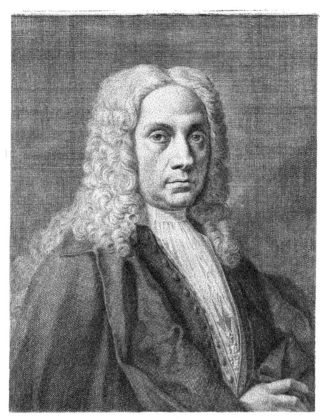

SEBASTIANO CONCI

PITTORE ecc

SEBASTIANO

CONCA

PITTORE.

RIONFARONO maravigliofamente in queſto rinomato artefice, ornamento e decoro de' noſtri ulrimi tempi, tutti quei rariſſimi pregj, che a formare un vero maeſtro in pittura furon riconofciuti in tanti profeſ-fori di fingolare ſtima nell' arte. Talchè ogni ſuo dipinto chiaramente dimoſtra il di lui valore, e la perizia, avendo in cia-fcheduno di eſſi improntata l' intelligenza, che poſſedeva; ſiccome della ſua natural placidezza, dell' one-ſto modo di trattare e di vivere colla ſcorta della criſtiana pie-tà, chiunque il conobbe, ad ogni tratto ne rammenta le do-ti, e ne palefa le ottime qualità, che lo renderono accetto ed amabile ad ogni genere di perfone.

Nacque il celebre pittore SEBASTIANO CONCA nella città di Gaeta l' anno 1679.; e dopo avere atteſo per qualche tempo allo ſtudio della lingua latina, ſentendoſi molto inclina-to al difegno (1), conferì queſla ſua volontà ad un ſuo zio Ec-clefiaſtico, il quale per foddisfare il genio dello ſtudioſo gio-vanetto, e per aderire altresì alle replicate perfuaſive di molti Cavalieri, che conofcevano chiaramente in lui una fingolare difpofizione, e uno fvegliato talento capace d' apprendere, ed efeguire i precetti, e le regole più ficure dell' arte; il con-duſſe a Napoli (2), raccomandandolo alla direzione di France-fco Solimena (3).

Quella fioritiſſima fcuola, ſiccome godeva il primato ſopra
le

(1) Fin dalla ſua puerizia moſtrò inclinazione, e ca-pacità per l' arte della pittura, mentre fi dijettava di far belliſſimi caratteri cifrati, e di copiar colla penna con mirabile efattezza varj geroglifiei, e figu-re, che trovava ſtampate.

(2) Era allora il *Conca* nell' anno tredicefimo dell' età fua.

(3) Del celebre pittore *Francefco Solimena* v. le notizie in queſto Vol. alla pag. 117.

le altre, così numerosa era di giovani studenti d' ogni grado, e di varia educazione ; sicchè presa di mira da molti di loro de' più rilassati la ritiratezza e la quiete del Conca, s' accordarono a molestarlo con beffe, ed insolenze indicibili. Ma perchè il giovane era dotato d' un' indole dolce e sofferente, e teneva indirizzato il suo pensiero all' avanzamento della professione, che studiava ; coll' indifferenza e docilità proccurò di superare i loro strapazzi, ed insolenti modi di procedere ; ed egli poi in raccontando a' suoi scolari i gravi patimenti, e mortificazioni da lui sofferte in questi tempi, era solito di spesso ripeter loro, che niuno de' suoi persecutori arrivò mai a perfezionarsi nell' arte, mentre divertiti dalla passione, e da' capriccj, e insieme dagli stimoli dell' invidia, volendo impedire gli altrui vantaggj, avevano i proprj totalmente distrutti.

Il Solimena però, che conosceva in questo suo discepolo tale capacità da fare qualunque gran progresso, in sì fatta guisa se gli affezionò, che impiegavalo spesso nell' abbozzare le cose sue proprie. Dovendo poscia passare a lavorare in Monte Cassino, seco condusselo, e nella cappella, che dipinse a fresco, permisegli di fare tutta la pratica in quella maniera di colorire.

Restituitosi a Napoli col maestro, continuò a studiare sotto i di lui precetti, occupandosi a condurre i lavori per esso, a fine d' acquistar sempre maggiori cognizioni. Frattanto per mantenersi decorosamente, come fin dal principio avea fatto, e per isgravare di qualche dispendio la casa sua oramai troppo affaticata, si diede, nell' ore destinate al riposo, a colorire piccoli ritratti al prezzo di cinque carlini l' uno. La buona derrata, che proponeva, servì d' invito ad ogni rango di persone ; ed egli, oltre al ricavarne il proprio mantenimento, acquistò una franchezza straordinaria nel colorire, ed un buon gusto nell' imitazione del naturale, impossessandosi nella moltiplicità dell' idee a diversificare le arie de' volti ; lo che poi gli fu tanto giovevole nell' invenzione de' suoi armoniosi componimenti.

Osservati dal Principe della Torrella alcuni dipinti del Conca, volle sperimentarlo nel fargli colorire a fresco alcune

stanze

ftanze del palazzo del fuo feudo . Terminato il lavoro incon- Sebastiano!
trò la piena approvazione , e le lodi del fuddetto Principe ; Conca
onde fu da eſſo generofamente premiato , e ricevuto fotto la
fua protezione . Altre occafioni in feguito avrebbe incontrato
di virtuofamente impiegarli , fe il defiderio di portarfi a Roma
per iftudiarvi quei pregiabiliſſimi monumenti , non gli aveſſe
fatto renunziare qualunque incumbenza . Licenziatofi pertanto
dal fuo maeftro Solimena , inviofli prima a Gaeta , per ottene-
re da' fuoi maggiori l' approvazione d' un tal viaggio .

Arrivato dunque in Roma , benchè foſſe allora nel trente-
fimo anno dell' età fua , non oftante per altri tre anni volle
attendere indefeſſamente allo ftudio dell' opere antiche , e prin-
cipalmente del Giudizio di Michelagnolo , delle Logge di
Raffaello , e della Galleria del Caracci . Nell' iſteſſo tempo di-
pingeva alcuni quadretti con invenzioni aſſai galanti , che poi
faceva efitare per mezzo de' venditori di quadri , e col prez-
zo , che ne ritraea , mantenevafi . Un giorno difcorrendo il
Conca accidentalmente con Paolo Campi , cui non fupponeva
di profeſſione fcultore , diedefi a conofcere per iſtudente di
pittura ; onde quegli , che era uno de' migliori allievi di Pie-
tro Le Gros (1) , dimoſtrò curiofità di vedere qualche opera
fua . Il Conca gentilmente corrifpondendo alla di lui brama ,
conduſſelo a cafa , e gli moſtrò i proprj ſtudj , cui dopo aver-
gli il Campi attentamente confiderati , ed ammirati , lodò con
termini di fomma ſtima , e contentiſſimo fe ne partì . Queſti
la mattina feguente difcorrendo col fuo maeftro , l' informò di
quanto avea veduto dal Conca , pregandolo inoltre a voler far
conofcere queſto valorofo giovane foreſtiero . Aderendo fuhito
il Le Gros al ragionamento del fuo difcepolo , volle portarfi
in compagnia di lui alla cafa del Conca ; ed avendo ivi rico-
nofciuta la grande abilità del medefimo , rimafe altresì più ſtu-
pito , e obbligato nel confiderarlo adorno d' una vera mode-
ſtia , e dependenza dagli altrui configlj ; perlochè prefe toſto
l' impegno di far , che in Roma foſſe conofciuto un sì degno
foggetto .

Per mandar dunque ad effetto queſte fue determinazioni ,
proccurò che alcuni dilettanti dell' arte poneſſero mente a' di
Vol. IV. Ii lui

(1) Di queſto celebre fcultore v. *Leone Pafcoli* nel Tom. 1. delle Vite ecc. alla pag. 271.

lui vaghi componimenti , e ne faceſſero quella ſtima , che in
vero ſi meritavano . Non andarono in tal guiſa a vuoto le pre-
mure dell' amico , mentre in pochi giorni eſitò tutti i qua-
dri , che già coloriti appreſſo di ſe ritrovavaſi . Frattanto per
la città ſpargeaſi il grido di sì eleganti operette , le quali ve-
dute anche da un certo Tittarella negoziante di pitture , que-
ſti fece ſuo conto di farvi ſopra un groſſo guadagno , ſiccome
in principio gli riuſcì , avendo pattuito con Sebaſtiano di pa-
gargll ſolamente quattro doppie per quadro con piccole figu-
re . Breve però fu l' utile per coſtui ; poichè quantunque
s' ingegnaſſe d' occultarne a' compratori l' autore , pure ſcoper-
toſi alla fine eſſer fattura del Conca , ognuno concorreva diret-
tamente da lui ; ed egli prevalendoſi della favorevole occaſio-
ne , ſoſtenevale a quel maggior prezzo , che le vendeva il
Tittarella .

Eraſi omai fatto in Roma paleſe il nome di queſto bravo
profeſſore ; ed i maeſtri più accreditati nell' arte ne dimoſtra-
vano anch' eſſi quell' eſtimazione che meritava ; ſicchè di co-
mune conſenſo lo aſcriſſero fra gli altri ſocj dell' Accademia di
Santo Luca ; è fu eſſo dipoi uno de' più aſſidui ed affezionati ,
che la frequentaſſero ; e alloraquando trovavaſi eletto alle pri-
me e ſupreme cariche della medeſima , non iſdegnò mai , an-
che fino agli ultimi tempi , di ſtudiare ivi , ed altrove il mo-
dello del naturale (1) .

Il Cardinal. Pietro Ottobuoni grande amatore de' virtuoſi
fu il primo , che ſperimentaſſe il valore del Conca nelle pit-
ture in grandezza del naturale , ordinandogli la ſacra ſtoria
de' Magi , quando ricercaron da Erode la notizia del nato Meſ-
ſia . Queſt' opera eſſendo in vero riuſcita eccellente , impegnò
quel generoſo Porporato a rimunerarlo con diſtinzione , e in-
oltre a dargli quartiere , e trattamento nel proprio palazzo .

Lo ſteſſo Cardinale Ottobuoni lo fece poſcia conoſcere al-
la Santità di Clemente XI. , che commiſegli di colorire l' ele-
ganti pitture , che ſi veggono nella chieſa di San Clemente (2) ,

e la

(1) E' da notarſi , che egli fu più volte eletto Prin-
cipe di queſta rinomata Accademia , e quali e quan-
te foſſero le cariche , che in quella ſoſtenne nell'
anno 1739. v. nelle Vite de' Pittori ecc. ſcritte da
Bernardo de Dominici Vol. III. pag. 666.; e noi aggiu-
gneremo , che ivi nella chieſa di San Luca eſſo vi
formò una cappella adorna di marmi , e di ſtucchi ,
dirimpetto a quella di *Pietro da Cortona* , e vi poſe
una tavola da lui effigiata , rappreſentante il miſtero
dell' Aſſunzione di Maria Vergine , e il martire
S. Sebaſtiano in atto d' adorazione .
(2) Quante ſieno queſte pitture , e quali fatti rappre-
ſentino , lo dice il medeſimo *Dominici* nel luogo ci-
tato .

e la figura del Profeta Geremia nella Bafilica Lateranenfe , condotta con univerfale applaufo in concorrenza d' altri celebri maeftri . Perlochè il Papa ftimollo degno d' effere onorato dell' abito de' Cavalieri di Crifto , che gli fu dato con pubblica folennità dal prefato Cardinale Ottobuoni in una generale adunanza , che fece la foprammemorata Accademia di Santo Luca ; ed in queft' occafione lo regalò il Cardinale d' una ricca croce di diamanti , che indi per gratiffima memoria del dono coftumò fempre di portarla in petto .

Siccome però quefto celebre profeffore fece per moltiffimi anni la fua dimora in Roma (1) ; fono di lui in gran numero le opere infigni , che in quella metropoli fono ammirate , oltre a quelle , che egli ivi dimorando conduffe per molti Miniftri delle Corone , da' quali eran pofcia inviate alle corti de' loro Sovrani . A cagione pertanto della moltiplice varietà di sì pregiabili dipinti , effendo cofa affai malagevole il far di tutti onorevole ricordanza , alcuni foltanto n' accenneremo confufamente , e fenza pregiudizio degli altri molti , che faran da noi tralafciati .

Nella chiefa dunque di Santa Cecilia in Tranftevere il Conca colorì a frefco le pitture , che fono nella foffitta della navata maggiore , in cui fi vede effigiata la detta Santa alloraquando vien prefentata al trono di Dio , con San Clemente , ed altri cittadini del Cielo . In Montecitorio nella chiefa de' Venerabili Sacerdoti della Miffione fi conferva un belliffimo quadro all' altar maggiore , in cui il noftro valorofo artefice efpreffe l' augufta Triade , e la Chiefa trionfante col mondo , e col peccato depreffi , ed avvinti ; e fimilmente un' altra tavola nella Bafilica de' Santi Lorenzo e Damafo rapprefentante le imagini di Maria Vergine col divino Infante , e de' Santi Filippo Neri , e Niccola di Bari . Nel palazzo de' Principi Borghefi vi fono tre ftanze colorite a frefco dal Conca , e una ftanza nella galleria del Cardinal Neri Corfini Nipote del Pontefice Clemente XII. Le altre opere , che di quefto profeffore rifplendono in Roma ne' diverfi palazzi de' Cardinali , e de' Principi fi omettono a bella pofta , per quindi paffare a far pa-

Vol. IV. I i 2 rola

(1) Il *Conca* nella fua dimora in Roma per lo fpazio di 45. anni tenne pubblica fcuola d' accademia per vantaggio della gioventù , frequentata da tutte le nazioni , anche di lontaniffimi paefi ; e fi ferviva per ftanza di ftudio della gran fala Farnefe , accordatagli dal Duca di Parma.

la di quelle più numerofe , che fparfamente fi vedono per tut-
ta l' Europa (1).

Ma prima fa duopo avvertire , che effendofi omai divul-
gata per ogni dove l' illuftre fama d' un tal valentuomo , fu
chiamato in Spagna dal Re Filippo V. che lo voleva appreffo
di fe ; ma egli per qualunque grandiofa promeffa non feppe
allora indurfi giammai ad abbandonar Roma , cui già riputava
come fua patria , e dove trattato da ogni rango di perfone
con fommo onore , riceveva da qualunque luogo , e da più
Sovrani onorifiche commiffioni. Anzichè l' ifteffo Filippo V. lo
volle eleggere per uno di quei profeffori , a ciafcheduno de'
quali fu commeffo il rapprefentare in vafta tela un' azione di
Aleffandro il Grande ; e gli venne affegnato l' efprimere quan-
do il medefimo Aleffandro , cangiato lo fdegno ed il furore
ftabilito contro alla nazione Ebrea in altrettanta riverenza e ri-
fpetto , entra amichevolmente col Sommo Sacerdote nel Tem-
pio di Gerufalemme.

Anche al Re di Polonia dipinfe il Conca due quadri efpri-
menti le azioni d' Aleffandro , effigiandolo nel primo quando
doma il Bucefalo , e fi prefenta al Re Filippo fuo Padre , col-
l' accompagnamento di molt' altre figure al naturale , e col-
l' adornamento di magnifica architettura ; e dimoftrando nel-
l' altro lo fpofalizio del medefimo con Roffane figlia di Dario
Re di Perfia. Nè furon già quefti foli i Sovrani ; pe' quali
efeguiffe fingolari pitture ; effendochè pel Re di Portogallo
colori un quadro molto grande , dov' era efpreffo il Battefimo
di Crifto al fiume Giordano ; un altro pel Re di Sardegna ,
in cui vedefi vagamente rapprefentato il trafporto dell' Arca
del Teftamento ; ed altri molti per l' Elettor di Colonia , in
uno de' quali vien figurato il martirio di San Giorgio , e in
un altro la nafcita di Maria Vergine.

Ma qual' è la città , non già dell' Italia , ma di tutta
l' Europa , che non confervi qualche infigne monumento del
fublime valore di un artefice così eccellente ? La Repubblica
di Genova ritiene quattro quadri con figure al naturale , rap-
 pre-

(1) *Bernardo de' Dominici* nel luogo citato rammenta le
gallerie del Cardinal *Ruffo* , del Cardinale *Acquavi-
va* , e quella *de Carolis* , le quali fono adorne delle
pitture del *Conca* ; ed afferma , che nelle private gal-
lerie , e palazzi di molti Signori in Roma fi veg-
gono opere fue , e che molte ne fono andate altro-
ve , e maffimamente ne' paefi oltramontani , e più
nell' Inghilterra.

presentanti le Virtù Cardinali con varj fregj d' istorie e di ge- SEBASTIANO
roglifici ; e un altro quadro maravigliosamente condotto con CONCA
l' Etruria trionfante , e tirata sul cocchio dall' Ippogrifo . I
Padri Teatini di Meffina hanno nella loro chiesa una tavola
grande esprimente la morte di Sant' Andrea Avellino nell' atto
di cominciare il santo sagrificio della Meffa ; e i Padri Con-
ventuali di Gubbio all' altar maggiore della loro chiesa una ta-
vola , che dimoftra San Francefco , che riceve dal Pontefice il
diploma dell' Indulgenze della Porziuncula .

Per l' altar maggiore della chiesa de' Padri Filippini in Pa-
lermo efpreffe il Conca in una tavola li nove Cori degli An-
gioli , che adorano l' Auguftiffima Triade ; e per l' ifteffa chie-
fa colori un quadro , dove mirafi effigiato San Filippo Neri ,
che in atto devoto adora la Vergine ; e fimilmente per la chie-
fa de' Padri Carmelitani una tavola con Maria Santiffima fotto
l' invocazione della Vergin del Carmine con due Santi di quel-
la Religione . Cinque quadri efprimenti il martirio di San Se-
baftiano conduffe per l' accademia di Salamanca ; per la chiesa
de' Padri Benedettini d' Averfa due quadri grandi , in uno
de' quali dimoftrò il tranfito di San Benedetto , e nell' altro il
martire San Lorenzo , che difpenfa a' poveri il teforo della
Chiefa ; e per la città di Torino due altri quadri , dove in
uno s' efprime in gloria la Vergine fenza macchia originale
concetta con San Filippo Neri ful piano , e nell' altro Maria
Santiffima con San Francefco di Sales .

Opere parimente del Conca fono i due quadri laterali al-
la cappella di San Giovanni nella chiesa di Montecaffino , che
rapprefentano la nafcita , e la predicazione del Precurfore , e
nella fagreftia di detta chiesa gli undici ovati , e la vafta vol-
ta dipinta a frefco , nella quale fi vede vivamente efpreffo il
Divin Redentore , che lava i piedi agli Apoftoli , e l' ineffabil
miftero dell' inftituzione del Sagramento dell' Eucariftia con no-
bile architettura , e colla rapprefentanza in gloria della Triade
Sacrofanta , della Chiefa trionfante , e della Poteftà Pontificia ;
e fuo lavoro altresì è il quadro nella Chiefa Parrocchiale di
Terella vicino a Montecaffino , nel quale fi dimoftra la mira-
colofa traslazione dell' alma Cafa di Loreto .

In più luoghi di Macerata poffono ammirarfi varj dipinti

del

del noftro valente profeffore , ma fpezialmente nella chiefa de' Padri Somafchi una tavola che moftra il Santo lor Fondatore affifo in gloria con angioli intorno . Similmente nella città di Fabriano un quadro con San Filippo Neri , che riceve in Roma il celefte Spirito nelle catacombe di San Sebaftiano ; e in una chiefa di Cagli un altro quadro , che contiene le imagini di Maria Vergine col Bambino Gesù , e di Santa Terefa nell' atto di fcrivere .

Vanta pure la città di Capua non poche egregie pitture del Conca , che per la chiefa della Nunziata colori due tavole , in una delle quali effigiò i Santi Cofimo e Damiano , e nell' altra Santa Lucia ; e per il monaftero di San Giovanni due belliffimi quadri , efprimendo in uno di effi il Sagro Cuor di Gesù adorato dagli Angioli , e nell' altro da collocarfi all' altar maggiore di quella chiefa , la Beatiffima Vergine col divin Pargoletto , San Gio. Batifta , e San Gio. Evangelifta .

Ma lunga cofa farebbe il voler rammentare le tante illuftri fatiche di quefto eccellente pittore , che fervono d' ornamento , e di pregio a moltiffime città dell' Europa . Quindi è , che lafciando di far memoria e della tavola , che fi conferva in Reggio di Calabria nella chiefa de' Padri Agoftiniani ; e di quella , che conduffe per il Monaftero della Trinità di Catania ; paffreremo a far parola di quelle , di cui lafciò adorna la noftra Tofcana in occafione d' aver egli dovuto fare un viaggio per quefte parti .

Dunque nella città di Siena vi fono di quefto valentuomo diverfe opere , fralle quali è degna di particolar menzione l' egregia pittura , ch' ei fece nella tribuna della chiefa dello fpedale di Santa Maria della Scala efprimente la Probatica Pifcina , che per la fua maravigliofa eleganza fu incifa in rame dal Forello (¹) , e che da tutti i foreftieri viene ammirata , e celebrata qual' opera delle migliori , che fi vedano nell' Italia . Anche nelle chiefe di San Giorgio , e nel moderno oratorio del Santiffimo Crocififfo di Santa Caterina , fi conferva di fua mano una tavola per ciafchedun luogo .

Similmente nella città di Pifa fi vede la belliffima tavola col

(¹) Altre moltiffime opere del *Conca* fono ftate incife in rame da diverfi profeffori , e particolarmente da *Giacomo Frey* , come pure accenna il foprammentovato *Bernardo de' Dominici* nel luogo citato .

SEBASTIANO
CONCA

col martirio dell' Apoſtolo San Matteo ricevuto nell' atto d' of-
ferire l' incruento Sacrifizio dell' Altare ; e queſta ha luogo
nella chieſa delle Monache di San Matteo . In quel Duòmo
poi s' ammira lo ſtupendo quadro rappreſentante il Beato Pie-
tro Gambacorta Piſano in atto di ſupplicare il Pontefice Mar-
tino V. per l' approvazione del ſuo penitente Inſtituto , e i
Cardinali , e i Religioſi , che aſſiſtono a tal funzione .

Ma ſe tante , e sì diverſe città fanno vaga e pompoſa
moſtra dell' eſimie pitture d' un uomo cotanto inſigne , non
dee recar maraviglia , ſe Gaeta ſua patria gode il diſtinto pre-
gio di conſervar maggior numero di eccellenti operazioni d' un
figlio sì valoroſo , che non riſparmiò fatica , e diligenza per
adornare co' ſuoi rari dipinti non ſolo le caſe private de' citta-
dini (1) , ma i pubblici templi , fra' quali rammenteremo la
chieſa Cattedrale , dove all' altar maggiore ſi venera una tavo-
la coll' aſſunzione al Cielo di Maria , e con gli Apoſtoli con-
gregati ; la chieſa della Nonziata , che oltre molti quadri con-
ſerva due tavole eſprimenti la Naſcita del Salvatore , e la Pre-
ſentazione al Tempio ; la chieſa de' Padri Domenicani , dove ſi
rimira un bel quadro , in cui ſono effigiate le figure della gran
Madre di Dio ſotto il titolo del Roſario , e di San Domeni-
co , di Santa Roſa , di San Tommaſo , e di San Vincenzo
Ferreri ; e finalmente la confraternita de' Nobili , per la quale
il Conca colorì tre belliſſimi quadri , in uno de' quali deſtina-
to per l' altar maggiore dipinſe con vive imagini le ſante Ani-
me del Purgatorio .

Una ſerie sì numeroſa di tanti e sì varj lavori , di molti
de' quali non ne abbiamo una diſtinta notizia , e d' alcuni s' è
tralaſciato a bella poſta di far memoria (2) , ſembra in vero in-
credibile e prodigioſa ; e viepiù creſce la maraviglia , ſe ſi ri-
flette non aver eſſa ancora il ſuo termine , e che fu interrotta
da una mortal malattia (3) , cagionata a sì grand' uomo dalla
ſoverchia applicazione , e da cui liberato , rimaſe però sì fat-

ta-

(1) Merita d' eſſere ſovra d' ogn' altro rammentato il
Sig. D. *Carlo Torres* Aiutante Reale nella Piazza di
Gaeta , il quale tiene nel ſuo palazzo una ſtanza
tutta piena di quadri dipinti dal *Conca* di maravi-
glioſa bellezza. Dee dirſi inoltre non eſſere a noſtra
notizia in qual luogo di Gaeta ſi trovi un quadro
rappreſentante li due protettori S. Eraſmo , e S. Mar-
ciano colla veduta dell' iſteſſa città in proſpettiva .
(2) Fra quelli , che da noi ſi ſon tralaſciati , condotti

per perſone particolari , ſono i due quadri rappre-
ſentanti due de' miracoli operati da San *Giuſeppe da
Leoniſſa* , la di cui Canonizzazione fu celebrata il
dì 29. Giugno 1746. , uno lavorato per il Pontefice
Clemente XII. , e l' altro per Monſignor *Valenti* Pro-
motor della Fede.
(3) Di queſta ne fa menzione anche *Bernardo de' Do-
minici* ; e pare che ciò ſeguiſſe intorno all' anno
1741.

tamente abbattuto di forze , e predominato a tal fegno da fie-
riffima ipocondria , che per lo fpazio d' otto mefi non fu ca-
pace di potere attendere all' arte ; e fe indi non avelle mutato
il fuo regolamento con ufar qualche forte di moderazione , fa-
rebbe al certo rimafo inabile a potere operare .

Era omai pervenuto il Conca a un' età molto avanzata , e
fembrava che dopo tante sì illuftri operazioni dovelle finalmen-
te condurre in quiete i fuoi giorni ; ma fu egli improvvifa-
mente obbligato a portarfi in Napoli dalle premurofe iftanze
degli amici e de' parenti , e molto più dalle urgenti richie-
fte , che anche colla potente interpofizione di quel Monarca
gli furon fatte dalle nobiliffime Dame Monache di Santa Chia-
ra , che defideravano ardentemente , che la loro chiefa rinnuo-
vata del tutto e abbellita con fomma magnificenza , ricevelle
maggior luftro e fplendore da' fingolari dipinti di sì celebre
profeffore .

Giunto egli dunque in quella città , ma forfe con qual-
che fuo difpiacimento per aver dovuto abbandonare la diletta
fua Roma , dove per lungo tempo avea goduto onorevol fog-
giorno , fu tofto impiegato a colorire il quadro di mezzo della
gran volta di quella chiefa , dove rapprefentò il trafporto del-
l' Arca del Teftamento , e il Profeta Davidde , che balla da-
vanti alla medefima , la qual opera riufcì cosi perfetta e mara-
vigliofa , che incontrò l'applaufo univerfale, e fu cagione , che
egli dovè in altro gran quadro laterale della fteffa volta efpri-
mere co' fuoi vivaci dipinti la grandezza di Salomone vifitato
dalla Regina Saba (1) ; e nell' atrio della medefima chiefa di-
pinfe in tre ovati la Nafcita di Maria Vergine , l' Annunzia-
zione , e la Vifitazione , con vaga fimetria d' angioli , e putti ,
che foftengono i detti ovati , oltre all' aver colorito ne' quattro
angoli delle tribune le Virtù Cardinali (2) . E perchè quefte
efimie pitture fecero maggiormente conofcere il di lui gran
valore , i Padri del Gesù proccurarono d' averne uno fplendi-
do monumento nella lor chiefa , e quefto fu il quadro efpri-
mente San Francefco Borgia , che in atto d' eftafi è contempla-

to

(1) In quefto quadro era già ftata rapprefentata l' ele-
vazione del Molaico Serpente da Don *Niccola di
Roffo* Napoletano celebre pittore ; ma perchè tale
opera in comparazione dell' altra fatta dal *Conca* non
fu molto applaudita , reftò per ordine del Re inte-
ramente cancellata .

(2) Per quefti eccellenti lavori , oltre all' aver ricevu-
to un copiofo ftipendio , ebbe in regalo un para-
mento di dommafco per una ftanza con galloni d' oro .

to dal santo giovine Stanislao , quando accompagnato dall' An-
giolo s' incammina al ricevimento dell' abito della Religione .

Terminati quelli , ed altri pregiabilissimi lavori (1) si por-
tò a Gaeta , con speranza forse di passare il rimanente de' gior-
ni suoi , già molto avanzati , con qualche riposo ; ma si vide
tosto affollato da diverse commissioni , alle quali soddisfece col
solito suo valore ; e fu spezialmente impiegato a colorire per
la cappella della real villa di Caserta una tavola colla Nativi-
tà della Vergine , e un' altra pure di più grandezza da collo-
carsi all' altar maggiore dell' istessa cappella , rappresentante la
Concezione di Maria col Padre Eterno , e gloria d' Angioli ,
e con l' Arcangelo San Michele , che abbatte il peccato (2) .

Finalmente diremo , che nel tempo che si registrano que-
ste notizie , si trovava il Conca pieno d' anni , ma più di me-
rito , e di cristiana virtù , impegnato a far ritorno in Napoli
per servizio di quel Monarca , e destinato ad ornare co' suoi
dipinti il real palazzo di Caserta ; ed era attualmente occupato
in condurre diverse opere , al registro delle quali porremo fine
col rammentare soltanto una tavola in quest' ultimi anni con-
dotta per la città di Siracusa ; dove mostrò effigiato l' Evange-
lista San Giovanni , che nell' isola di Patmos assorto in estatica
visione contempla l' immacolato concepimento della purissima
Madre del Divin Verbo .

G. D. Campiglia del. C. B. Gregori scul.

(1) Per Don *Erasmo Ulloa* Consigliero Regio di Sua
Maestà il Re di Napoli , condusse due bellissimi qua-
dri esprimenti l' immacolata Concezione di Maria
Santissima , e la Santa Famiglia ; ed uno per Don
Francesco Ventura Presidente del Supremo Magistrato ,
rappresentante quando San Giuseppe per comando
dell' Angiolo fugge in Egitto con la diletta sua Spo-
sa , e il divin Figlio .

(2) Oltre il vantaggioso onorario Sua Maestà gli fece
presentare in sua presenza per mano del Marchese
Tanucci suo primo Ministro una preziosa tabacchie-
ra ; e con dispaccio de' 23. Marzo dell' anno 1757.
lo dichiarò nobile di Gaeta con tutta la di lui fa-
miglia .

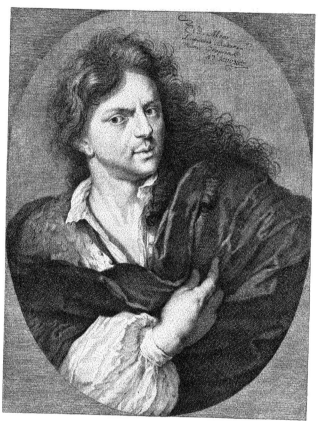

CARLO MOOR
PITTORE

Gio Dom. Ferretti Del. Carlo Gregori Sc.

CARLO MOOR

P I T T O R E.

 BIZZARRI pittorefchi atteggiamenti, uniti alle rifolutezze e facilità della mano, prevalfero molto a procacciar fommo credito, ed eftimazione a' dipinti del valorofo pittore CARLO MOOR. Quefti nella fua patria Leyden attefe con affidua diligenza allo ftudio dell' arte ; ma provando in fe fteffo un notabile rincrefcimento, e veramente attediato dalla foverchia applicazione, che pur troppo conofcea neceffaria a ben difporre i componimenti ftorici, più volentieri adattoffi a colorire i ritratti dal vero. In tal genere d' operare proccurò con tutta l' induftria ed impegno di proporre al fuo gufto l' imitazione della robuftezza, e della vivacità delle tinte ufata già dal celebratiffimo Vandyck (1). Ed in vero s' accoftò, giufta fua poffa, quanto altri mai il faceffe, a quello ftile, efprimendo anch' egli nelle tefte arie foavi e graziofe, e ne' feni delle femmine paftofità e morbidezza di carnagione, ornando inoltre le fue figure con nobiltà di veftimenti grandiofamente adattati, e piegati con naturalezza, e con mirabile leggiadria fvolazzanti.

L' eleganza pertanto de' ritratti coloriti da quefto valentuomo, ficcome al fommo fu applaudita in tutte le Provincie Unite dell' Olanda ; così di leggieri ne pafsò il grido per la Repubblica degli Svizzeri, ove erano premurofamente ricercate le di lui pitture, e dove s' aumentò affai più la ftima, allorchè l' autore delle medefime fi portò in quelle parti. Per lungo fpazio di tempo fecevi il Moor la fua dimora, fempre operando, e foddisfacendo al genio di molti con reputazione, ed onore ; indi trasferitofi nel Palatinato, anche in quello vi fece una fortunata comparfa non folamente alla Corte, ma

Vol. IV. KK 2 ezian-

(1) Di quefto celebre pittore ; v. il Tomo III. di quefta Serie alla pag. 25.

CARLO
MOOR eziandio appreſſo alla primaria nobiltà , e a' dilettanti delle belle arti , pe' quali varie opere conduſſe di ſommo pregio , che tutti concordemente ammirarono il di lui valore .

Nel contorno del ritratto del. Moor , che eſiſte in queſta Imperial Galleria ; vi notò egli medeſimo col pennello in carattere abbagliato il ſuo proprio nome , e la patria , indicando ancora l' anno , in cui dovè compire queſto ſuo ſtimabil lavoro .

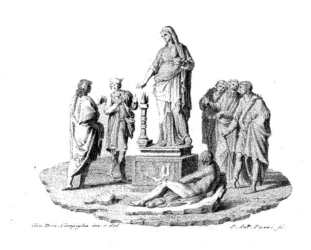

Gio. Dom. Campiglia inv e del P. Ant. Pazzi ſc

MAR-

MARTINO MEYTENS
PITTORE

Nic. Dom. Campiglia del. P. Ant. Pazzi

MARTINO
MEYTENS
PITTORE.

A diſtinta famiglia de' Meytens , che trae
ſua origine dalla Fiandra , s' allontanò da
quella , alloraquando Ferdinando Alvarez
Duca d' Alba occupò colla forza dell' armi
di Carlo V. la patria, in cui dimorava ; per-
lochè abbandonandola ſi trasferì all' Haya .
Ivi nacque Martino Meytens , che dopo
eſſerſi accaſato con Giovanna Bruyn paſsò
a Stockolm nella corte del Re di Svezia ,
ove dal ſuddetto matrimonio ebbe il natale ne' 24. Giugno
dell' anno 1695. il celebre pittore MARTINO MEYTENS , del
quale qui regiſtranſi le notizie .

Queſti allevato con ſomma vigilanza da' ſuoi genitori , at-
teſe in principio alle lettere , e agli eſercizj cavallereſchi , di-
moſtrando , benchè fanciullo , in qualunque operazione uno
ſpirito ſuperiore all' età ; dimodochè il padre , che grandemen-
te dilettavaſi della pittura , e che per eſſa avea dimoſtrato par-
zialiſſimo genio nell' erigere a pubblico benefizio in Stockolm
una ſtudioſa Accademia per quella gioventù ; inſpirò anche nel
figliuolo ſentimenti d' affetto verſo la medeſima . Ed in fatti
tale fu il profitto di lui , che nell' età d' undici anni operava
con iſtupore d' ognuno , e le ſue primizie erano con gran pre-
mura ricercate dalla primaria nobiltà della corte .

Gli encomj , che univerſali riceveva , in vece di farlo in-
vanire , come ſovente accade a coloro , che ancor nell' infan-
zia degli ſtudj ſi ſuppongono già pervenuti al ſommo del ſape-
re , ponevano in ſoggezione l' avveduto Meytens , che non
ancora riconoſceva in ſe merito alcuno d' acclamazione ; talchè
viepiù trovavaſi in obbligo d' applicare continuamente , allon-

tanandofi da ogni divertimento . Anzi nell' anno diciaffettefimo
dell' età fua riflettendo che ogni fatica , che aveffe fofferta per
giungere alla perfezione , farebbe in fine rimafta vana , fe dagli
fquifiti efemplari de' maeftri Italiani non acquiftaffe quanto bra-
mava , rifolvè di viaggiare per varie parti dell' Europa , e poi
fermarfi a ftudiar nell' Italia ; e a rimuoverlo da sì fatta rifolu-
zione non furono fufficienti nè le perfuafive e le lagrime de'
genitori , nè i configlj degli amici .

Effendofi primieramente incamminato nell' Olanda , ivi fi
trattenne appreffo a' fuoi parenti , ftudiando , e operando fino
all' anno 1714. Pofcia s' incamminò verfo Londra , facendofi
colà diftinguere per profeffore in piccole figure nello fmalto ,
nel qual genere d' operare avea prefo un grandiffimo gufto ,
ed una pratica fingolare . Le occafioni frequenti , che gli ve-
nivan date , il polero in iftato di poterfi mantener con deco-
ro , fenza prevalerfi degli abbondanti affegnamenti , che il pa-
dre gli aveva fatti . Indi nel tempo deftinato alla ricreazione ,
ed alla quiete della mente , egli con efemplare accortezza im-
piegavafi nello ftudiare le opere del Vandyck , e d' altri va-
lentuomini , evitando in tal guifa quegl' impegni , e converfa-
zioni , che fogliono precipitare l' incauta gioventù .

Paffato quindi nell' anno 1717. a Parigi , ivi pure acqui-
ftoffi un diftinto grido co' fuoi lavori in fmalto preffo a quella
nobiltà ; dimodochè il Duca d' Orleans allora Reggente lo am-
mife confidenzialmente nel proprio gabinetto , facendolo opera-
re in fua prefenza , e volle frattanto , come protettore e di-
lettante delle belle arti , rimanere informato della maniera pra-
tica d' operar collo fmalto . Fra gli altri ritratti pertanto , che
ivi ebbe l' onore di colorire , vi fu quello del Re Luigi XV. ,
e quello dello fteffo Duca Reggente , tralafciando di far men-
zione de' molti , che fece pe' principali Signori , e Dame del-
la corte .

Pietro Aleffiowitz , detto Pietro il Grande , Czar di Mo-
fcovia , ritrovandofi allora in Parigi , e vedute le vaghiffime
pitture di fmalto , che il Meytens coloriva , volle da lui effer
ritratto , ftando fenz' alcun tedio al naturale tutto quel tem-
po , che fu duopo all' artefice . Piaciutogli eftremamente il la-
voro , altri quarantadue ritratti geniali diedegli commiffione
di

di fare , non mancando frattanto d' ufare qualunque finezza , ed offerta vantaggiofa al pittore , per indurlo a paffare a' fuoi fervigj nella corte di Petroburgo . Ma ficcome il Meytens avea ftabilito invariabilmente di veder l' Italia , non curoffi nè del credito grande già acquiftato in Parigi , nè de' benigni progetti di quel Sovrano ; che anzi gli fervirono di motivo ad affrettarfi di lafciare la Francia , è d' intraprendere il deftinato viaggio .

Nel paffare ch' ei fece per la città di Drefda , l' Elettor di Saffonia Federigo Augufto I. Re di Pollonia avendo già piena contezza dell' abilità del Meytens , lo fermò alla fua corte , acciocchè oltre al proprio ritratto colorito in ifmalto , gli dipingeffe altre invenzioni di fuo piacimento . Molto più lunga farebbe ftata la di lui permanenza appreffo a quel Sovrano , e per avventura anche perpetua , fe la premura di paffar le Alpi non lo aveffe indotto a prendere un graziofo congedo .

Pervenuto a Vienna l' anno 1721. ftimò fuo debito l' umiliarfi a' piedi dell' Imperator Carlo VI. , da cui fu benignamente accolto , e fubito ricevè l' onore d' effere ammeffo a colorire il di lui ritratto, e quello dell' Imperatrice conforte Elifabetta Criftina di Braunfwich Wolfembutel-Blanckemburg . Quivi pure dimoftrò il fuo valore , e cotanto numerofe furono le commiffioni , che sì nello fmalto , che nella miniatura venivangli date dalla corte , e dalla più fcelta nobiltà , che gli fu neceffario il trattenerfi in Vienna trenta meli , per foddisfare in parte alle univerfali richiefte . Avrebbe voluto il foprammemorato Monarca , che il Meytens fi foffe ftabilito nella fua corte col titolo onorifico di fuo pittore ; ma egli non conofcendofi ancora in iftato di foftener con impegno un tal pofto , fupplicò Cefare a permettergli di potere ftudiare alquanto full' opere degl' Italiani , fperando con ciò di renderfi più degno di grazia così fegnalata .

Sulla fine adunque dell' anno 1723. giunfe a Venezia , dove fatta palefe la fua perizia nel colorire in miniatura , e nello fmalto , furono in gran numero le ordinazioni , che quella nobiltà adorna di gentilezza , e di buon gufto gli fece . Ma comecchè il principale intento fuo in quefto viaggio era l' acquifto d' uno ftile fublime , corretto , ed armonico , così inde-

MARTINO
MEYTENS.
defeſſe furono le fatiche , che egli ſoſtenne per quattro meſi , nello ſtudiare le opere de' più celebri profeſſori di quella rinomata ſcuola , rinunziando perciò volentieri a' paſſatempi , e a' divertimenti .

Da Venezia ſi trasferì a Roma , preſentandoſi a diverſi Cardinali , e Principi , a' quali eran beniſſimo noti i rari talenti di queſto valoroſo pittore , onde ne ricevè da eſſi i contraſſegni d' una diſtinta benevolenza , e ſtima . Diede frattanto principio agli ſtudj dell' antichità , e del moderno , copiando quanto di più inſigne e ſingolare ivi conſervaſi . Da quelle ſue erudite applicazioni arrivò egli a ſaggiamente diſtinguere , che il lavorare nella grandezza del vero poteva ſoltanto renderlo celebre , mentre in sì fatta guiſa trionfa al ſommo l' intelligenza dell' arte , e dell' artefice nell' imitazione , e nell' abbellimento della ſteſſa natura maeſtra ; laddove nelle fatture in piccolo l' attenzione , la finitezza , la rarità , e la pazienza hanno il maggior vanto . Non è per queſto , ch' egli affatto ſi ritiraſſe dall' operare in piccolo ; poichè varie operette , che colori in Roma , gli furon pagate il doppio del prezzo , che ne avea domandato ; e gli fu duopo impegnarſi colla Principeſſa di Toſcana Violante Beatrice di Baviera , che in quel tempo trovavaſi in Roma , che alcuni ſuoi lavori gli avrebbe a lei preſentati in Firenze da ſe medeſimo .

Ed in vero dopo due anni e mezzo di ſoggiorno in Roma ſi portò a Firenze , facendoſi vedere alla Corte , e conſegnando nelle mani della ſoprammemorata Principeſſa i dipinti ordinatigli , de' quali ne riportò premj aſſai generoſi . Inchinò pure il Granduca Gio. Gaſtone I. dal quale ricevè molte finezze , e donativi ; e in queſto tempo colori il ſuo proprio ritratto , che fu immediatamente collocato nella celebratiſſima ſtanza della Galleria fra gli altri originali de' valentuomini inſigni , che la compòngono . Nove meſi ſi trattenne in queſta città , diſegnando e copiando il più raro dell' arte , e ſempre diſtinto e favorito dalla Corte .

Indi preſo il viaggio verſo Torino fermoſſi in quella città , e dal Re Vittorio Amadeo II. fu ammeſſo a fare il ſuo ritratto , ed in ſeguito gli altri de' Principi tutti della Real Famiglia . Ivi dopo aver ricevuto il trattamento nel palazzo di

cam-

campagna , e liberalmente premiato delle fue eleganti pitture eseguite pel Re , e pe' principali fuoi miniftri , incamminoffi a Genova , operando ancor per quei nobili ; ed in ultimo paſſando nuovamente per Venezia reſtituiſſi a Vienna .

Quivi dunque dimoſtrò nell' opere , che vi dipinſe , i maraviglioſi progreſſi fatti nell' Italia , mentre dalla correzion del diſegno , dalle bene inteſe attitudini , e dal nobile e grandioſo panneggiare , che dava alle ſue figure rilevate colla forza d' un vivace e robuſto colorito , riſultava un compleſſo d' armonioſa vaghezza . Per la qual coſa di volontà dell' Imperador Carlo VI. s' accinſe a rappreſentare in un quadro i ritratti al naturale d' amendue le Maeſtà Imperiali , e delle Arciducheſſe loro Figliuole ; e l' Imperadore per la bellezza , e verace eſpreſſione delle pitture , con ſuo diploma l' onorò del titolo di ſuo pittore di camera .

Avrebbe deſiderato il Meytens di rivedere i ſuoi amati genitori ; ma le numeroſe occaſioni , che l' affollavano , per alquanto tempo glielo impedirono , ritrovandoſi obbligato a ſoddisfare il genio della primaria nobiltà , de' miniſtri , e de' Principi , che riſeggono all' Imperial Corte , per mezzo de' quali le di lùi ſquiſite operazioni non tanto a olio , e in miniatura , quanto di ſmalto , venivan traſmeſſe per tutta l' Europa . Alla fine però ottenuta dall' Imperadore la permiſſione di potere ſtar fuori per cinque meſi , ſenza porre alcuno indugio incamminoſſi a Stockolm .

Dopo aver compiuto alle parti di tenerezza , e d' amore verſo i genitori , ſi portò ad inchinare il Re Federigo I. di Svezia , che benignamente ricevutolo gli dimoſtrò eziandio con molte finezze qual foſſe la ſtima , che avea di lui ; indi gli ordinò il proprio ritratto , e quello della Regina Ulderiga Eleonora ſua Conforte . Nel tempo , ch' egli conduceva queſte pitture , più volte il Re lo diſtinſe col portarſi in forma pubblica alla ſua caſa , trattenendoſi inoltre a vederlo operare . Tutta quella nobiltà ad imitazione del lor Sovrano concorreva a richiedere il pittore Meytens o del ritratto , o di qualche fattura delle ſue mani ; ſicchè non avea quaſi momento da converſare co' parenti , e con gli amici , i quali adoprarono in vero ogni induſtria per trattenerlo fra loro , offerendogli vantaggioſi

matrimonj, ricche penfioni, e fucceffive eredità. Lo fteffo Re
Federigo gli ottenne dall'Imperadore la prolungazione del ter-
mine affegnatogli fino a fedici mefi, acciocchè fi difponeffe a
reftar nella patria; ma egli, ficcome avea promeffo di refti-
tuirfi a Vienna, pofpofe ogni fuo avanzamento al fervizio Im-
periale. Paffato adunque il fuddetto tempo, domandò permif-
fione di partire al fuo Re, che in tale occafione lo regalò
d'una collana d'oro con medaglia, avendolo anche la Regina
onorato con fimil dono.

L'anno 1731. giunfe di ritorno alla Corte Imperiale, ri-
cevutovi con fegni di gran benevolenza, ed eftimazione, po-
nendofi in feguito ad operare nel fuo dilettiffimo genere di
fmalto. Molti certamente fono anche i componimenti a olio
in varie tele diftribuiti, ch'egli dipinfe, fra' quali rammente-
remo la ftoria d'Affuero in atto di confolare la Regina Efter,
che alla di lui prefenza cade in deliquio. In diverfe grandez-
ze di figure intere rapprefentò pure la Sacra Famiglia; ed
efpreffe quella del Conte Kufftein formata di cinque figure.

Afcefo al Soglio Imperiale l'Auguftiffimo Regnante Fran-
cefco I. confermò benignamente al Meytens le onorificenze,
ed impiegollo fovente in fuo fervizio, facendogli più volte ri-
trarre la propria effigie unita a quella dell'Imperadrice Regina
Maria Terefa, e de' primi Arciduchi loro figliuoli in grandez-
za tutti del naturale. Effendo poi crefciuta in maggior nume-
ro l'Augufta Prole, non ifdegnarono i loro clementiffimi geni-
tori, che quella in varj tempi fteffe al naturale nell'abitazio-
ne del pittore, che in differenti tele diede compimento al-
l'opera. Indi colorì fei Arciduchi, e Arciducheffe in traverti-
mento favolofo; e feparatamente altri ne copiò a fuo talento.
Fece parimente la famiglia de' Principi di Lichtenftein in nu-
mero di quindici figure, ciafcheduna maggiore del naturale;
ficcome quella del Conte Palfi formata di fei figure; ed altre
opere tuttora conduce con fommo onore, facendofi in ogni
tempo diftinguere non folo qual ottimo profeffore di pittu-
ra, ma quale intendente di fifici efperimenti, ed efperto dilet-
tante di fuono, e di canto.

SA-

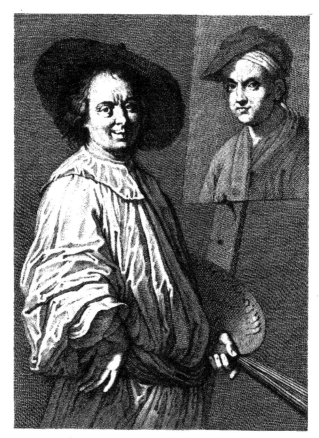

SALOMONE di DANZICA

PITTORE

Gio. Dom. Campiglio del. Carlo Gregori f.

SALOMONE

DI DANZICA

PITTORE.

UANTUNQUE fcarfe fieno le notizie , che poffiamo al pubblico comunicare intorno a SALOMONE DI DANZICA , nondimeno quel poco , che da noi potrà dirfi , fervirà per dedurne il più vero e precifo carattere , e per fare altrui concepire qualche idea men confufa del di lui merito . Fioriva pertanto nel terminare del fecolo paffato quefto pittore di credito non ordinario ; ed il fuo maggior valore lo dimoftrò il più delle volte nel rapprefentare in piccoli fpazj curiofe e ideali figure . Sembra però , che faliffe a più alto grado d' eftimazione , e rifcuoteffe maggiore applaufo fra gl' intendenti , qualora s' impiegò nel formare le tefte foverchiamente fdegnate , e burbere , e tutte fopraffatte da un' ira implacabile , o fivvero quando le coloriva piacevolmente allegre e giulive , e in sì burlevole caricatura , che a rifo muovono chiunque le rimira ; e la maniera , ch' ei tenne nel condurre in piccolo i fuoi lavori , non riufcì difgradevole all' occhio di chi è perito nell' arte , per effere accompagnata da fomma finitezza , diligenza , ed attenzione , e da un robufto , vivace , e lucido colorito all' ufo Fiammingo .

Quanto all' opere in grande , che ufcirono da' fuoi pennelli , febbene i profeffori vi fappiano riconofcere quelle fteffe applicazioni , ch' ei praticò nelle pitture di minore eftenfione ; contuttociò concordemente confeffano di ravvifarle come parti d' una mente preoccupata dalla fervile imitazione della pura e femplice natura , fenza l' attenta e neceffaria fcelta del bello , e dell' efatto , che fi ricava dall' arte , e che avvedutamente al

SALOMONE
DI DANZICA
lontana da se ogni minimo difetto ; come dal proprio ritratto , che in grandezza quali intera dal naturale , e in veduta ridente , e addirata doppiamente effigiossi , e anche dall' altre opere sue , che appresso a' dilettanti della pittura sparsamente si conservano , può da ognuno osservarsi con tutta facilità .

Passò quello artefice nell' Italia circa all' anno 1695. , dove in diverse città trovò vantaggiosi incontri , ed ebbe varie commissioni per i suoi pittoreschi , e curiosi capriccj , e per la non mediocre diligenza nel colorirgli , Nulla di certo possiamo asserire sopra le rappresentanze di tali lavori , e intorno a quei luoghi , ne' quali si fece distinguere con suo vantaggio ; e solamente venghiamo assicurati , che finalmente si trasferì nella città di Milano , dove molte furono le opere , ch' ei lavorò , e che ivi per avventura avessero termine anche i suoi giorni .

D. Campiglia inv. C. Gregori scol.

GIO.

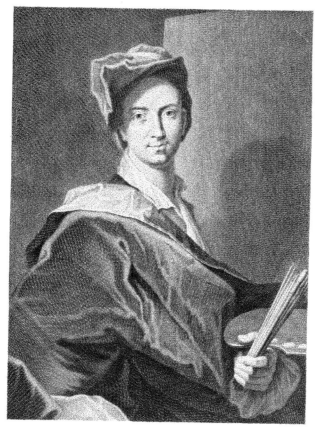

GIOVAMBATISTA LE BEL.

PITTORE

Gio. Dom. Campiglia del. P. Ant. Pazzi f.

GIOVAMBATISTA

LE BEL

P I T T O R E.

IOVAMBATISTA LE BEL fioriva nello fcadere del fecolo paffato , e credefi che anche nel prefente abbia continuato ad operare ; e per quanto apparifce dalla cifra , ch' ei col pennello fcriffe dietro alla tela del fuo ritratto , fi fa di nazione Fiammingo . Le di lui confuete applicazioni ci viene afferito effere ftate nel colorire i ritratti al naturale , e nel formare femplici tefte d' uomini e di femmine avanzate in età , e cariche di naturali difetti, e il più delle volte , fecondo che gli dettava il capriccio , curiofamente ideate

Alcune delle fuddette tefte efiftono quì in Firenze appreffo ad un erudito cittadino grand' amatore delle belle arti , e quefte medefime furono con comune approvazione e diletto offervate l' anno 1737. nel vago folenne apparato , che quefta rinomata Accademia del Difegno fuol far talora nel celebrare la fefta di Santo Luca , efponendo alla pubblica vifta una ferie affai numerofa di circa feicento quadri egregiamente dipinti, di ftatue , di gruppi , di modelli , di baffirilievi , e di varj difegni, tutte opere fcelte d' infigni profeffori di qualunque nazione (1).

L' uniformità poi totale , a riferva di una minor forza e franchezza , che tiene il prefente ritratto del Le Bel con uno , che della propria effigie dipinfe ful terminare del fecolo paffato il braviffimo ritrattifta Diacinto Rigaud , e che indi nell' anno 1700. fu intagliato in rame dal valorofo incifore Pietro Dre-

(1) V. il libro ftampato con quefto titolo : Nota de' quadri , e opere di fcultura ecc. efpofti per la fefta di Santo Luca dagli Accademici del Difegno nel- la loro cappella , e nel chioftro fecondo del convento de' Padri della Santiffima Nonziata di Firenze l' anno 1737.

Drevet (1); verifimilmente ci fembra , che nel far pubblico
adeſſo coll' incifione del rame queſto del Le Bel poſſa eſſer mo-
tivo di apportare , per l' ugualità troppo fimile d' ogni minu-
tiſſima forma in ambedue , una giuſta forte dubbiezza ,

Veggendo 'l mondo aver cangiata faccia (2) ,

in un altro foggetto quel medefimo ritratto , che già era ſtato
poſto in luce come proprio del medefimo Rigaud , incapace di
appropriarſi gli altrui penfieri . Ma intorno a ciò ne laſciamo
volentieri la decifione alla maggiore intelligenza de' maeſtri
dell' arte , veri conofcitori del pregio e del merito di ciafche-
duno ; fervendoci foltanto di aver additato quell' obietto , che
prevedevamo poterſi produrre dagli eruditi .

Campiglia inod. *Facci fc.*

FER-

(1) Il ſuddetto ritratto dipinto dal *Rigaud* , e intaglia-
to dal *Drevet* , è in tutto e per tutto differente da
quello , che poſcia il medefimo *Rigaud* colorì per
queſta Galleria , come di leggieri potrà farſene il
rifcontro in queſto Volume alla pag. 171. Sotto al-
l' intaglio fatto dal *Drevet* leggeſi la feguente memo-
ria , che a maggior chiarezza di quanto ſopra ſi diſ-
ſe , riportiamo :

*Hyacinthus Rigaud Eques natus Perpiniani ex nobilium eiuf-
dem civitatis numero , in Regia Picturae Academia Pro-
feffor .*
*Hanc ab ipfomet coloribus expreffam effigiem aeri incidit
Petrus Drevet Lugdunenfis Calcographus Regius , peren-
ne animi monumentum , quod illum in artis peritia fa-
pientibus confiliis invenit . Anno MDCC.*
(2) Dante Inf. XXIV.

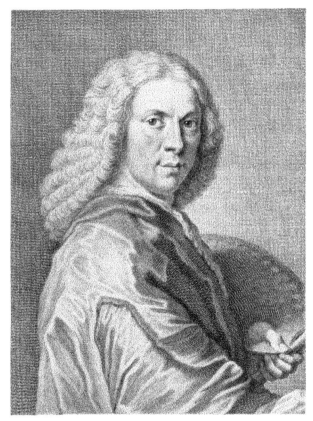

FERDINANDO VOET

PITTORE

Gio. Dom. Campiglia del. Carol Gregori sculp.

FERDINANDO VOUT

P I T T O R E.

ECHERA' per avventura gran maraviglia a tutti coloro , che vanno leggendo le memorie de' valentuomini nell' arte della pittura, che compongono quefta ferie sì ragguardevole e numerofa , il vedere che di FERDINANDO VOUT altro non fe ne accenna , che il puro nome , fenza neppur far palefe la di lui patria , nè faperne inveftigare almen la nazione , o alcun altro de' fuoi dipinti ; nè mancherà forfe taluno , che crederà di potere giuftamente incolparci di negligenza , o di poca accuratezza ed impegno nel ricercar del medefimo quelle poche notizie , che fole baftaffero , come di altri è feguito , a farne formare qualche carattere . Speriamo nondimeno , che chiunque feriamente vorrà riflettere , che niuno fcrittore fra quei molti, che abbiam noi veduti , ha fatta menzione neppur del nome di quefto artefice , fia per conofcere chiaramente , che non fiamo noi foli i primi , a' quali fia quegli ftato del tutto ignoto . Ma poichè il concorde filenzio d' ogn' altro , non farebbe ftata per noi una baftevole fcufa del non aver prodotta al pubblico cofa alcuna rifguardante la di lui vita , poffiamo ciafcheduno accertare , che oltre all' indefeffa lettura di quegli autori , che a noi furon noti , e che fenza mancare precifamente al loro inftituto dovean fenza dubbio farne parola , fe l' aveffero conofciuto ; non abbiamo trafcurato di ufare tutte le più minute diligenze appreffo a' profeffori più accreditati ed antichi per rintracciarne qualche notizia , e ne abbiamo inoltre fatta ogni poffibil ricerca a diverfi eruditi viaggiatori , e dilettanti dell' arte ; nè mai ci è potuto riufcire d' avere alcun rifcontro nè della patria , nè dell' opere fue . Quindi è , che dopo la fincera protefta della noftra attenzione , ci lufinghiamo che il

fag-

faggio e difcreto amatore della verità refterà perfuafo della giu-
fta cagione di tal mancanza, e fia per confeffare di aver fatto
adeffo un qualche · novello acquifto di cognizione intorno al-
l' indole, e perizia di quefto pittore, qualora vien da noi affi-
curato, che per quanto apparifce dall' eleganza, con cui è con-
dotto il fuo ritratto, puoffi con tutta ragione afferire, effer
egli ftato di molto buon gufto, affai franco, e valorofo in tal
genere d' operare, non tanto pel colorito robufto, e diligen-
te, quanto ancora per l' accordo armoniofo di ciafcuna parte
della figura; laonde gli fi dee meritamente attribuire la lode
almeno di bravo ed efatto ritrattifta.

Campiglia inv. e d. Raen. fi.

GIO.

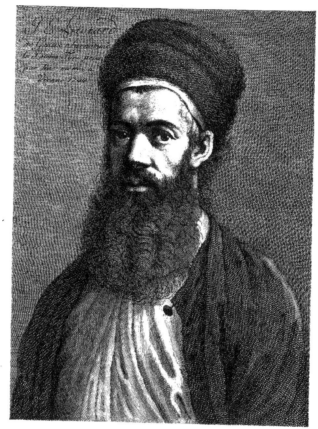

GIO. STEFANO LIOTARD

PITTORE

Gio.Dom.Campiglia del. Car.Gregory fc.

GIO. STEFANO
LIOTARD

P I T T O R E.

ON fon rari gli efempj d' illuftri artefici , e d' eccellenti profeffori in qualunque genere di liberal difciplina , l' ingegno de' quali fe foffe rimafo fepolto , o forzatamente applicato a quegli efercizj , che vennero ad effi deftinati da' genitori , farebbe fenz' alcun fallo reftato il mondo privo di molte opere di fommo pregio , e gli fpiriti più brillanti arricchiti di particolari prerogative , perdendofi inutilmente , e contro lor voglia fra diverfe occupazioni non punto confacevoli all' interna difpofizione dell' animo , fi farebbero per tal cagione illanguiditi fenza far fralle genti alcuna luminofa comparfa . Stabilito pertanto un tal ragionevol principio , dedur fi può francamente , che il valentuomo GIO. STEFANO LIOTARD , che formato era dalla natura per maneggiare i colori , fe aveffe fortito un genitore , che oftinato fi foffe nel farlo attendere , come avea già ftabilmente propofto , a' traffichi mercantili , non farebbe forfe pervenuto a sì alto grado di reputazione , e d' onore , e farebbe certamente mancato all' arte della pittura quel nuovo ornamento e fplendore , che vagamente le arrecano i di lui fingolari , e maravigliofi dipinti .

Nel mefe di Dicembre dell' anno 1702. nacque in Ginevra il valente artefice Gio. Stefano Liotard , ed effendo pervenuto all' età capace di ragione , e di chiaro difcernimento , l' aveva il padre , come s' è detto , già deftinato all' efercizio della mercatura ; ma diffuafo pofcia dagli amici dal volere ftabilire una tal profeffione al figliuolo , che fin d' allora dimoftrava una particolare inclinazione all' arte della pittura , final-

Iol. IV. M M mente

GIO. STEFANO
LIOTARD

mente fi rifolvè di fargli apparare il difegno , e volle da fe
medefimo manifeftargli quefto fuo nuovo penfiero , fapendo af-
fai bene , che una tal notizia gli avrebbe arrecata fomma alle-
grezza (1) .

S' applicò dunque l' animofo giovinetto al tanto da lui bra-
mato efercizio del difegno , e dopo il breve fpazio di quattro
mefi , uno de' quali l' impiegò per lo ftudio della profpettiva ,
fi pofe da fe medefimo a copiare in miniatura , ed in ifmalto
alcuni ritratti , i quali gli riufcirono sì ben condotti , e tanto
fomiglianti , che talora accadde , che i pittori fteffi , che gli
preftarono gli originali , in cambio di quelli riprefero per isba-
glio le copie da lui lavorate (2) .

Portatofi a Parigi nell' anno 1725. colà fi trattenne per
qualche tempo , e conduffe varj ritratti in paftelli , in minia-
tura , ed in ifmalto con fomma finitezza , e perfezione , onde
acquiftoffi un gran nome appreffo i più bravi profeffori , fra'
quali non dee tacerfi Francefco de Moine (3) primo pittore
del Re , il quale effendo ftato dal Liotard richiefto del fuo pa-
rere intorno a un fuo ritratto , con parole efprimenti al mag-
gior fegno quell' alta ftima , in cui lo teneva , gli fe palefe
l' animo fuo (4) .

Non oftante però una sì fatta eftimazione ed applaufo ,
che fi era il Liotard acquiftato in Parigi , e che quivi gli pro-
metteva pregiabiliffimi vantaggj , pel defiderio affai grande ,
che in feno nodriva , di veder l' Italia , non trafcurò d' appro-
fittarfi della favorevole congiuntura , che opportunamente gli fi
prefentò , d' accompagnarfi col Marchefe De Pruffieux Amba-
fciadore Regio alla Corte di Napoli ; ed effendofi in quella
dominante trattenuto per pochi mefi , fi trasferì a Roma (5) ,
dove tofto fi fece conofcere per ottimo profeffore ; ed oltre a
molte opere , che ivi conduffe , fece in paftelli i ritratti del
Pontefice , del Re d' Inghilterra , e di quella Reale Famiglia ,
ed altri pure ne colori di più Cardinali .

Ef-

(1) Fu tanta l' allegrezza del giovinetto *Liotard* al fen-
tirfi dire dal padre , che egli fi era mutato di fenti-
mento , e che lo animava ad apprender l' arte della
pittura , che per tutta la fuffeguente notte non potè
prender fonno .

(2) Quefta non è efagerazione ; ma verità , effendochè
avendo egli copiato in ifmalto un belliffimo ritratto
di *Petitot* ; quegli , che glielo avea preftato , quan-
tunque foffe pittore di profeffione , reftò ingannato ,

prendendo la copia per l' originale .
(3) Di quefto celebre pittore v. l' Abregè ecc. T. iI.
pag. 425.
(4) Le parole di *Francefco Le Moine* furon quefte : *Mi*
permettete dunque , che io vi dica il mio fentimento . E
bene ; non dipinge mai , fe non al vivo , perchè non
conofco verun altro , che fia più di voi in grado di co-
piar bene la natura .
(5) Ciò feguì nell' anno 1736.

Effendo egli per cafo entrato un giorno in una bottega GIO. STEFANO
di caffè in Piazza di Spagna , trovò parecchi Signori Inglefi , LIOTARD
che ragionavano infieme d' una belliflima copia fatta da Liotard
in miniatura della Venere Medicea , e l' efaltavano al maggior
fegno , come un' opera la più perfetta , che fi foffe fin allora
veduta in tal genere ; ond' egli allettato dal defiderio di farfi
conofcere per autore d' un lavoro tanto da lor celebrato , dopo
varie interrogazioni fatte gentilmente a' medefimi per bene affi-
curarfi della verità., fcoperfe loro il fuo nome , e ne ricevè
grandi elogj , e replicati contraffegni di venerazione e d' af-
fetto .

Paffati alquanti mefi , alcuni di quei medefimi Inglefi l' in-
vitarono ad intraprender con effi un viaggio in Coftantinopo-
li ; ed egli ben volentieri accettando la fattagli cortefe efibi-
zione , giunfe finalmente colà nel mefe di Giugno dell' an-
no 1738. Effendofi quivi trattenuto per lo fpazio di quattro
anni , s' occupò in difegnare varie veftiture al naturale con
fomma finitezza , e gufto di colorito , e volle per fuo comodo
prender l' abito alla Levantina , che nel progreffo del tempo
non ha mai depofto , piacendogli molto tal foggia di veftitu-
ra (1) ; e fi lafciò inoltre crefcer la barba nel foggiorno , che
fece per foli dieci mefi in Moldavia .

Trasferitofi quindi alla Corte di Vienna , fuvvi tofto be-
nignamente accolto con chiari fegni di ftima , e fu ammeffo al
diftinto onore di colorire i ritratti di quei Sovrani , fra' quali
rammenteremo quello dell' Auguftiffimo Imperadore Regnante
Francefco I., che gli chiefe ancora il fuo proprio , per collo-
carlo in quefta fua Galleria di Firenze ; e l' altro dell' Impera-
drice Regina Maria Terefa , la quale in diverfe occafioni gli
dimoftrò fempre una particolare affiftenza , e real protezione ,
con avergli fino donate alcune gemme di molto valore , fimili
a quelle , che d' altrui proprietà (2) gli erano ftate involate ,
e per la di cui perdita avea l'offerta molta pena con pregiudi-
zio del proprio onore .

Dopo efferfi non per molto tempo trattenuto in Vienna ,
Vol. IV. M M 2 do-

(1) Di ciò fi fa menzione anche nel breve ragguaglio
della vita del *Liotard* nell' Abeced. Pitt. pag. 298.
(2) Quefti erano diamanti di proprietà del Conte *Weif-
fenfelfi* , che erano intorno al ritratto di Sua Mae-
ftà l' Imperadrice Regina , che lo avea onorato di

sì pregiabil dono ; ed erano ftati dal Conte confe-
gnati a *Liotard* , perchè levando la primiera augufta
effigie , ve ne incaftraffe una fimile colorita da' fuoi
pennelli .

dove era tanto applaudito e ſtimato , riſolvè di far ritorno a Ginevera ſua patria ; indi portoſſi di nuovo a Parigi , dove ſi trattenne quattro anni in circa , e conduſſe con gran maeſtria i ritratti di tutta la Real Famiglia . Andato poſcia in Inghilterra dipinſe ſimilmente i ritratti della Principeſſa di Galles , e de' figli ; e paſſato quindi in Olanda ritraſſe i ſembianti del giovine Principe Stathouder , e della Principeſſa ſorella (¹) .

Inviò dall' Haya all' Imperadrice Regina due ſue belliſſime opere , accompagnandole con una lettera , in cui rinnuovava alla di lui ſovrana benefattrice la ſua gratitudine per li tanti benefizj da lei ricevuti ; ed avendogli ella fatto riſpondere , che volentieri l' avrebbe riveduto alla Corte , le promiſe di farvi ſpeditamente ritorno ; ma a motivo delle inſorte guerre non gli riuſcì di ſoddisfare alla fatta promeſſa , eſſendoſi inoltre accaſato con Maria Fargues figlia d' un negoziante Franceſe ſtabilito in Amſterdam , dove ſi fece rader la barbà , ma ſempre ſeguitando a uſar le veſti da Levantino .

Quello valoroſo e tuttora vivente artefice con indefeſſo ſtudio , e con incredibile induſtria e fatica ha tentato ogni sforzo per arrivare a ſegno di dipingere in iſmalto in una ſtraordinaria grandezza , quale ſi è quella d' un piede , e cinque pollici , e d' un piede , e d' un pollice di larghezza , come appariſce da quattro opere lavorate in queſta forma con ſingolar ſquiſitezza e valore . La ſua maniera poi di dipingere in paſtelli è ſorprendente , belliſſimo è il colorito , e di tal forza , che ſembra inveriſimile agl' intendenti , che alcun altro poſſa giammai ſuperarlo . Molti ſono in tal genere i ſuoi lavori , fra' quali oltre il proprio ritratto ſi noverano quello di ſua conſorte , e due quadri , che eſprimono i ſembianti de' ſuoi nipoti lavorati in Lione , uno de' quali gli fu pagato in Londra dugento ghinee , ed è poſſeduto da Milord d' un Cannon . Son pure aſſai ſtimati i ritratti , ch' ei colori della nobil donna Tronchin , e del di lei conſorte Conſigliere di Stato in Ginevera , che gli ha collocati nel ſuo prezioſo gabinetto adorno delle più rare pitture de' celebri profeſſori .

CRI-

(1) Nell' Abecedario Pittorico ſi afferiſce inoltre che il *Liotard* prima di paſſare a Coſtantinopoli andò a Venezia , e dipoi nell' anno 1744. vi ritornò , e vendè uno de' ſuoi quadri a paſtelli per zecchini 130. Da quanto dunque ivi s' afferiſce , e da ciò , che ſi dice nel ſeguito di queſta Vita , appariſce , che egli ha viaggiato in parecchi luoghi , ed a noi non è poſſibile il ſaperne fare un minuto e preciſo dettaglio .

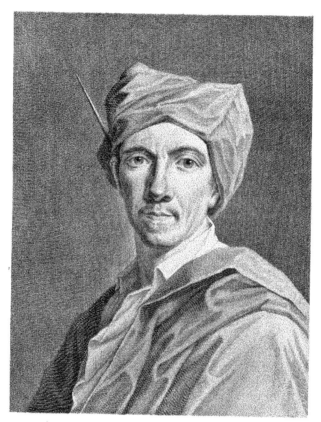

CRISTIANO SEYBOLT

PITTORE

Gio. Domenico Campiglia del. P. Ant. Pazzi sc.

CRISTIANO
SEYBOLT
PITTORE.

RANDISSIMO certamente è il numero di quegli uomini valorofi ed infigni di qualunque nazione , e peritiffimi in qualfivoglia genere di virtù , le opere illuftri de' quali per la lunghezza de' tempi , e pe' diverfi umani avvenimenti fi fono affatto perdute , e difperfe , e di cui il folo celebre nome fu fino a noi tramandato dalla venerabile antichità . Una perdita però sì deplorabile di tanti pregiabili monumenti , o fivvero lo fcarfiffimo preziofo avanzo di qualche virtuofo lavoro de' più nobili autori , non rimafto per avventura foggetto agli oltraggj del tempo , o d' altra nemica forte , non reca , fe ben fi rifletta , gran maraviglia , qualora fi confideri quante fieno ftate maifempre de' fecoli trapaffati le fatali vicende , e quante cofe di fommo pregio abbiano appoco appoco diftrutte e difperfe le lunghe età . Ma che d' alcuni artefici di abilità non mediocre , vivuti negli anni a noi più vicini , e de' quali fu collocata l' effigie fragli altri molti de' più celebri profeffori , fe ne debba effer quafi perduta ogni memoria , o non fia ftato poffibile , che a noi ne perveniffe una qualche particolar cognizione ; fembra ficuramente una cofa troppo lontana dal verifimile , anzi parer potrebbe incredibile , fe intorno ad altri artefici , che compongono quefta Serie , non fi foffe dovuta dopo lunghe ricerche confeffare una tal verità , e fe le menti illuminate degl' intendenti leggitori non foffero omai perfuafi , che molte poffono effere le cagioni , onde a' pofteri fieno afcofe le neceffarie notizie anche de' valentuomini più moderni .

Uno pertanto di quegli artefici , intorno a' quali fu vana

ogni

CRISTIANO
SEYBOLT.

ogni noſtra diligente attenzione , per rintracciarne qualche lo-
devol materia di ragionare , ſi è CRISTIANO SEYBOLT , e
quantunque s' abbia non lieve motivo di credere , che tuttora
vivente ſi faccia molto diſtinguere nell' arte ſua , null' altro
nondimeno poſſiamo aſſerire , ſe non che circa l' anno 1702.
egli nacque in Magonza , e che dalla maniera , con cui con-
duſſe il proprio ritratto nell' anno 1747. , appariſce eſſere ſtato
ſcolare di Denner , o imitatore de' di lui dipinti , e perciò aſ-
ſai meritevole d' eſſer diſtinto dal Re di Pollonia col pregiabi-
liſſimo carattere di ſuo pittore .

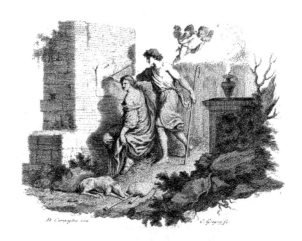

PIETRO ROTARI
PITTORE

Gio. Dom. Campiglia del.

P. A. Pazzi fc.

PIETRO ROTARI

PITTORE.

NO degli ornamenti più luminofi, che in quefti ultimi tempi aggiunga gloria ed onore alla sì celebre ed illuftre città di Verona, madre feconda in ogni fecolo di pellegrini ingegni, e d' incliti cittadini, può chiamarfi fenza contrafto il nobile ed infigne profeffore Conte PIETRO ROTARI, che unendo allo fplendor de' natali il proprio valore, e la rara eccellenza nell' arte, ha faputo innalzarfi fovra degli altri col render chiaro il fuo nome appreffo le primarie corti dell' Europa, e col fublime acquifto d' eterna lode, e d' univerfale applaufo, ed eftimazione.

Nacque dunque in Verona li 4. Ottobre dell' anno 1707. da nobili e facoltofi genitori Pietro Rotari, il quale fentendofi fino dalla più tenera età inclinato allo ftudio della pittura, ottenne dal faggio fuo padre di potere attendere alla medefima, fenza però tralafciare gli altri neceffarj virtuofi efercizj; quindi è che nel fettimo anno della fua vita ne apprefe i primi rudimenti da Roberto Van-Auden-Aertd uomo affai celebre ·per le molte opere di Carlo Maratta da lui incife nel rame. Grande fu certamente il profitto, che fotto la fcorta di così bravo precettore fece l' attento giovinetto; ma fu di gran lunga maggiore quello, che dopo la partenza del primo maeftro potè far nella fcuola d' Antonio Baleftra (1), il quale fcuoprendo in lui un vivace ingegno, e una mirabile difpofizione per l' arte, e vedendo altresì quanto ogni giorno più s' avanzava in tale ftudio con felice riufcimento, l' affiftè mai fempre con una cura particolare, e fin d' allora ne prefagì il di lui gran valore.

Per-

(1) V. la di lui vita in quefto Vol. alla pag. 191.

Pervenuto al diciottefimo anno dell' età fua rifolvè di portarli a Venezia, per ivi offervare le infigni opere, che di Paolo, di Tiziano, e d'altri efimj profeffori colà fi ritrovano; e tornato pofcia alla patria nell' anno ventefimo, credè necef-fario pel fuo maggiore avanzamento d'andare a Roma, dove frequentando la fcuola del celebre Francefco Trevifani (1) fece per quattro anni continovi le più ftudiòfe, e diligenti offerva-zioni fopra i cofpicui efemplari, che sì nella pittura, che nel-la fcultura fono illuftre e vetufto ornamento di quell' alma cit-tà capo del mondo. Pafsò quindi a Napoli moffo principal-mente dal defiderio di conofcere il celebratiffimo Solimena (2), il quale avendolo accolto con particolar gentilezza, gli fece la cortefe, nè ad alcun altro giammai efibita offerta della pro-pria fua ftanza, per ivi trattenerfi a ftudiare con tutto il co-modo; lo che fu cagione, che egli vi dimorò per lo fpazio di tre anni con fuo fommo profitto, e con indicibil piacere.

Ritornato alla patria, fe tofto palefe per mezzo de' fuoi fquifiti lavori a qual alto grado di perfezione nell' arte era giunto; onde non mancarono fubitamente i di lui concittadi-ni, ed anche gli ftranieri, a richiedergli a gara qualche ope-ra delle fue mani. Egli però, a cui molto era a cuore, che quello ftudio, che in lui procedeva da folo diletto, non foffe per avventura riputato una mercenaria fatica, prima d'appa-gare gli altrui defiderj, pensò a foddisfar fe medefimo, lavo-rando per ornamento della paterna fua cafa diverfi belliffimi quadri, che in due ftanze vagamente difpofti danno una chiara teftimonianza della fomma perizia del nobile artefice, ed arre-cano una gioconda maraviglia a chiunque portafi a contemplar-gli. Appagato in tal guifa il proprio genio, non ricusò pofcia di render contente le viviffime brame di qualche amico, di-pingendo alcune tavole da altare, e altri quadri maeftrevol-mente condotti, di cui fono adorne varie chiefe, e palazzi d'Italia. Mandò pure in dono alla Ducheffa di Parma tre pic-coli quadri coloriti con fommo gufto, in due de' quali erano efpreffe le imagini di Maria Vergine, e di San Luigi Gonza-ga, e il terzo rapprefentava il martirio di Santa Vittoria. Al Margravio di Bareith inviò pure in regalo un quadro efpri-
·mente

mente l' Aurora ; un altro , che dimoſtrava la Naſcita del di-
vino Infante viſitato in tempo di notte da' Paſtori , al Cardi-
nal Valenti .

Ma raſſembrando al virtuoſo animo del Conte Pietro li-
mite troppo anguſto i confini della ſua patria , ed eſſendo de-
ſideroſo di vedere le principali Corti d' Europa , preceduto
dalla fama delle proprie virtù s' incamminò a Vienna , dove
accolto con ſingolari dimoſtrazioni di ſtima godè l' onore di
colorire per la Sacra Maeſtà dell' Imperadore in due quadri le
imagini di San Franceſco , e di Santa Tereſa ; e per l' Auguſta
Imperadrice Regina un belliſſimo quadro con una parte di ve-
lo ſopra dipintovi con indicibile naturalezza e leggiadria (1) .

Ricolmo d' onori , e di prezioſi donativi partito da Vien-
na ſi trasferì a Dreſda , moſſo principalmente dal deſiderio
d' ammirare in quella corte la prodigioſa raccolta di pitture le
più ſingolari fatta con ſomma induſtria , e reale munificenza
dal felicemente regnante Federigo Auguſto III. Re di Pollo-
nia , grande eſtimatore , e protettore delle belle arti . Avendo
egli pertanto renduta paga la ſua nobile curioſità , coll' eſſere
ſtato ammeſſo a contemplare una ſerie così ſtupenda di tante
opere inſigni de' più eccellenti pittori , volea proſeguire il
viaggio nella Francia , e nell' Inghilterra ; ma lì trovò obbliga-
to a lì trattenerſi per obbedire a' comandi di quel Monarca ,
che un quadro gli chieſe colorito da' ſuoi ſpiritoſi pennelli ,
per poi collocarlo nella Real Galleria ; ond' eſſo animato an-
cora da tal diſtinta onoranza s' accinſe di buona voglia a rap-
preſentare in una tela con figure grandi al naturale il ripoſo
della Santa Famiglia in Egitto nel tempo di notte ; e un tal
finito lavoro incontrò talmente l' approvazione del Re , che gli
ordinò toſto due tavole da altare , una delle quali eſprimeſſe
Sant' Ignazio Loiola , e l' altra San Franceſco Saverio , per ſi-
tuarſi nella ſua Real chieſa Cattolica . Conduſſe pure tre altri
quadri per doverſi riporre nella ſopraccennata Galleria , in due
de' quali colori una mezza figura della Maddalena , e l' effigie
d' un Santo Veſcovo , ed il terzo lo lavorò come quello con-
dotto in Vienna , con un velo ſopra , cosi naturalmente idea-

Vol. IV. N N to

(1) Gradì oltremodo l' Imperadrice Regina queſta pittu-
ra , e ſi preſe talora il divertimento di vedere ingan-
nati alcuni gran perſonaggj della ſua Corte , i quali
credendolo veramente un velo s' accoſtavano per le-
varlo , onde ſcorgere ciò che vi foſſe dipinto .

to ed efpreffo, che inganna la maggior parte degli attoniti
riguardanti.

Nel tempo fteffo, che trattenevafi alla Corte di Drefda
gli fu da Vienna per parte dell' Imperadore fatta l' onorevol
richiefta del proprio ritratto, per collocarfi in quefta Galleria
di Firenze; ed egli accogliendo una tal domanda con fommo
fuo gradimento, come quegli, che fcorgevafi per tal mezzo
riputato degno d' effere afcritto fra' più celebri dipintori del-
l' Europa, fenza veruno indugio lo colorì, e fpeditolo a quel-
la corte ebbe il piacere d' intendere, che Sua Maeftà gli avea
fatto l' onore di tenerlo per qualche giorno nel proprio gabi-
netto prima d' inviarlo in Tofcana.

Non fi era fino allora il Rotari efercitato molto nel con-
durre i ritratti al naturale, nè a lui pareva, che l' impiegarli
in tal genere di lavoro gli arrecaffe molto diletto; pur nondi-
meno attribuì a fingolar fuo pregio il colorire i ritratti del
Principe Reale ed Elettorale di Saffonia Federigo Griftiano, e
della Real Principeffa fua Spofa; terminati i quali, dovè poi
condurre tutti gli altri della Real Famiglia per ordine del Re,
che avendogli molto lodati ed applauditi, volle finalmente,
che coloriffe anche il fuo, e quello della Regina di lui
Conforte. Lavorò pure il ritratto del Conte di Brühl, per cui
dipinfe ancora diverfi quadri con mezze figure da collocarfi nel
di lui gabinetto; altri ne colorì per varj perfonaggj diftinti di
quella corte; e due ne inviò in dono a Sua Maeftà Reale la
Ducheffa di Baviera, che contenevano due mezze figure al na-
turale; per le quali opere finora accennate oltre un fingolare
applaufo ne ricevè fempre ricchiffimi donativi.

Stava tuttora impiegato nel fervizio di quel Monarca,
quando ricevè una lettera dal Conte di Beftoucheff Gran Can-
celliere della Corona di Pietroburgo, che note facevagli le pre-
mure di Sua Maeftà l' Imperadrice delle Ruffie, che bramava
d' averlo per qualche tempo nella fua corte, e mille ungheri
gli fpediva per fare un tal viaggio. Terminati pertanto quei
lavori, che avea fra mano, e chiefta licenza di colà trasferirfi
a quel Sovrano, che gli diede in dono il proprio ritratto cir-
condato di preziofiffime gemme, acciocchè lo portaffe penden-
te al collo, dopo un foggiorno di circa quattro anni partì da

Drefda,

Dre(da , e nel me(e di Giugno dell' anno 1756. arrivò a Pie-
troburgo .

Appena giunto in quella dominante , gli fu to(to a(legnata
l' abitazione nel palazzo del Tenente Generale dell' armi Ywa-
nowitz de Schouvalow cavaliere d' un alto merito , e (oggetto
di gran reputazione in tutto quel va(to impero ; e facendo
quivi una nobil compar(a atte(e (uhito a colorire il ritratto
dell' Imperadrice Sovrana delle Ru(lie , e (imilmente quelli di
Carlo Pietro Duca d' Hol(tein Granduca di Ru(lia , a(ce(o ulti-
mamente al Trono Imperiale , e della Granduche(la di Ru(lia
Sofia Augu(ta (ua Real Con(orte . Dipin(e pure per l' Impera-
drice tre imagini di Maria Santi(lima in mezza figura al natu-
rale , de(tinate per le tre cappelle Imperiali di Pietroburgo ,
di Peterhoff , e di Zav(hoecelo , ed una Na(cita di No(tro Si-
gnore con molte figure da collocar(i nella propria (tanza di
Sua Mae(tà . Per l' Altezza Imperiale del Gran Duca condu(le
un belli(limo quadro , dove era effigiato Scipione Affricano nel-
l' atto di rendere ad un Principe l' amata (po(a , ed un altro
di minor grandezza rappre(entante Venere , che trattiene Ado-
ne dall' andare alla caccia ; e con dodici mezze figure e(pri-
menti altrettante pa(lioni dell' animo adornò un piccolo gabi-
netto dell' Imperial Granduche(la .

Vive tuttora il Conte Pietro Rotari glorio(o in quel Re-
gno , (empre impiegato , ed intento al lavoro di ottimi com-
ponimenti , che del continovo gli (on richie(ti ; nè può (pie-
gar(i abba(tanza quali (ieno i (egnalati onori , che ogni dì com-
partiti gli vengono da' più nobili per(onaggj , e quanti i pre-
giabili(limi regali , che gli (ono ognora e(ibiti dagli amatori
del (uo gran merito , e dagli ammiratori di quella rara virtù ,
che non (olamente ri(plende per le opere maraviglio(e del (uo
pennello , ma eziandio pe' (uoi gentili co(tumi , per la (ua na-
turale piacevolezza , e per molte altre (ingolari (ue doti , che
(ono il più nobile ornamento del (uo bell' animo .

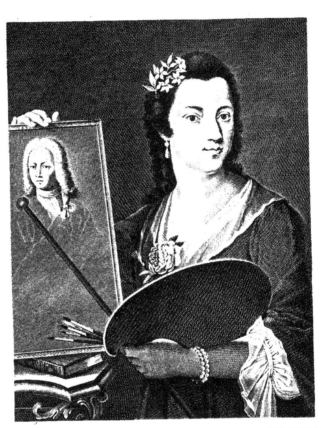

VIOLANTE BEATRICE SIRIES

PITTRICE

VIOLANTE BEATRICE

S I R I E S

P I T T R I C E.

N o n è quefta la prima valorofa donna , che fra gli uomini illuftri , che compongono quefta Serie , goda un pofto onorevole per l' eccellenza di fua virtù ; nè quefta pure è la prima , che nata in Firenze , madre in ogni tempo felice di femmine fpirito- fe , ed infigni nell' efercizio delle belle ar- ti , abbia in quefte carte renduto celebre ed immortale il fuo nome pel proprio va-

lore nella pittura . E fe ciafcuna di effe per qualche raro fuo pregio meritò , che fe ne formaffe un qualche diftinto carat- tere , per quindi trarne un particolare argomento di fomma lode ; fi può a buona equità afferire , che V i o l a n t e B e a- t r i c e S i r i e s per l' efatta maniera , e per la fingolare abili- tà , ed attenzione nel colorire dal vero con tutta la fomiglian- za ogni foggia d' abbigliamenti , e di veftiture , abbia quafi fu- perato coll' arte , e coll' induftre fatica l' arte medefima .

Nacque in Firenze il dì 26. di Gennaio nell' anno 1710. Violante Beatrice , ed avendo fino dalla più tenera età dimo- ftrata palefemente l' interna difpofizione dell' animo per appli- care allo ftudio dell' arti liberali , l' attento genitore Luigi Si- ries (1) artefice affai rinomato pe' diverfi lavori tanto in metal- li ,

(1) Mr. *Luigi Siries* non è tanto maravigliofo per le opere eccellenti , che fa , quanto per effer egli mae- ftro di fe fteffo , e αὐτοδίδακτος , come parla di lui *Giovanni Lami* autore delle Novelle Letterarie di Fi- renze al n. 3. dell' anno 1748. , il quale riferendo gli altrui fentimenti non dubita anch' egli d' affermare , che in materia d' orificeria ha levato la mano agli an- tichi *Callicrate* , e *Mirmecide* . Quefto chiariffimo Scrit- tore ragiona del *Siries* in diverfi luoghi delle foprac- citate Novelle , ma fpezialmente al fuddetto anno 1748. n. 22. dove riporta una lettera del March. *Mar- cello Venuti* di Cortona , contenente grandiffimi elogj di quefto artefice ; nel fuddetto num. 3. del medefi-

mo anno in occafione di dar ragguaglio del dotto li- bro di Mr. *Joannon de Saint Laurent* intitolato *Defcri- ption et explication d' un Camée de Lapis Lazuli ec.* ; e al- l' anno 1754. al n. 26. dove fi legge una fpiegazione di due intaglj in agata orientale . Del portentofo va- lore di *Luigi Siries* , che ottuagenario tuttora vive in Firenze fempre indefeffo nell' efercizio de' fuoi lavo- ri , hanno fcritto Mr. *Pietro Mariette* nella fua Biblior. Dattilograf. pag. 422. , il foprammentovato *Joannon de Saint Laurent* nell' opera indicata quì fopra , *Andrea Giulianelli* nelle *Memorie degl' Intagliatori moderni in pie- tre dure ec.* pag. 90. e fegg. , e altri molti , che fanno menzione di varie di lui opere prodigiofe .

li , che in gemme felicemente condotti , con provido configlio pensò di farla ammaeftrare nel difegno dal celebre fcultore Filippo Valle (1), che con vigilante premura l' inftruì , dandone alla vivace giovinetta i più ficuri precetti . Ma avendo quefti dovuto dopo qualche tempo trasferirfi a Roma , raccomandò il padre la ftudiofa e diligente figlia alla direzione della brava maeftra Giovanna Fratellini (2) , che in quei tempi viveva in Firenze con fomma riputazione , e con fama d' eccellente pittrice .

Aveva già cominciato Violante fotto la luminofa fcorta di così valente direttrice a far noto il fuo valore in diverfe opere fpezialmente lavorate in paftelli , e in miniatura ; quando il padre nell' anno 1726. effendo ftato dichiarato orefice del Re Criftianiffimo , la conduffe a Parigi in compagnia della madre (3) , e del fratello (4) . Quivi giunta nel fedicefimo anno dell' età fua s' applicò con maggiore impegno allo ftudio della pittura a olio , eleggendo per fuo precettore il famofo ritrattifta De Lieins di nazione Fiammingo ; e profittò altresì di molti infegnamenti , che fi compiacquero darle nella di lei cafa gli efimj pittori Rigaud , e Bouchè , non trafcurando nel tempo iftesso d' apprendere dall' actual profeffore di quella Reale Accademia le più neceffarie geometriche dimoftrazioni , e molti importanti precetti , ed ottime regole riguardanti l' architettura .

Nel foggiorno però , ch' ella fece in Parigi per lo fpazio di cinque anni , non attefe foltanto ad arricchir la fua mente di vantaggiofe notizie per meglio perfezionarfi nell' intraprefo efercizio della pittura , ma fece conofcere fin d' allora la fua non ordinaria perizia ed abilità nel colorire le tele , facendo diverfe opere a lei commeffe da varj nobili perfonaggj ; fralle quali meritano una particolare laudevole ricordanza due quadri grandi di figure al naturale , e affai vagamente condotti , efprimenti l' uno il ritratto di Mr. Nourry Configliere del Re , e l' altro quello della di lui conforte . La bellezza di tali pitture le avea procacciato appreffo gl' intendenti fomma reputa-

ta-

(1) Celebre fcultor Fiorentino , che prefentemente dimora in Roma .
(2) V. la vita in queflo Volume alla pag. 209.
(3) La madre di *Violante* fu *Margherita Mugnai*.

(4) E' quefti *Cofimo Siries* , che prefentemente è il direttore de' preziofi lavori in quefta Imperial Galleria in luogo del padre .

tazione, ed applaufo, e la fama del di lei merito era perve- Violante Beatrice Siries
nuta fino alla corte, che l' avea richiefta di fare i ritratti di
tutta la Real Famiglia; ma non le fu poffibile di godere un
onore così fegnalato, effendo ftata coftretta a far ritorno alla
patria col padre, richiamato dal Granduca Gio. Gaftone, che
l' avea dichiarato incifore de' conj, con affegnargli una ftanza
nella Real Galleria (1).

Tornata dunque nell' anno 1732. a Firenze, feguitò ad
operare con molta lode; e non contenta di quei lumi, che
aveva acquiftati, nè del confiderabil progreffo, che avea già
fatto, eleffe Francefco Conti (2) per nuovo direttore delle fue
operazioni, e con l' indirizzo di quefto valentuomo s' avanzò
fempre più nel dipingere correttamente, e con fquifitezza di
gufto, e di colorito.

Pafsò quindi a Roma nell' anno 1734. con Luigi fuo pa-
dre, ed abitò nel palazzo chiamato allora di Madama per di-
ftinta grazia benignamente conceffale dal Sovrano. Nella breve
dimora, che fece Violante in quell' alma città, dovè impie-
gare li fuoi accreditati pennelli nel colorire i ritratti di molti
Prelati, e d' altri illuftri foggetti, quali a tal fegno ne rima-
fero foddisfatti e contenti, che oltre la pattuita mercede le
fecero a gara molti fplendidi donativi in contraffegno di vera
ftima, e di gradimento.

Fatto appena ritorno alla patria, il Granduca Gio. Gaftone,
faggio eftimatore delle belle arti, e perfetto conofcitore del-
l' altrui merito, volle che Violante s' accingeffe a dipingere il
proprio fembiante, per doverfi poi collocare fra gli altri degli
eccellenti profeffori nella fua Real Galleria (3); ond' ella nel-
l' accingerfi ad obbedire a' comandi del fuo Principe pensò
d' eternare anche la memoria dell' amato fuo genitore, poichè
in tale attitudine formoffi il ritratto, che nella deftra le fi
vedeffe una tela, ove foffe effigiato con tutta la fomiglianza il
volto di lui medefimo.

E' facile a concepirfi qual maggiore eftimazione allora le
conciliaffe un tale onore così diftinto, e quanto più frequenti
le

(1) Ciò chiaramente apparifce da un memoriale firma-
to dal Granduca fotto li 26. Maggio 1732.
(2) *Francefco Conti* fu in progreffo di tempo maeftro
del difegno in queft' Imperial Galleria; e morì il

dì 7. Dicembre dell' anno 1760.
(3) Quefto quadro fu confegnato alla Galleria agli 8.
di Marzo dell' anno 1735. effendo la *Siries* in età
d' anni 25. appena compiti.

le proccuraſſe le occaſioni d' eſercitarſi nel colorire diverſe tele animate dalle vivaci ſue tinte , e condotte maiſempre con ſingolar maeſtria. Congiunta quindi in decoroſo matrimonio nell' anno 1737. con Giuſeppe Cerroti (1) , non deſiſtè punto dall' intraprendere nuovi lavori ; ed ha ſempre di poi continovato con indefeſſo ſtudio , ed applicazione a ſoddisfare alle numèroſe richieſte di varie pitture , che pur tuttora giornalmente le vengon fatte da ogni genere di perſone tanto eſtere , che cittadine , e a condurre parte a olio , e per lo più di figura al naturale , e parte in paſtelli , i ritratti di molte dame , e cavalieri Fiorentini , che ne' loro reſpettivi palazzi (2) ſi ammirano quai bene inteſi lavori , e come produzioni d' eſperto , ed accurato pennello . Ma non ſolo fralle paterne mura riſplende il valore di queſta pittrice nel formare i ritratti dal naturale ; poichè anche un gran numero d' aſſai ragguardevoli foreſtieri ebbero il piacere , che ella eſprimeſſe co' ſuoi ſpiritoſi colori il loro ſembiante , fra' quali ſolo nomineremo il Generale Wachtrendonck , ſiccome quegli , che gradì più volte , che Violante al vivo lo ritraeſſe ſopra tele di diverſa grandezza .

In congiuntura poi , che da Sua Maeſtà l' Imperadrice Regina furon mandati a Luigi ſuo padre tutti i ritratti dell' Auguſta Imperiale Famiglia eccellentemente dipinti , e ſomigliantiſſimi , acciocchè egli gli ſcolpiſſe in baſſo rilievo in un' oniche maraviglioſa , volgarmente niccolo , ellittica (3) ; ebbe Violante da Mr. Caters Signore d' Hems-Rode la commiſſione di ritrarre anch' eſſa tutta quella Famiglia Imperiale ; lo che ella diligentemente eſeguì in un quadro d' altezza di tre braccia e mezzo , e di cinque e mezzo di lunghezza , così bene inteſo , non tanto per la vaga , e regolata ſimetria di quattordici figure diſpoſte in un grandioſo appartamento di ricca architettura , quanto per la naturale bellezza , e multiplice varietà delle veſti , e pel gentile ed ottimo colorito ; che riſcoſſe univerſalmente grandiſſimo applauſo da ogni ceto di perſone , che

con-

(1) Queſti è figlio del celebre marmiſta *Franceſco Cerroti* , che conduſſe in Roma la bella facciata di S. Giovanni Laterano .

(2) Per rammentarne alcuni , s' accennano i palazzi delle nobili famiglie *Capponi* , *Cerretani* , *Gondi* , *Bardi* , *Del Borgo* , *Libri* , e *Sanfedoni* in particolare , dove oltre diverſi ritratti ſi conſervano altri molti belliſſimi quadri a olio , e in paſtelli , che la *Siries*

conduſſe per commiſſione del Ball *Orazio Sanfedoni* .

(3) Vedine la deſcrizione nelle Novelle Letterarie di Firenze dell' anno 1757. al num. 32. Per un tal lavoro ebbe il *Siries* , oltre alla generoſa mercede , una collana d' oro colla medaglia rappreſentante il ritratto di Sua Maeſtà l' Imperadrice Regina , che gliela conſegnò colle proprie ſue mani .

concorfero in gran numero ad ammirarlo nella di lei abitazio-
ne, prima che foffe inviato al fuo deftino nelle Fiandre (1).

Altre moltiffime opere di non minor pregio ha ella termi-
nate, la maggior parte a olio, efprimenti non folo ritratti al
naturale, e figure ideali e capricciofe, ma ancora varie forte
di frutti, e di fiori con fomma eleganza, molte delle quali fi
vedono appreffo il padre, altre nella propria abitazione, ed
altre in diverfe città dell' Europa, colà trasferite da molti
efteri perfonaggj, che goderono di farne acquifto; e quì fola-
mente faremo menzione di tre belliffimi ritratti, uno de' quali
efprimeva al naturale in figura in piedi il Capitano Hughes,
partiti ultimamente per l' Inghilterra.

Con fomma riputazione di valente pittrice, e di brava
imitatrice del vero, particolarmente nel colorire con giufta, e
naturale efpreffione i diverfi atteggiamenti, ed ornati di ric-
che vefti, di ricami, di finiffime trine, di velluti, di broc-
cati, di ftoffe, e d' ogni genere d' abbigliamento, vive tutto-
ra in Firenze la celebre donna Violante Beatrice, intenta mai-
fempre all' efercizio dell' arte per foddisfare alle continue com-
miffioni de' concorrenti, ed ognora in iftato d' accrefcer gloria
e fplendore a fe fteffa co' fuoi vaghi dipinti, e con nuove in-
duftriofe fatiche dell' efperta fua deftra.

D. Campiglia inv. Place. fc.

(1) Di quello quadro sì rinomato ella n' avea prima
fatto uno sbozzo in altra tela di minor grandezza;
cui avendo portato a Vienna in quefti ultimi tempi
Luigi fuo padre con altri quadri ideali dipinti dalla
figlia, l' Imperadrice Regina gli volle tutti appreffo
di fe, ed oltre a un abbondante regalo gli diede
una medaglia d' oro co' ritratti dell' Arciduca *Giufep-
pe*, e della Reale Infanta Donna *Ifabella di Borbone*
fua fpofa, da confegnarfi alla virtuofa pittrice.

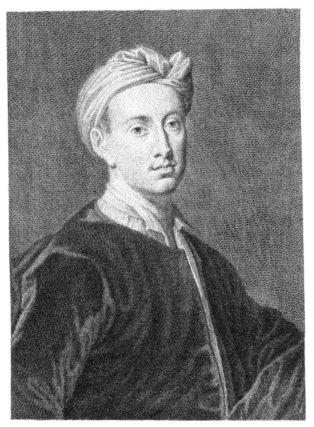

GUGLIELMO AIKMAN

PITTORE

GUGLIELMO

A I K M A N

P I T T O R E.

Irca all' anno 1720. fioriva nella città di Londra quefto ingegnofiffimo pittore Ingle-fe , il quale portato da varj genj attefe con fervore a diverfe applicazioni ; ma in-di colla ftefla facilità , con cui pieno di buon defiderio le intraprendeva , con al-trettanta indolenza poi nel doverle pubbli-camente efercitare trafandavale . Gugliel-mo Aikman ftudiò primieramente con re-gola le lingue ftraniere , ed in ifpezie la Latina , indi diedefi all' acquifto di una letteratura univerfale , e paffando da quefta internoffi nell' intelligenza delle filofofiche , e delle matemati-che fcienze .

Dalle cognizioni ottenute con indefcffe fatiche ne' fuddet-ti ftudj vennegli volontà d' indagare i fegreti della natura nel-le piante , e ne' minerali , facendone per mezzo dell' arte chi-mica dilettevoli efperimenti . Diedefi pofcia a far pratica nella medicina , curando gl' infermi ; ma tediatofi di un tal obbliga-to efercizio , rivoltò tutto l' animo fuo ad imparare il dife-gno , e la pittura .

Viveva Guglielmo fotto la protezione del Duca di King-fton , che totalmente l' affifteva , e prendevafi piacere di qua-lunque operazione , che lo ftudiofiffimo giovane gli dimoftra-va . Conofciuta pertanto quefto Signore l' ardente brama , che egli aveva d' impratichirfi anche nel dipignere , volentieri ac-cordogli una tal refoluzione . E per dir vero , fe nell' altre ap-plicazioni ebbe talenti fufficienti in apprenderle , nella pittura fuperò mirabilmente sè fteffo , e la comune efpettativa di quel-li , che sì fovente vedevan cangiargli volontà e ftudio .

Dalle migliori pitture adunque, che si trovassero in Londra de' più rinomati maestri delle scuole Italiane, e di là da' monti, ricavò egli consideratamente a suo vantaggio quell' ottime parti, che si richieggono a formare un valentuomo, sì quanto al regolamento e disposizione, che all' armonia, e al colorito. Fece inoltre colla continua osservazione sulle differenti maniere usate da' professori cotanto sicura pratica, che dalla sua decisione poteasi chiunque assicurare l' acquisto delle opere vere di quegli autori, a' quali le attribuiva.

Lo stesso Duca di Kingston non mai discostavasi dal sentimento di Guglielmo nell' occasione di far compra di pitture; anzi per accomodare un gabinetto delle opere genuine de' nostri artefici lo spedì nell' Italia. Una tal sua resoluzione ebbe in fine il destinato effetto, mentre all' accortezza e intelligenza del pittore di leggieri si facilitò l' acquisto di pitture rarissime.

Tornato in Londra continuò promiscuamente le sue belle operazioni, ed in ispezie nella pittura, che indi il Duca suo protettore regalava a Principi, e a Signori qualificati, per far nota la virtù dell' Aikman, il quale pervenuto all' anno di nostra salute 1746. nella casa del Duca, e con gran dispiacere del medesimo, e di chiunque il conosceva, terminò di vivere.

FRAN-

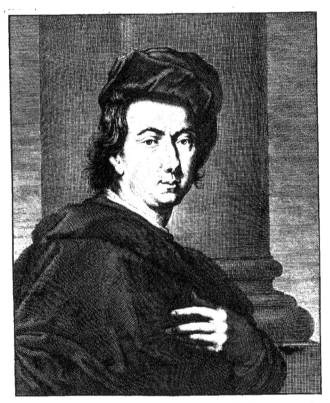

FRANCESCO DE BACKER
PITTORE

Gio:Dom. Campiglia del. Girolamo Rossi Sc.

FRANCESCO

DE BACKER

P I T T O R E.

SSENDOCHE' altri bravissimi professori nell' arte della pittura, che nelle Fiandre fiorirono in varj tempi, e sotto questo cognome medesimo si fecero sommamente distinguere pel proprio valore, fieno stati nelle loro opere rammentati da diversi scrittori, fra' quali faremo menzione di Giovacchino Sandrart, e di Cornelio de Bie; sembra cosa assai verisimile, che da questi possa essere per avventura disceso questo FRANCESCO DE BACKER; non avendone per altro noi nè una convincente ragione per crederlo d' un' origine da loro diversa, nè altresì una sicura riprova, ma solo una semplice congettura, per dichiararlo discendente da una famiglia, che ha prodotto altre volte valentuomini insigni nella medesima professione, e che porta l' istesso nome.

Quello che del suddetto Francesco de Backer sappiamo di certo si è, che egli per molto tempo si trattenne a Dusseldorff, e parecchi lavori di sommo pregio egli fece per quell' Elettor Palatino Giovanni Guglielmo; laonde ne avvenne, che la di lui singolare abilità, ed in ispezie il di lui valore e maestria nel condurre i ritratti al naturale, fosse pure assai palese alla Principessa Anna Luisa de' Medici moglie del soprammemorato Elettore.

Essendo questi dipoi nell' anno 1716. passato a miglior vita, ed avendo la vedova Elettrice Anna Luisa fatto ritorno alla Corte di Toscana appresso al Padre il Granduca Cosimo III., quivi ancora capitò nell' anno 1721. Francesco de Backer, che in compagnia della moglie avea fatto il viaggio dell' Italia, e

nella

FRANCESCO
DE BACKER
nella fua permanenza in Roma avea già colorito il proprio ri-
tratto , con intenzione , nel paſſaggio che avea ſtabilito di far
per Firenze , di preſentarlo alla Principeſſa Elettrice .

Ed in fatti appena arrivato in queſta dominante mandò ad
effetto il ſuo diſegno ; ond' ella dopo averlo ricevuto con gra-
dimento , e dopo d' aver regalato generoſamente il pittore ,
diede ordine , che foſſe dato luogo a quel quadro, fra gli altri
originali de' rinomati artefici , che ſi conſervano nella celebra-
tiſſima ſtanza della Galleria . Nella pittura in carattere aſſai
piccolo vi fu ſcritto dallo ſteſſo profeſſore il ſeguente ricordo .

<div align="center">

F. DE BACKER

P. ROMÆ 1721.

</div>

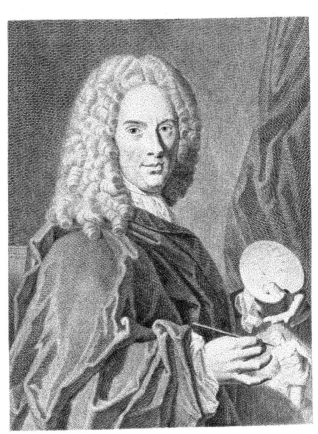

IACOPO ANTONIO ARLAUD

MINIATORE

Gio: Dom: Campiglia del. Cosimo Colombini fe: nella Scuola del Pazzi

IACOPO ANTONIO
ARLAUD

M I N I A T O R E.

ELLA città di Ginevra ebbe il natale, e gl' infegnamenti nell' arte del miniare il braviffimo artefice IACOPO ANTONIO ARLAUD, il quale dopo aver dimoftrato il fuo valore nella patria, ed altrove, trasferiffi a Parigi. Ivi pure avendo fatto conofcere la propria virtù, fu da quella nobiltà impiegato con dimoftrazioni di ftima. Alquanti ritratti di femmine illuftri pe' natali, e diftinte per le rare qualità, che le ornavano, gli acquiftarono una reputazione ftraordinaria, mentre ognuno ammirava nelle di lui fatture una vivacità di colori maravigliofa, una paftofità delicata, ed una diligente efattiffima imitazione del vero.

Il diletto, e l' intelligenza fovraggrande, che il Duca d' Orleans, Reggente allora della Francia, poffedeva per le belle arti, nelle quali per fuo diporto al paragone de' più efperti maeftri talvolta impiegavafi ad operare; fecegli por l' occhio fulle miniature, che avea condotte Arlaud, e riconofciutele in effetto di quella fquifitezza, che eragli ftata rapprefentata, lo ammife alla fua prefenza, facendofi ritrarre dal naturale; e indi impiegollo in diverfe operette, che tuttora fi confervano nello fcelto gabinetto di quel Principe.

Colori inoltre i ritratti di tutta la Real Cafa, e di altri qualificati perfonaggj, da' quali era riguardato con diftinta parzialità; ma fopra tutti confideravalo il Duca Reggente per gran valentuomo; ficchè trattenevafi fovente con effo in famigliari difcorfi dell' arte, e del modo di operare con eleganza. Da quefte conferenze paffava quindi alla prefenza dell' artefice

ad

ad impiegarſi anch' eſſo nel miniare, facendo diverſe geniali fi-
gurine, toccate con guſto, con diligenza, e con maniera fran-
ca, ſolita uſarſi più da' profeſſori, che da' dilettanti.

Ebbe l' onore d' eſſere ammeſſo nell' Accademia Reale, e
che le di lui miniature foſſero reputate da quei maeſtri e di-
rettori degne di venire eſpoſte nelle dimoſtrazioni, che alcune
fiate la medeſima Accademia prepara al pubblico, delle opere
più rare de' ſuoi profeſſori.

Una ſomigliante diſtinzione godè in Inghilterra, ove mol-
te ſue miniature in varj tempi erano ſtate traſportate, aumen-
tandoſi quindi l' applauſo, alloraquando queſt' artefice ſi por-
tò in perſona nella capitale di Londra, ove ricevè trattamen-
ti ſtraordinarj, per avere appieno ſoddisfatto co' ſuoi piccoli
dipinti la raffinata intelligenza di quell' erudita, e generoſa
nazione.

Nel ritratto di queſto valentuomo, che di miniatura eſi-
ſte in queſta Imperial Galleria, egli medeſimo vi appoſe di
ſua mano la ſeguente memoria.

<div align="center">

IACOBUS ANTONIUS ARLAUD
CIVIS GEN. SE IPSO AD VIVUM
PINGEBAT 1727.

</div>

B. Campiglia inv. Pazzi ſc.

AM-

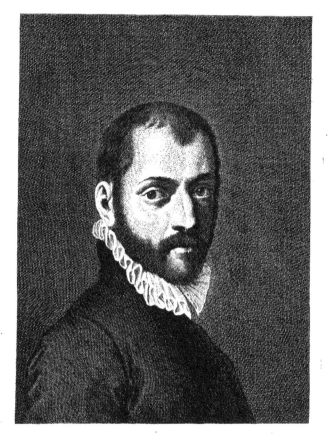

AMBROGIO BAROCCI
PITTORE

A M B R O G I O

B A R O C C I.

VENDO noi fino all' ultimo termine di que-
fta Serie regiftrate in compendio le Vite
de' celebri pittori , che la compongono ,
con quell' ordine cronologico , che c' è fta-
to poffibile d' offervare colla maggiore efat-
tezza ; fembrerà certamente cofa nuova ed
impropria il veder collocato in quefto luo-
go AMBROGIO BAROCCI, che viffe nel
fecolo decimoquinto , e vi farà forfe chi
crederà effer ciò avvenuto per isbaglio di chi s' accinfe a com-
pilare queft' opera , e a diftribuirne fecondo i tempi gli artefi-
ci . La vera cagione però , che c' induffe a non regiftrare la
vita di quefto profeffore nella claffe , che a lui convenivafi per
ragione del fecolo in cui fioriva , non altra fu certamente , fe
non una giufta , e matura rifleffione full' arte da lui efercitata
di fcultore , e ful non efferfi trovata memoria alcuna , o veri-
dica teftimonianza di qualche fcrittore , che almeno ci afficu-
raffe , d' efferfi egli oltre alla fcultura anche nella pittura al-
cun poco impiegato . Quindi è , che avendo fin quì fofpefo il
noftro giudizio , e avendo frattanto fu tal propofito fatte , ma
fempre in vano , ulteriori ricerche ; quantunque non ci fia
per anco palefe la perizia di quefto foggetto nel colorire le
tele , pure per trovarfi collocato il di lui ritratto nella cele-
bratiffima ftanza di quefta Imperial Galleria , abbiamo finalmen-
te determinato di quì regiftrarlo nell' ultimo luogo , per non
pubblicare imperfetta una Serie così pregiabile , e per lafciare
altresì agl' intendenti libero il campo di poter giudicarne , co-
me loro più aggrada .

Le notizie più diftinte intorno al merito d' Ambrogio Ba-
rocci ci vengono brevemente fomminiftrate da Gio. Pietro Bel-

AMBROGIO
BAROCCI

lori (1), il quale nel cominciar la vita del celebre pittore Federigo Barocci (2), racconta, che avendo Federigo Feltrio Duca d'Urbino edificato un magnifico palazzo, e volendolo arricchire di fplendidi ornamenti, di nobili pitture, e di belliffime ftatue di bronzo, e di marmo, chiamò in Urbino gran numero di profeffori, fra' quali vi traffe Ambrogio Barocci fcultore Milanefe, che ivi lungamente dimorò, e prefe per moglie una onorevole cittadina; ed afferifce inoltre, che effo fu poi l'autore della famiglia Barocci in Urbino; e che effendo vivuto in ottima fortuna ed eftimazione della virtù fua appreffo quel Principe, lafciò dopo di fe un figliuolo chiamato Marco Antonio affai perito nelle materie legali, e da cui difcefe quel numerofo ftuolo di nobiliffimi artefici cotanto rinomati nel mondo.

I L F I N E.

Campughia.inv e d. Pazzi f.

IN-

(1) V. la di lui Opera intitolata : *Le Vite de' Pittori*, (2) V. le notizie di *Federigo Barocci* nel Vol. I. di
Scultori, *ed Architetti moderni* ec. alla pag. 98. quefta Serie alla pag. 149.

INDICE

DELLE COSE NOTABILI

CHE SI CONTENGONO IN QUESTO QUARTO VOLUME.

*Il contrassegno dell' * indica esser nelle Note quanto viene accennato.*

tret-

ter.

D

nuovo a Venezia , indi ritorna alla patria , e molto vi opera . *ivi* . E' impiegato dalla Real Cafa *de' Medici* in varj lavori . 41. Opera in più e diverfi luoghi della noftra città . 42. 43. Ha varie commiffioni per altri luoghi . *ivi* e 44. Per l' inegualità de' fuoi dipinti è chiamato pittor da ogni prezzo. *ivi*. Viene affalito da una fiera ipocondria . *ivi* . Per cagione della fuppofta malattia è molto lento nel fuo operare . 45. Sua rifoluzione nel farfi curare . *ivi* . ne incontra la morte . *ivi* . dove fepolto . *ivi* .

Dandini Vincenzio infegna l' arte della pittura a *Anton Domenico Gabbiani* . 60.

DI DANZICA SALOMONE Pittore . Acquifta. credito nel formare le tefte or burbere , ed or giulive . 267. Stima , che fanno i profeffori de' fuoi dipinti . *ivi* . Si trasferifce nell' Italia . 268.

De Piles . 33. *

De Saint Laurent Mr. *Joannon* comunica le notizie dello *Schoonians* . 98. *

Defch Pandolfo pittore di fiori e frutti , amico del *Dandini* . 40. Si unifce col *Gabbiani* a dipingere la volta di Ceftello . 66. *

De Bie Cornelio . 30. *

Dellano Velafco Don *Giovanni* dilettante di pittura dà comodo nella propria cafa al *Douven* di potere ftudiare . 112.

de' Dominici Bernardino Scrittore delle Vite de' Pittori . 117. * 119. * 124. * 126. * , fa menzione di molte opere di *Sebaftiano Conca* . 250. *. 252. * 255. *

De Licins è maeftro della *Siries* . 286.

Diamantini Giovanni è maeftro nel dilegno , e nella pittura a *Rofalba Carriera* . 240.

Dionifio Re di Portogallo . 53. *

Difinico Domenico è maeftro nell' arte del dipingere a *Antonio Bellucci* . 93. *

Domenico Gianrè Pittore . 6. *

DOUVEN GIO. FRANCESCO Pittore . Suo natale feguito nella città di Ruremonda . 111. In età capace è mandato a Liege fotto la direzione di *Gabbriello Lombarsin* . *ivi* . Divenuto abile ad operare fa ritorno alla patria , dove da un dilettante di pittura gli è dato comodo di potere ftudiare . *ivi* . Per la fua eccellenza nel formar le tefte è configliato ad attendere a' ritratti al naturale . 112. Dal Principe Gio. *Guglielmo* di Neoburgo vien condotto a Duffeldorff, ed è prefentato all' Elettor Palatino , al quale fa il ritratto al naturale. *ivi*. Col medefimo Principe paffa a Vienna , ove è ammeffo a ritrarre *Leopoldo I.* , e l' Imperatrice *Leonora* fua conforte . 113. Tornato in Duffeldorff molto opera . *ivi* . E' richiamato a Vienna per ritrarre l' Imperial Famiglia . *ivi* . Si reftituifce alla corte dell' Elettor Palatino , e

dal medefimo è fpedito a Lisbona per fare i ritratti del Re , e di quella Regina. *ivi*. — Va nella Danimarca per colorire al naturale quei Monarchi . 114. Di comando della Corte Imperiale paffa nell' Italia . *ivi* . Si trasferifce a Firenze , e prefenta al Granduca varj ritratti , tra' quali il proprio . *ivi* . Reftituitofi a Duffeldorff feguita ad operare fino all' anno 1709.

Drevet intaglia in rame alcune opere del *Rigaud* . 172. * , e di poi gl' incide il ritratto , che è molto differente da quello di quefta Serie . 270. *

E

d' E Ste *Beatrice Eleonora* Moglie di *Giacomo II*. Re d' Inghilterra è ritratta da *Nicolò de Largilliere* . 108.

F

F Agiuoli Gio. *Batifla* indirizza un Capitolo a *Piero Dandini* pittore . 41. *

Fava Conte *Aleffandro* . 86.

Falconieri Cardinale *Aleffandro* ordina molti lavori a *Pier Leone Ghezzi* . 221.

Federigo Criftiano Elettor di Saffonia è ritratto al naturale da *Pietro Rorari* . 281.

Federigo IV. Re di Danimarca è ritratto a paftelli dalla *Rofalba* . 242.

Federigo I. Re di Svezia è ritratto dal *Meytens* . 265.

Federigo Augufto III. Re di Pollonia , ed Elettor di Saffonia è ritratto al naturale dalla *Rofalba* . 242. , e dal *Meytens* in ifmalto. 263. Acquifta molti ritratti di varj Principi fatti dalla *Rofalba* , e fua generofa ricompenfa per ottenere una di lei pittura . 244. Ordina varj lavori al Conte *Pietro Rorari* . 281.

Felibien . 11. *

Feltrio Federigo Duca d' Urbino fabbrica un fontuofo palazzo . 298.

Ferri Ciro Capo dell' Accademia Tofcana di pittura in Roma . 176.

Filippo Duca di Chartres protegge il *Coypel* , ed apprende l' arte del dipingere per divertimento , e vi riefce a maraviglia . 167.

Filippo Duca d' Orleans dichiara fuo primario pittore *Antonio Coypel* . 167.

Filippo V. Re di Spagna è ritratto dal *Solimena* . 112. 123.

Francefchini Baldaffarre loda le opere del *Dandini* . 39. *ivi* *

Francefco I. Duca di Parma dichiara Conte Palatino , e Cavaliere a fpron d' oro *Pier Leone Ghezzi* . 221.

Fran-

Francesco I. Imperatore Regnante è ritratto dal *Meytens*. 266.

FRANCESCHINI MARCANTONIO Pittore. In Bologna sua patria attende alle lettere, e dipoi al disegno nella scuola di *Gio. Maria Galli*. 47. Suo maraviglioso profitto. *ivi*. Mancatogli il maestro, pensa d'avanzarsi sopra l'altrui opere senza alcuna direzione, ma parendogli difficile, si pone sotto i precetti di *Carlo Cignani*. 48. Per l'attenzione del maestro li riduce capace di colorire varj componimenti tanto a olio, che a fresco. *ivi*. Stima che di lui fa il *Cignani*, e ammaestramenti, che gli comunica. *ivi*. Dipinge in luogo del maestro, e ne riceve applauso. 49. Per la sua bontà vien fatto lavorare a vil prezzo, e perciò è richiamato dal suo maestro nella città di Forlì. *ivi*. Per consiglio del *Cignani* prende moglie. *ivi*. Ha per compagno nel suo operare *Luigi Quaini*, ed aprono in Bologna una scuola di pittura. 50. Pospone i proprj vantaggj, e va a Parma per aiutare il maestro. *ivi*. Restituitosi alla patria molto opera insieme col *Quaini*. ivi. Lavora per varie città. 51. Passa a Modena, dipoi a Reggio, ed a Genova, ed opere, che vi dipinge. *ivi*. Per una sua pittura presentata a *Clemente XI*, è chiamato a Roma a far varj lavori. 52. Dal medesimo Pontefice è onorato della Croce de' Cavalieri di Cristo. *ivi*. Sua ultima opera. 53. Coraggiosamente incontra il fine de' suoi giorni. *ivi*. E' compianto da molti per la sua carità. *ivi*, e 54.

FRATELLINI GIOVANNA Pittrice. Sua nascita seguita nella città di Firenze. 209. Pel suo vivace spirito è da fanciulletta posta dalla Granduchessa *Vittoria* tra le donne di suo servigio. *ivi*. Apprende con profitto a toccare in penna, ed a ricamare. 210. Riconosciuto il suo avanzamento dalla detta Granduchessa la raccomanda al *P. Galantini*, acciò l'istruisse nel miniare. *ivi*. Indi ha per maestro nel disegno *Anton Domenico Gabbiani*. ivi. Da *Domenico Tempesti* celebre pittore a pastelli apprende a perfezione tal arte. 211. Intraprende a colorire di smalto, e a dipingere sull'avorio. *ivi*. Si descrivono molte sue opere fatte per i Principi della Real Casa de' *Medici*, 212. Dalla Gran Principessa *Violante* è mandata a Bologna per ritrarre dal vivo *Giacomo Stuardo*, la di lui Consorte, e Figli. 213. D'ordine della predetta Principessa passa a Venezia per fare il ritratto dell'Elettrice di Baviera. *ivi*. Restituitasi alla patria ha molte commissioni. 214. Ritrae varj Principi, che passano di Firenze. *ivi*. Si trasferisce a Siena per fare alcuni ritratti. 215. Nel fare il proprio ritrat-

to d'ordine del Gran Principe *Ferdinando* si dipinge col suo figliuolo *Lorenzo* ancor egli pittore. 216. Si descrive qualche opera di pittura del detto *Lorenzo*. ivi. La di lui morte immatura. 217. Si affligge per la perdita del figliuolo, e termina di vivere in età di 65. anni. *ivi*.

Fumanti Caterina madre d'*Iacopo Chiavistelli*. 2.

G

GABBIANI ANTON DOMENICO Pittore. Sua nascita, che pone in pericolo la madre, 60. Dal padre è posto a studiare la lingua latina, con idea di farlo attendere alla medicina, ma dimostrando genio per il disegno. ha per maestro *Valerio Spada* (nella Vita dicesi che avesse anco *Remigio Cantagallina*, ma ciò per isbaglio.) *ivi*. In età di 10. anni è in pericolo della vita. *ivi*. Suo avanzamento nel disegno. *ivi*. Vien protetto dal Granduca *Cosimo III*. 61. Colorisce di propria invenzione, e ne riporta lode dal maestro. *ivi*. Pel suo naturale quieto, e pacifico si diverte nel pescare con la canna. *ivi*. Dal suo Real Protettore è mandato a studio a Roma, e profitto che vi fa. *ivi*. Richiamato alla patria gli vengon date commissioni da varj nobili, e colla protezione d'alcuni de' medesimi passa a Venezia. 62. Per l'istanze del padre torna alla patria, e fa molti ritratti al naturale. *ivi*. Per motivo di quelli è molto impiegato da tutt'i Principi della Real Casa de' *Medici*. ivi. Sua prima opera esposta al pubblico. 63. Vien richiesto dall'Imperatore *Leopoldo I*., ed incontra in quella corte. 64. E' obbligato a ritornare alla patria per causa di malattia. *ivi*. * D'ordine del Gran Principe *Ferdinando* si porta nella Lombardia. *ivi*. Restituitosi a Firenze molto opera con maraviglia di tutti. 65. e 66. Sua ultima opera non affatto compita, mentre nel terminarla precipita dal palco, e muore. 67. Iscrizione posta al suo sepolcro, e memoria in casa Incontri. *ivi*, e 68. E' maestro nella pittura di *Tommaso Redi*. 175. di *Benedetto Luti*. 200. di *Giovanna Fratellini*. 210.

Galantini Ipolito è maestro della *Giovanna Fratellini*. 210.

Galletti Filippo Maria. 45. *

Galliani Carlantonio pittore, e negoziante di quadri insegna il disegno a *Giuseppe Chiari*, 76.

Galli Bibbiena Anton Domenico pittore. 6. *

Galli Gio. Maria insegna il disegno a *Marcantonio Franceschini*. 47.

Ghezzi

I

K

L

M

N

pe . 73. Opere da lui fatte . *ivi* . Arrivato all' età d' anni 72. muore ; fua ifcrizione fepolcrale . *ivi* .

Pozzo ANDREA Pittore , e Architetto . Nafce nella città di Trento , ed impara il difegno fotto un inefperto pittore . 10. Suoi difegni applauditi con difgufto del maeftro . *ivi* . Si pone fotto la direzione d' un pittore di Como , e col medefimo paffa a Milano . *ivi* . Suoi avanzamenti , ed incontri . *ivi* . Opera molto per la nobiltà di Milano . *ivi* . Vien protetto da uno de' medefimi . 11. E' traviato da alcuni fuoi compagni . *ivi* . Sua mutazione di vita , in che maniera . *ivi* . Si fa Religiofo della Compagnia di Gesù . 12. Terminato il noviziato ritorna a Milano , ove oltre all' impiego della Religione' dipinge due quadri , che fon lodati da *Luigi Scaramuccia* . *ivi* . Da' Superiori è lafciato operare . *ivi* . Coll' ordine del Generale fi trasferifce al Collegio di Mondovì per dipingervi la volta di quella chiefa . 13. Sua accortezza in tal lavoro , e applaufo che ne riceve . *ivi* . E' richiamato a Torino ad operare , difgrazia , che gli fuccede . *ivi* . Di nuovo ritorna a Milano ; conduce varj lavori a diverfi perfonaggi , facendo l' ifteffo in Como , e in Modena . *ivi* . Per configlio del *Maratta* , e d' altri è richiamato a Roma . 14. Da' Superiori della Religione è coftretto ad abbandonare la pittura , ed è impiegato in abietti efercizj . *ivi* . Da varj perfonaggj Romani vien richiefto a' Superiori per farlo operare . 15. Riefce mirabile nei lavori intraprefi , e s' impiega per varj Porporati , e Principi . *ivi* . Vien criticato per invidia da alcuni pittori Romani , e perciò da' Superiori gli vien di nuovo vietato l' operare . 16. Suo difegno della cappella di Sant' Ignazio preferito a quelli d' altri profeffori . 17. Dipinge il proprio ritratto ad iftanza del Granduca *Cofimo III* 18. Suoi varj bizzarri lavori . *ivi* . E' richiamato a Vienna dall' Imperator *Leopoldo I* . , e molto vi opera sì in pittura . che in architettura . *ivi* e 19. Nel tempo che fi tratta di farlo ritornare a Roma , s' inferma , e muore . 20.

Dal Pozzo Fra Bartolommeo autore delle Vite de' Pittori Veronefi . 195.

Puats Andrea fa acquifto d' una tela del *Vander Werff* . 144.

Q

QUellein *Erafmo* Filofofo , Pittore , e Architetto infegna l' arte del dipingere a *Antonio Schoonians* . 95.

Quaini Luigi . 49. *

Vol. IV. QQ 3

R

RAfinelli Lorenzo . 86. Sua morte . 90.

REDI TOMMASO Pittore . Nella città di Firenze fua patria è impiegato in varj efercizj , ma non attendendo ad approfittarfi in veruno , in età di 18. anni fi dichiara per la pittura . 175. E' raccomandato al pittore *Anton Domenico Gabbiani* , che in breve vedendo il di lui profitto lo configlia a portarfi a Roma . 176. Ottiene dal Granduca *Cofimo III*. un pofto nello ftudio ed è da effo mantenuto in quella città . *ivi* . D' ordine del predetto Principe fi reftituifce alla patria , e commiffioni che ha non folo dalla Real Cafa de' *Medici* , quanto da altri , 177. Si defcrivono molte fue opere , e per dove fatte . 178. Piacendo la fua maniera al *Czar Pietro il Grande* gli fon raccomandati quattro giovani Molcoviti , acciò gl' iftruifca nell' arte . 179. Vien invitato in Mofca dal predetto Monarca con generofa provvifione . *ivi* . Rifolve di coià portarfi , ma gli è impedito da' proprj parenti . 180. Si affligge di tale impedimento , e cade in malinconia . *ivi* . Da un nobile Inglefe vien condotto per compagno nel giro della Tofcana . *ivi* . Per viaggio è affalito da accidenti d' epileffia , per lo che fi reftituifce alla patria , dove termina i fuoi giorni . *ivi* .

Rembrans iftruifce nella pittura i due fratelli *Kneller* . 55.

Ricchieri Gio. Batifta nella fua raccolta di rime loda con due Sonetti *Domenico Parodi* . 164.

Ricci Marco celebre pittore d' architettura , e paefi . 140.

RICCI SEBASTIANO Pittore . Per la fua natural difpofizione al difegno è da' parenti inviato a Venezia acciò attenda alla pittura fotto la direzione di *Federigo Cervelli* Milanefe . 137. Terminati gli ftudj fi trasferifce in Lombardia , ed è protetto da *Ranuccio II*. Farnefe Duca di Parma . *ivi* . Opere che incontrano il genio del fuo protettore , che per maggiormente perfezionarlo lo fa andare a ftudiare a Roma . 138. Per la morte del fuddetto Duca paffa a Milano , protezione che v' incontra , e lavori da lui condotti . *ivi* . Trasferitofi a Venezia molto opera con applaufo . 139. Per il fuo egregio dipingere è richiamato a Vienna . *ivi* . Indi fi porta in Tofcana , e dal Gran Principe *Ferdinando* ha varie commiffioni di lavori . 140. Speditofi da quelli ritorna a Venezia , di dove è richiamato a Londra dalla Regina *Maria* . *ivi* . Si riftabilifce in Venezia , e molto vi opera . 141. Tormentato dal mal di pietra fi adatta all' operazione , per la quale incontra la morte . 142.

I L F I N E.

R E G I S T R O

a A B C D E F G H I K L M N O P Q R S T V X Y Z Aa Bb Cc Dd Ee
Ff Gg Hh Ii Kk Ll Mm Nn Oo Pp Qq.

Tutti fon duerni, eccettuato Q q, che è terno.

IN FIRENZE
NELLA STAMPERIA MOÜCKIANA.
L' ANNO MDCCLXII.

CPSIA information can be obtained
at www.ICGtesting.com
Printed in the USA
BVHW080452201118
533511BV00005B/224/P